中國音樂古籍說：「大樂必易。」其中道理，非常有啟發性。易，就是容易。容易上口，容易入耳，容易入心，才是偉大的音樂。

隨緣錄　特寫

高手境界

想有何用

衷心敬佩

可憐得很

別說人錯

允銳運蕊

別說人錯

15/5

一手同抱

笠翁曲論

有助創作

耳根清淨

偷探紅粉

服炙服炙

矯扭文字

KING

隨緣錄 靜園

絕未交惡

石門子弟

衷心致賀 26/5

28/5－29/5

第一客戶 30/5

不可想像 31/5　　1/6

不可信哉 2/6

俞老錚 3/6

說梅艷芳 4/6　　5/6－8/6

李光耀乎 9/6

焉可不標 10/6

能佔一席 11/6

林佐瀚序 12/6

9/11/93 — 我‧道 黃．《八部半》

第一次看費里尼的《八部半》，完全看不懂。根本不知道這位大師想說些甚麼。馬上翻到楚原身上去，看，懂得多一點，於後找費里尼傳來細看。

並且，一有機會就再看。第三次，幾乎全看懂。但一開始看律師在這白色……

此後斷斷續續，五年內看了十六次。又借回來看了多少次？最近，鏡頭都背得出來。現在還要再看下去。

〈八部半〉前半，費里尼就把了他這畫樂趣。〈八部半〉後半，就在給他聽的人。看到第四次，曉……

8/11/93 — 我‧道 黃．又添傳媒

香港又多了新傳媒。「麗的」時代，早已加得多了。我住香港島，大概要明。

前，「麗的」時代，也實在太多。「九倉」但線電視到時候，要引新一年。

所以，也許有一雙眼睛看，大家看出這種選擇。現在要看的東西，會太多。再多八個月費也會擔……

廿世紀人也因面對大多資訊材料。時間的運用，而選擇太多，所選的，就會對九七後香港增多了。不過，社會的透明度會。有一手迎天下……

7/11/93 — 我‧道 黃．員工 39

屬不要求加人工，老闆的時候，從來不加加加，不能加，預備接受薪呈。很簡單。

現代人看工作，「東家不打打西家」，絕對是金錢至上。人情有。但工資薪水，還是最要緊。

沒有理由要一生賣給合理。除非，你一生不停上征途。挽留人才，份熱情，盡人事之後，能配合員工成長，往往未能。何況世上，誰沒有職位上死守。活下去。

12/11/93 — 我‧道 黃．翻版

赴台北開會，會後友人堅持，鬆一鬆，卡拉O K去。一進房間，電視正上……

面熱，定神一看，原來是《青蛇》！

壓得扁扁的，聲音淡淡的，顏色也是隱隱的約有。心想：大概是甚麼手提電影放映機之類。基本原則，全不遵行，或執行不力！於法無。律條文形同虛設，有法等於無法。

已經被人翻了版。畫面……

保護創作者版權現代文明重要一環，中國人已落後於今天社會最基本的。

11/11/93 — 我‧道 黃．快樂是吃 41

快樂是吃！民以食為天嘛。我們等小民，有飯吃，就開心了補償。

有年歲暮，回鄉探親。看見一位滿頭白髮的農民，坐在路旁，個喜歡的小玩子，石上一堆大碗。大海碗白飯大箸大……

心下惻然！令人看的住嘴裡送令，他那由心裡滿足，整天的辛勞，吃一頓飽，就這麼無無。

而今中國人快樂，只因為，真的吃一頓，快樂是吃！無爭。無一陣陣滿足！再也與世快樂就是這麼簡單。

對我們中國人來說，樂是吃！

歡一吃！我喜……

10/11/93 — 我‧道 黃．要看行動

現代「包」才可敬攻尤。我們都聽說了，不必再說。我們聽過眼好走！中國有決心的話，以後貪的路，才看得清，……

覆了很多次。「反腐敗懲情黑幕」，行動的時候。決心要多，行動的時候，要靠真。

了，只是……萬裡超頭難，有決心起程難。有決心上路難。

光是講，就解決，反腐敗似乎中國科決心。力在中國。貪污未必少，但要犯……不過伏。時候還。

我相信中國反腐敗是有望，不過，人民欲只好，多也只好程度拉載……

因為只有行動，才有真力量！

15/11/93 — 我‧道 黃．包公近況

《包青天》在台灣，已經播了一百九十三集。最近，收視率有下跌趨勢。

但在台灣，收視冠軍仍是《梅花三弄》，播了《一剪梅》，已經養掉《青蛇》。

其他節目連續劇路，影視廠全部所有。在結尾加上人聲和的歌？加CD啦！掌聲！

動消息，據說，到今年底，《包青天》就光榮退。引了？

傳出台灣，猜自己台灣電視反應如財路，自然不高興。開財路，當然開心。先說。

14/11/93 — 我‧道 黃．悼我芹姐

「很難得！很難得！」一滴，一滴地從我指縫流字一字溢出口中。

二家姐！我芹姐，您選能為什麼不能做？

「甘多錢？甘多錄……」是她對我的愛。聲音，拿著我交給她的信，能做什麼呢？二家姐！用了不到……

緊握著您的手，看著您着急不回，也唤不回，唤不回了。但再多的呼喚，也喚我們父親慨您！看：爸爸和……

我的老三八共產黨員！芹姐……

一點，一點。嫦娥來接您！

13/11/93 — 我‧道 黃．藝術家 42

尤其喜歡和藝術家交往的時候，就很多驚喜。古人拿「友直，友諒，友多聞」。我友……

喜歡和藝術家交往。他們的追求者，事物的感覺，片刻不離！他們往往，往往是赤子之心，一大把年紀，仍然天真得。很，白髮童心！

很多人間往往罕見的組合。他們人生歷多，但赤心不失，世界有一起玩？誰會想出這樣的怪主意？一試，果然。

永不會閉口老頭。上周美同行一起。赤心不失，世界大堆，光聽著很有啟發，而且藝術家天生敏感相。對徐克說，常人所欠，相處，缺的敏銳力奇妙！

有次，對徐克說，「喜歡即使鼓勵」「喜有沒有試的」老徐……

18/11/93 — 我‧道 黃．樂於成全 44

蘇加諾日籍妃嬪，寫真集在巴黎面世。半裸照片不俗。

已六十三歲的人，難免要看真點。但身材豐滿的肌膚，還看真章……

現代成年男人的，看女人照片，「非禮勿視」的玩意。我們看女人本事幹，天生麗質賞心悅目，何況……屬美女擺盤，焉可不瀏覽勿懼！

寫真的女，也有人不願意寫真的女。願意看女人大多？

古人大讚造物，叫人大飽眼福，這一手露骨好……

是個。偷拍來示眾。戴安娜健身照，全世界人同實，而且角度了讚。範圍皇室中人，七竅生……

17/11/93 — 我‧道 黃．學成功 43

大廚師養出美食。寫吃完，在家想如法炮製，行不行？

當然行！只要你按照大師的作料，煮出來的美食，同的作料，用料，一步步做去，就和他一樣……

師的手藝，是學來的。大廚師完全一樣，大廚的精挑細選，或者你吃不好，理論上可以翻版。

所以，想成功，以師的挑戰。或者你只要依足他成功的，常常，也有學不成功的……

大廚師也從美食的挑選，一步步。但只要想學習，你要向成功的方，八九……

沒有十足，也有八成。

16/11/93 — 我‧道 黃．姑妄聽之

「那麼誰會任港督？」「本地人！」女士答……過，九七到一萬之間會……女士說：「彭定康不女士說：「九五到九七又如何？」再追問。

「那他會消失九七。」女士答……

然後把玩說，這些預言，身為政府顧問，當然也聞不及。

外面另有一人來此真。不過，過癮，夠八！我們不妨姑妄聽之。當不得真。「啊」

那茂在電視、防問英女士好預言家。女士說：「彭定康已出現很妙極！到……

五年，他會消失。」國女預言家，最佳訪問最好怪的預言。政市會最佳動最傳奇，訪問資料，九五前畢。九五前說，不得。

我．道 黃

1/11/93 — 勇往直前

門打開，一定好與壞，開朗……都一起引進來。開放門了，中國領略時階層……對這現象，略……其實，大可不必……蚊子與蒼蠅，飛進來幾多……有段水……的大門……

食物蓋得好，地方打理得整潔，又按時按候，灑點抗菌，藥點安全，就會這麼舒適……大門敞開，胸襟開……勇往直前，省時省力呢！

20/11/93 — 粵劇紀錄

〈信報〉本月十六日生劇專欄之愛，可以從文裡行間得出味道……一七日鮮專演吃雲吞麵的心境……趙先生（不知是哪一位高人的筆名）肯定懂專劇……他論李少……專劇資料，希望在他的啟發……

「中、」現在想保留……芸和唐滌生……電影專劇專貢獻……錯有無心插柳……

定了當年叫完「開麥拉」就……認為他「開篇」……這是在文章裡……而且懂戲……趙先（不知……趙先生撰文……

19/11/93 — 心足

足不出戶！一星期有五天如此。出門幹甚麼？天下事，通過傳媒，已經登堂入室，進了戶來……所以，就是耳邊車人、怕了塞車……人在戶……

找友聊天、電話一接人：「悶不悶？」問間家：「我足不出戶？」看來至妥反到隱居……

通、熟悉的柔聲，……不知……不聞不問，其很妙！自由之至，要動……兩美俱在現代大城市……

心足，隱居……

24/11/93 — 可恨不可怕

美國用一「優惠國」來受得起，就是挺得住恨！但，沒有一個「優惠國」怕！甚麼大不了？……中華民族，最挺得起……我們，但憤……頭，卻會恨自己！

問題是：一、我們中國人……是一定的……我們……

待，中國人會受一段時期的苦，這是在我寫事實……美國以為吾否以壓中國人……美國人最大長處……

23/11/93 — 絕不還手 46

湖奇士，武功絕世，有如我想起……的臂膀與腿……鐵漢……

我知道，因為我遇過，過有沒有人武功的人，過有沒有人來挑戰，難免有些……壇上好打專門很少的火……少年時代，文……挑戰者多……

有位認識了多年的江名：「他的故事，敏懂了我……」……

我，根本就不想煩，好好出少一件……

挑戰打出名堂……我掴得，打得罵得……罵吧！反正黃霑……多，多一件……

22/11/93 — 迴光反照 45

專劇近年有復興現象……不過，還少……也許有人會說，京劇接班人仍在……好不下去，也越專劇也……

真能，新劇本，少了？寫，而沒有。少了……越越……而德叔打還有電影……也是令人有位葉紹德大哥……

「爹，學了有什麼……自己！」兒子對爸……一位葉紹德大哥，打還有電影……跡近近……

「開戲師爺」開不來？學，今人學專劇……一樣。所謂復興，光反照。

27/11/93 — 作曲法？

教作曲者，沒有新……其中，真能講出什麼道理來的……習方法，是多，最重要的學……意思。而我從未有過的東……披頭四經典名作……

少年。其一，第一句……最慣用的結尾，他們大多……完全一樣。中國人說文章要有「承」「轉」「結」四個部份……這是唯一的……

教寫詞「昨天」……真有的……如果按照書上教的方法，永遠寫不出來……矩可尋，一首首的可循……是創作，是要創……書，全部束諸高閣。

26/11/93 — 旋律誕生 48

「你的旋律，是怎樣產生的？」訪者問……我「不知道！」如實回答。音符總是在需……有時，作曲的時候出現，例如，洗澡的時候，吃飯的時候，和……臨睡的時候，抽屜裡有一夾子，裡面放會張紙，來記律曹……簡單的歌……

快那……催生旋律……有時白的說……我真的不知道交歌，而總是要交歌，有時……交歌思之後……出來便是……

25/11/93 — 譯古譜 47

大師葉純之先生的……其實能力大文……於教古樂的回味……

總古樂的回味……不同……各已，邦一禮樂之……大名……古代音樂如何……原貌如何……

一楊蔭瀏所譯……定論又說……是不少音樂學者……感覺……自石道人歌曲……是複雜難的離經……可能永……

字，可至今……不已，但又……率至到，人公開批評……令人常常苦惱。懷疑……趙先生坦……我感到十分折……

28/11/93 — 破 49

在焚燒之前，沒有人用這樣的筆墨寫畫……寫句罕……在貝多芬之前，沒有人敢以三個黑鍵字……連到序連到……

我希望我參……中國人讀古……大部分的……中國人能夠好好地……

的發出……我相信，梵高和貝多芬的……前這些……對這個東西，我們依靠……的，考過前賢，他們的方法……簡單而優美。選擇……

高和貝多芬的好作品……作方法……這也是自己想寫的……中的囚犯，你永遠……一旦焚毀……無法超生……

29/11/93 — 50 人權我見

我希望每個中國人……無階級，出身、信仰，別有用心……享有人權……我也相信，中國人應該好好地……今人權……

自己……

事實，除了進步智了，如何令中國人，進步……中國人自己……不說……都得承……

這是一樣，把……老百姓守……法。中國老百姓守法，別說人……

中國，天天在進步中……政府守法，全都消滅了人……的人，誰也……甚權都沒有了……

30/11/93 — 聖誕歌

又和「聖誕」了，自少在教會學校哈過……西洋聖誕歌曲，熟得很……同慶」等連綿歌曲……幾十年，今天……同慶，今天一聽過去……

是小村教堂風，琴風，連先搖得過那八百個字……越唱越受人歡迎……聖誕一到，就放……

經過時間的篩子，一篩，那首留上，留到今天二十首，所以流傳到今天……以越唱越得人喜……是八句「平安夜」！但這八句八句旋律……大師……不過……優美永誌……

作者也……萬的嘗試過……

簡單而優美，絕對經得起考驗……但憑千盈嘗試歌，又大好了，忍不住放……

忘記排名不分先後

「十大金曲」酒會，港府脂粉，但選像才穿如黃，哭屁囉，三步併成兩步的趕來灌佢，一見黃露，我要一齊起抗議！

女紅人緊緊纏身穿如黃，黑脂粉……

被人點解正的死咗嘅，噉啦！被逼起拉出伍為永遠聽黑糖咬乜嘢，哭屁兒，隙熟豬腸豬，只見粉墨登場……

我對電視司儀評價

過晌做「亞視」司儀，話出咗口，想過別人笑下傳譯……

他媽的
黃露水道乜苦
我從來沒

東京音樂節參賽內幕

各位看官，予你味以為東京音樂節，其實係……

他媽的

他媽的黃露，他媽的倪匡

道喺佢侯慮黃露散譜……

有潮人喺西灣河……

的
他媽
的

粵語歌詞技術大突破

黃露陳廣東歌詞，噙散做諗到港英東音樂發展得幾差……

先河，你哋借，可以寫嘅，柳毅傳書！唱下總叻但你相纏完，噙自熊他媽的！

他媽的
（完）

來過"叔"都係唔係

不罵吳雨公不道

台風其實好簡單

左右做人難

保育黃霑，拉闊香港

黃霑（1941-2004），香港著名流行文化人，1950 年代起在多個界別活躍，擅長寫詞、作曲、配樂、做廣告、寫專欄、拍電影和在舞台演出，期間參與創造了大量性格鮮明、技藝出色，又貼近民心的作品，對香港文化影響極大。

2004 年，黃霑離世，留下大批物品。翌年，同事們開始執拾黃霑的書房，並構思研究出版計劃。很快，有兩種聲音在我的身體打仗，一種叫打鐵趁熱，快快出版，另一種說，這些事情一生人只做一次，不如做到最好，結果打鐵的輸了。

之後，團隊抱着慢工出細活的宗旨行事，加上主事人喜歡拉扯，預備工作搞了 15 年，黃霑書冊才終於出版。在這期間，黃霑由家傳戶曉的流行大師，變成名副其實的歷史人物。事後看，這個拖延利多於弊。

要認真梳理黃霑，其實並不容易。黃霑出名，又到處留情，他離世時，來自民間的集體留言鋪天蓋地。說得誇張一點，似乎每一個留意香港流行文化的人都認識黃霑，心中可能都有一個自家的霑叔故事。既然早已認識，也不用再加深究，不如一起懷念鬼才，追憶獅子山下，朗誦滄海一聲笑，立此存照。吊詭的是，這種趕緊抓住故人的衝動，跟流行文化的本性同聲同氣。流行文化周期短，能量大，輻射力強。流行不會等人，想捕捉它，就要緊貼時流，凝住剎那的光輝，有機會的話，再說永恆。

可是，這樣記住霑叔，好嗎？

黃霑自己說過，他其實是一個不太透明的透明體。他自幼喜歡大

笑，性格開門見山，但思想和感情卻山外有山，由外表到內心，有一段不短的路。想認真認識黃霑，這段路，要再行。

同樣道理，香港文化有趣的地方，在它行過的路。

黃霑的博士研究寫香港流行音樂，論文的範圍由香港戰後講到回歸，內文超過十萬字。他自己承認，寫得最好的，不是今期流行，而是昨日風光。寫作期間，他曾經對我說，因研究所需，他要到廣播道上訪問四大天王的少年粉絲，了解他們的追星心得。他覺得十分痛苦。如果可以，他寧願到尖沙咀探訪菲籍音樂人，跟他們月旦戰後初年夜總會內老牌樂手的彈琴絕技。因為這些絕技確實厲害。更因為他知道世事有因有果。沒有之前的尖沙咀，就沒有之後的廣播道。幾十年來兩者之間有一條路，在這路上出現過無數奔流和暗湧，告訴他流行文化其實山外有山，人和事比想像的要豐富和複雜。做研究的任務，就是面對複雜，抽出線頭，順藤摸瓜，理順這條經脈。

黃霑不再流行，讓我們更加放心讓黃霑回歸歷史，以另一種方式記住霑叔。

我們踏進黃霑書房那一天，香港正掀起文化保育潮。很快大家知道歷史地標沒有 take two，舊人舊物，同樣極待搶救。保育黃霑，成了我們往後十多年的日常工作。我們老實將黃霑的物品當作歷史文物好好收集、儲存、整理和修復。最初，團隊大部份屬熟讀社會學的書蟲，對保育文物的操作毫無經驗。我們請教專家，由初階學起，實試各種保育工藝，包括清理書房珍藏古本內伏櫺多年的書蟲，和將因日久褪色而變成無字天書的輝黃傳真手稿逐字還原。我們將他的專欄文章和訪問記錄全部數碼化，並實行每週圍讀，透過他的文字和聲音，重訪黃霑踏過的那條路。我們將他親歷的夜總會、廣播道、利舞臺、上海灘、人頭馬、黃飛鴻和滄海一聲笑放在香港戰後幾十年的曲折軌跡上一併觀察。這麼一來，黃霑書房的藏

品竟然有種「昔日如異邦」的距離感，連黃霑着開襠褲的童年照片，也添了新的生命。

在黃霑書房，我們深深體會到個人的命運，最終離不開時代的因緣際遇和制度張力。黃霑在戰亂出生，在社會重建中成長，在潮流革命中成人，然後跟幾代師友協力，創造香港黃金年代，衝出本土，面向中華，以港式摩登，再續滔滔兩岸潮。黃霑一生，踏着戰後香港發展幾個重要的階段，不論所思所想還是流行創作，皆充滿時代烙印，見證了香港文化的形成和變遷。

這套書冊，一分為三，用黃霑留下的材料，探究黃霑行過的路。第一冊由黃霑自述 1941 至 1976 年間他的身世跟香港軌跡的交錯。第二冊展示黃霑眼中 1977 至 2004 年間香港流行音樂的原點、細藝和群像。第三冊用鮮有曝光的書房資料，進一步鈎沉黃霑在香港流行音樂中的足跡，以及他和同代音樂人保育這段歷史的方法。我們的目標，是盡量做到寫人有人味，講流行不忘歷史，為香港這本難讀的故事書，加添一丁點厚度。說到底，保育黃霑，就是為了拉闊香港。

輯錄舊有材料，同代人易有共鳴。我們希望新一代的朋友也能在書中找到閱讀的樂趣和思想的切入點，讓黃霑這個歷史人物，在香港的十字街頭面前，以另一種形式恢復流行。

吳俊雄

2020 年 11 月

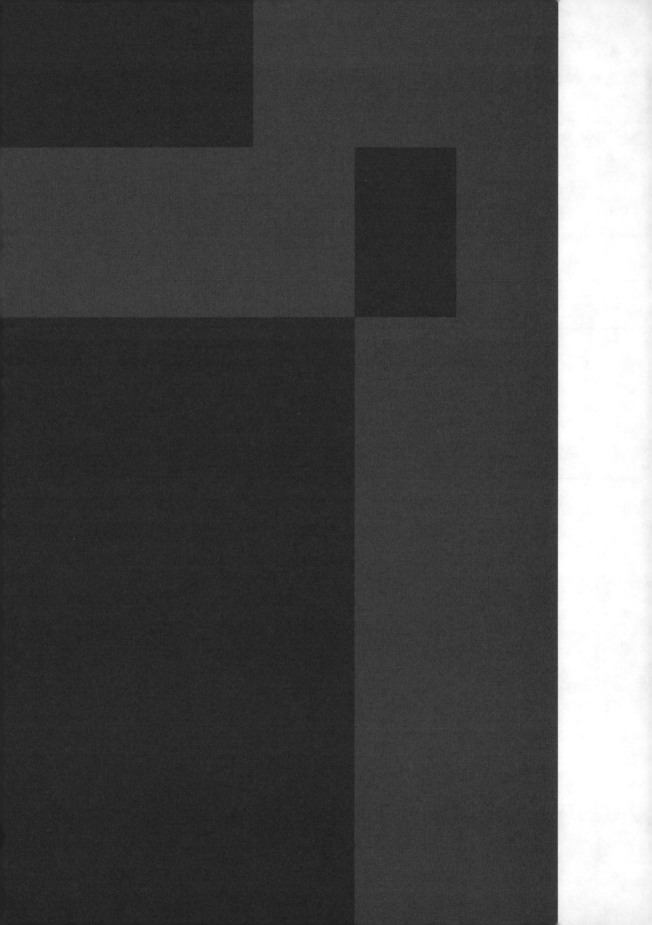

保育黃霑 ② 黃霑

黃霑 與 港式 流行 1977-2004

CONSERVING JAMES WONG .2
JAMES WONG AND HONG KONG POP

黃霑 著

吳俊雄 編
黃霑書房 製作

導論

1968 至 2004 年，黃霑定期為不同報刊寫作專欄，字數過千萬，本書選輯了其中一部份有關流行音樂的文章。這些專欄文字，不少曾經以文集方式發行，我們決定重新輯錄，有兩個原因。

一、以往的文集多已絕版，重新出版，可讓文章重見天日。

黃霑寫專欄連續超過三十載，題材和風格多樣。他是音樂人，又是作家，寫歌填詞的親身經歷，順理成章化成隨筆評論的對象。這個雙重身份，幾乎全港獨有，令他相關的文章，特別有質感，值得再讀。

二、黃霑最後一輯文集出版，距今已十五年。在這期間，香港城市面貌劇變，市民加倍關注本土身世，熱衷收集民間記憶。當中，消失了的專欄文字，跟街坊老店一樣，變成打卡追憶的對象。追憶之間，大家確認本地報章雜文反映港人的衣食住行和所思所想，它們的文體有特殊的港式風格，不論憂國憂民還是賞花弄月，皆生動活潑，量多聲大，長期在全球華人社會別樹一幟，是香港的文化財產。

黃霑的專欄文章，是這個財產的一部份。事後看，以往眾多的黃霑文集，大多錯失良機。它們把黃霑的雜文看成是消閒文字，由選文到排版設計，一切從輕，忽略了文章除了好讀之外，其實是一體多元的歷史文本。

首先，黃霑的文章有黃霑。對他來說，做廣告、寫歌詞、拍電影，有市

場設下的框框。唯有每天在副刊爬格子，他可以自由自在，放眼四方，心內奔馳，寫出真感覺。

此外，黃霑的文章有香港。他的專欄文字，盡是黃霑的簽名港式性格：有話直說，態度親民，寫人寫景繪形繪聲，月旦世情今古索引。其中寫流行文化的文章，更是只此一家，幾十年來緊貼每期流行，記錄了大眾藝人如何在香港社會發展劇本欠奉的時刻，大膽摸索，細心創造，在不同的崗位建構本土聲音。

我們決定重新嚴選他有關流行音樂的專欄文章，理順次序，讓它們互相對話，織點成線。選輯之間，我們將他的博士論文跟雜文並排細讀，有新的發現。論文目光深遠，篇幅延綿，但作者自己也承認，不少章節框架過大，細節和色彩俱欠。相反，報刊雜文有人有戲，五顏六色，但內容先天細碎，難免讀後即忘。黃霑的兩種文本，尤如失散多年的孿生姊妹，各有所好，又心意相通，互補有無。套用流行出版界的術語，如果論文是 book A，雜文就是 book B。工程界的朋友會說，論文是施工圖，雜文是螺絲釘。讀歷史的朋友會說，論文是大歷史，雜文是小歷史。

經此對照之後，一切豁然開朗。這冊文輯緊貼黃霑論文的關注，對焦「製造港式流行音樂」的過程和奧秘。三部份的文章，詳談論文所謂的 making popular music 中三個以英文 C 字點題的面向：

一、原點（context）——港式流行音樂成長的時空，如何烙印在黃霑和同代音樂人的認知、取向和裝備。

二、細藝（craft）——製造流行音樂是一門工匠式的藝術，黃霑將不易言傳的工藝，化成落手落腳的操作指南，並附「曲、詞、編、演」不同部門的創作實例。

三、群像（community）——所有細藝，最終靠匠人現場發揮。黃霑的施工報告，記下幾代流行音樂匠人在前線留下的集體色彩。

目錄

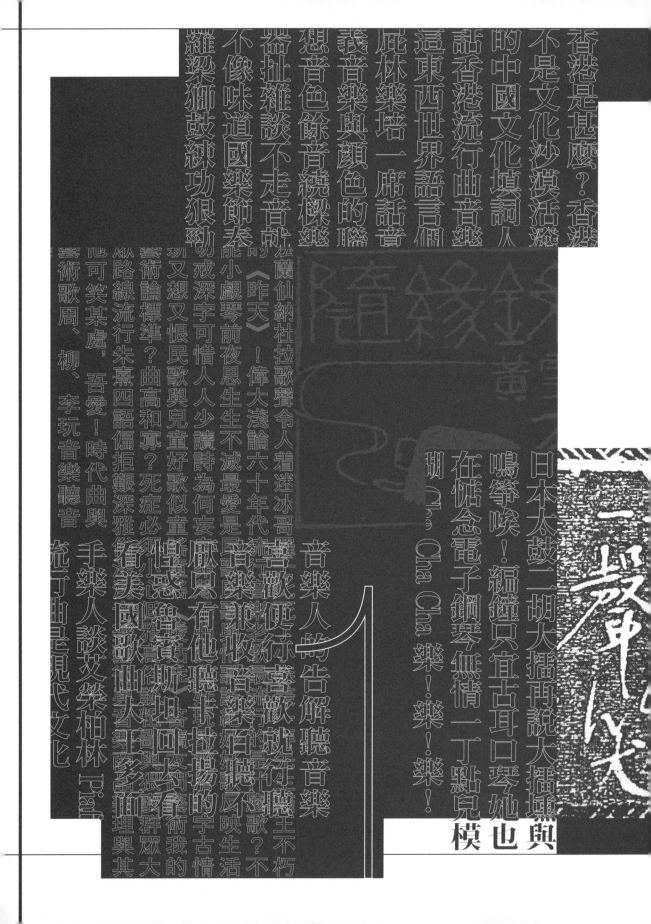

香港是甚麼？．香港
不是文化沙漠活潑滋
的中國文化填詞人
的香港流行曲音樂
這東西世界語言個
屍林樂培一席話音
義音樂與顏色的聯
想音色餘音繞樑樂
器扯雜談不走音就
不像味道國樂節奏
雜梁獅鼓練功狠勁

《昨天》！偉大淺論六十年代
蘭仙納杜拉歌聲令人着迷冰哥
前夜思生生不滅最愛是
深字可惜人人少讀詩為何妄
又想又恨民歌與兒童好歌似童
藝術論標準？曲高和寡？死症必
從路線流行朱熹四語偏拒艱深雅
他可笑某處，吾愛！時代曲與
藝術歌周、柳、李玩音樂聽音
流丁曲皆是現代文化
手樂人談艾榮柏林 Piaf

音樂人的告解聽音樂

日本太鼓二胡大搖再說大搖
鳴箏唉！編鐘只宜古耳口琴她
在惦念電子鋼琴無情一丁點兒
期 Cha、Cha Cha 樂！..樂！..樂！..

模也與

原點

一代人有一代人的聲音，一個地方的流行音樂，也有它只此一家的性格。黃霑的音樂，在香港製造，具體點說，是在一九七〇年代中本土意識崛起之後的香港製造。黃霑日後在音樂上所有的搞作，以此為原點。

香港製造，因何舉足輕重？一九七〇年代，為何劃時斷代？對黃霑來說，香港是甚麼？音樂是甚麼？流行音樂是甚麼？一九七〇年代發生了甚麼事，令香港和香港的音樂有特殊的性格？這個歷史語境，如何模塑了黃霑對音樂的喜好、觀念和認知？黃霑對這些問題的答案，如何影響了他往後三十年在音樂創作上的取捨？

I

香港是甚麼？

香港流行曲在本地創作，在全球華人社區走紅。本來號稱文化沙漠的地方，竟然在戰後幾十年間孕育了最活潑的中國文化。香港不按劇本辦事，「出奇」是它的胎記，自由奔放、兼容並包是它的家傳絕技。

香港是甚麼？

《東方日報》專欄「杯酒不曾消」，1985 年 11 月 11 日。

香港是中國國父孫中山先生求學、搞革命、避難的地方。是五四運動的揭櫫者蔡元培長眠之所。

宋朝末代王孫，在這裏蹈海。

天后在此地登岸。

閒話一句，行遍大江南北的青幫頭領在此地歸西。

從沒做過航運事業的包玉剛在這裏做了世界船王。

中國共產黨，為了香港，創出「一國兩制」的史無前例構想。

海峽兩岸，敵對的同胞靠這港口暗地通信、通商。

鄧小平說，他退休後，想來看看。

香港不是窮人地獄，卻絕對是富翁天堂。

不產米，沒有淡水的石頭山，養活了五百多萬中國人，和不少洋婦洋漢。十月一日，五星旗在此飄揚。

十月十日，青天白日滿地紅旗風中搖盪！這就是香港，全球獨有怪地方。

香港不是文化沙漠

《東方日報》專欄「黃露在此」，1960 年 3 月 1 日。

和繆雨先生閒談，扯到香港文化。

他說：「人人認為香港是文化沙漠，我看，香港這幾十年來，為中國文化出過不少力。」

我十分同意繆先生這論調。

香港是中國人這幾十年來，言論與思想最自由的地方，為文化提供了很不錯的環境。

有環境，還要種子。大陸的文化人，來香港定居的，這幾十年來，為數不少。反共的有，親共的也有。

而且，這幾十年來，也有過不少的接班人冒出頭來。

這班人，做的工作，正是保存和發揚着中國文化。

活潑的中國文化

《東方日報》專欄「黃霑在此」．1980年3月4日。

中國音樂，香港的水準，舉世最高。

這是包括國樂，和一般流行歌曲。

香港中樂團的水平，和台灣的比，固然水平高出不少。和大陸的比較，也要高一丁點兒。而我們的中樂團，成立了不過是幾年而已。

時代曲，無論創作人材，演唱人材，編樂人材，即使不高於台灣，至少，也會和台灣平頭。而因為錄音技巧進步，唱片的質素，台灣無可比擬。

單從音樂看，已經可以證明，香港是中國這幾十年來的重要文化站。

而且，香港的中國文化，有一個十分重要的特色。

香港的中國文化，活潑！

填詞人話

《明報》專欄「自喜集」．1990年1月4日。

香港的粵語流行曲，實在是中國韻文與音樂文化的一株奇花異草。這朵奇異花，一方面承繼了按譜填詞，倚聲覓句的傳統，將抽象的音樂旋律，賦予內容，添加生命；另一方面，又極有現代體貌，把西洋音樂的和聲、配器，混進了本來極中國化、極廣東化的本質之中，舊傳統，新風格相輔相成，融成一體。

好的粵語流行曲，雅與俗同賞，方言白話，文言俚俗都不避，有時通俗得可愛，有時，也典雅得出奇。同時，非常的反映時代，難怪成為香港音樂的主流，受歡迎程度，再無他樂能及。

一級的粵語流行曲填詞家，技巧是高的，歌詞絕少倒音倒字。而且內容廣泛，意象豐富，歌詞平易近人，從不故意咬文嚼字，卻也有不少，字字經過推敲，靈活之極而不失規範。不像大陸台灣，先詞後曲，也倒字倒得一塌糊塗。

從合樂文字的規格來看，國語時代曲，和粵語流行曲比，後者得分，要高於前者。歌詞是要來唱的，不是要來看的。聽得字字清楚，是

最起碼的要求。粵語曲詞，不合格者少。

現代人的韻文，是流行曲。香港人尋歡作樂，享受閒暇的時候，無此不歡。歌廊酒肆、舞榭固然都是笙歌夜夜，大眾傳媒，也無粵語流行曲不行。

有幸躋身粵語詞人行列，與有榮焉。填詞工作，是我極愛做的事，樂此不疲，而且會終身努力，不眠不休不怕。

香港流行曲

《壹週刊》專欄「內心世界」‧300 期‧1995 年 12 月 8 日。

這一陣子，在和音樂學者劉靖之博士聯手，為香港大學的亞洲研究中心做香港流行曲研究。

資料搜集已經進行得差不多，撰寫研究報告的工作馬上就要展開。大概明年初，就會完成。

這是我多年來的心願。

希望可以拋磚引玉，引出更多對香港流行曲這頗為特別的流行文化產品的研究來。

香港流行曲，是香港通俗文化功臣。流行之廣，幾乎無遠弗屆。

而且不像電影，對象不限於年輕人。

（香港電影觀眾，大部份是廿五歲以下。卅歲以上而進電影院的，少之又少。但卡拉 OK 顧客，年齡無此限。五六十歲也拿咪引吭的，大有人在。）

幾乎可以說，有中國人的地方，就有香港流行曲。

香港流行曲，近幾十年，都以粵語為主，但居然跨越了方言界限，這事不可謂不出奇。

（台灣同胞，唱「湖海洗我胸襟，河山飄我影蹤」的《楚留香》粵語版。北京人，半句廣府話不懂，照樣大唱張國榮的 Monica。）

電影要另配國語對白，香港流行曲反而粵語原裝上陣，一樣大受歡迎。

箇中原因，大有研究價值。九七之後，香港文化有甚麼面貌，我不知道，也從不肯費神猜測。

不過，用九七做分水嶺，也不無好處。

至少，是個方便的研究方法。

所以，和靖之兄商討之後，決定只覆蓋一九五〇到一九九五這段時期。

一九五〇年代，香港的流行曲，只見上海傳來的東西。

連名字都不像，叫「國語時代曲」，歌詞用國語唱，創作者演唱家，雖然不乏廣東人。但卻沒有甚麼香港味道。基本上，是由上海移居香港的音樂家帶過來的。

影響最大的作品，如《夜上海》、《夜來香》之類，全是上海舶來品。

作曲家如姚敏、李厚襄、梁樂音、王福齡，詞家如馮鳳三、陳蝶衣、李雋青、陶秦諸前輩，本來就是上海居民。

香港只是接收者，沒有自己原創聲音。

有原裝地道本土聲音，要到六十年代中。

第一首人人傳誦的廣東話流行曲《啼笑姻緣》。

那是借了電視的傳播威力而進入了香港各階層的作品，掀起了熱潮，也奠下了香港流行曲以後的好基礎。

到了七十年代，粵語的香港流行曲地位，開始確立不移。無論是碩學通儒，官紳名流，或市井之徒，販夫走卒，都開始欣賞這香港自己的聲音。

（據說港大校長黃麗松博士，宴會後小提琴娛賓，就奏黎小田流行曲作品。）

八十年代到今天，香港流行曲，席捲全球華人地區。

不少作品，依附着電影而廣為流傳。但電影放完，這些本來是電影插曲的歌，卻也仍然流行不輟，生命居然比電影還長。

寫歌的，唱歌的，編歌的，吸收了歐美最新技術，消化後另闢蹊徑，令香港流行曲，成為港人引以為榮的歌曲作品。

同時，也成了香港通俗文化中的一個重要部份，忠實地反映了我們所處的社會，把我們的種種感受，溶入了短短幾十小節的嘆詠裏。

九七後的香港，會進入新的階段，在這新階段未形成之前，為香港流行曲做點小結功夫，自覺不失其意義。

至少，希望劉靖之黃霑聯手的香港流行曲研究，可以為這特別的文化產品，留個紀錄，好好保存一下這方面的歷史。

音樂是甚麼？

黃霑兼聽，由貓王到梁
祝，來者不拒，音樂的耳
朵至少有三個。黃霑也好
學，長期在專欄探索「音
樂這東西」，對怨曲的顏
色、小提琴的味道、編鐘
的泛音和獅鼓的狠勁，反
覆思量，並在自己的音樂
創作中活學活用。

音樂這東西

音樂其實是非常特別的東西，和其他藝術，大不相同。

攝影用機器紀錄人生，文學用詞彙來描述生活，繪畫用色彩線條來捕捉影像，都與自然關係密切。

音樂不然。

一切樂器都是人造的，所發聲音，大自然所無。全是人類腦中的想像，人工得很，也抽象得很，是比大自然聲音更美的超級音響。音樂的起源，說法甚多，至今既未有確切定論，而數千年來，人類都被這個自己腦子裏想出來的東西吸引着。

一說與語言有關，一說與勞動有關。

旋律據說和語言關係密切。而節奏，又由勞動而來。因為音樂基礎是節奏，而節奏，又與勞動人民的刻板式工作有關，但理論都似乎有些不大可以自圓其說。

不過，不管起源怎樣，音樂這藝術，令人迷醉，倒是事實。尤其是現代人，不聽音樂的，實在是太不懂生活了。

《東方日報》專欄「滄海一聲笑」，1993 年 6 月 25 日。

世界語言個屁

音樂是世界語言？

誰說的？

根本是瞎扯胡說亂講，絕無事實根據。

音樂的地域性之強，幾乎和語言完全一樣。不經研究接觸學習，絕不會懂。

大家不妨睜眼看看無處不在的事實。

試問一下，廣府人，聽慣粵曲的，有幾人會欣賞潮州音樂？

洋人聽京戲？開玩笑！全世界有多少個？

你又聽崑曲，又懂 opera 意大利歌劇！請找首用四分一音寫的阿拉伯音樂聽聽，看看慣不慣懂不懂？

《新報》專欄「黃霑傳真」，1997 年 1 月 17 日。

聽印度音樂多年，至今不知其妙。

未經學習，沒有深入研究，耳朵無訓練，聽不懂的。

音樂絕不是世界語言。說這話的人，在吹牛騙鬼呃人。

別以為音樂是世界聲音中的至美，於是便人人懂。

審美眼光，絕非與生俱來，而是後天日積月累的訓練。

有很多老話，我們從不細想，聽得多，又見人人都掛在口邊，就以為有道理。

像這句「音樂是世界語言」，便完全不對！

林樂培一席話

摯友林樂培，為我論樂，真是令我茅塞頓開，忍不住公諸樂友。他說音樂，並非世界語言。

連流行曲也不是。

他舉的例，十分簡單。譬如說，古典音樂，現代音樂，一般人是不聽的，如果音樂真如論者所說，是世界性語言，那麼就會人人聽了。

聽流行曲的，雖然說不分國籍，但其實，還只是一小撮人的愛好，不能說人人都聽。因為根本上說，流行音樂，自己另有語言語法，聽不懂、聽不慣的不少。流行樂迷是接受了流行音樂語言，聽得慣又聽得懂，受過這種音樂的欣賞訓練。有人只聽粵劇，不聽其他；有人只聽潮劇，其他的都抗拒。這就是音樂語言習慣和訓練的問題，與音樂本身優劣無關。外國人，不慣中國音樂語言，聽我國的民樂，總覺得有點不對耳軌，那是因為他們聽不慣的緣故。

這與我們聽不慣印度音樂，或阿拉伯音樂之故，此中無價值觀念，也沒有褒貶，只是耳朵不習慣。

這正如不懂英文的電視觀眾，不看英文報，不喜歡看西片一樣，不是中文電視節目特別好，而是只有中文電視節目，他們看得懂，親切之故。

我常聽推廣音樂人士，說音樂是世界共通語言，一向未有對這話質疑，經林兄一說，發覺他的話，實在有道理。

音樂語言，就係世界各國語言，音差不多，用法不同，就大相迥異了。

《明報》專欄「自喜集」，1989 年 12 月 17 日。

意義

《東方日報》專欄「黃家店」，1984 年 12 月 20 日。

　　純音樂本身並無意義，一個音跟着一個音奏出來，本來只應有動聽悅耳的效果而已，不會有甚麼特別的意思。

　　但我們有時聽一段純音樂，卻會有所感觸，覺得樂音的編排，有其特殊的情感。

　　為甚麼會如此？

　　這是因為我們一向習慣了已往樂音進行的常見規律，一旦這規律不同平常，新意就出來了。而樂音的長短，節奏的快慢，也會令我們感受不同，雖然這感受相當抽象，但卻不乏共通的地方，慢的歌，比較幽怨，宜於抒情，快的歌，就會有歡暢激昂的感覺。

　　另外，樂手的演繹也是令歌曲有生命的原因，高明的樂手，會通過樂器的音色控制，抒發出自己的感情，演奏者心中感覺，往往就此通過樂音到達我們心中，音樂因此由沒有意義變成有意思，令我們心隨之動。

音樂與顏色的聯想

《信報》專欄「玩樂」，1991 年 1 月 29 日。

　　音樂，是極度抽象的藝術。可能正因為其抽象，所以反而常常引出很多具象的聯想。

　　見得最多的是顏色的聯繫。

　　古今中外，都有人把音樂和顏色聯起來。

　　為甚麼會引起這樣的聯想，沒有人知道，只知道有一堆又一堆資料。

　　劉歆的《鐘律書》，已經把「宮」、「商」、「角」、「徵」、「羽」五音，與顏色聯配起來。臧晉叔《元曲選》，照用此說，認為「宮」色黃，「商」色白，「角」色青，「徵」色赤，「羽」色黑。

　　這是中國古代的說法。類似的聯想，外國也很多。心理學家研究音樂與顏色聯想的資料甚多。連樂語也有「音色」這個詞。

　　貝多芬有次說 B 小調是黑色的。雖然我們這位樂聖說話，時有不假思索的衝動，但這種樂調與顏色的聯想，倒也不是他個人專有。

　　俄國兩位音樂家林姆斯基－高沙可夫（Nikolai Rimsky-Korsakov）與史格里亞平（Alexander Scriabin），都曾把不同調各配以顏色，例如前者認為 C 大調色白，G 調金黃；後者認為 C 是紅，G 是橙。雖然聯想

很有分歧，但樂音樂調這種抽象聲音，在音樂家腦海中，會引出具象聯想，卻也是不爭的事實。

中國近代音樂學者，研究我國古代樂論，常常認為古代人胡說八道。像以五行配五音，很多名家都斥之為謬論。其實，這所謂配，都只是聯想。不但頗堪玩味，而且大有研究價值，不能一句謬論胡說，就把之置諸不理。

音色

《明報》專欄「自喜集」‧1988 年 8 月 31 日。

聲音，樂音，本來只是物體發生震盪，震盪激出聲波，進入耳股，令腦中神經感應。理論上，應該和顏色扯不上關係。

可是不分中外，古今都有人把音和顏色聯繫起來。

大概是音進耳股，腦子受到了刺激，就發生了聯想。

有些音樂家，更認為不同的調，有不同顏色。例如蘇俄音樂家 Scriabin，就說 C 大調是紅色，A 大調是綠等等。雖然，這些聯想，因何而起，至今無人說得出所以然來，可是，聲音引起顏色上的聯想，卻委實是個相當普遍的現象。

黑人音樂家，把他們的訴情怨曲，稱為 blues，想起來，這些哀而不傷的曲調，也確實有點兒藍藍的味道。

其實，聽音樂的享受之一，是觸發聯想。引起回憶，勾起夢幻，帶來歡樂，哀愁，無一不因聯想。

幾乎可以說，聽音樂而不生聯想，音樂的樂趣，就要大打折扣。

孤獨的小號在吹，吹的是短調。簡單的節奏，敲出一強一弱，眼前就出現大漠落日的一片金紅。

江南絲竹悠悠奏起，腦海就是一片幽幽的綠。

Hard rock 鼓聲敲響，你怎麼可以不想起的士高裏繽紛的彩燈？

所以，本來只是物理的自然律動，但入了耳朵，沁進腦中，就化成命中種種感受，不但有聲，而且有色。

《東方日報》專欄「杯酒不曾消」．1985年10月21日。

餘音繞樑

「餘音繞樑，三日不絕」這句話聽得多，但從來不明白其中含義，而且，常常懷疑是否古人誇張失實，藝術加工的描繪，幻想多於事實。

然後，聽了日本音樂大師黛敏郎的一篇演講，令我茅塞頓開。

黛敏郎那次來港，應亞洲作曲家聯盟之邀演講，解釋他創作《涅槃交響曲》的經驗。

大年夜，黛敏郎在京都，聽見諸寺萬鐘齊鳴，整個人甚受感動，於是心生疑問：「為甚麼我會受鐘聲感動？」

翌年，他帶了一隊錄音技師，把鐘聲錄下，將音波頻率分析，發現萬鐘同時敲響，產生兩組泛音。第一組，是噪音。

第二組，卻有組織，原來正是中國音樂常用的五音音階。

我現在相信，「餘音繞樑」這說法會有道理，雖然我仍然未明此中關係。

《明報》專欄「自喜集」．1989年12月8日。

樂器扯雜談

樂器音色，各有性格。

最浪漫的，是豎琴。

豎琴一響，就似清溪淙淙。溫柔得如水花輕濺，詩意得令人俗氣全消，如置身夢境仙鄉，渾忘塵世。

喇叭是惡。銅管的音色，勁道十足，雄偉而明亮，一現身就不由得你不矚目，令人有種狂野豪邁不羈的英雄聯想。

色士風最性感。現代音樂，無此不歡。

但性感之外，也可傷感。緩慢樂句奏長音，有說不出的寂寞悲涼。

小提琴是王子，鋼琴是公主，不住尋常百姓家，音色一出，就是大家風範。

鼓是苦力。無他建不出基礎，卻永遠難有出頭之日，重濁的音色，粗獷而別具親切感，是最具生命力的樂器。對鼓，我情有獨鍾。

簫笛，都是飄逸的。那是才子級樂器，輕描淡寫，則有一股優雅風華，像清風徐來，悠悠然，閒閒地。也像林間青鳥，自由自在，不受地心吸力束縛，一飛沖天，一下子，綠葉叢中隱身，飄然不見身影，難以捉摸，卻也心焉嚮往。

最淒涼的樂器，是二胡。真是天地間愁苦，盡在一身。

不過，要逗起來，也逗得很，像村姑畦間急跑，左扭右扭，有種又純真又挑逗的美，是中國得不能再中國的樂器。

就像蘇格蘭風笛，蘇格蘭得不可能再蘇格蘭一樣。

《信報》專欄「玩樂」．1990 年 12 月 3 日。

不走音就不像

自少便對中國民俗音樂有不可遏止的興趣，有關書籍，一見到就買。買回來慢慢看，慢慢咀嚼，慢慢消化。這樣，不知不覺數十年。發現了很多有趣的現象。倒不是前賢著作提過的。不知是否前賢對這方面的觀察未及。其中一個現象是樂器走音。

民俗樂器，音準很成問題，尤其是吹管。吹管靠氣控制簧片震動，可供調音範圍，其實不那麼大。所以一般只好依吹管定下來的音來調校其他樂器，因此所謂標準，很可能不那麼標準。標準 C，也許比絕對標準 C 高一點點或低一點點。走音的現象，是渾閒事。

對此，我很有執着。演奏音樂，連音準都弄不準，是哪碼子事？

有次，堅持要求與前輩大師傅力爭。前輩行尊氣了，罵粗口：「TNLM！梗係走音㗎啦！唔走音點算係中國音樂吖！」

他的話令我反覆想了三年。

數月前，發現他的話甚有道理，把不少中國民俗音樂的實情，一語道破了。

不走音，真的不像中國音樂！

為《喋血街頭》寫配樂的時候，要用民俗喜慶音樂，我們這幾年來，早已 sample 了不少中國民俗樂器的聲音，收進了電腦。只要用電子組合器再彈出來，就等如整隊樂隊在現場演奏。可是，怎麼彈，也不像。半點中國婚宴坐堂吹的味道也沒有。

因為，我們的音樂全不走音。而不走音，就不像中國民俗音樂。

《東方日報》專欄「滄海一聲笑」・1992年8月10日。

味道

琵琶彈得像豎琴，二胡拉得像 violin，驟聽，似乎好得很。

中國樂器，先天有些缺憾，所以今天的民族樂樂師，都往西方取經，把西洋樂器的演奏技術移用在中國樂器上。

他山之石，可以攻錯，洋為中用，本來不是壞事。

但，這事卻絕不能過份，一定要適可而止。

有次，全中國技術最好的琵琶大師來了此地，開演奏會，我慕名往聽。

一場演奏會下來，心中很有疑問。急急找唱片印證感覺。

我聽了幾首中國琵琶演奏的西樂，覺得很不是味道。格格不入的感覺，驅之不去。找來唱片仔細聽了多次，感覺依然。

想聽小提琴，我會聽海費滋，克勒斯拉，不會聽黃安源的二胡奏栢格尼尼。二胡該像二胡，音色有點泥土味才行，琵琶奏巴哈，再好，也味道不對，而音樂，說起來，也是味道而已。

《明報》專欄「隨緣錄」・1983年7月30日。

國樂節奏

正在此地作香港中樂團客座指揮的以色列指揮家朗尼歷基斯（Shalom Ronli-Riklis）批評中國音樂，說國樂旋律優美，但欠缺明顯節奏感。這是批評。

不過中國音樂，節奏呆滯，只是中國的音樂家不發掘中國民間節奏的緣故。我們民間，其實有很多非常巧妙繁複的節奏，留存在各種各式的民間舞樂裏。別省不知，單是廣東，就有兩種節奏，極堪玩味。

一是舞獅的鼓，一是粵曲的板。

南獅的鼓，節奏強而切分多，實在百聽不厭。粵曲的板，本來簡單，但掌板一加上個人演奏技巧，就成十分繁複的節奏，令人頭搖身盪，過癮得很。

《新晚報》專欄「我道」‧1994年7月5日。

羅梁獅鼓

中國敲擊樂，學問甚大。鑼鼓譜，中樂演奏都稱之為「經」。

而各地有各地的不同打法與配器組合，南北所喜，頗有差異。

我自己是南北通愛的，凡是中國敲擊，都喜歡，粵劇的鈸，京劇的板，各有其妙。

最有威勢是南獅獅鼓，威武雄壯而喜氣洋洋。

南獅獅鼓，打得最精彩的是澳門「羅梁體育會」。

他們的獅，在電視還可以播香煙廣告的年代，包辦了希爾頓獅王大會冠軍多年。

「羅梁」的獅鼓，更非常精彩。

他們把現代西洋切合節奏，融進了傳統廣東獅鼓基本樂句，得洞撐，洞洞撐，裏邊，有舊有新，既傳統，又現代，每次聽，都讓他們深深吸引住。

其實「羅梁」的獅鼓，可以組織好，當音樂會項目表演，因為實在很好聽。

《東方日報》專欄「滄海一聲笑」‧1995年1月24日。

練功狠勁

鼓是敲擊樂器，非常易學，極度難精。

不過是兩隻手，左右左右的敲。誰都會。

但要敲得均勻有致、強弱分明、節奏動人，那可不容易。

強處要有裂皮碎木之力，體魄差就應付不來。

日本太鼓手，天天跑步舉重練體魄，手瓜起脈，手臂有力，而且訓練有素，於是眾鼓齊擊的驚心動魄雷劈電轟的聲浪，才能排山倒海地來，連聽眾的脈搏節奏，都控制儡服着。

如有體魄勁力，沒有節奏感，也不行。

節奏感，泰半來自天賦。後天只佔幾分功力。

因此，好鼓手難得。

好鼓團，更難得。

光是打得眾鼓能聲聲齊如一鼓的，已不多見。再要找控制得宜，節奏過癮的鼓樂演奏，更難。日本的太鼓團，不少好的，這是多年努力所

致。中國的鼓樂團，難與相比。中國鼓手練功，沒有日本人那份狠勁。

日本太鼓

日本的太鼓，推動得很好，花樣百出。聽多了，忽然發現，除了鼓是日本造，和鼓手是日本人之外，骨子與靈魂，都不太日本。

節奏和切分的方法，基本上說，完全從爵士音樂的鼓譜取經，不是日本道地東西。是裝進日式白瓷瓶的洋酒，是日本威士忌。絕非日本土燒酒。

包裝看起來十分傳統，可是裏面全是舶來貨。不過消化得好，偷得隱秘，等閒察覺不出來。

這樣洋為日用，有好處。

現代人耳朵，容易接受。再稍加傳媒吹捧，就掀起了一股不容忽視的潮流。有了量，質就易提升了，居然也出了不少可喜的作品與幾位頗有觀賞價值的演奏家。

中國鼓隊不少，但真打得精彩的，未見。也許我孤陋寡聞，錯過了。但聽過的，一欠齊，二欠勁，三欠感情。比起日本的太鼓演奏團，水準差很多。

而鼓，在中國，本來是重要和受重視的⋯⋯。

《東方日報》專欄「滄海一聲笑」，1994 年 12 月 31 日。

二胡

瞎子阿炳，劉天華的二胡，我都因為出世出遲了，沒有聽過。想來，一定會聽得人淚下。

二胡，真是可以拉出天地間的愁苦來。弓與弦的交接那有意無意的沙啞，直似千重無奈，溶成一聲唔嘆。

幼時，曾一度被某師友誤導，只見國樂之陋，而未見國樂之妙。一切以西洋音樂的標準為標準⋯⋯。

幸而及時發覺這種標準，原來都是偏見，這才急急惡補，找回我自己的中國耳朵來。

那該謝劉天華先生的《病中吟》。這首名歌，第一次聽，便聽得我

《明報》專欄「自喜集」，1989 年 3 月 3 日。

感動不已。即使不過是在「為賦新詞強說愁」的年紀，也忍不住全身上下，無一毛孔不淒苦莫名。

今天的二胡，樂器改良了很多，演奏技術也進步了——這是國內音樂教育家的豐功偉績。八十年代的二胡，大概和瞎子阿炳先生那時的樂器大大不同。

二胡演奏家的技巧，也進步了很多。即使用最嚴格的西洋音樂標準來衡量，我們今天的二胡，都可以在考試中得取高分的了。

難怪世界知名的大指揮家，為之深深激賞。

中國音樂在世界樂壇抬頭的日子，離今天不遠，且讓全球的中國音樂家，聯合起來，多為二胡寫些現代的好作品，把二胡和愁苦，讓全世界的樂迷分嚐一下。二胡，這又是中國，又不是中國的天地間哀愁！

大擂

週刊上看到黃安源珍藏的二胡照片，真是洋洋大觀，那麼多把珍貴的樂器，令人羨慕不已。

逐張照片細看，竟然發現，安源兄的「大擂」沒有在其中出現。

這個只有數十年歷史的新樂器，是罕有樂器，全中國會彈的，怕不到十位演奏家。

發明這把「大擂」琴的王殿玉先生，是位瞎眼的國樂大師。他把三弦的三條弦改為兩根，然後結合了墜胡的特性，設計而成。這把琴，用弓拉起來的時候，可以模擬中國各地戲曲唱腔，高音部極像青衣，低的就像花面。按弦的指法，非常特別，通常只用一個指頭，在兩根弦滑上滑落，把戲曲唱腔的花音，全部學得極像。

讀友未聽過大擂的，實在應該聽聽。

試想想，人在唱，大擂在伴的效果，如果練得熟，人聲和琴，貼在一起，韻味真是別種樂器所無。

土先生這把琴的演奏技術，傳了給他兩位兒子福生和福立。王福立是安源兄音樂院的同學，因此也學會了。

這把琴，因為非常難彈，所以學的人少。不過效果是十分特異的。

此地好像未見過這新樂器的介紹文字，忍不住寫上一篇。

《明報》專欄「自喜集」‧1990年9月13日。

再說大擂

《明報》專欄「自喜集」，1990年9月15日。

談了一天大擂，意猶未盡。

據黃安源兄說，這「大擂」的發明者王殿玉先生，演奏大擂琴的地點，通常是街頭。有點街頭賣藝的味道。

王先生手抱大擂，對坊眾說：「你們好！」然後左手一指上下滑，右手拉弓，這個三弦與墜胡綜合再加銅鼓共鳴箱的兩條弦新樂器，就響了：「你——們——好！」

琴跟人聲，完全一樣。

然後大擂就奏出各種音效，小孩哭、狗打架，全部都一一登場。

觀眾絕少見過與人聲和各類音效這樣相似的樂器，於是給逗樂了，掌聲如雷響起。

王先生這自創的大擂，傳了給兩個兒子福生與福立，但兩位先生都相繼去世。現在中國國內，只有幾位王先生哲嗣的學生會演奏，海外，應該就只有黃安源兄懂了。

黃兄在台舉行音樂會，演奏過這歷史只有幾十年的新樂器，很受歡迎。有位觀眾特地到後台找他，說數十年前，曾在大陸聽過王殿玉先生演奏，幾十年來，印象不滅。

這個大擂，要演奏得好，極不容易，因為左手只用一指，數字按弦，聲音就斷，不像人聲的連綿不絕。

下次黃安源露一手演奏大擂，愛好國樂的人不容錯過，保證你眼耳兩界，一齊大開。

塤與鳴箏

《明報》專欄「隨緣錄」，1983年7月29日。

報上有宣傳通稿，說此地有塤的演奏，乃香港第一次云云。

據在下所知，塤這樂器，早就在大會堂音樂廳公開演奏過了。那是一九六〇年代初期，台灣的國樂家梁在平來港開演奏會，把他的公子也一併帶來。塤，就是由梁先生的公子演奏的，樂器由他自製，全依古籍記載做出來，聽起來音色十分古樸，有種很獨特的「瓦」味。

當年一連聽了兩場，印象十分深刻。記得那位梁先生另外還表演了一種他自創的樂器「鳴箏」，用小提琴弓在箏弦上拉。可惜當時場刊未

存，所以演奏家的大名與演奏會的確實日期，未能復憶。

唉！編鐘

《東方日報》專欄「杯酒不管消」・1986 年 9 月 8 日。

編鐘！我國古得不能再古的樂器！這樂器是甚麼聲音的？想像中，自是銅聲。

但實際是怎樣的？沒有聽過。此地有盒帶。聽過了，不錯，但據我所知，盒帶錄的，是複製品敲出來的聲音。而且國內錄音，技術不佳，失真多，不是原貌。

日前，機緣巧合，遇到了位國內音樂大師，他在武漢聽過真的編鐘。

「那聲音，真是難以描述！」他說：「好聽極了！清極了！」

我心中，浮現出古籍中「清越」兩字。

「怎麼樣清法？」我追問！

「這個……這個……」他倒說不清楚！

而據他說，現在已經不准任何人再敲，怕損毀古物。

所以至今，編鐘的音響，仍然天天夢寐也渴望一聽。但卻是無緣與共！唉！編鐘！

只宜古耳

《東方日報》專欄「滄海一聲笑」・1994 年 3 月 4 日。

編鐘的構造，是中國古代科技的極高成就。

可是現代耳朵聽起來，不覺其特別悅耳。

至少比起今天管風琴的鐘聲來說，就嫌不夠清純，音色欠明亮華彩。

高音的編鐘，聲音像鋼片琴，清脆悠揚。低音的比較好，重濁的音色，很有特色。迴響和共鳴都好，餘韻和泛音俱佳。

可是，用電腦調校，不難創出比編鐘更動聽動人的聲音。

古樂，畢竟只合古人耳朵。

現代人，偶然聽一兩次，好玩。

像偶爾逛一次博物院，發發思古幽情，是很好的生活調劑，多了就只覺其與現代生活，格格不入。

太樸太單，容易厭倦。

我寧願聽現代樂器，音色的組合，豐富得多了。編鐘今日，只宜在博物館供賞，用在今天音樂裏，效果不佳。

古樂，畢竟只宜古耳。

口琴

我們這一代，童年時的樂器是口琴。可以說，我們是吹着口琴長大的。

那時，香港人窮，買不起鋼琴小提琴和結他，小孩子們只好積五六塊錢，買隻口琴，踏進音樂國度。

我們拿口琴來吹貝多芬、莫扎特、柴可夫斯基。也吹流行曲、爵士樂、民歌與時代曲，旋律好的歌曲，只要能一隻小口琴吹得出來，就編成口琴音樂。有歌便吹，不理是洋是中，是古是今。

口琴，要真吹得好也不容易。小孩兒的玩具，一吹不好，就一片尖銳銅聲，非常刺耳，要用盡方法，如控制嘴形，調節一呼一吸的力度，加上雙手合掌，增加共鳴，還用舌頭抽縮轉捲，來把音色弄得柔和雄厚圓滑。

口琴的構造，是一個音吹氣，另一個音吸氣，吹吸相間的。這樣的樂器，要吹一句 legato 樂句，換氣要完全圓滑，吹吸必須非常均勻，才控制得來。

今天在下口舌靈活，未必不是當年苦練之功。連說話清晰程度，也有幫助。

據我所知，今日知名度不小的作家，都在少年時學過口琴，如張五常、梁寶耳，全是口琴專家。

貿易發展局的蘇澤光，當年也是學校口琴隊成員。「港大」生物系陳教授，是那時和黃霑一起吹四重奏的拍檔，而且拿過幾年校際音樂節高級組獨奏冠軍。

所以，我們即使早已讓口琴鏽蝕，今天，耳畔有口琴聲傳來，還是免不了凝神傾聽。

《信報》專欄「玩樂」，1990 年 11 月 19 日。

她也在恬念

《明報》專欄「自喜集」‧1990年12月12日。

我恬念我的琴。

那是個七尺的史丹威，摯友鋼琴家親自替我挑的。

少年時，無力學琴。廣州逃難來港的孩子，哪裏負擔得起學鋼琴的奢侈？只好學口琴，而五塊半港幣的一個「樂風牌」，要儲六個月錢才能買。

心裏常想：將來我有錢，要買具好琴。

想着想着，到八十年代中，終於有餘錢了。碰巧有史丹威琴展，就託懂琴的朋友，替我挑了。

買來的這具三角琴，很漂亮，很漂亮。

我從不惜物，但視此琴如珍如寶，一天摸撫千回。可是，因為自己從來沒有學過彈琴，指法完全自創，十分不成章法，所以常常覺得辜負了這琴，令她委屈了。

每次有好的鋼琴家來彈，我都為琴高興。

羅大佑、蘇孝良、倫永亮、戴樂民、顧嘉煇、劉詩昆，……每次，都覺得：琴有幸。她終於可以發出光采來了！

友人手指尖流出的琼琤，此際仍在我腦中縈繞，我彷彿看見琴在等我，向我招手……。

她也恬念我。

雖然不成章法，雖然來來去去，只會幾個簡單的和弦，但我是愛琴的。愛好之情，無可抑止。

琴知道。所以，我恬念，她也在恬念。

電子鋼琴

《新晚報》專欄「我道」‧1993年10月6日。

家居狹窄，放不下七尺大鋼琴，只好把珍藏的「史丹威」，賤價平沽。

起初很不捨得。

後來換了個電子鋼琴，仍不習慣。

但彈多了，才發覺這種新樂器，大有好處。雖然用力的要求不同，但對我這類從未上過半堂鋼琴課的亂彈一族，反而更好。

力度太小，有音量推鈕隨意控制。

而且，有多種不同鋼琴音可供挑選。加個小 sequencer，就可以用磁碟

錄音，比起大鋼琴，不但不缺甚麼，而且，多了很多大鋼琴沒有的好處。

何況，保養容易多了。

完全不必調音。

電子發聲，空氣溫度，對音準全不影響。不像從前，廳中琴畔，兩具抽濕機不停廿四小時開着，抽得人面枯乾，依然挽救不了琴弦變音之弊，要每星期請調音師來，擾攘一番，才保得住合格音準。於是，心裏釋然，再無不捨之情了。

無情

《信報》專欄「玩樂」，1990 年 11 月 12 日。

完全準確！

絕對百分百，不差釐毫！

這樣的音樂好不好聽？

絕不好聽！

現在的音樂科技，因為有了電腦和電子樂器，已經發展到可把任何樂譜，經錄音機完全不出錯地演奏出來。

即是說，樂器完全不必經人手操縱。

可惜，這樣絕對無訛無誤的音樂，不好聽。太機械化，太齊整，太準確了！

欠缺了人氣人味和人的感覺，是一堆無情的美妙音響，一點也不動人。

人為的東西必有缺陷。百分百完美，反而不為人習慣，也不為人所喜。

藝術最要緊是情。

好與壞的分別，只在情的表達如何。

當然，這表達要講究技巧。技巧不足，表達能力就差。但高技巧有了，無情也是枉然。

一般電子音樂，聽多了就會覺得悶，正是因為有時音準太完美，反而不佳。

由人演奏出來的音樂，通常總有那一丁點兒的不準確。不過，那正是人性的表現，其動人之處也正在於此。正所謂情賴此傳，意賴此達。

所以，這幾年來，那些用電腦操作樂器的音樂家都學乖了。他們故意把一丁點兒的錯誤寫進電腦程序裏，讓音樂添上人味人情，不再是冷冰

冰、齊輯輯的，把無情變作有情。

一丁點兒模糊

《信報》專欄「玩樂」，1990年11月14日。

電腦太準確，一板一眼，不如人腦，精明聰穎之極，也難免有些小糊塗，因此電腦科技，已經開始用模糊邏輯。

我們聽音樂，要求演奏準確。

但其實這所謂準確，其中也有點小糊塗。

例如音準。人耳對聲音的接收程度，嚴格地說不太準確。過高過低的音都聽不進耳鼓，而且對音準的辨別，頗為模糊。

音準對人來說，其實是記憶，與腦的關係，多於耳朵。

我們記住了一個音，才可以知道標準如何。但人腦記憶聲音震盪，殊不精確，即使是訓練有素而且天生異稟的人，也不會百分之百的精確無誤。

多年前，有科學家請了一大群受過嚴格訓練的小提琴家進錄音室做實驗，先用精密儀器發出 A 音，然後請他們按之調弦，再把調校好的弦上所發 A 音錄下，然後用機器分析，看看準確程度如何。

實驗結果，發現這一群頂尖音樂家，沒有一位是音準無懈可擊的。最準的一位，還是差了二十二分一。

可見人腦對音準的記憶，嚴格地說，不那麼精密準確。但這反而有好處，因為人味人情，正是從這點而來。

一九三〇年代，電風琴初面世，音色不為人所喜。多番研究，發覺批評家卻認為音色太不自然。而這不自然，只因電風琴太準確，聽出來沒有人味。因此，以後所製的產品，故意令音準有些微偏差，這才獲得音樂家採用。

Cha Cha Cha

《信報》專欄「玩樂」，1991年1月7日。

喜歡 Cha Cha Cha。

那是最接近人類脈搏跳動的節奏，一分鐘八十餘拍。冧巴太慢，森巴太速，拉丁美洲節奏之中，只有查查查不疾不徐，舒服之極。

「的篤的得的得咚咚」，一小節四拍，分為八個半拍，又整齊又舒徐，

牛鈴，沙槌，timbales 加小梆鼓，一想起，腳就忍不住動。

世界兩大音樂節奏來源，一是非洲，非洲節奏影響深遠，美國爵士音樂，就是由此衍生出來，而除了影響爵士節奏，也影響了流行音樂，到今天，流行音樂人，仍然不斷從非洲節奏偷師。

而非洲之外，就只是拉丁美洲了。

拉丁美洲的節奏，最典型最正統的是冧巴，而冧巴，又生有 clave beat。Clave 就是兩條敲擊木棒，樂手左右手各持一條，輕輕撞擊，兩小節不斷循環，那種搖擺扭蕩的拉丁舞，就此獲得生命。

其他拉丁美洲音樂節奏，由森巴，加拉查，到現在的冧巴達，都是同宗兄弟。

但眾拉丁美洲兄弟之中，Cha Cha Cha 最過癮。

香港人喜歡叫這種舞蹈節奏做「查查」，三字省作二字，其實是不太通的稱呼，外國樂師，如果你說 Cha Cha，有時會不明所指。

這三字得字，來自歌曲樂隊不時在樂句之末，大叫 Cha Cha Cha 來增加舞樂興奮程度，減為兩字，有點莫名其妙。但港人好樂而不求甚解，有時，也管不了這許多。

樂！樂！樂！

《壹週刊》專欄「浪蕩人生路」．114 期．1992 年 5 月 15 日。

音樂，不知大家知不知道，原來是最人為的藝術。

甚麼叫「最人為」？且讓我這樂癡設法解釋一下。

人類的藝術，大都是模擬自然的，繪畫如是，攝影如是。其他的，也和大自然的關係，密切得很。

但音樂的聲音，是大自然本來沒有的。

全部樂器，都是人做的。發出來的聲音，大自然所無。自然領域裏，沒有這麼和諧悅耳協調的音韻。

風聲，雨聲，水聲；獸吼，禽啼，其實都不見得悅耳。鳥唱，可能是唯一較悅人耳的聲音；可是，和人類創造出來的音樂聲響，還是差很多。

樂器發出來的音調聲韻，絕對比任何大自然的聲音動聽。可以說，這世界上，沒有再比音樂更美妙的音響了。

想不辜負造物賜予的聽覺，焉能不聽音樂？

噢，你說你不懂音樂，不知該如何聽？

聽音樂，不必懂。懂得過癮就行。也不要理會那是甚麼音樂，或音樂流不流行，只要你聽得來過癮，覺得悅耳，覺得舒服，就可以。那是粵曲？潮曲？川曲？抑或蒙古歌，根本不必理會。貝多芬也好，李少芳亦佳，你覺得好聽，就聽下去。不管古今中外，唐代琵琶，現代電子，都沒有關係。音樂，最初的目的，就是令人 happy！中國古代音樂書籍常常有「樂者，樂也」的話，這兩個「樂」字，意思不同，說明音樂的基本功能，是令人快樂。

先快樂地聽音樂吧！這是入音樂之門的最好方法，讓美麗的樂音，帶來喜悅。

聽得高興，就隨音樂打拍子。你沒有節奏感，連最基本的強拍弱拍都分不清楚，也沒有關係。只要你這樣，會快樂，就行。

記住，人人喜惡不同。現在是你聽音樂，一切以你自己的喜好依歸。

旁人意見，一律只供參考。甚至，不參考也無妨。這世界，真懂音樂的人，不是那麼多。不少人，只懂音樂的規矩，不懂音樂要竅。所

以，他們的規矩，大可置諸不理。

聽音樂，為的是享樂，享受音樂，享受快樂，享受音樂的快樂。

你如果覺得聽音樂，悶，就不要聽。

不犯法的，不聽音樂。連《基本法》裏，也沒有規定港人非聽音樂不可。

當然，不聽音樂，你的生活，會比肯聽音樂的人，略為枯燥一些，你這生人，快樂也許會比樂迷少一些，但你的生活，要怎樣安排，你有絕對自由。

你堅持要置宇宙中，人耳可以聽得見的最美妙音響不聞，這是你的權利。誰也不能干涉，左右或阻撓。

不過，在廿世紀的今天，音樂軟件那麼多選擇，音響器材那麼精巧的年代，你竟然不聽音樂，就未免可惜了。

唱片多便宜！

更便宜的，還有卡式帶。

卡帶雜音多？好！聽 CD 吧！CD 不足，還有數碼音帶 digital audio tape，這簡稱為 DAT 的最新玩意，保證聲音美過美麗。

現代人聽音樂，比以前的人容易得多，便宜得多。也許，我們聽不到蕭邦自己親自演繹作品，瞎子阿炳華彥鈞先生拉《病中吟》，但我們有 Horowitz，有魯賓斯坦，有黃安源。而且，可聽的那麼多，一定找得到稱心的作品去樂他一樂。

音樂的國度，會令人沉迷癡醉。一旦進入其中，不易自拔。

但音樂的癮，上得過，帶來的快樂，少有別處能與之相比。

因為那真是由人心直冒出來的藝術，真是人類智慧的結晶。是改善自然，把大自然所無的美聲，用人自己發明出來的方法，創造出來的藝術。是造物者不知用甚麼方法，顯甚麼神通，灌注了進人類腦袋裏的神奇禮物，是美麗之尤。

我脾氣暴躁的時候，彈一陣琴，聽一陣唱片，心境的不愉，就會煙消雲散，化為無形。

脾氣好的時候，聽音樂，更有鬆弛的祥和，令人渾身舒暢。

據說，連植物，也會因常常接觸樂音而長得茂盛。

所以，生而為人，不可無樂。

《壹週刊》專欄「內心世界」‧278 期‧1995 年 7 月 7 日。

音樂人的告解

芭巴拉史翠珊（Barbra Streisand）有次，接受電視訪問，說她自己，從不怎麼聽流行音樂。偶爾一聽，只會聽古典音樂，和電影配樂。

這習慣，很多人不明白。史翠珊是美國歌后，在流行樂壇，地位崇高，多年如此，但居然身處其中，而無視周圍一切？

其實，這事不難理解。

我自己，恰巧和這位美國歌后，習慣相近，也不太聽流行音樂。

創作音樂，和享受音樂，其實是截然不同的兩回事。

一在娛人，一在娛己。

立志娛人的時候，永遠有對方在心中。

雖然不一定刻意奉承，但如果明知對方會不喜歡，也難免不會迴避一下。

自己聽音樂，可不同了。

那是全然不必和別人分享的時刻。一切唯我獨尊，不對胃口的，不入我耳。只求自得，不管旁人。

娛己的時候，我口味，頗為極端。

一端極古。

像有一陣，偏愛日本宮廷雅樂。

（因為中國真正的古樂難求，所以「禮失求諸野」，希望從日本深宮秘本，窺探一下盛唐音樂鱗爪。）

又一陣，天天聽中古時代的歐洲僧侶單音頌經 Gregorian chant。

（那是小時候唱 choir 遺留下來的嗜好。略有與初戀情人重拾舊歡之樂。）

另一端極新。

專聽前衛現代東西。越新異，越喜歡。

幾乎沒有中間地帶。

（當然，貝多芬、蕭邦等前無古人，後未見來者爍耀古今的幾位曠世大師，還是常聽的。）

口味純屬個人，愛惡全因主觀。大家公論，擱置一旁，不聞不問不管不理。喜歡與不喜歡，絕對不講道理。

（和愛情有點相類。）

這個習慣，也許和我的求知慾傾向有關。

自己已有的，已經懂得運用運作。而且，天天操練，就不必在閒下來的時候，天天抱住了。我在有空的時候，只追求未得未知未懂的。這樣，求知慾才獲得滿足；享受的時候，才會感覺大豐收。

「我已經花那麼多時間，錄唱片了，還聽流行音樂？怎麼受得了？」芭巴拉史翠珊那次，在訪問中坦白。

我的感覺相近。

過去多年，每個星期，必有一兩天在和流行音樂癡纏，為顧曲人挖盡心思，絞盡腦汁，所以空下來，就急忙另覓新歡。

（極像個不時拋妻棄子的鹹濕鬼！）

所以，中港台流行音樂，我聽得少。國粵語歌，除自己作品之外，熟的不多。

（有時，連自己的作品，也不記得。）

這個習慣，絕無輕視行家之意。

對行家，我十分尊敬尊重。既欣羨他們的才華，也喜歡他們的人。不過，真的不太聽行家作品。很有點「不問時流」的味道。

何況，我覺得，太受時人影響，對創作有礙，會亂了自己在創新路上的腳步和方向。

不接觸時下行家作品，比較容易找出自己與人不同的路子，對堅持自我更加有助有利。

「不行！你這樣不行！」不少朋友，不止一次，批評我這創作與享受異向的習慣。

不過，至今還沒有讓友人說服了我。

時流，不必追。

因為自知追不到。

我寧願在極新與極古的兩極端中，自己找出一條路來。時人如何，是時人的事，幫不了我。

而且，大潮流，自己早已處身其中。反正已活在這時代裏，時代節拍如何，不假外求，便已天天感覺得到。何必還浪費時間？

所以，雖然一直在為中港台寫曲填詞，我閒時，少聽國粵語作品。

連芭巴拉史翠珊的歌，也不大聽。

《明報》專欄「自喜集」‧1991 年 2 月 28 日。

聽音樂

自己是視音樂如命的人，遇到有些不聽音樂的，往往大惑不解。

我完全不明白，為甚麼世上會有不聽音樂的人。那麼舒服，那麼暢快的事，居然不做？

音樂，是令人渾身輕鬆的事。樂音是人類創造出來的美聲，大自然所無。這類震盪諧協的聲音，雖然未必可以陶冶性情，但卻實在入耳舒服，可以令人閒適，令人放鬆。

多少年的訓練，多少天份，才可以把小提琴拉得如此滑溜溜。幾萬小時的練習，才會把喇叭的音色控制得如斯圓潤。都是天份和苦功努力才達到的境界，我們安坐家中，指頭一按扭掣，那美妙的聲音就飄出來了。那麼容易得到的享受，居然有現代人不肯欣賞。

只好嘆人各有志，勉強不得了。

也許這樣，世界才會多姿多采，我之蜜糖，是你的毒藥。

不過實在希望不聽音樂的人，也聽聽音樂。一方面是因為如果人人不聽音樂，我們這群人，就會餓死！二來，卻也實在因為音樂是人類的偉大發明，太美妙了。身為人類，竟然對音樂不曾一顧，可惜之極。

尤其是平日想放鬆一下身心的人，更不可不聽，放張 CD，至少身心寧靜數十分鐘，好處之多，不可不試。

喜歡便行

《明報》專欄「自喜集」‧1988 年 7 月 3 日。

京戲，其實很容易就看得懂。

只要知道了京劇用的是抽象動作，例如，拿了條馬鞭，就是騎馬，在台上走了個圓台，就代表行了很多路等等，就可以進戲院欣賞。

聽不懂唱詞，有字幕。

而且也不必聽懂唱詞，只要約略明白一下故事概要，詳細詞兒即使不是字字明瞭，便可以看得下去。京劇本來就是大眾娛樂，販夫走卒，絕對沒有甚麼文化水平的，都會看得明白。現在的中學生，看京戲，第一次即使有困難，多看一兩次，就會知道如何欣賞的了。在下到今天，依然半個字聽不懂，還不是一樣的看得津津有味。

看電影，未必一定要先看影評。

看京戲，也不必多讀劇評文字。京劇評論文章，嚇人的多，真懂的少。而且京戲評論家，一向派系成見深。而派系成見，源於個人偏愛，絕不客觀，多看也無益。

有意於想學看京戲的青年人，其實不妨現在就買票入場，試看看再說，也不要管台上是馬派牛派，看得過癮，就已經值回票價。而看得多，就會自成專家。而自成專家之後更不必理會別的專家言論了。

何況，看京戲，與聽流行曲音樂會一樣，不外是追求娛樂而已。梅艷芳一個演唱會開二十八場，觀眾有三十萬，這三十萬樂迷之中，又有多少人真正聽得出所以然來？

但求看得過癮，就目的達到，其他的，不必研究。尋求娛樂，哪需要規矩多多？你喜歡，那便行了！

喜歡就行

《東方日報》專欄「滄海一聲笑」，1992年6月12日。

有人對畢加索說：「我看不懂你的畫！」

畢加索問：「你有沒有聽過鳥叫？」

「有！」

「好聽嗎？」畢加索問。

「好！」

「你懂不懂鳥在叫甚麼？」畢加索說。

這故事，黃永玉大哥時常引述。

畢加索的畫，的確不易看懂，但欣賞藝術真的不一定要懂，喜歡就行。

這話，說起來好像十分兒戲，其實，卻很有道理。

欣賞的基礎，是喜歡。喜歡，就可以接觸。而接觸得多，慢慢，就會懂。

我們先不要自卑，藝術，不會是高深東西。「床前明月光，疑是地上霜」這首唐詩，很淺白呢。

「枯藤老樹昏鴉，小橋流水人家」的元曲意境，容易領略之極。

真的怕不懂，挑些平易近人的，先接觸，再循序漸進，假以時日，就連艱深的，也變得不艱深了。

聽音樂

《明報》專欄「自喜集」‧1989 年 2 月 9 日。

友問:「該聽些甚麼音樂?」

我說:「你喜歡聽甚麼就聽甚麼。」

音樂未必可以養性,卻一定能怡情,因為音樂也者,其實只是聲之至美。我們都市人平日聽的聲音,不協和的噪音多於一切,耳鼓很不受用,用協諧和樂的聲音,讓耳鼓舒服地享受一下美麗的聲音,心情必然會好過一點。

聽音樂,初入門的不必求甚解,總之入耳,舒服就成。

沒有理想的聽音樂環境,最好是 Walkman 一個,靚耳筒一副,而且音量不妨開高一點,讓整個人包圍在美麗的聲音之中,把身體放鬆一點,甚至閉上眼睛聯想一下,就已是無上享受。也不必像資深樂迷一般,又要分析主題重現,又要注意和聲進行,只要聽得過癮,其他根本不必理會,曲式、對位、和聲、結構,讓音樂家們去理會好了。聽音樂,不必懂也能享受。

黃毛小兒喜歡隨着音樂節奏手舞足蹈的方法,其實甚佳。那是心靈受樂音與節奏自然感應,整個人投了進樂聲裏去,連環境也渾然忘掉。

如果面皮薄,不喜歡人前手揮腳踏,那便飲品一杯,安坐椅上,作老僧入定式地去享受好了。

當然,演奏者與演唱人,都要選名家。

名家之所以為名家,就是因為他們的造詣比人高。而音樂造詣,天份與功力,同樣重要,二流東西,連怡情也攀不上。

兼收並蓄地聽

《信報》專欄「玩樂」‧1990 年 11 月 22 日。

音樂不一定可以陶冶性情,但卻會令人心情舒暢愉快。

我是不能一天無音樂的人,天天有音樂陪伴左右。朋友都說我是快樂之人,這大概與愛音樂有關。

聽音樂,我絕對兼收並蓄,古今中外,爵士樂、印度歌、粵曲京劇、民樂山歌,全在欣賞之列。這樣聽法,有好處——永不會悶。

老實說,天天貝多芬,聽得多,連總譜都背得出來的時候,就難得驚喜了。這句未完,下一句是甚麼,全在意料之中的時候,就要挑新東

西來刺激耳膜，令聽的享受踏入新境界。

不過，聽音樂也有竅門。我們腦中，對音樂不多不少有慣性程序。程序不合，一時之間，會不習慣。

比方聽印度歌，四分一音是不容易辨別的。要下幾年工夫，才可以慢慢聽出道理來。所以，在接觸未聽過的新異樂曲，首要是開放胸懷，把心中已有的一套標準，暫且拋開，輕輕鬆鬆的隨意聽。

因為心靈開放，全不緊張，好音樂裏面的靈氣，會不知不覺地就與你交通起來。於是漸漸的，你會明白武滿徹為甚麼要尺八這樣吹，西塔琴大師那菲聖加（Ravi Shankar）那搓弦的手法是如何妙了。

好的音樂，必有靈氣，必有情。驟然看來，我這樣說，好像玄之又玄，但聽多了，人人都可以體會得出。而一旦達到可以體會全世界各種類別不同音樂內涵的時候，你的聽覺生活，就會十分豐足，心情也會自然開朗，人會 happy 得多。

音樂入門

青年讀友問，對音樂有興趣，如何入門？

方法多極，而且都容易。

首先，是增加接觸。

學樂器，聽唱片，聽電台，看樂書，都是接觸的方法。

彈鋼琴，彈電子琴，彈結他，吹口琴，吹笛吹簫，拉二胡，怎麼都可以。

從名師是最佳，但世上劣師多，名師少。何況有名師，未必便肯教徒，極多有成就的名師，一無時間，二少耐性，所以等閒不肯收徒。

退一步從劣師，也無不可，青出於藍的故事，比比皆是。巴赫、貝多芬、瞎子阿炳這些大師，師父是誰？不見得都是名師吧？

再退一步，是自學。

一向認為，全世界無事不可自學成功。

不成功，只因下的工夫不夠，不夠苦功，成功了也只靠僥倖，長遠看，成功一定不保。

從師或自學都是增加接觸，而接觸一多，興趣就來。

有了興趣，就是過了首關，入了門。

太多人停止在門口，不敢登堂入室。

你想學得真好，不可不登堂入室，直闖目標心臟深處。

這時，要交樂友。

切磋是很重要的，可以補獨個兒苦思的不足。

當然，還要看樂書。

甚麼樂書好？

有一本極極極好，就是豐子愷的《音樂入門》，全部書店有售。

三個耳朵

《梁祝》協奏曲作者陳鋼兄，常說美國的青年人，有三個耳朵。

一個耳朵聽流行音樂，另一個聽嚴肅音樂，再一個，聽現代音樂。

他的看法，的確是事實。

美國青年，不會因為音樂不同而加以排斥。只要音樂好，他們就聽。

這三個耳朵，香港青年沒有。

香港青年，大都只有一個或半個耳朵。

這一個耳朵，只聽流行曲。

有更多只有半個耳朵的，流行曲的好壞，聽不出來，像個半聾的人。

為甚麼會這樣？

我覺得這應該歸咎香港的音樂教育。

香港樂教，一來欠缺，二來態度不開明，不正確。於是本來可以有兩個耳朵的，被老師們掩了一個。

音樂耳朵，要訓練的。

掩住一個耳朵來訓練，當然不會好。

正統的學院派，看不起流行歌。

不但看不起，而且有點妒忌。

其實，只要正統音樂家，虛心一點，他們絕對不難聽出流行音樂的好處來。

流行音樂，和聲與節奏，其實有不少十分繁複。比起一般正統音樂中的二流作品，高出不知多少。

《明報》專欄「隨緣錄」．1982 年 11 月 4 日。

正統音樂家，往往只有一個耳朵。

他們選定了一種音樂，其他的完全不理。

這群人訓練出來的青年，資質好的也是獨耳，資質差一點的，就只有半個，甚或變成全聾。

傳統・環境・音樂

民族音樂學名家劉靖之博士語我：「能為人普遍接受之作品，不一定是淺易的作品，如京劇、蘇州彈詞、粵劇、潮劇都不是容易上口的。但人們還是時時哼幾句。一如意大利歌劇，常常在威尼斯木艇可以聽到的情況一樣——傳統使然。」

傳統，在另一角度看，可能是環境。

環境不是不可以擴大的。我既不懂京劇，也不懂蘇州話，又不通潮語，但無論京劇、彈詞與潮州音樂，都聽得入耳。

也常聽印度音樂。二十四音音階，對我來說，本來是遙遠得幾乎與我任何舊傳統都扯不上關係的，可是，照樣聽得非常過癮。這是自己強迫自己張開耳朵，擴調環境的努力結果，令我可以接受一切本來不習慣的樂音。接觸是重要的。學院派音樂家，不肯接觸流行音樂，其實有點自絕於群眾，把自己強封在象牙塔內，不肯下塔。

音樂是甚麼，不過是將悅耳動聽的音響，用種種不同方法，加以串連起來而已。我們生下來，就有喜歡聽好聲音的基本需要。環境之中，多傳統音樂，我們平日時時接觸，自然就會熟稔傳統音樂。現在，人類有了唱片，有了唱機，和音樂的接觸，已擴闊到前人無法想像的地步。身為現代人，還不好好地利用這種偉大發明，去接觸世界各種傳統不同的音樂，太可惜了。至於劉博士提的音樂淺易與否問題，我倒覺得，聽音樂，由淺入深，只要接觸得多，艱深的也會變成淺易。

百聽不厭只有他

貝多芬，真是百聽不厭。

我聽音樂，算是頗為開放，古今中外學院流行，全部兼收並蓄。下里巴人，鄉謠民曲固然一聽開顏，陽春白雪，高山流水，亦入耳過癮。各種音樂，都肯定其價值，設法從中找出興味來。

而聽盡東西南北，中歐美日，最耐聽的，還真要數這位一頭怒髮，雙眉緊皺的貝多芬先生。

此公的旋律，每一個音的前進，都是無比天份加不斷苦功修改精煉出來的成果。所以聽不厭。至今依然無人能及，真是怎麼可以不佩服？

連巴哈都會悶呢！貝多芬卻不會。越聽越有味道，又深又廣。他的旋律，纏綿得很，最簡單的幾個鄰近音在那裏反覆糾纏，就像熱情的戀人在擁吻得不可開交，而很快很快，其中的一個就要上路了，所以纏啊纏，摟啊摟，親啊親，在繞在綣，在轉，在迎合，在承受，在往後，在來回，難分難捨，難捨難離，難離難棄，若即若離，卻也不離不棄。

少一點天份，寫不出這樣的旋律。少一分雕琢，不會這麼圓渾完美，無懈可擊。

貝多芬作曲不快，修改多而勤。從他的「習作」本子裏面，我們看得出他試完又試，不停試驗來尋找出最好的表達方法。用功之勤，我看世上少有。這種努力，有成果。

所以數西洋音樂中百聽不厭的，數來數去，還要數他。

《明報》專欄「自喜集」，1989 年 3 月 6 日。

聽卡拉揚的惶惑

世人對藝術家實在非常珍惜。往往因此而無視其一切缺點，寵愛有加。

貝多芬是脾氣壞到無可復加的人，畢加索的人品，可議之處甚多。最近逝世的大指揮家卡拉揚（Herbert von Karajan），一早便加入了納粹黨，甘心為暴政作倀，而且事後多方掩飾。

可是因為他們的藝術成就，我們往往視而不見。

也許這亦難怪。天才們光輝奪目，我們在其前，張大眼而盲了，變成開眼瞎子。

《明報》專欄「自喜集」，1989 年 8 月 22 日。

　　世上天才少，我們都是庸才，所以一遇上天份絕高的人，自然而然就生了膜拜心情。即使其人有種種不堪，也甘心情願，代找種種藉口去為其解脫。

　　何況，天才也是人。人便有缺點，事事苛評來扼殺天才，誰也不願。

　　所以，誰都不忍揭秘。即使有人敢冒大險，揭了秘之後，也無人理睬。

　　今天突爾有感，是在重聽卡拉揚演繹貝多芬。那種雄渾，配合現代錄音技巧，真的聽得人如醉如癡，兼且肅然起敬。

　　而肅然起敬之餘，居然就好像忘記了他是納粹黨人的事實了。

　　這種心情，令我很有不安。

　　因為實在不對。

　　愛藝術，實在只因愛人生，而參與迫害生命的人，我們如何可以這麼容易便寬恕？

　　現在提起筆來，手也微顫。一邊寫，一邊惶惑不堪。

魯賓斯坦

《明報》專欄「隨緣錄」‧1983 年 1 月 2 日。

　　本世紀最偉大的鋼琴家魯賓斯坦（Arthur Rubinstein）死了，世界樂壇的損失，可說無可估計。

　　幸而，留在世上的，還有他的唱片，永遠保留了他那具有強烈個人風格的演奏。魯賓斯坦的演奏，是近乎爆炸性的，戲劇化得很，但強勁之餘，卻完全不失細膩，實在是前無古人，後少來者。或許有人認為，他的演奏方法太強有力，也太戲劇化。像他在影片 *Carnegie Hall* 裏演奏達科拉（Manuel de Falla）的《火之舞》的時候，雙手實在沒有必要從半空中擊下鍵盤。但以我個人來說，只要他彈奏出來的音樂好，他用甚麼方法彈都可以。何況，加點 showmanship，令人印象鮮明。

回去看看

新一代的世界大師級鋼琴家亞斯基納斯（Vladimir Ashkenazy）有次開演奏會，觀眾狂叫「再來一個」，他多奏了兩首之後，觀眾還未滿足，他便站起來對觀眾說：「各位，對不起，我不能再彈了。我要趕去聽賀路維治！」

賀路維治（Vladimir Horowitz）是與魯賓斯坦（Arthur Rubinstein）齊名的一流鋼琴大師。他的造詣如何，單看上述的事已經可知一斑。

這位大師，到一九八〇年還說：「我全不想回去。我不喜歡俄國處理音樂的方法，不喜歡他們對藝術或對任何事的態度。我全家都失去了，我永不會想回去，也永不會回去。」

六年後，賀路維治八十一歲了。他自甘食言，終於回到俄國演奏。「我在未死之前，想看看我出生的祖國！」他說。

「人情同於懷土兮，豈窮達而異心！」真是旨哉斯言。所以，我們實在該回祖國去看看，即使你絕對不同意他們處事的方法。

《東方日報》專欄「杯酒不曾消」，1986年5月3日。

美國歌曲大王

不知你有沒有唱過美國作曲家 S. C. Foster 的歌。那些美妙之極的旋律，像《老黑祖》，像 Old Folks At Home，是小時候學校教會我們唱的英文歌。

至今仍然記得全部旋律與歌詞。

難忘的原因，是科士達的歌淺白簡單，但另有種樸素之美，一經接觸，就繫人心弦。

科士達是十九世紀人，在美國匹斯堡出生。南部美國人，那時仍流行黑奴制度，他聽了黑人的靈歌、怨曲，心生感動，就寫下了一系列的歌曲，結果傳誦至今。

科士達本身音樂素養不深，但卻是美國音樂史上誰也不能不提的巨人。

留下近二百首作品，不但美國人會唱，連我們這些與美國很難拉上關係的中國人，一樣琅琅上口。

他三十七歲便死了。

是個早夭的天才。

《明報》專欄「自喜集」，1990年10月12日。

那天，在董橋兄的宴會遇到了詹德隆兄，才知道詹兄的《聽歌學英文》已經做完，現在電視上看到的，只是節目重播。

「你有沒有新橋段？」詹兄問。

忽然想起 Foster。似乎今天的少年，對這位美國歌曲大王的認識不深，下次「港台」再有節目，不妨打打他主意。

說不定，美商會爭着贊助呢。

多面手樂人

交了兩篇寫美國大師貝恩斯坦（Leonard Bernstein）的稿到報社，幾天後，就傳來他已撒手塵寰的消息。

讀完電訊，不禁悵然。

前幾天，還在重看他的《夢斷城西》和他的文集 Findings。心想，即使貝恩斯坦不再指揮交響樂團，不再演奏鋼琴，至少他在病後，還可以靜心寫作。

想不到，一次重病，就此奪去了他的生命。

電訊稱他為 Renaissance Man（這詞不好翻譯。Renaissance 一向譯作「文藝復興」。但「文藝復興人」卻真的詞不達意，只能勉強譯為「多面手」了。）絕無過譽。他才華的多面，令人咋舌，作曲、指揮、演奏、教育，無所不能，而且水準無一不高。除此之外，他的幾本著作，都寫得極佳。《音樂的歡樂》（Joy Of Music）固然好，其他如《青年音樂會》，不但深入淺出，而且極有見地，絕非人云亦云的一般樂論可比。

生前，友人屢屢勸他專注，他堅決不肯。

「我要指揮。我要彈琴。我要為荷里活寫曲。我也要寫交響樂。我要繼續嘗試做全面音樂人。我還要教，還要寫書寫詩，而我想，我可以各方面都有成績。」

他並沒有說錯，除了寫詩不見得太高明之外，他致力的每方面，都真的極好。

談艾榮柏林

《明報》專欄「自喜集」‧1989 年 10 月 1 日。

上週艾榮柏林（Irving Berlin）這位美國流行曲大師，以一百零一歲高壽，與世長辭。

他的旋律，簡單而動聽，絕不繁複，但卻直指心間，入耳之後，永難忘掉。

像《白色聖誕》（White Christmas），多少年以來，人人年年誦唱？

但這位流行音樂家，不懂看譜，也不會記譜。他可以用鋼琴，把旋律用升 F 調彈出來（為甚麼會是「升 F 調」，真是天曉得！），也是無師自通地學會。

稍為對流行音樂有認識的人，無不折服於他的旋律韻味。

艾榮柏林本來不叫 Irving Berlin，他的真名字是 Israel Baline，但第一首歌出版的時候，印刷商一時疏忽，把他的名字弄錯了，印成 Berlin，以後，他就索性沿用這名字，沒有改正過來。

「好的歌。」他說過：「融合了群眾的感情，作曲家，其實不外是個反映群眾情緒的鏡。」

這話，真是一語中的，我輩寫流行曲的，不是為一小撮上流社會的人效勞，我們是真正為群眾、為人民服務的。因此必須反映群眾的喜好。我們當然不能嘩眾取寵，但卻絕不能拋離群眾，鑽進象牙塔裏去。

艾榮柏林，是美國流行曲的天才，天份之高，幾乎後無來者。我是吃他的乳汁長大的人，自小為他的旋律薰陶，他的去世，是群眾音樂的損失，今天扯雜談他，略誌崇敬與哀悼。

Piaf

《信報》專欄「玩樂」‧1991 年 1 月 23 日。

不懂法文，但喜歡聽法國歌。

La Vie en Rose、《秋葉》等歌，十來歲就會背了。

法國旋律，配上手風琴，有英美流行歌所無的浪漫。而且浪漫之中，有點不言而喻的無可奈何，別具纏綿淒怨的感覺。

然後，開始聽 Édith Piaf。

今日的青年大概不知 Piaf 功力。她的歌聲，至今都少近似的人。

名字是歌廳主人 Louis Leplée 替她改的。那時，巴黎俚語稱小麻雀

做 Piaf。而她的歌聲，說悅耳，倒不怎麼真的悅耳，絕非出谷黃鶯那一路子，最多也只像小麻雀啾啾啾啾而已。

歌聲極多法式顫抖（真奇怪，法國人唱歌常有顫抖的習慣，普通家庭主婦唱歌也是這樣），但卻有種非常濃郁與強力的能量，絕對不是一個身材嬌小如她那樣的女士所發得出來的。

Piaf 只有四呎十一吋，嬌小玲瓏。而且據說體重從沒有超過一百磅。看照片，往往只見她的頭和手。

Édith 唱歌，手的動作不少。她是用手來幫助歌聲的表達，一唱到高潮，手就像很痛苦地向空氣裏抓，很配合歌聲。

她的歌旋律不強，多數唱起來像侃侃而談的念白；但戲劇性之強，反而超過旋律起伏變化多的歐美歌。

這是小麻雀的幽幽禱告，為這些起伏不停的旋律賦予了無窮的生命力。即使半字法文不懂的人也聽得出歌中含義，不得不深受感動。

流行曲是現代文化

《東方日報》專欄「黃霑在此」，1980 年 3 月 8 日。

美國詩集賣得最多的是洛德麥古恆 Rod McKuen。他的作品，評者認為是最能反映現代美國人心態。

麥古恆其實寫的是歌，是入樂的詩，灌成唱片出售，就上流行曲暢銷榜。

《愛對我不錯》，就是他的名作，這首歌，法蘭仙納杜拉（Frank Sinatra）唱過。

卜戴倫（Bob Dylan）的作品，其實也是流行曲。不過因為作品格調比一般「香口膠調調兒」高些，所以，美國的著名大學，都爭着送他名譽博士學位。

麥古恆和戴倫的作品，是美國現代文化的一部份，早有定論。

因為流行曲，

是現代文化！

《東方新地》專欄「黃霑 Talking」·150 期·1994 年 3 月 20 日。

法蘭仙納杜拉（Frank Sinatra）真威，唱唱吓歌暈倒，都當世界大事咁發新聞。

真係點到你唔服！

（咁講開又講，我寧願睇仙納杜拉新聞，好過日日睇住中英雙方，嘈到死嘈到搣嘈到悶嘈到怕！）

法蘭仙納杜拉，而家重有人叫佢做「瘦皮猴」，其實，佢已經幾肥！係肥馬騮一族嘞！瘦骨仙時代嘅法蘭，早已經喺 N 年前過咗，連班「老餅」都未必記得起嘞。

我第一次聽佢真人唱，係香港大會堂音樂廳，然後，就係紅館，總共聽過佢兩次。

但係佢嘅唱片，佢嘅戲，佢嘅電視 special，我睇好多。

迷佢，冇得講。

呢兜友仔，冇得頂！講唱功，流行音樂界，開山創派大師嚟。

佢嘅歌聲之靚，之醇，之音樂感強，之節奏感正，前無古人咯真係。

佢唱歌，自然而不經意到好似講嘢咁，你覺得佢係響度用歌聲同你傾偈咁。一陣搲鬆條呔，一手擔住半支煙，另外一手揸住半杯酒，咁同你侃侃而談，悠悠而唱咁嘅。

唱歌，佢好似唔駛出力咁嘅，而且，要幾多有幾多。

佢響舞台，唔多郁㗎，動作唔多，亦唔係太大。有時，索性坐響張 bar 凳上面，好舒服咁唱。

美國音樂界話佢係「寫詞人嘅歌星」，因為佢係可以將啲歌詞作家每個字嘅感情，唱晒出嚟。

My Way 呢首歌，冇人唱得好過佢㗎嘞。咬字，好似係滑出嚟咁嘅，但係個個字清清楚楚咁送到入你耳仔！舒舒服服咁線入你個心度，令你冇辦法唔俾佢啲歌詞吸引，個人成個俾佢迷鬼咗入去。

「I did it my way！」歌詞話，一啲都冇話錯。

仙納杜拉唱歌，的確係用佢自己嘅方法。

有人話，佢向啲紅番學識咗一招可以一邊唱歌，一邊用鼻哥吸氣嘅紅番族獵人戰士嘅不傳之秘，呢個傳聞，響美國流行曲界傳咗好耐。

佢自己就話呢樣嘢冇事實根據。

不過佢換氣快，係快到你完全聽唔見嘅。不知不覺之中，佢就已經換咗氣嘅嘞，有幾首歌，直頭好似把聲源源不絕，由第一句一路接到最尾句嘅最後一個音，好似中間唔駛抖氣咁。

當然，咁係冇可能嘅。

一首流行歌，三十二小節，一口氣落，神仙都唔得。

不過，佢換氣係你完全聽唔到嘅，順到你唔覺！

有樣嘢，大家可能唔知。

玩咪技術，係佢呢位大哥首創。

嗰陣，咪高峰發明咗唔係好耐。佢係第一個響個台度，揸住佢座咪高峰咁推前推後，一陣拉埋身，一陣又推出去嘅歌手。

佢咁做，完全控制到自己歌聲大細，等於個人一邊唱歌，一邊將啲錄音掣推高推低做 balance 咁嘅！

聽啲 P 字、B 字爆烈音噴咪？

仙納杜拉絕唔會噴咪，佢個咪已經推開咗。佢好細聲，好似響你耳邊唱情歌嗰陣，個咪就拉到埋嘴唇邊！

佢首創嘅咪高峰控制技術，全世界啲好歌星，係一代一代咁學，一代一代咁傳嘅，但係開山祖師爺，就係一九四幾時期，響世上第一個玩咪嘅法蘭仙納杜拉嘞。

要我揀一個歐西流行曲最偉大嘅歌星，我唔會揀貓王，亦唔會揀披頭四，我只係會揀法蘭仙納杜拉。

佢係流行曲歌星之王之父之祖之霸之神，叻盡！影響咗唔知幾多歌星。

七十八歲，照唱，雖然唱到暈，一樣威盡天下，成為世界各地報章花邊新聞。

點到你唔服佢呢位大哥呢又？

《新報》專欄「即興集」‧1977年10月26日。

冰哥羅士比死了

冰哥羅士比（Bing Crosby）死了。

此公的嗓門，我嫌他過於軟綿綿的，自己不太喜歡，但卻十分佩服他的歌藝。

冰歌羅士比與其說他是唱歌，不如說他是哼歌的人。他是用深喉音哼出來的，而不是引吭高歌的那一類歌手。

而他運腔十分圓潤。

運氣也十分有功夫。

唱得舒徐，很抒情。

聽冰哥羅士比，你永遠聽不到金戈鐵馬之聲，論雄奇，他沒有份兒，但要聽舒舒服服的把歌哼出來嗎，他是第一人了。

他的影響也很深遠！

Perry Como 這位二、三十年前十分紅的歌星，走的就是他的路線。

白潘（Pat Boone）嗎！那就是老冰的翻版了。

而白潘和老冰一比，白潘只是白開水，老冰才是茶！

老冰唱些淡淡的抒情歌，最適合。所以難怪他的《白色聖誕》這麼流行，因為此曲，最合他的歌路，沒有甚麼濃烈的感情，只是淡淡的一些回憶，加幾句輕輕的祝頌，很溫暖，但不熱，這就是老冰。

我不太喜歡他，與他的作風有關，因為我不喜歡聽這類感情淡的歌。

但我卻認為，歌手學唱歌，該多拿老冰的唱法去聽。

聽他運腔那種絲毫不費力的圓滿，也學他運氣那種潛氣內轉的精純。

老冰的歌，絕少沙石。

不會在歌詞之中加那些毫無意義的尾音！

這些都是老冰的長處，而一般歌者所沒有的。

「黃霑代郵：讀友在前來函囑代找《跳舞經》歌詞，本來已回信說找不到了。但昨夜又把這首歌找到，如讀友仍未找得，請來信再示址，俾使寄上。」

小森美

小森美戴維斯（Sammy Davis Junior）逝世，此人是我見過最全面的表演藝人，功力之深，叫人咋舌。

他真是演、唱、舞、奏，無一不會的多面手。家學淵源，兩三歲便在台上表演歌舞了。他最後一次來港表演，已是十多年前光景，說自己已經有五十年表演經驗。

看他做 show，一定值回票價。他根本是在台上長大的，接受掌聲是他最慣的生活。因此，任何一場如果掌聲不太熱烈的話，他一定抖出混身解數，把現場觀眾弄得掌聲震天塌地，才肯入場。

我們這一輩子，都知道他的 *Candy Man*。這是他一生人唯一的 top hit。全世界都流行。

不過他最好的表演，不是唱歌。他唱歌不差，可是未及仙納杜拉（Frank Sinatra）與甸馬田（Dean Martin）諸人。可是他的表演是全面的，加起來的總分，卻又無人能及。

我最喜歡看他扮名人。他扮尊榮（John Wayne）、羅拔米湛（Robert Mitchum）的 cowboy 像得不得了。這人身材矮小，如何扮七尺昂藏的西部牛仔偶像？只是他身體語言，實在了得，走兩步，你就覺得活靈活現，無法不喝采。

他的躂躂舞也是精彩。有次，台上的他，忽然興起，打鼓，竟然比隨團鼓手技術更勝，不由你不服。

《東方日報》專欄「我手寫我心」，1990 年 5 月 22 日。

一拜先生

曼仙尼（Henry Mancini）先生仙逝。

他是我最崇敬的美國音樂大師。我敢說是半個「曼」門弟子。幾十年來，不停以他為偷師學習對象。學他寫旋律，學他的電影配樂法。

他的旋律好極了，絕對是美國第一把手。《月河》、《彼德根》、《小象走路》，我們這一代，誰不琅琅上口。

而且，節奏感劃時代得很。《彼德根》初出來，全世界流行樂壇，人人心中驚喜，影響之深，無法估計。

曼仙尼所走的是「中間路線」，非常的 middle of the road，但路線

《東方日報》專欄「滄海一聲笑」，1994 年 6 月 20 日。

中庸，卻也吸引了左右兩邊的人，樂與怒一代覺得他醒神，泵仄仄上輩也覺得他有勁而不致吵得要心臟病發。允執厥中，而兩皆討好。

他的音樂概念永遠只是走先樂迷半步，不肯飛奔離群。但每步踏出來，都令人耳目一新！真是高手中高手。

先生，請受東方私淑弟子黃霑一拜。

貓王

真想不到，「貓王」皮禮士利如此短命，「不惑之年」剛剛過了不久，就拉柴釘蓋，嗚呼哀哉打完。

「貓王」的歌，我是不喜歡也不厭惡，但卻非常佩服他二十多年屹立不倒的成就。

如果論咬字，「貓王」絕對唔清唔楚得很，由 *Jailhouse Rock* 之類歌曲開始，他就是像嘴巴裏含着些不知甚麼東西地含含糊糊地唱。他參加歌唱比賽，咬字方面，得分一定少得可憐。

但論聲，他卻極好。他的音域廣，由低至高，完全自如。

他中氣甚足，極高時雄渾十足，而低吟的時候，也是沉雄之極。

感情和風格，絕對是獨樹一幟。

這一幟是「淫」。

「貓王」唱一首歌，每句都富「挑逗性」，尤其是字句中有高低音域相隔得遠而兩者卻連在一起的那關節，他一下子的滑上去與滑下來，那潛氣一轉，真是淫得很。如果我是個狼虎年華的女人，大概聽了他這樣唱，就忍不住要找個壯男騎上去了。

本來淫聲淫氣的美國男歌星不少，甸馬田（Dean Martin）便是極佳的鹹濕聲。

但甸馬田淫得來不如「貓王」大佬的丈夫氣十足，不夠他陽剛。甸馬田唱來，只是個鹹濕佬樣子，「貓王」嗎？他是鹹濕的有力大隻佬唱法。

而且「貓王」選曲，很有眼光。

Love Me Tender 之類，是好歌。*Wooden Heart* 本來是德國民謠，給「貓王」一改，五十年代就風行世界了。而像 *'O Sole Mio* 這類意大利歌，到了他口裏，也就鹹魚翻生了。

《新報》專欄「即興集」‧1977 年 8 月 21 日。

所以難怪他能紅二十多年，和他同期的紛紛改行，他卻仍然一柱擎天，始終是阿一，因為他是真的有天份，有天賦，也有功力。

可惜有天賦的人都早死，就算「貓有九命」，「貓王」也就英年而逝，難逃「有才多短命」這一劫。

不朽的《昨天》！

《南方都市報》專欄「黃霑樂樂樂」．2004 年 8 月 16 日。

歐美流行曲面世以來，被不同歌手灌錄得最多的一首歌，是「披頭士」（The Beatles）成員保羅‧邁克卡特尼（Paul McCartney）的《昨天》（Yesterday）。

全球共有一一八六位歌手，用不同語言，錄過這首歌。在播出了五百萬次之後，音樂界送了個獎給保羅‧邁克卡特尼，因為這首歌的播出率遙遙領先於其他歌曲，第二名，只播過三百萬次。

他在一九六四年一月之前，已經寫好了這首歌，不過那時，歌另有其名，叫《炒蛋》（Scrambled Eggs）！因為邁克卡特尼是先寫好了旋律，再胡亂填上些詞，預備用的時候，再修訂歌詞。

而說歌是他「寫」的，也不確實。

旋律是在他夢中忽然出現的。

「我有天早上醒來，腦子裏就有了這旋律。我也不知道歌是從甚麼地方冒出來的。」邁克卡特尼自己回憶。這首歌，和他自己一貫的風格極不相同。那時，邁克卡特尼年僅二十二歲，從來沒有寫過這類正派而又略帶古典味道的旋律。

「披頭士」其他成員根本不喜歡這首歌。錄音的時候，全無參與。而且喬治‧哈里森（George Harrison）還公開說：「他老在談這首甚麼《昨天》，以為自己是貝多芬了！」不滿之情，溢於言表。

錄音的時候，邁克卡特尼用了古典弦樂四重奏做和聲，木吉他是他自己彈的。披頭士歌曲用弦樂伴奏，從此曲開始。

這首歌不傳統得很！一開始，就用一般歌曲的結句。而在結句處用 Me 音作結，所以好像永遠唱不完，又想再重唱一次似的，是流行曲旋律僅見的手法，創意之奇，令人驚異！難怪歷久不衰！成為經典中的經典！

《東方日報》專欄「滄海一聲笑」，1992年8月30日。

不少只懂聽傳統音樂的人，認為約翰加治 John Cage 譁眾取寵，完全不能接受他的音樂理論。

我起初也是這樣。

後來，想得多些，才漸漸發現，他的音樂見解，道人所未道。

他熱衷「機會音樂」。把一切創作理論，完全打破，對他來說，他的規則上有一條：

甚麼規則都沒有。

這其實是至高至深的藝術理論。

生活和生命，有甚麼規則？

而藝術的最高境界，是把人的生活與生命，提升到最美境界，無一分一秒，無時無刻，不樂在其中，美在其中。

如果這理論，可以令我們對生命，增加了多一份敬意，多一分體會，那約翰加治這全無成規的說法，實在已經成功了。讀友們不妨也想想他這理論。

我這約翰加治的私淑弟子，的確認為，他是本世紀最偉大的音樂家。

《壹週刊》專欄「浪蕩人生路」，115期，1992年5月22日。

Oh! My Love! My Darling!

歌聲多熟悉。旋律一切如舊！

這是小時候當鼓手常玩的歌，今天，居然變成新的電影主題歌，又再重現人寰。

傳媒上有人說，這是「懷舊」。

我笑。

這不是懷舊。青年人懷舊的少。舊歌，對他們來說，不是舊，是新。舊歌當年流行的時候，他們還沒有出生。

這是舊歌重生。

好歌不朽，隔一段日子，又會不知怎的重新冒出頭來。像埋了在地下的種子，時機一到，就發芽，成長，開出新生命的繁華。

九十年代的歐美流行歌，創作上停滯不前。旋律上的新意，久已不

聞。一切只是技術上、音響上的進步，於是音樂工業，開啟存倉，把庫中寶藏，重新拿出來。青年人一聽，只覺聞所未聞，不由得大受吸引。

其實歐美流行歌，創意最盛的，是六十年代。

卅年代，四十年代，五十年代，流行曲是浪漫戀歌雄踞的年代，moon 與 june 叶韻，you 和 true 諧協，作者全是專業老手，只有一撮人在創作。歌曲主題，單一得很，全是花前月下，卿卿我我的鴛鴦蝴蝶。

青年人對這單一的創作範圍，很有不滿。感情無處宣洩。於是，忽然之間，世界流行曲界，出現了爆炸性的革命。

「樂與怒」rock 'n roll 由此而生。

這是青年人對生活要求爆發出來的心聲。是直抒胸臆，由心中流瀉出來的真情實感。裏面有憤怒、有痛楚，也有純真，更有希望。

感情的範疇，不再困在浪漫的鴛鴦蝴蝶愛情裏。而是直寫生活、生存道路上的種種困惑、猶豫；對世界的觀感，對戰爭的厭惡，和對未來的希望，全寫進歌詞裏。單一的創作方式，忽然之間，變得過時。

也許，這是全球青年人等待了很久的事，所以，六十年代的「樂與怒」一出現，馬上就獲得認同，共鳴的感覺，全球響應。

我們在香港的這一代樂人，全都受其影響。

今天出現香港的音樂，其實無一不與六十年代「樂與怒」的歐西流行曲有關。

我們是喝着六十年代流行音樂的奶水長大的。

「樂與怒」音樂，不單是歌，也是音響。Song 之外，sound 也重要。樂曲的 rock 音響，是歌曲的主要部份。

在六十年代之前，節奏只是歌曲的基礎，在底層，在後方。但進到「樂與怒」年代，由低音提琴、結他、鼓與鋼琴組成的節奏部份，走了到前方，變成了整個樂隊。

低音提琴，變成低音結他，插上了電，經過擴音。節奏感不但增強，演奏也不一樣，再不是只在強拍「碰乂碰乂」中，只奏強拍的「碰」「碰」，而是像鼓一般，除了組成歌曲基石，也變成不停變化的主奏樂器。

結他更是大出風頭。

從前，只是每小節第二第四拍弱拍中，輕輕掃一下，和低音提琴對

答，或在旋律樂句的長音中，填上半句空檔，現在變成了主奏樂器。插上了電和擴音器的 Fender，一下子代替了西班牙式木結他。音色的領域擴展到前所未聞的地步，連噪音也變成了音響的一部份，令六十年代青年人的耳朵，感受到從來未體驗過的刺激。

即興，變成創作過程極重要部份，錄音過程，往往就是創作過程。一邊錄，一邊試，一邊改，把心中自然流出的活音樂，變成歌曲裏的標準。

從前的製作規矩，一下子改觀。

很多沒有正統音樂訓練的人，都變成了樂手。流行音樂世界，開放了，不再是幾個「行家」的專利。

因為實驗的過程，變成創作的一部份。風格於是擴闊了。披頭四的作品，變化之大，令人想也想不到。一首《昨天》*Yesterday*，和《我要握你手》*I Want To Hold Your Hand*，分別之大，有時簡直令人不肯相信出自同一源頭。

這個流行音樂的大革命，影響深遠，而且無遠弗屆。

六十年代音樂的成就，連最具學術地位的普林斯頓大學也肯定，他們在七〇年初，頒了個榮譽學位給六十年代流行音樂健將 Bob Dylan。

記得港台純文學主力人物大詩人余光中先生，也曾在當年，為文盛讚六十年代的流行歌。

顯見六十年代流行曲，轟的一下爆炸，改變了世人對流行歌的看法。

今天，六十年代歌曲不少再獲重生，竟然受到九十年代的青年歡迎。

我這個深受 Sixties 影響的人，耳中重聽熟悉音樂，不由得思潮起伏。心中，隱隱地等待着一個中國流行音樂大革命的爆發。

不少人覺得老歌好聽。

這些人不會年輕到哪裏。

未老的人根本沒有老歌這回事。對青年來說,首首都是新歌。

而對我們這種年紀的人來說,所謂老歌,其實也不怎麼老,四十年代流行的東西,就未能真的躬逢其盛了。如果連 Roaring Twenties 的歌都熟悉的,大概到現在也不會聽歌了吧。

所以,所謂「老歌」,其實不外是六十年代東西。

六十年代歌曲仍是以旋律為主。這十年間,好旋律甚多。貓王、白潘、披頭四、保羅安卡⋯⋯,數也數不清那麼多。

而聽歌,略有年資的人都喜歡聽好旋律,節奏是否好勁反而無大所謂。

旋律比節奏容易記得了。回憶起來的時候,大部份的人都能記得旋律,至於歌曲的節奏如何,一般來說不會記得很清楚了。

因此六○年代的歌曲最易供人懷舊。

用歌來懷舊是甚好的享受。師友樂評家梁寶耳兄常說:「歌是載回記憶的杯。」一拿出來,眼前腦中心底盡是青春時期的畫面。連幾乎忘掉了的初戀情人的臉孔,也馬上再浮出來。

月前,有友人生日。這位大小姐請來樂隊伴奏,本來不甚熱鬧的,老歌一唱起,大家就高興起來。

我不喜懷舊,但聽老歌是喜歡的。那夜耳畔都是熟悉的旋律,那種感覺令人不由得癡了。

流行音樂是甚麼？

古今中外最廣泛流傳的音樂是民歌。因為它簡單動聽，直入人心，有如天籟。古詩、元曲、清詩、童謠、聖誕歌是民歌的變奏。現代流行音樂直書生活，動人以情，跟古代民歌殊途同歸，其實是二十世紀的真民歌。

最流行的是甚麼歌？

《明報》專欄「自喜集」，1988 年 6 月 27 日。

最流行的歌，是甚麼歌？

是國語時代曲？

是歐美流行曲？

是藝術歌曲？中國的？外國的？

讀友不妨猜猜。

猜到沒有？

對！有歌曲歷史以來，最流行的歌，是民歌！

《跑馬溜溜的山上》《紅彩妹妹》《康定情歌》《沙里洪巴》，哪個中國人不會哼幾句？

會唱黃自、趙元任、劉雪庵等等中國藝術歌作品的人，絕對不會比唱上述民歌的人多。

一百年後，還有人聽《玫瑰三願》？《教我如何不想他》？和《紅豆詞》？

有！肯定有！但絕不會太多。

可是我相信，百年後的中國同胞，一定還會唱幾句「沙里洪巴啊哀啊哀」的！

Auld Lang Syne 的旋律，肯定比貝多芬《第九交響曲》的主題更流行。而這首中國譯作《友誼萬歲》的歌，本來就是蘇格蘭民歌而已，連作者是誰都無人知道。

為甚麼民謠會流行如斯？其深入人心，不但勝過時代曲，而且連音樂的曠世奇才大師作品，也要大大勝之？

因為民歌簡單而動聽，不但入耳，而且直入人心，有如天籟。

因為民歌源於真生活，是群眾心聲。所以流行程度，居眾曲之冠，歷久而不衰！

不能小覷

不少古板「樂評家」，常常批評流行音樂膚淺，不知流行音樂的特點，正是簡單與顯淺。流行音樂的主要對象是年輕人，太深的東西，他們既不接受，也不懂，更沒有興趣。他們聽流行音樂，為了娛樂。課餘工餘，鬆弛一下神經，手舞足蹈一番，舒發一下少年情懷，如此而已。太深奧的東西，要他們全神貫注欣賞的，他們不需要。

流行音樂，其實是現代民歌。

民歌，哪有深奧的？

簡單的旋律，強烈的節奏，顯淺的歌詞，直接的情感，那是民歌的特色，流行音樂正是如此。要研究今日的民俗文化，將來的人，不能不研究流行音樂。流行音樂，量是驚人的。

質，其實有些也不差。深入淺出的作品，也數得出好幾首來。所以，不要小覷流行音樂。

小覷流行曲，等如無視現實，無視群眾。

《東方日報》專欄「杯酒不曾消」，1986 年 5 月 24 日。

琴前夜思

流行曲，是二十世紀的真民歌。我這樣說，有人會嘩然。

不要緊，數百年後，自有定論。

流行曲，無時無刻，不與時代同步。

最新的樂器，一面世，流行曲馬上運用。

一切最尖端的音響科技，全部讓流行曲吸收。

所以，不要因為近在眼前，就忽視。

流行曲，內容全是現代人心態。一有脫節，就不流行。因此，看最流行的歌，內容是甚麼，就知道社會心態所在。*Like A Virgin*，是二十世紀少女的心聲，處女我不是了，但和你，我有初夜的感覺。十九世紀的少女，未必沒有這經驗，可是，只有二十世紀的人，敢把這經驗寫出來，唱出來。也只有二十世紀的聽眾，才有膽量接受，而且不但接受，還公開表示共鳴，人人琅琅上口。

《東方日報》專欄「杯酒不曾消」，1985 年 11 月 4 日。

「清吧」中醉得一塌糊塗，一屁股把琴手擠走，不受酬當替工，腦子裏忽然浮起小時候在學校學來的我國各省民歌，信手而彈，想不到竟然全場應和，「跑馬溜溜的山上」，「達坂城的姑娘」之類，居然人人會唱。我國各省民歌，旋律優美，歌詞清麗可喜的實在極多，真是我國民俗文學的瑰寶。這些民歌，深入民心，即使在現代的香港，還是極受歡迎。

由此可見，只要作品好，就會活在人心裏，中國民歌，有誰真正着力提倡過？可是偏偏就人人琅琅上口。因為記住好東西，不必費力，自然而然的，就會存在記憶裏。

最愛民歌。因為那是生活的真音樂。

「小妹妹推窗望星星，

姆媽一口說我有私情；

姆媽為啥都曉得？

莫非姆媽也是過來人？」

這是江蘇的民歌，歌詞有趣得很！

「約郎約在月上時，

等郎等到月斜西，

勿曉得是儂處山低月上早，

還是郎處山高月上遲！」

四句白描詞，有多少纏綿情意，包含在那顯淺的字眼裏？

「相識杬果青，相戀杬果黃，杬果年年熟，相愛一世長。」

二十個字的黎族情歌，就把戀情的時間，地點，與對愛情的渴望，都寫出來了，問你焉能不愛？

民歌與情

「小妹妹推窗望星星，

姆媽一口說我有私情！

姆媽為啥都曉得？

莫非姆媽也是過來人？」

很過癮的江蘇民歌，感情妙得很。

我最愛民歌，因為那全是生活真正感情所聚。

流行曲，是現代社會民歌。

情是主流。

人生有甚麼事，可歌可泣？唯情而已！所以，民歌內容，大部份與情有關，由《詩經》開始，到今天的流行歌，莫不如是。

唯一的分別，是今天的比較直接，不若古人含蓄。

現代生活步伐快，沒有空兜圈，所以有話直說，也另有爽快一功，和古代民歌，殊途同歸，各有妙趣。

我愛民歌，不分古今中外。箇中情味，往往引得我心焉嚮往，不由得人如中酒。

歌謠

　　北大研究院的文科研究所有個歌謠研究會，在二三十年代，斷斷續續的出版過一本《歌謠》週刊。

　　這本書，刊印過不少古今歌謠和民俗學的論文。而最重要的，是搜集了不少古往今來中國日漸流失的歌謠。

　　對我這寫歌人來說，這真是瑰寶。

　　胡適先生，在《歌謠》復刊的時候，寫過篇《復刊詞》，說：「我總覺得，這個文學上的用途是最大的，最根本的。《詩》三百篇的結集，最偉大最永久的影響，當然是他們在中國文學上的影響。」

　　胡先生的觀點，到今天，依然有道理。

　　中國韻文，其實一向來自民間。

　　《詩經》的國風，《楚辭》的九歌，漢魏六朝的樂理，後來的宋詞、元曲，其實無一不在民間扎基。

　　胡適不愧為大學人，有眼光。他和周作人、顧頡剛諸位的努力，為中國，撿回了很多民間創作的一流東西。

《東方日報》專欄「滄海一聲笑」‧1993年6月18日。

絕妙好歌

「郎好比蜜蜂子飛上天，

姐好比蜘蛛子掛屋簷，

我的哥啊！

有朝一日投在我的羅網上，

你要去，我要纏！

那時候，才教你好漢難打脫身拳！」

　　這是隨手翻北京大學《歌謠》週刊上登出來的「湖南情歌」。

　　即使今日的時代曲，也找不出這樣的女人呼聲，率直了當，真是妙品。

　　又如「農村情歌」裏，有首妓女的歌：

「姐妮生得眼睛大，出門勿帶盤纏錢，

《東方日報》專欄「滄海一聲笑」‧1993年6月19日。

兩隻奶奶搵飯吃，撒尿傤生賣銅錢。」

生活中的無奈，用種若不經意的幽默態度唱出來，不見悲涼而見瀟灑，真是另一類的好文學，另一首，是風騷小姐的歌：

「姐妮生得搖來搖，好像風吹楊柳條，別人纏道奴是胎裏病，勿得知奴是十三歲偷郎閃痛腰！」

真是絕妙！

反映生活

「老天爺，你年紀大！耳又聾來眼又花。你看不見人，聽不見話。殺人放火的享盡榮華，吃素看經的活活餓殺。老天爺，你不會做天，你塌了吧！你不會做天，你塌了吧！」

這首胡適首先介紹出來的明末民歌《邊調歌兒》，日前在《明報》梁實秋《關於老舍》一文中再次看到，馬上想起了此時此地的「城市民歌」。上面的一首歌，何等有力，今時今日看來，依然受感動。那是明末流民千里時，人民的心聲，反映了大眾生活的實況，所以幾百年後，仍然動人。我們現在的「城市民歌」作家，不妨多多向之學習。

《明報》專欄「隨緣錄」，1982年8月28日。

切戒深字

昨天談完明末民歌《邊調歌兒》，想起關漢卿《竇娥冤》第三折也有同樣的題材：「為善的受貧窮更命短，造惡的享富貴又壽延。天地也做得箇怕硬欺軟，卻原來也這般順水推船！地也！你不分好歹何為地？天也！你錯勘賢愚枉做天！」但兩首曲詞一經比較，關漢卿的作品，馬上給比了下來。《邊調歌兒》全曲絕無一個深字，口語化得人人可懂。關漢卿這首《滾繡毬》一句「錯勘賢愚」就壞了事。關氏是一流大曲家，但一不小心，文人咬文嚼字的馬腳露了出來，感情就有了距離，隔了一層，不像《邊調歌兒》那麼直接。所以要創作「民歌」，切記不能用半個深字。

《明報》專欄「隨緣錄」，1982年8月29日。

可惜人人少讀詩

現代人不再讀詩，真可惜。

閒時拿本詩集翻翻，讓精神在詩境中馳騁，那種享受，又豈是現代的聲色犬馬所可能提供？

詩，可以寧神清腦，洗淨心靈，精練的語言，凝住了詩意。逐字咀嚼，反覆玩味，不費一文，看兩看，讀幾回，斗室的牆，會忽然化掉，人飛進另一世界去。

也許，現代人以流行曲為詩。字，早已合樂，管弦絲竹，伴着人聲唱詠，不錯是樂趣很多。

可是，未合樂的詩，每次細讀，腦中都會出現不同旋律，看陶淵明，我有時會想起梁日昭老師的口琴名曲《農家樂》，有時，會想起貝多芬的交響曲。連抗日民謠《鋤頭歌》也會忽然在腦中響起。樂音次次不同，隨心境而飄，與聽現代流行歌，享受完全兩樣。不應只選其一，實在宜兼收並蓄，又聽流行歌，又讀名詩。

我自從小學唸了李白的「床前明月光」之後，就愛上了各種各式各國的詩。古今中外，無不鍾情。一有空就讀，半生未嘗停過。

詩境既令人超出凡塵，又令人深入生活，閉上眼，唸句「悠然見南山」，心中就飄到采菊山下東籬的畫面裏！默頌「獨坐幽篁裏」，耳中就聽見桐琴弦響，詩人嘯聲，與清風穿林撫竹的輕籟。

這般享受，真會令人超然物外，神為之馳，魄為之蕩。

可惜，現代人，少讀詩。

《明報》專欄「自喜集」，1987 年 12 月 20 日。

為何妄自菲薄

《詩經》是詩，相信沒有人會否認。

《詩經》也是好詩，好的中國詩。

這相信也沒有人會否認！

但《詩經》裏面的《國風》，其實只是當時各國的流行曲。不過經

《東方日報》專欄「黃霑在此」，1980 年 3 月 7 日。

了我們孔老夫子一「采」之後，才捧進了廟堂供奉，成為「經」。

而且因為距離現代化時間太遠，我們的語言和文字習慣，都改變了很多，所以現在讀起上來，有些意思，不甚了了。但在《國風》流行的時代，這些詩，肯定是每個人都唱得懂，聽得明的歌。

為甚麼當時的流行曲流傳下來，高人雅士認為是詩，而卻認為現在的流行曲，是屁？

元曲實在好玩

《明報》專欄「自喜集」，1988 年 7 月 18 日。

「我將這鈕扣兒鬆，
把縷帶兒解；
蘭麝散幽齋，
不良會把人禁害，
哈！怎不肯回過臉兒來！」
香艷得很，是不是？
元曲，香艷的文字不少。
《西廂記》自然是首選。
「將柳腰款擺，
花心輕拆，
露滴牡丹開。」
「但蘸着些兒麻上來，
魚水得和諧，
嫩蕊嬌香蝶恣採，
半推半就，
又驚又愛，
檀口搵香腮！」
簡直就有點不文。

不過，愛元曲不單因為文字不文香艷，而是元曲，實在接近生活，人的本色情感，全部活生生的白描出來。從來不避俚俗，不忌諱，而且平易近人，淺白可喜。

香港青年，中文根基不太紮實，要接觸中國文學寶庫，其實不妨由

元曲入手，才再往上溯。而且大可挑些極淺的先讀。

像：「平生不會相思。才會相思，便害相思。身似浮雲，心如飛絮，氣若遊絲。空一縷餘香在此，盼千金遊子何之。證候來時，正是何時。燈半昏時！月半明時！」

多麼自然渾成，多麼好玩。

民歌

《新晚報》專欄「我道」，1993 年 10 月 15 日。

中國民歌，是個寶庫。

寫流行歌詞的，不可不以此為師。

因為民歌的白描，直抒胸臆，直入人心，妙到毫巔。

像有首明朝的民歌，就妙得很。

這首歌，歌題只有一個字：「打」。原詞如下：

「幾番的要打你，

莫番是戲！

咬咬牙，我真箇打！

不敢欺，才待打！

不由我，又沉吟了一會。

打輕了你，

你又不怕我！

打重了，

我又捨不得你！

罷！冤家也，

不如不打你！」

那種一層一層的打情罵俏心思，李杜未必寫得出來，端的是過癮絕倫！

清詩

《東方日報》專欄「我手寫我心」，1989 年 11 月 29 日。

我們只知唐詩，不知宋詩，元詩，明詩，清詩，實在是很可惜的事。

我們中華民族，實在是個詩歌的民族，從《擊壤歌》一直到今天，依然有詩人不斷把情感，用中國特有的五言七言詩體，表達出來。清朝

離我們不遠，淺白如話的作品較多，所以現代人不妨一讀清詩。也不一定要選知名詩人如龔自珍，納蘭成德和黃仲則，即使不太為人所知的清代詩人，也不乏好的作品。

如順治時的進士盧元度，有一首《望遠曲》就很好：

「明知人不歸，日日樓頭望。

人尚在天涯，只疑行陌上。

陌上紅塵逐日飛，

何曾塵裏見人歸？

經春歷夏無消息，

撿點秋風又寄衣！」

這首詩寫閨中人，日日望夫歸，真是絲絲入扣，而且怨而不怒，令人低迴不已。

又如許虯的《折楊柳歌》：

「居遼四十年，生兒十歲許；

偶聽故鄉音，問爺此何語。」

已移民的港人讀此，能不一字一淚？

字古情新

《東方日報》專欄「滄海一聲笑」，1994年5月27日。

清朝詩人黃公度，一度採錄過些廣東山歌。這些四句體，近似七言古詩，用詞之好，描寫之生動，很得一群好友讚賞。

尤其是，「人人要結後生緣，儂只今生結目前。一十二時不離別，郎行郎坐總隨肩。」最受劉培基這位愛詩之人欣賞。

這些山歌，是用客家話唱的。黃公度是梅縣人。他認為這些山歌，有點從前古民歌《子夜》一類作品遺意，所以記下來。

他可能為了不懂客語的讀者能看明白，曾把一些方言字，改成較合乎詩體的字詞。

客語白稱是「崖」，黃大詩人把之改成「儂」。

這樣的改法，把古詩味增加，但民歌味道就相應減少了。

黃公度自己寫詩，本來提倡過「我手寫我口」，不過，有時他也不能全面貫徹這主張。但他的眼光，很現代，採錄的山歌，今天讀來，字

古而情感仍新，摩登得很。

又想又恨

「又是想來又是恨，

想你恨你一樣的心。

我想你，想你不來反成恨，

我恨你，恨你不該失奴的信。

想你的從前，

恨你的如今，

你若是想我，我不想你，

你恨不恨？

我想你，你不想我，豈不恨！」

清人的民歌，精彩！

那次翻書撿了出來，真想馬上譜成國語流行歌。

作者是誰，都不知道，佚名作品，卻水準在高人之上。那白描的語氣，把女人對男人那種又想又恨的心，全寫盡寫活。

自己沒有又想又恨的人，心中沒有這種推不掉抛不開剪不斷卻又不太想抛棄的情感，一定寫不來。但就這樣讀着，也過癮。

《東方日報》專欄「滄海一聲笑」・1992 年 9 月 29 日。

民歌與兒童

狂愛民歌。只覺世間優美旋律，都在此中尋，而且這類旋律，流傳得下來的，必然經過了時間的考驗。

這所謂時間考驗，與兒童有關。兒童不愛唱的民歌，壽命不長。如果年輕一代不愛上一代唱慣的歌，歌就會被忘掉。所以，民歌流行與否，端視歌本身對兒童的吸引。

要吸引兒童，絕非易事。

兒童未為世俗規條所拘，喜惡十分直接，管你名氣大不大，資歷有多少，不愛就不愛，因此能吸引這群毫不矯飾，也絕不客氣的年輕一代，非有本身與別不同的能耐不可。

可以一代又一代流傳下去的民歌，都具有這些能耐。

試試唱唱我們心中記得的民歌，旋律的簡樸，歌詞的精煉，都異乎尋常，而且永遠有神來之筆。

像《青春舞曲》，旋律有如一串串明珠，歌詞也美。

「太陽下去明朝依舊爬上來，花兒謝了明早還是一樣的開……」

然後，忽爾來一句，別得哪喇喇，別得哪喇喇。心中的低迴不捨，就全部流出來了。

可惜，愛民歌的，現在越來越少了。流行曲，變成了城市民歌。

不是流行曲不好，但要挑真正言簡意賅的作品，民歌仍是位列前茅。

所以，愛民歌不輟，這些先民的選擇，永遠滋潤着我這大頑童的心。

《信報》專欄「玩樂」，1991年2月2日。

好歌似童謠

好的廣告歌，很多時候，極似童謠與民歌。旋律簡單而節奏爽朗，一聽過就記住了。

童謠與民歌，多數只得幾句。一兩句起，一兩句承，再加一句轉，一兩句合，就全首完結。

這種結構，與現代的廣告歌相近。

《明報》專欄「廣告人告白」，1987年7月19日。

現在的廣告歌，通常只是三十秒以下。如果是中等速度 moderato，大概不過是十六小節。一段旋律，唱兩次，就全曲唱完。等於一段歌，八小節分四句。

速度如果是快板，也不過是加一兩小節前奏，中段兩旋律之間，再插一兩小節間奏，就是三十秒。

因為曲式簡單，旋律也簡單，所以易唱易記。不過，正因為其簡單，特別難寫得好。像蘇格蘭民歌 Auld Lang Syne 只得四句，全世界人都愛。又如《跑馬溜溜的山上》《紅彩妹妹》等我國民謠，也是簡單得很。可是萬萬千千民謠作品中，水準一流的絕對不多。無他，越簡單越難。

童謠

「三隻盲老鼠，

三隻盲老鼠。

睇佢點樣走，

睇佢點樣走。

佢哋一班跟住個耕田婆，

佢一刀斬斷佢哋條尾，

你一世見過的咁嘢冇？

三隻盲老鼠！」

這是英文童謠 Three Blind Mice 的粵語歌詞，讀友看後有何感想？

是不是覺得這首童謠的歌詞意識不良？

盲了的老鼠，仍然被耕田婆追斬，連尾也被斬斷了，很殘忍！是不是？

童謠之中，不少這些意識不良的歌，兒童十分愛唱。

從來沒有人提出異議。

只有一位英國女士有過人識見，她一眼便看出其中恐怖之處，並拿來作謀殺小說的主題。

她叫克莉絲蒂（Agatha Christie），是全球最暢銷的偵探小說大師。

她的小說，用童謠作書前扉頁引言的，起碼有十多本。這樣的引言，看得人不寒而慄。

她的一本匪夷所思傑作 And Then There Were None，就是由《十個小

紅番》得來的靈感。

十個小紅番出來玩，結果全部死清光，紅番冚家劏，真是恐怖之尤。

但這《十個小紅番》是極流行的童謠。

衛道之士常罵流行曲意識不良。其實，最意識不良的倒未輪得到流行曲，童謠該佔首席。

《噯姑乖》

無綫電視有兒歌創作頒獎，監製邀作頒獎人，又叫我提供些兒時聽過的歌曲資料。

想起母親常唱的一首《噯姑乖》：

「噯！噯！噯！噯姑乖！噯大姑乖嫁後街，後街有咩賣，有鮮魚鮮肉賣，又有鮮花戴，戴唔晒，丟落床頭俾狗拉，拉去大新街！」

這本來是抱着小女兒團團唱的歌。可能母親襁褓時從外婆口中聽多了，就不假思索地在哄兒睡的時候，唱了出來。

後來，翻查藏書，竟在北京大學出版的《歌謠》週刊第三十八號找了出來。原來此曲在廣州，至少流行了十多二十年，而且，人人傳誦。

《新晚報》專欄「我道」，1994年8月24日。

9

聖誕歌聲處處

聖誕歌聲處處，入耳一片喜氣洋洋。

真是滿載歡樂的好歌，不知為人間帶來了多少溫暖。

我們熟悉的聖誕歌，首首都是旋律簡單，曲式簡單的作品，可是正因如此，反而人人會哼，學懂了，就忘也忘不掉，伴我們一生。

大部份的歌，都是十八世紀寫的。那首中譯作《普天同慶》的 O Come All Ye Faithful，流行了近三百年。《平安夜》和 Jingle Bells 也有百幾年歷史了。比那些大師如貝多芬，巴哈，莫扎特，蕭邦的名作，還更多人詠唱，真是歷久不衰的偉大作品。世上少有其他歌曲，會有聖誕歌那麼深入人心，那麼無遠弗屆。可是我們卻不知作者名字，看過了也記不起來。

不過，這都不要緊。

好的作品流傳下來，這才是重要的事。而聖誕歌，早已人人心中存檔，活在我們的腦海中，永不磨滅。

歌曲本來有濃厚的宗教味道，有些卻與西洋童話有淵源。但到了今天，旋律實在已經打破了宗教和童話的界限。不管你是否教徒、不管你相信不相信或知不知道那紅鼻子的拉車鹿，是叫 Rudolph，你也會因為聽到那些美麗的樂句，色然而喜。

沒有進教堂不知多少年月了，也不再相信童話，可是我仍然聞歌而樂，而心中一片溫暖。

要聖誕快樂，且一起來唱唱聖誕歌。歌聲處處，就會人人一片喜洋洋。

聖誕歌曲考原

《平安夜》這首全世界人人頌唱的聖誕歌曲。作者是德國奧平都府 Oberndorf 的教堂琴師法蘭古柏 Franz Gruber。

那是一八一八年的聖誕前夕。奧平都府這鎮上的聖尼哥拉斯教堂，風琴剛好壞了。聖誕日的音樂節目編排，因此全被弄糟。教堂的助理牧

師約瑟莫雅 Josef Mohr 匆匆忙忙的寫下了幾段歌詞，交給琴師法蘭，希望他想出些補救辦法來。

法蘭古柏漏夜趕工，到翌晨，就寫好了一首由男高音與男低音二部合唱，以結他伴奏的歌來。

這便是今日仍然流行不輟的《平安夜》。

《聽天使歌聲》*Hark! The Herald Angels Sing* 是英國十八世紀流行起來的聖誕歌。

旋律本是孟德梅（Felix Mendelssohn）的，是採用他寫的清唱劇 *Festgesang* 中合唱旋律。一八五六年被配上英文曲詞之後，就一直流傳至今。

《我是三個東方王》卻是美國人作品。一般人以為這是英國歌，其實只因為原詞是英文，而誤傳了。

那是美國賓州威廉港牧師 John Hopkins 約翰賀健士的作品，詞曲同出一人手筆。一八五七年已經寫成，公開出版是一八八三年。

這幾天，在聽聖誕歌，心中祥和悅樂之餘，翻書找出了這些聖誕歌的資料。

IV

SECTION 4

流行音樂的藝術觀

流行音樂親民，反對強分
藝術疆界，抗拒一切「高
雅 vs 低俗」、「精英 vs 群
眾」、「深刻 vs 淺易」、「嚴
肅 vs 流行」式的二元對
立。放開懷抱聽音樂、玩
音樂、做好讓自己由衷喜
悅的音樂，是最根本。

答讀友問藝術

《明報》專欄「自喜集」‧1990年7月9日。

「甚麼是藝術？」

署名「唔知」的讀友，來信有問。

甚麼是藝術？這問題問得好，讓我今天試試簡簡單單的答答。

我認為：好的或美的，就是藝術。

美女，是造物者的藝術。那完美無瑕的人體，該大的地方大，該小的地方小，該白的地方白雪雪，該黑的地方，黑晶晶……。

好歌，是音樂家的藝術。那聽得人心弦隨樂聲而顫動的美麗旋律，該柔的地方柔，該勁的地方勁，該轉的地方忽然旋舞，該滑的地方自流瀉落……。

好的，美的，都是藝術。

這等如說，你認為好，你認為美的，就都是藝術。

標準由你自定。

「唔知」讀友自認為是藝術的，都是藝術。就是那麼簡單。

藝術，其實不那麼複雜。

藝術，其實是頗簡單的事。

好的，美的，就是藝術了。

而甚麼是好，甚麼是美，絕對各花入各眼。

你認為好，你認為美的，就是藝術了。

就是那麼簡單，真的。

我的藝術論

《東方日報》專欄「滄海一聲笑」‧1992年5月26日。

藝術，只是美的追求。

藝術只是像真，本身不真。電影的鏡頭，全是假像，但假得來迫真，營造出真的幻覺來，令觀眾盡忘其假，投身入去。藝術也未必是善。善也惡也，與之無關。根本沾不上邊兒。

但小時候不知如何，總聽見些藝術是甚麼真善美的論調。而在我們

民智未開的當年，雖然不太明白，卻也不予深究地接受了這似是而非的不確切理論。到長大了，開始有獨立思維，才開始發現問題。細心一想，也就明白了過往一套，原來是錯的。

藝術，光看其美不美而已。

而美不美，各人標準與品味不一樣。

所以，要找出大家共通的標準來，也難。

不過，欣賞藝術，也未必要找出大家的標準，來作自己的標準，大家的標準不合自己胃口，對自己有何關係。只要你以為美的，就是藝術。

我的藝術論，我是這麼簡單。

標準？

對我來說，《三國演義》不如《西遊》《水滸》。因為我次次看，都看得辛苦，至今始終未把《三國》看完。而《西遊記》和《水滸傳》卻看過不知多少遍了。

如果說吳承恩施耐庵大勝羅貫中，那倒不一定。

但以我的標準來說，我的確不太喜歡《三國》。爭權奪利，關了門稱王稱帝，人人都妄想君臨天下的題材，我不感興趣。因此，羅貫中於我，不夠好。起碼他連把我吸引到一口氣看完他著作的力量也沒有。

我們看文字，欣賞與否，有很多時候，未必真的與好壞有關，而是各種感情，糾纏一起，影響了我們的判斷。

像人人力捧的張愛玲，我只覺得她小家小器得無以復加，加上這位女作家，常常把思路都停滯在同一時代，更影響了我的觀感，所以她的作品雖然次次勉強看完，卻從來沒有喜歡過。

以喜歡與否定標準，自不公平。

但捨此之外，卻也無甚麼真正的公平標準。

所以還是看其流行程度來判斷好了。

不過，所謂「流行」，包括影響力。

《三國》與張愛玲，有影響力，所以，喜不喜歡也好，不能不正視其重要。

其實，以文會友，作家都有天涯海角覓知音的潛在意識。而覺得知

音，即使數量不多，也就夠了。

一兩個人不喜歡，不必理會。只有我不喜歡？絕對沒有關係，我的標準，算甚麼？

曲高和寡？

《明報》專欄「自喜集」，1988 年 8 月 8 日。

我不相信有曲高和寡這回事。

所謂和寡，可能只是表達能力弱的藉口和掩飾之詞而已。

巴哈、貝多芬、蕭邦、莫扎特諸人的曲，不可謂不高。

和寡？才不會有諸高人的那麼萬人傳誦，億眾激賞。歷時多久，依然流行，哪曾寡了？

藝術的路，不好走。

走得累，也許需要自慰與自勉，才可以繼續走。因此創出這句「曲高和寡」的自我安慰話，自拍馬屁一番，好讓自己再賈其餘勇上路去。

而自拍馬屁拍得多，到後來，就連自己也相信了，再記不得這原是自慰的謊言，作不得準。

不妨坦白，我自己也有一次，險墮進這自我安慰，自我催眠的創作陷阱之中。

那陣子，常叫懂篆刻的友人，為我刻一句話：「不信人間盡耳聾」。其實，人間哪曾耳聾？而是大家厭聽了你的那支死人笛，改聽其他。

和寡，通常只因曲不好，曲低。

想從事藝術行業，不可不認清這事實。

一旦作品和寡的時候，快快檢討檢查檢視，是不是傑作有哪些地方出了岔，出了錯。

不要閉門自慰，說甚麼「曲高和寡」這種按摩自我，捧拍自尊的話了。

人間耳聾？開玩笑！

老兄眼盲是真。

聽聽，世界和聲，此起彼伏呢？只是不和自己的傑作而已。

死症

《東方日報》專欄「黃家店」‧1984年12月14日。

任何不為大眾接受的事物，本身必有瑕疵。真的高曲，未必和寡，水準高下，其實不應該由自己衡量。

不承認本身的瑕疵，只是不肯面對事實。一味堅持自己的標準，才是標準，自然不行。

當然，有些事物走在時代前頭，於是一時間不為人接受。不過，如果那些事物真有價值，過了一段時期，自然必會被人發現。何況，走在時代前頭，從另一角度看，也未必不是瑕疵。當全世界還在行，你卻在跑，又怎麼可以怪別人不懂欣賞？

所以，事物不為人接受，首先應該自我檢討。

檢討的時候，最好用多幾個角度來看。自己的角度，在這時候，反而不再重要。細心對事物重新估計，重新衡量，才可以發現再進步的方針。

一味關住毛坑門自我欣賞，必是死症。

必須小心

寫流行曲，非俗不可。追求雅的人，不必寫流行曲。

不過俗有通俗與庸俗的分別，求俗的不可不察。一旦求俗求得過份，求來庸俗，群眾就會覺得你「俗不可耐」，歌就不會流行。

有人論香港流行曲，要求雅俗共賞。理想甚高，可惜難切實際，流行的東西，以群眾為對象，所以不必雅。因為群眾雅的極少。

而雅與俗，標準亦甚難定。文人嫖妓，幹的還是那事兒，但一見於筆下，就要說那是風流風雅，文過飾非而已。《詩經》中國風，全是俗東西，可是時間一過，就雅得進了廟堂受人供奉呢。

《明報》專欄「隨緣錄」，1983年11月27日。

低雅高俗

中國音樂，雅俗之爭，爭了不少年代，眾說紛紜，不知誰對誰錯。但有一點大致上是肯定的，就是俗樂比雅樂受歡迎。

俗樂是今樂，是當時的流行東西，雅樂是古樂，歷史遺留下來的classics。因為雅樂是上代流傳的，生活節奏不同，比較簡單，比較緩慢，於是不大為時人所喜。

只是有一群好古的老人，永遠沉醉在古風的不醒夢裏，連放個屁也要「法先王」，所以雅樂才還有幾個捧場客讚賞。

但昨夜翻書，翻出了《新唐書・禮樂志》的一段小資料，很有趣：「大常閱坐部，不可教者，隸立部。又不可教者，乃習雅樂。」這是說，樂師水準高的，編入「坐部」，可以坐在堂上演奏。教而不太善的，就在堂下站着。水準比站着演奏音樂的「立部」更差的，才去學雅樂。

這段小資料，很足以說明當時雅樂俗樂的演奏水平，顯見「雅高俗低」之說，未必可靠。

《東方日報》專欄「滄海一聲笑」，1992年9月22日。

《新報》專欄「即興集」‧1977年5月29日。

　　從讀友和友好的批評，知道大部份認為「即興集」粗鄙猥褻的，都是矛頭指向登出來的歌詞。

　　我是個音樂迷。對音樂，對歌詞，自少就有非常濃厚的興趣。長大了之後，這興趣非但沒有減卻，反而與日俱增。

　　每次進書局，一看見與音樂或歌曲有關的好書，只要口袋有錢，就立刻買下。

　　每次聽音樂，只要有好的樂句，就反覆頌唱，如癡如醉。

　　音樂與歌曲之中，我最喜是民間音樂。中國的民謠，外國的民歌，莫不千方百計搜集牢記。因為我喜歡這些音樂的泥土氣息和生命力。

　　民間音樂，是人類最直接的感情紀錄，他們的一悲一喜，都存在其中。從中國「五經」之一的《詩經》起，到現在香港人的「鹹濕歌」，莫不是活在人心裏的東西。

　　從學術觀點來看，根本上是沒有所謂「粗鄙」或「猥褻」的。

　　《詩經》裏的「國風」，存着不少我國古代的「鹹濕歌謠」。像《褰裳》，像《遵大路》，像《野有蔓草》等等，都是「淫詩謠歌」。嚇得孔夫子大嘆：「鄭聲淫」。

　　但孔夫子說「淫」，是孔夫子自己的事；鄭地的人，還不是照唱「淫曲」。而且，用今天的眼光來看；「鄭風」又哪裏「淫」了？

　　用今天看「鄭風」的《褰裳》，看《遵大路》，看《野有蔓草》，我們只覺其生動，有趣，比起那些歌功頌德的「廟堂文學」「殿堂文學」的「雅」和「頌」來，實在是生命力豐富得多了。

　　我不是說我在「即興集」鈔錄出來的歌是會「有益世道人心」。不過我委實覺得，這些歌曲與歌詞，不但不傷大雅，更沒有粗鄙不文。這些歌曲，是真真實實的和香港社會同腳步，同聲氣，同呼吸。是百分之百的香港音樂，香港歌謠，香港感情，是活在市民心中的饒有生命力作品。

群眾

最近，不少文化人對此地傳媒發展，很有微詞。他們認為傳媒已經越來越庸俗化，因此很有擔憂。

中國文人，常有「先天下之憂而憂」的過慮。而且，多數看不起群眾，認為眾人所作所為，不合品味。

其實，推動社會步伐的，正是群眾。任何潮流，沒有群眾支持，永遠不能翻湧出巨浪。庸俗品味，如果不受歡迎，一定不能長久。

群眾心中，有自己的一套標準。這套標準的形成，來自生活的實際體驗。因此，一般來說，非常實際實在。也許有時，會出一點岔子，但出岔而影響了合理的生活，就會馬上自動作出調整，不致太乖離正路。

如果傳媒真的庸俗得過了線，很快就會為群眾離棄。

本世紀大哲人羅素說得好：「道德只是多數人的習慣」。不合乎眾人道德標準的事，不會長久。

文人因為多讀了點書，往往便自認高人一等。其實，這是自絕於群眾，不與社會共同呼吸。

我是相信群眾的。令我憂心的，不是群眾，反而是和社會大脫節的高雅文士。

《新報》專欄「黃霑傳真」，1996 年 9 月 5 日。

大眾路線

一早就立定心腸，走大眾路線。

這道理，要謝口琴大師梁日昭先生的啟發。他一向主張「音樂大眾化」，身體力行數十載。我十一歲起從師九年，天天都接觸他這句話，以後，也沒有走過別的路。

大眾化路線，才會有群眾支持。

群眾數目大。

供奉殿堂欣賞，不是不好。只是不夠數量，吃我不飽。所以早早決定，棄殿堂而近群眾。

《明報》專欄「自喜集」，1990 年 6 月 24 日。

寫文章，寫歌詞，寫音樂，搞電影，演電視，無一不以群眾為目標對象，只顧大夥兒反應，不理小圈子蹙眉蹙眼。

流行未必一定必好。但不好的東西，絕難流行。這道理，十來歲就明白了。所以，追求群眾眷顧的時候，拚命求好。我知道，好的東西，才會有流行的潛力。

大眾眼光，不一定雪亮。可是，倒也不是青光眼白內障，群眾不一定聰明，卻也絕不蠢。想用「偷雞」方法騙群眾，一次之後，他們就不會上當了。

所以，群眾路線也不易走。少一點功力都不行。多少人試過走這條路？可是，真的走出點成績來的，又有幾個？

走了群眾路線多年，不敢說已有成績。可是，卻實在覺得，這條路是選對了。也許再多走幾年，就會成績在望。

流行

流行，不一定好。好的東西，不一定流行。

但，幾乎可以完全肯定：不好的東西，一定流行不了。

流行，要大多數人喜歡。或者，至少要讓大多數人覺得，不喜歡，就趕不上潮流。

（我自己，在八九年，有首《滄海一聲笑》，在台灣非常流行。有位五歲的小孩對我說出他的坦白感受：「好難聽。可是大家都在聽。」這話，大概可以為「流行」下註腳。）

半生人，一直在幹「流行事業」。在大眾傳播媒介裏，流行是唯一標準。好壞倒屬次要，重要的是流行與否。

歌，不流行？再紅的歌星，也要變黑。

寫的廣告，沒有人注意，沒有人記得？算你創意再非凡，技巧再出神入化，客戶也要改幫襯你的對手。

主持的電視節目再精彩，收視率不佳，就繼續不下去。

電影不賣座？老闆本來紅似關二哥的臉色，會忽然黑逾包學士。

流行，重要呢！

古往今來，都是如此。

《壹週刊》專欄「內心世界」．298期．1995年11月24日。

（「晉陶淵明獨愛菊」，別聽周敦頤胡扯。愛菊的人多着，陶五柳先生一點不「獨」，君不見殯儀花圈，十居其九，全是菊花，可見菊花這玩意，流行得緊。）

李杜文章，當時如果不流行，今天我們會在中小學國文教科書上看得到嗎？

共產主義，馬克思思想，全是非常流行的東西。不然，不會席捲大半個世界那麼多年。至今，依然有人緊抱不放。即使內心明知其不通，口裏依然不敢不說。

或許有人問，不算好的東西，為甚麼也會流行起來？

這問題，大有研究價值。

東西流行得起來，必有原因。

一定是切合了當時的需要。

有一陣子，港台銀幕上，最紅男明星，全是醜得要一見就喊救命的人。

（請恕黃霑不在此一一列出名字。一來，我為人厚道。二來，這群醜男，全是在下老友，得罪朋友之事，從前做得太多。今天，再不敢造次。）

靚仔看得太多，又悶又厭。而且，看靚仔，比較難有代入感。大影院沒有幾個長得像劉德華黎明郭富城林志穎，多數只是與黃霑差不多，於是，醜男潮就席捲東南亞。

然後，醜男的多情像天天見銀幕，就算不生眼挑針，也少不免有點胃反。於是俊男再度領風騷，醜男全部榮休退隱，不是移了民就回鄉搞繁榮祖國的偉大事業去了。

流行與否，全看大家那陣子的口味和需要。

有時，只是羊群效應。大家心裏都沒有甚麼確切個人路向的時候，就跟着大夥兒走一陣子。趕時髦，起碼不會離群獨處那麼孤獨寂寞。熱哄哄地鬧一會兒，至少哄得自己也開心些。

看流行事業看得多，會看得出人類歷史的一點端倪。

我自己的一些體會是：人天天不斷前進。不過，前進得左搖右擺。永遠在兩個極端之間「之」字形地走。

（有點像個努力尋回家路的醉漢，腳步東歪西倒，可是卻也步步向前。）

因為這一點領悟，所以，從不排斥流行。

不但不排斥，而且很認真的去研究，去思考流行事物的種種。

不流行的東西，反而少碰。

流行，至少代表了大家前行的路向。

人類歷史，根本只是這些流行路向的紀錄，左右蜿蜒，有似蛇行，也似長河流轉。

而流行的當兒，同時就把大夥兒都不需要的東西，遺棄在紀錄之外。

（連菊花做的哀悼花圈，也省回。）

朱熹四語

不大喜歡理學家朱熹，所以很少看。但他有四句話，我是很佩服的，第一次看到就記住。

這四句話是：「寧近勿遠，寧下勿高，寧淺勿深，寧小勿大。」

不是甚麼大理論，可是，管用。容易實行，最適合胸無大志的人如我。

近是信手拈來，不費力。是親切。

何況，再遠，也要由近開始。近的弄好，才能再跨出步伐。

下是謙卑，是腳踏實地。是穩當。

下也省力，順應地心吸力，容易得心應手些。

淺是大眾化。是接觸面廣。

淺就不會自絕群眾，生命力強。

小是守本份。是不貪心。

也是靈活，易於藏身。

做人，寧做「近、下、淺、小」的，也不遠高深大。這樣生活好過，失望也少。而且比較易滿足。稍加努力便目的已達，不再苛求。

朱熹這四句話，極得晚年的胡適激賞。

胡適是我國高人，一早便頭角崢嶸，光芒盡露，居然在晚年服膺這四句話，顯見這四句話才真有道理，別以為這十六個字，平平無奇。其實，實用得很。

《新報》專欄「黃霑傳真」．1997年1月2日。

偏拒艱深

太喜歡平易近人的作品了。幾乎因此養成偏見，抗拒艱深。

艱深的作品，不是沒有好的，但好的少。

平易的作品，當然也有壞的，不過好的平易作品，人人都懂，流傳久遠而影響深，是真的不朽。

喜歡把作品弄得艱深難解的作者，我看大部份都是想炫耀一下肚內學問而已，不過，這種炫耀，通常收不到效果。因為，懂的人少。沒有

《明報》專欄「自喜集」．1989年10月27日。

聽眾觀眾，怎麼炫耀得起來？

這種炫耀心理，拆穿了，不外是另一種淺薄而已。反不如平平實實的創作，只求觸動人心，不問其他，更見胸襟。

韓愈的《南山》詩，比李白的「床前明月光」，後者的影響，比前者，不知深遠多少，稍識中文字的，都體會到其中詩意，都能背誦。真要論文學價值，絕不在韓詩之下。可憐韓文公，一心炫耀艱深，千載下來，弄得鮮人理會。即使唸中國文學，專攻詩詞的學者，也沒有幾人，可以全首一字不遺的記憶得準確。早就被人棄如敝屣，掃進了字紙堆中。

所以力求淺白，勇避艱深，只寫可以接觸群眾心弦的東西。

因為早就看穿了艱深背後是怎麼樣的一回事，寧願返璞歸真，擁抱自然，緊抓生活，遠離廟堂的牛角尖象牙塔。

說是偏見，也一笑置之，縱身投入群眾行列裏去。

雅俗深淺

《東方日報》專欄「黃霑在此」，1982 年 6 月 30 日。

真正有價值的創作，真正偉大的作品，必然雅俗共賞。

因為雅俗共賞，必是內容豐富，層次豐富，才會滿足不同的需要。文人雅士，固是欣賞得陶然若醉；販夫走卒，也津津有味。要雅俗共賞，必須深入淺出。深入淺出，才能提供不同層面，讓不同人去接觸。

而深入淺出，難矣哉！

深入已難。深入了之後再要淺出，就更難上加難。

看黑澤明盛年期的力作，不同的影迷，會有不同的體會，不同的感受，會各獲所需，各得其所。因為黑澤明那些電影，一方面哲理精深，一方面運用最顯淺易明的電影語言表達，所以人人都會欣賞。

人人都會欣賞，都欣賞的東西，才是真正偉大。

《東方日報》專欄「我手寫我心」‧1990年2月11日。

學院派音樂人，到今時今日，有很多，還是看不起寫流行音樂的，這種狹隘態度，不必深究。不過，卻不免令人嘆可惜。流行音樂界，一年有多少旋律面世？學院派，一年又有幾多作品？自己不寫東西，人家寫了就笑，說作品不夠水準，這裏面，其實很難找得出道理來。

或曰，學院派作品是藝術，流行歌只是商品，前者精雕細琢，後者流水作業，自然有分別。

不過，老老實實地打開天窗說句亮話，精雕細琢的學院精品，半生人未見過幾首。

流行歌作曲家，只寫旋律，但旋律是甚麼？請聽海頓的話：「音樂的華采，正是旋律。旋律最難產生，好旋律是天才的工作。」

嚴肅音樂，也不過是多幾個旋律而已。今天的流行音樂家，真要寫嚴肅音樂，未必寫不出來。而且，寫了出來，水準也不見得就遜學院派。

我所認識的流行音樂家，有幾位，音樂知識與技巧，大概在音樂院裏當個講師，都不是沒有資格的。

流行曲當然是商品，但藝術，其實何嘗也不是商品？

何況，搞得好的商品，也是藝術。

所以，胡亂歧視，沒有道理，商品與藝術，分別不是那麼大。

《明報》專欄「自喜集」‧1989年9月22日。

音樂的道理，其實簡單不過，只是把悅耳的聲音，排到一起，達到動人效果而已。

作曲家經過不停的試驗，積累下心得，發展成為理論，就成「樂理」。

學院派的音樂家，不少認為，人不懂樂理，就不能作曲。

其實，這說法，大有商榷餘地。

首先，是懂樂理，不一定要入學，不一定要從師。有時，甚至連樂譜也不必懂。

有些人，對音樂有天生的感覺，他們可能甚麼樂理都不懂，也沒有跟過甚麼師傅，甚至，連樂譜也未看過，可是寫出來的歌曲，無不合乎

法度。而且，另有學院派滿腹理論人士所無的天趣。

這類例子，中外古今都有。

我不反對正途學音樂，進音樂院唸，得名師指導，當然好。

但要真正寫出好作品，一肚子樂理，有時也未必有用的。

這正如現在的大作家，沒有幾個是唸文學系出身的一樣。

藝術創作，天份與感覺，重要過理論。

所以，我很反對學院派人士，歧視非學院派的作曲家。

一來，我認為這樣是思想與氣量狹隘。二來，歧視沒有機會進修的人，於理不合。

三來，大家拿出作品來比較，也不見得沒有進過音樂院的作家，作品一定讓學院派比下去。各師各法，拿出作品來而已，有甚麼好歧視。

可笑

《明報》專欄「自喜集」，1988年9月2日。

與友論曲。友人是嚴肅音樂的愛好者，對流行曲頗有意見。我是個不分畛域的樂迷，國樂洋樂，古典現代，無一不聽，也不因為自己常寫流行曲就對其他歌曲有所排斥。所以自覺態度開明進步，很不以學院派批評家輕視流行曲為然。更不明白友人為何推崇所謂「藝術歌曲」。

所謂「藝術歌曲」，尤其是中國作品，曲式簡單，旋律平平，和聲全用十九世紀傳統手法，數十年來，有水平的歌，不外數十首，實在不知甚麼地方「藝術」過了。

反而流行曲，作品多，水平也不差。不但在和聲與編曲方面常有突破，不甘自動拘困在十九世紀的傳統方法裏。而且樂器的應用，往往得風氣之先，電子組合琴 synthesizer 這類利用電腦科技的嶄新樂器，固然經常入樂，二胡琵琶等等古老中國樂器，也常常兼收並蓄，做出極可喜的聲音效果。

流行曲與藝術歌曲相比，真不知學院派人士輕視前者，究竟有甚麼站得住腳的理論根據。

我從不輕視藝術歌曲，自己常常家中彈唱。可是這些歌曲，好作品實在太少。中國有多少家音樂學院，出過這麼多的畢業生，這麼多年來，為甚麼作品少成這樣？

一方面自己不爭氣，一方面輕視別人，這種態度，可笑！可笑！

某處，吾愛！

前一陣，電視上有個美國節目 *People's Choice* 頒獎典禮。其中有個獎項，是歷年流行曲，最多人歡迎獎。

得獎的歌，是 Maurice Jarre 莫希士沙的《某處，吾愛！》。即是《齊瓦哥醫生》電影主題曲 *Somewhere My Love*。

這首旋律，的確絕佳。所以流行多年，至今仍然一聽就叫好不絕。

歌是一貫的 AABA 四段體。和一般流行曲絕無不同，不過另有四句引子（這引子的旋律，也是出奇的優美）。所以可說是流行曲正格。非常能代表我們天天聽得到的流行歌。

今天提這首歌出來，是想叫一向歧視流行音樂的人，不妨有空聽一聽這首歌。因為我相信只要任何人，在客觀地聽完這曲之後，就會同意，流行曲作品水平，有時絕不比嚴格音樂差。

其實，學院派人士，如果肯拋開成見，多聽一下流行曲的好作品，說不定對自己的樂養有助。至少在寫旋律方面，會受到啟發。

好音樂，當然不止於旋律而已。和聲、對位、曲式、配器種種技法，都要配合，才可以成為好作品。但如果學院派的先生小姐，肯虛心一點，仔細分析一下流行曲的傑作，我敢保證他們會發現，流行曲精品，實在未必會讓嚴格音樂比了下去。

像這首流行了廿多年仍然不衰的《某處，吾愛！》，就比一些欠光采的嚴格音樂，好多了。

《明報》專欄「自喜集」，1988 年 9 月 18 日。

時代曲與藝術歌

學音樂多年，可能因為基礎不佳，天份也少，因此至今不知時代曲與藝術歌分野何在。

當然，定義看過不少。可是一把諸家百說求證於作品之後，就發覺無一真正站得住腳。

曲式不同？倒不盡然。

《明報》專欄「自喜集」，1988 年 6 月 28 日。

說意境有大差別，也不見得。

貝多芬的《給愛麗絲》，當然是藝術歌曲！但我相信，他這首小品旋律，必是他那時代的流行作品。

姚敏作旋律，陳歌辛寫詞的《恨不相逢未嫁時》是老牌時代曲，可是和所謂「藝術歌曲」，又有甚麼分別？

說藝術歌曲高，時代曲低，前者好，後者壞，更加無道理。因為統稱「藝術歌」的，好作品不多見。幾十年來，還是那幾首。反而時代曲，好旋律多的是。

或曰：旋律不是全部！

看和聲和編曲方式，我倒認為時代曲不但絕不會差於所謂「藝術歌曲」，有時還會過之。配器方法，分別很大是事實。但以配器方式來硬把歌曲分野，這種方法甚難服眾。

至於說流行與影響，那就不是今天可以下結論的了。黃自《玫瑰三願》百年後一定有人唱，但焉知黃霑作品，百年之後便一定飛灰煙滅？即使黃霑不才，中國大有時代曲人才在，一首《高山青》，唱兩百年，未必不會，而你問張徹，他那首歌是不是「藝術歌」，他必然否認。

所以，真希望大雅君子有以教我。

周、柳、李

《東方日報》專欄「杯酒不曾消」．1986 年 5 月 25 日。

周邦彥的詞，好不好！

好！歷代文人好評如潮。

柳永的詞，好不好！

好！歷代文人，好評不絕。

周邦彥和柳永比，誰更好？

我們只能說，周與柳，各擅勝場，不同的好，但都好。

李白的詩如何？不必問。人人都說好。

李白最多人識的詩是哪一首？

我相信不必作讀友調查，也一定是「床前明月光，疑是地上霜，舉頭望明月，低頭思故鄉」了。為甚麼他這首詩那麼多人識得？

因為這首詩淺白如話，全詩二十字，小學生都識讀，都明白其中詩意。

柳永的詞，識的人一定多，周邦彥和柳相比，量就大遜了。

流行音樂和嚴格音樂相比，不妨以柳詞與周詞的差異去看。

玩音樂

111

玩這字，很妙。

玩是遊戲，開心的事。

中外對玩字，用法不少相同，如玩音樂。

真是遊戲來的。

一串一串音，玩味！玩樂！玩！Play！

玩音樂，應該認真，可是再認真，也要有玩的味道在裏邊，否則，音樂樂不起來。

玩，往往可以帶來驚喜。演奏音樂而無驚喜，音樂就悶，四平八穩，生命力與光彩，都會不足。

本世紀最偉大鋼琴家之一荷路維茲（Vladimir Horowitz）說：「你一定要冒此險，不冒險，就悶。」連演奏前賢大師的作品，也要如此。一旦不是抱着玩樂的心情去演藝，音樂的華采就會消失，一切變成拘謹得了無生氣。

現在的人，對正統音樂的態度，過份嚴肅，聽場音樂會，人人正襟危坐，像去殯儀館似的。喜悅的氣氛大大減少。音樂的樂趣，本是很舒服，很樂的事，變得太煞有介事。難怪大夥兒口味，都轉向了。

流行音樂，反無此弊。

聽流行音樂會，是 happy 的樂事，人人抱着玩樂的心情赴會，又吹哨子，又拍手，又跳起來，又會拿電炬與小熒光燈左搖右晃，開心得很，即使是天皇巨星唱，觀眾聽眾都不會抱着朝聖心情赴會。

這樣，台上玩得高興，台下也聽得開心，一切像遊戲，耳目之娛，大家快樂過癮，沒有板起面目的人，只有歡樂，通過樂聲，傳達出去。

音樂會聽眾，習慣截然不同。

聽嚴肅音樂的，喜歡正襟危坐，神情肅穆，有點像進教堂聽道。

聽流行音樂的，喜歡叫嚷吵鬧，手舞足蹈，根本似參加舞會。

也難說哪一種習慣比較好。

各有所好，不可以強分軒輊。

不過，從前聽嚴肅音樂的聽眾，倒不是像今日的那麼緊張。

貝多芬的演奏，就很能和聽眾打成一片。

在他的時代，即興演奏非常盛行。貝多芬是即興大師，技巧既高，又喜歡炫耀。興之所至，往往抖幾手絕藝出來，令聽眾驚嘆。而在大家激賞不已的時候，這位大天才便嘻哈大笑，高聲說：「你們是群傻瓜！」

演奏家能對聽眾這樣的音樂會，無論怎麼樣，都不會太嚴肅的吧？

我是主張聽音樂開心的。太煞有介事，會把「樂」的成份減弱。

也許支持嚴肅音樂的人，認為必定要這樣朝聖式的欣賞方法，才對得住偉大的音樂，但是把嚴肅音樂高高在上的供奉，長遠說，等於害了這些值得留傳的精彩東西。

反而到頭來令這些好作品，越來越少人欣賞。

命？鼓勵？具永恆

價值作品工作遊戲

人間？作品打發⋯⋯

夫「鬼才」高帽諡

無師自通此後不再

自卑浸如何練功。

成功隨想發功創作

其實不那麼難往

加工多熟學而

其實不好力

閒時流拋開心枷道在自然大師

五音音階的試驗自我修行不少

興巧匠無意於佳乃佳兒

歷程創作人練功

內容大披露中樂

然，但⋯⋯蝦毛

復敬祈拿去不宜

不可失常全靠修

的經驗從作曲到做事我寫歌，最緊要有靈

感！談旋律再談旋律寫旋律不知道旋律誕生

怎樣好嗜聽耳軌 Do Re Me So La雷同旋律

劇作人格出問題纏綿往復用音符表達纏古

樂書的啟發大樂必易趕工寫歌的時候寫、揀古

黃霑在此

風格不跟賀樂維

寧放屁，不吃屎

尋路去創作不能

不可寄語天才

代尖端藝術家非

不休不過特別敏

前加壓靠撞增產

保險庫用腦竅門

興信徒停止抄襲

新忘舊聲音實驗

言名句創作隨想

說會

驗創即

襲概念

放鬆

年

2

細藝

港式流行音樂跟嚴肅音樂大有不同。前者靠口耳相傳、即興發揮和分工合作，它沒有一套清晰的音樂綱領、演出規矩和學院課程。這不代表流行音樂毫無章法，不重水準。在它背後，其實有眾多易學難精、細碎但嚴謹的工匠藝術──名副其實的流行「細藝」。

「細藝」的要訣，是努力浸淫、不停練功、決志求新，最終令自己成為一個才情兼備的真正匠人。過去四十年，在黃霑身邊不同崗位的匠人，以其技藝實試各種翻譯挪用、土炮原創和國際合流，合力打造了香港的黃金年代。

V

創作流行音樂：成為真正的匠人

流行音樂講金，其實原來也要講心。黃霑表面上遊戲人間，但工作起來，認真得駭人。他的創作心得，讀起來像一本匠人手冊：做好流行音樂，要發自內心、全力以赴、不停練功、動己動人，和堅持「寧放屁、不吃屎」的求新精神。

興趣

回顧半生，發生的事，都不在預料之內。

但做得比較好的，全與自己的興趣有關。練寫歌，自小就有莫大興趣。所以一直的找方法學，看書、分析前賢傑作、試寫，不為名也不為利，只為興趣。這樣下來多年，居然也算是個香港的寫歌人了。

又像寫稿，起初不停的投稿，投得多，機緣巧合，就有報社負責人肯賜予固定欄位，於是這樣一寫，今天的我，已經算是專業寫作人。

完全是興趣支持。

環境如何，條件怎樣，都不大理會。連沒有發表機會，也照寫如儀，不停練功，只因為興趣實在大。

起步之時，根本想像不到，這些興趣，會變成我的職業。

所以，當青年人問我，如何選擇職業，我的答案，永遠是「興趣為先」！

因為只有興趣，才會令自己排除萬難，而最後，克難成功。

《新晚報》專欄「我道」，1993年10月24日。

順其自然

我的樂理，大半是自學得來的。學寫旋律之初，買了本自修叢書《如何作曲》回家死刨，多寫多改多聽，漸漸就會了。

我的樂理基礎，可能比一位考八級樂理的同學還要差。但雖然這樣，因為實在天性喜愛音樂，所以就靠自己拉拉拼拼，還是勉強的拉拼了些東西出來。

學東西，一定要賦性相近，才會事半功倍。否則，即使怎麼樣努力，成就還是會差人一截。

今天選這題目，有感於不少父母，常常迫自己的兒女學時髦玩意。其實，如果子女們天性不近這些玩意，就算找來全世界最頂尖的教師來教，也會教不好。父母想子女有成，還是順其自然，效果更佳。否則，徒勞無功兼嘥聲壞氣，自己命短幾年，子女卻未得益。

《東方日報》專欄「黃霑在此」，1982年7月28日。

使命？

讀報，看到有年輕音樂人說：「我們身感肩負沉重的使命！」不由得肅然起敬。

寫音樂，寫了多年，從來沒有半秒鐘覺得自己肩負任何沉重使命。

我也不相信，身有使命感，會對創作音樂有甚麼好處。

有使命感，音樂就會寫得好？

不見得吧！

創作音樂，不是做救世聖人，不是當耶穌，寫一兩首流行曲，便要肩負沉重使命？嘩！有沒有太抬舉自己？

也許，對青年人來說，有使命感不失為好的感覺。因為無端白事，變成了天將降大任於己身的斯人，自尊心膨脹幾級，地位馬上躍起，這感覺，一定很好。不過，我不相信這些感覺，會對作品有甚麼好處。

一心傳世，就傳得了嗎？

立心把作品寫好，是每個創作人應有的心態，不必有甚麼使命。太多使命感，反而礙事，分散了注意力呢！

《東方日報》專欄「滄海一聲笑」．1994 年 1 月 22 日。

鼓勵？

從前，投稿投了十多年一直不停，為甚麼？

興趣！

沒有人鼓勵。（根本除自己之外，沒有人知道。）

有稿費，happy！沒有稿費，只獲贈戲票兩張，也高興得亂叫亂跳。因為幾千字的小說，居然一次刊完。

刊出已是最大滿足！

創作要鼓勵的嗎？鼓勵得來嗎？我鼓勵這位大師用左手寫流行曲，鼓勵了廿多年，一個音沒有寫出來。鼓勵那位才女寫歌詞，六個月後小姐回報：「俾番你！」奉還空白。

創作不必鼓勵；也鼓勵不來。從前一首詞，收港幣一百，創作不輟。

今天詞價漲了不知幾倍，還是創作未停！和金錢也不發生太大關係呢，創作這事。

最近常讀到些甚麼「鼓勵創作」的文字，很不明白箇中巧妙。因為數十年創作生涯，至今還看不到有甚麼創作與鼓勵有關的例證。

《新晚報》專欄「我道」．1993 年 10 月 7 日。

具永恆價值作品

「要想寫出具有永恆價值的東西，總要全力以赴！」海明威（Ernest Hemingway）說：「縱使你每天實際從事寫作的時間，只不過是數小時而已。」

海明威談的是文學，其實這道理，對任何藝術一樣。

即使天賦奇高，不全力以赴，絕對寫不出不朽作品。

所謂全力以赴，不是說實際拿起工具的時間，而是整個人的態度。藝術家必須熱愛他從事的工作，不工作的時候，也必須不停地想，須臾不離，才會有機會，讓作品流傳後世，不因時間飛逝而減色減值。

《紅樓夢》是曹雪芹瀝血之作，而且一瀝十年，所以到今天，依然動人。因為這位天才，全個生命，全部心意都投進去了。我看曹霑在寫《紅樓夢》的十年裏，一定沒有半秒鐘不去想着如何好好寫成這作品。

不過，要寫出永恆價值的東西，不能一早存着「我這作品會不朽」的心情，一旦有此，熱誠就變成是虛榮的追求了。這樣，作品就會受影響。

要寫出偉大作品，要毫無保留的傾心力進去，不為甚麼，只為將作品寫好，這樣到努力夠的時候，傑作自會面世。否則，一定充滿匠氣，不會偉大到哪裏去，信不信由你。

《明報》專欄「自喜集」，1990 年 12 月 26 日。

工作

最近，有機會和幾位友人合作。工作完成之後，朋友不約而同說：「哎！原來你是這樣的人。」

我大笑。

都是相識了不少時日的朋友了，可是我在他們心中，只是個好開玩笑，嘻嘻哈哈，終日吃喝玩樂的人。現在一旦合作起來，才突然發覺，原來我也有毫不含糊的另一面。對工作認真，其實本來就是我的性格，自問半生為人，始終工作機會不停，並無別的原因，就只靠這點長處：一旦投入工作，必全心全意，努力不懈，做足高分。不過，我討厭繃着

《明報》專欄「自喜集」，1989 年 11 月 10 日。

面孔處事，所以即使骨子裏力追完美，表面上仍是嘻嘻哈哈的。用嘻哈態度，去認真做事，工作時才會輕鬆，連過程都變成好享受。通宵熬夜，都易捱得多了。

看過旁人太多失敗例子。有些，把工作視為嬉戲，得過且過。這些人，時間早已將他們淘汰了。另一些緊張得不得了，混身硬繃繃的，精力都浪費掉，而效果看不出來。不但成績不過爾爾，合作的時候，也不愉快，弄得整隊工作人員，神經兮兮，像盲頭蒼蠅，亂撲一通。觀察別人失敗例子多了，自己深以為戒，所以努力而輕鬆，認真而不嚴肅，雖然全力搏兔，搏的時候，仍然力保歡笑。工作最要緊的是成績，一切以此為評價標準，所以過程並不重要，重要的是成果如何。談笑用兵，而瓦解敵軍，這是最一流的處事方法，半生人，努力學這竅門。

遊戲人間？

友人都說：「你這人，遊戲人間！」

不知是否屬實。

對工作，自問認真而投入，從來沒有心存嬉戲。

工餘，自是放鬆放肆。

但那是我私人時間，又不傷害別人，何不放輕鬆一些。

但碰巧不少工作，是需要我擺出遊戲人間姿態的。一不如此，便達不到預期效果。因此，大夥兒就認定，我這人從不認真。

其實，工作起來，我認真得駭人。

「和黃霑錄音，一天下來，」有次，有位大樂師在收工後對太太說：「頭會痛的。」

要求苛刻，一絲不苟，必須全神貫注，因此累壞了同事。

不過，認真而從不嚴肅。

認真工作，其實絕不必板起臉孔，如喪考妣。

談笑用兵，往往更易收效；可是，談笑歸談笑，兵還是用的，所以工作時間一長，同事就精疲力盡，頭如刀割。

作品

作品受不受歡迎，天時地利與人的努力，都有關係。

但天時難測，地利不易求，只好靠人的努力。

可惜努力，有時也大不管用。

創作的好壞，並非全是努力使然。

努力只能求藝，求技巧純熟，其他，只能看緣份。

也許作品有自己的生命力。就像父母生出子女，一旦呱呱墮地，以後的際遇，就再不在父母的控制之內，成龍成蟲，該視作品自己的造化。

寫流行曲寫了三十年，有些刻意求工的，往往石沉大海，另外一些連自己都記不起來的，卻又居然大受歡迎，流行不絕。

此中道理，想壞腦也想不出所以然來。

所以，要創作的時候，盡一切人事，作品完成，就不管。

既管不了，也管不來。

也不是出門不認貨，有父母不認子女的嗎？也許有，不過，我不是那種父母。

我是認貨的。好歪，都是自己的創作。

不過，一旦創作完成，就袖手旁觀，作品的一切，都交作品自己發展，作品受歡迎，我開心。不受歡迎，也不惱，聳聳肩之後，便想下一部的作品了。

《明報》專欄「自喜集」，1990 年 7 月 17 日。

打發功夫

行家要我填歌詞，我要求提供旋律簡譜。

一看 fax，幾乎不相信自己眼睛。

譜之亂，令我嘆為觀止，也令我想起一句老廣府話：「打發功夫還鬼願」。全譜有如鬼畫符，要浪費很多時間，一一代定節拍。

一邊工作，一邊搖頭，覺得行家這樣的工作態度，也太隨便了些。

我自問近年，少打發功夫。

水準不高是事實，但那只因力有未逮，不關乎工作態度。

工作態度，認真得很，從不虛應故事。細節板眼都全力而赴，寧願搏盡，也不隨便。

《新晚報》專欄「我道」，1994 年 7 月 27 日。

對工作，我是極尊重的。也許，這是我的唯一長處。

也許，這是我工作多年，老闆人人樂用的原因。起碼，我這打工老豆，肯搏盡，而且態度認真，尊重工作。

從不打發功夫。

「鬼才」高帽

《新報》專欄「即興集」，1977年1月24日。

承蒙朋友捧場，賜了頂受不起戴不穩的「高帽」，於是有人叫我「鬼才」，連《新報》為本欄作預告的時候，一樣這樣說。

「鬼才」的意思究竟是甚麼，我不大明白。「才」是才華？人才？「鬼」是「鬼怪」？還是比「人才」還要厲害？

不過無論意思是甚麼，這頂「鬼才」的高帽，黃霑絕不敢接受。

一來是受之有愧，一來是自問與事實不符。

我絕不是個謙恭之人，如果有些事情我自問是做得來的，別人不知，我也會告訴他們，不會因為要謙恭，便裝模作樣，虛偽一番。反之，如果明知辦不到，或不懂如何辦，也會據實而言，不會以不知不識為恥。

我自問有過人之處。

我努力，我苦幹，我工作不懈。比別人，至少，比一般人，在這方面，是的確勝人一籌的。

過去十多年來，一向是同時有三份不同的工作。每天，平均工作時間，至少十六至十八小時。別人睡眠八小時，我睡四小時，別人玩樂憩息八小時，我娛樂三小時。其他的時間，我都在工作，都在苦幹，都在努力。透支睡眠，透支休息，透支體力，透支時間。

讀友吃飯的時候，是細嚼慢吃，舒適享受，我吃飯是狼吞虎嚥，一邊看書或一邊寫稿子！

寫歌詞，從一九六〇年開始寫，寫到現在，一邊寫，一邊學，分析名家作品，苦讀前人寫曲理論，努力了十七年，到現在，才開始慢慢的看到點竅門。

做廣告從業員，從一九六五年開始，到現在，也有十餘年了。這十餘年中，每天無時無刻，不在想，讀，學，做。

如果我有才華，我是鬼靈精，何必如此苦幹？何必每每事必透支精力的埋頭不懈？

所以，你說，黃霑是甚麼「鬼才」？根本，連人才也攀不上！說有過人，也只是比別人更苦幹而已。

嚴格來說，我是不太懂音樂的。樂理只屬無師自通，除口琴和鼓之外，無半件樂器可登大雅之堂。絕對沒有公開演奏的水準。

可是我寫的旋律，至少有此地的一般水平。而且我寫歌，效率可能比音樂院的高材生還要快，產量也多。最高紀錄是一天九首。

但我實在天份奇差，兼且耳朵絕不算好。能有今天的成績，全因努力。

努力讀名家作品，拚了命去聽去學去想。

貝多芬、柴可夫斯基、莫扎特、蕭邦、巴哈，以至 Copland、Williams、武滿徹等現代名家，都不肯遺漏。

現代流行曲，我幾乎算得上是半本旋律字典，而且中外兼包。Berlin、Tiomkin、Vangelis、兩位 Jarre、喜多郎、姚敏、李厚襄、梁樂音、梁日昭、張徹、梁寶耳、周藍萍、王福齡、羅大佑等等的歌，好的都在肚內。

當然還有顧嘉煇、黎小田與許冠傑！

每首我愛聽的歌，我都努力分析。

音為甚麼如此連起來？旋律這樣跳動，為甚麼會有這樣的效果。順着音階上下行的曲調，怎麼會這樣親切悅耳？

就是這樣，我寫起旋律來。

今天公開自學經過，不是有心炫耀，只是真話直說，希望可以讓有志於創作的人，提出忠告：創作不必真的從師。

無師自通，絕對可以！

只要努力，事無有不成！

《明報》專欄「自喜集」，1988 年 4 月 17 日。

有幸和日本現代音樂大師武滿徹，促膝談了一夜，真是聽他一席話，勝讀十年書。

我是粵人所說的「火麒麟」，一身是癮。愛好多多。可是諸愛之最，卻真的只是音樂與電影而已。

學音樂，我只在啟蒙時代，有過口琴老師。但老師教授的，只是演

《明報》專欄「自喜集」，1987 年 12 月 11 日。

奏技巧，其他音樂知識，實在全是自修得來，因此肚中東西，基礎十分不足，基礎不足而又要和同業看齊，只好靠思考。努力用自己的方法去與其他功力深厚的行家過招。而有時能和別人爭半日短長，心中卻難免隱隱覺得，都是僥倖。

因為我一直以為，基礎不好，成就不會大。

那天武滿先生告訴我，他出身是樂隊小廝，專責收發樂譜，一切音樂，全是自學的。實在沒有跟過正式的師傅。

他還說貝多芬、巴哈等諸大師，師傅是誰，我們都不知道。他們能夠超越師傅，只因自出機杼。反而，這樣倒把音樂領域，推帶到前人未及的境界。

他的一番話，令我開悟，多年來的心理負擔，一掃而空。

自己的路，也許是半途開始，也許特別艱苦崎嶇迂迴曲折，但卻是自己開山除草修出來的，用的是自己的手法，雖然與別路比較，可能不理想，但我要求的，只是終於有日，能走得到目的而已。路如何走，倒不重要。

所以，與大師一席話之後，決意在音樂創作方面，自求我道，而不再為此自卑。

浸

任何事想做得成功，都要「浸」。藝術工作尤其如此。

很多人認為，藝術工作靠先天天份，沒有先天天份，根本開步也不能。

這意見其實只對了三分之一！

先天是重要的，不過，單靠先天，完全不夠。

先天只可以提供起步的條件。令你打進藝術圈，略比先天較自己差的人，容易一點，或起步快一點。

但要走藝術圈那條路，起步快，只佔一丁點兒便宜而已。

因為成功的終點，距離起步的地方，甚遠。起了步，你還要跑一段又漫長又難跑的路。只靠先天，你會發覺，一轉彎，別人就會超越了你。如果你不在起步之後，馬上努力，爭取後天的補給，你只會像驚鴻一現的流星，閃一閃光芒，就變成太空垃圾，永遠再沒有了光輝，再引

《新報》專欄「即興集」，1977年8月18日。

不起別人的讚賞。

反之，如果你先天條件不太好，但你肯努力，肯「浸」，時日一夠，你就會光輝四射，歷久不滅。

因為，你那火焰，是慢慢加燃的火，不是突然燃燒起來的飛燹野焰，起初似乎不見，一旦火力深遠，就又熱又紅，甚至變作純青的爐火了。

今天這樣寫，是看見娛樂圈裏不少新人，先天條件比常人略多一點點，便自滿自大，認為很了不起，以為此後領導群倫，成為餘子之王，餘姝之后。

其實只要他們肯睜一睜眼，看看現在娛樂圈中，真正穩坐王座，哪一位不是「浸」出來的人物。

而且不但這裏如此，全世界也如此。

反之，那些「天才新星」無影無蹤的，卻有數不盡的例子。

所以，有天份的，請你下多點苦功，浸他一浸。

沒有天份的，只要肯浸，始終會浸出點成功來。

如何練功？

「人生功夫，怎麼練？」

青年朋友有此一問。

「朝興趣所趨，深鑽入去。」我答。

這是事半功倍的方法。

每人必有特別的興趣，選自己特別有癮的，一頭鑽進去，把一切與之有關的，全部熟習。然後，不時地想，我有甚麼好辦法，把現有的水準，改進。想好，就付諸實行，或者，靜待機會，及鋒而試。

今天，我在此地樂壇，大概可以算得上是頭十名的音樂人了吧！

甚麼正統的訓練，我都沒有受過。竟然有此成績，只因為少年時，對音樂有濃厚興趣。家裏連唱機都沒有，就拿着報上的節目表，聽電台。這樣子不停朝興趣所趨，漸漸，就培養出功夫來了。

今天，我還不停練功。

而且，練得輕鬆，因為本來就有點興趣，練起來，特別容易，機會來時，我也不費吹灰力，就抓住了。

《東方日報》專欄「滄海一聲笑」．1993 年 2 月 8 日。

成功隨想

謀事在人，成事在天。這句老得掉牙的老話，充滿了生活的體驗與人生的智慧。

成功與否，有時真有天意在。

成功，天時地利人和，缺一不可，把這三者拉在一起，不是人力所能辦到，怎樣努力拚搏，也得靜待機緣。

機緣不至，再努力，有時也徒勞無功。

不過，緣到的時候，卻一定在充份努力之後。僥倖是有的，不過絕不長久。努力不夠，基礎未穩，即使幸運之神忽然眷顧，一轉眼，幸運又從指縫中溜走。而且，極可能一去不回頭。

所以，要成功，只能盡一己的努力。

努力把根基扎好。

努力而不成功，只因努力不夠，努力得不夠水準，不夠好，努力錯了路，根基就是鬆的，不實在，不堅固，幸運來時，承托不起成功的高山重壓。

努力是我們對生命的投資。當投資充裕，成功的種子生命力足夠，營養補給豐富，陽光一照，成功的花就會開出燦爛來。

這生人，一轉眼便要過半個世紀。老實說，以自己的理想來看，成功離我還遠。不過，回顧半生，卻也未嘗沒有一天不努力。努力幹，努力走，努力想，努力找路。

也許，在終我一生之前，謀事的努力，會引來成事的天賜機緣。不過，成不成事，在天。

《明報》專欄「自喜集」．1990 年 6 月 9 日。

毅力

學功夫，初階時往往有段時期，全無寸進。怎麼練，都沒有突破。

身體未成習慣，抗拒這新的一切。

在這段時期，毅力最重要。

一過了這段打基礎的日子，進步就來。

這是多年學習的一點體會。

練基本功，要下死力和時間。

《東方日報》專欄「滄海一聲笑」．1993 年 12 月 24 日。

不天天琴上練，練上一兩年音階，指法快不了。

不天天唱，聲帶不受控制，聲不會開，共鳴不會響。

學武術，不紮馬，腰腿哪會有勁？

而練指，練聲，練腰腿，都是死功夫。但下了死功夫，才會有突破。

真吹脹！簡直「啤」一聲。

居然沒有速成方法？

對不起，沒有，老哥想成功，就要下苦功，苦盡，甘才來。

因此，毅力在人生路上，最是重要。成功的，都是有毅力的人。

創作其實不難

《明報》專欄「自喜集」，1988 年 7 月 7 日。

創作此事，其實不難。

至少道理最易明瞭。

這世界，一切變，來自元素與元素之間的關係。元素，連數目也是固定的，不增不減，不生不滅，可是元素組合不同，就會產生種種不同面貌。

變的是面目。

劈樹成板，割木為條，木匠可以做出桌子來。把桌子的尺寸改改，又變成椅子。

作曲家把幾個音符，重新排列，或縮短，或拖長，就成旋律。

建築師把點、線、形狀、結構改頭換面，就是新樓房的畫則。

幾千個字，隨心中感情，重編排位，就成文章。

道理真是簡單不過。正是何難之有？

因此創作第一階段，是搜集資料。

資料搜集得越多，理論上，創作出新貌的機會越大。

平時，要勤裝香。

天下事，人間緣，我頻頻納諸心內，藏進腦中，就是為將來的創作準備好資料存藏。

所以，善於創作的人，無不心如赤子，甚麼事也會引起他們的興趣。

蘋果樹下懶洋洋，被掉下來的蘋果擊中頭顱的牛頓，就是因為肯想一個平日無人肯想的平凡事，發現了萬有引力來。

所以，創作真不難。

至少，道理如此。

裝香兼抱腳

《明報》專欄「自喜集」‧1988 年 7 月 13 日。

創作要平日勤裝香，也要臨急抱佛腳。

平日不停的儲藏資料，到要着手創作的時侯，心中有了創作目標，就更要馬上「求材若渴」，要把一切有關材料，盡量上倉。

我相信，金庸在寫《書劍恩仇錄》的那一段日子，一定常常翻看清人筆記和《清史稿》，陳家洛是乾隆弟弟的傳說，是他故鄉浙江海寧流傳已久的故事，據他說自少便耳熟能詳。但提起筆來創作故事的時候，他一定還有檢閱其他參考資料。

貝恩斯坦這位美國樂苑奇葩，有次接受訪問，談他作曲習慣。他說他在寫曲之前，喜歡彈琴。

這便是在創作前開啟腦竅，盡量儲存資料。

在下平時，最喜歡在琴上，玩音符組合。這個音，忽然跳到那個音，效果如何？那個音，連彈八次，又是怎麼樣的組合？有所發現，就記下來。

然後到寫歌，心中就模擬出曲中情感。這首是失戀的歌？失戀是怎麼樣的？自己那時如何瘋狂，半夜如何到處酗酒狂歌？友人如何淚流披面？假如我是劇中男主角，我的感覺會怎樣？

想死？想投河？想一刀抹向脖子？

那情感如何用音符表現出來？

左想右度，歌就出來了。

不過是感情資料，重新排列，經過腦門，化成音符而已。

不難！真的不難。

這一陣子，忽然發覺自己寫歌詞，速度比從前快了很多。

有次，填一首詞，二十分鐘即成，快得連自己也吃驚。因為從前，逐音造字，非三五天不能弄妥，辛苦得不足為外人道。但幾年苦練，竟也就彷彿得心應手起來。今天在這裏寫出這段事，絕非是向讀友炫耀甚麼。因為快，不等於好。我之所以把這個人經驗寫出來，是想告訴讀友。原來真的是「工多藝熟」的！

練習，真是最重要的事。有鍥而不捨的精神，肯不斷努力，我相信天下事無不可成。

兩三年前，寫曲詞寫得有點意興闌珊，多次想停筆。後來，因為自己太愛寫詞，就勉為其難的繼續，誰知就因為不放棄，結果，居然練出了速度來！

《東方日報》專欄「黃霑在此」，1981年11月9日。

13

前幾天在這裏答讀友問，寫了篇《好學》，今天想再補充一下。

我說好學，其實還包括了「學而時習之」的意思，單學而不去實習，就會轉瞬即忘，學了等如未學，徒然浪費了時間。

「拳不離手，曲不離口」，絕對是真理，我個人即有慘痛經驗。

我十一歲便隨梁日昭老師學口琴，跟隨了他十年。那時，吹得頗不錯。連貝多芬的《D小調小提琴協奏曲》小提琴獨奏部份，也可以用口琴照原譜一音不易吹出來，可是十年功力，因為後來失練，到現在，幾乎已經完全失去了。

不但連艱深樂曲不能把握，連自己寫的簡單作品，也吹不來！

《東方日報》專欄「黃霑在此」，1981年4月23日。

「以為我的藝術得來容易的人，其實錯了。我可以保證，在作曲上，誰都沒有我投入這麼多時間與心思。沒有哪位大師的音樂，我不曾辛苦透徹鑽研。」

這是年前讀到的一段話，說話的人，是世稱音樂天才的莫扎特。

《東方日報》專欄「滄海一聲笑」，1992年3月4日。

九一年是莫扎特逝世二百週年，大量文章和資料湧現。越讀越發現，這位天才，其實下的苦功比誰都深。

當然，他是天才。天賦之高，幾乎後鮮來者。可是，他下筆雖快，可以一夜之間，就寫出首極大型的歌劇序曲，但這下筆如神的功力，其實是一生不停鑽研的結果。我們今天聽莫扎特的音樂，只覺音符有如自然流出，一切彷似漫不經意，就以為，這純因莫扎特得天獨厚。天公一早就予他過人才賦，於是他信筆拈來，已成妙諦。

其實，他創作前下的功夫極深，沒有一個音不是早在腦中反覆盤算過無數次的。天才也還如此，我們這些天份不如的人，能不努力？

紅人

沒有見過一炮而紅的例子。

今天可以站得穩，誰不是身經百戰？

經驗重要，即使在十分講究天份的娛樂圈，也是如此。少一點日子，就是有天份也不成大器。

紅人都是磨煉出來。

因為技壓天下，靠好功夫，而好功夫，必要天天不停練，練夠時日，才可一拳揮出，技懾八方，不夠時日，功夫好極有限。

看看「十大演藝紅人」，連竄紅得最快的梅艷芳，背後也還有長長的一段練功日子，才會在比賽之中，一下子脫穎而出。

所以，認為自己會一炮而紅的，都是蠢蛋。只會發白日夢，自己騙自己。

想在娛樂界走紅？練功夫吧！好好地練，到功夫練成，機會自然會來。

功夫未練成，機會來了，也把握不住。把握不住機會的人，絕對紅不了的。

天然的珍寶，也要水磨火煉，才會光采奪目。鑽石都要打磨割切的！翠玉不琢，哪能成器？

不要妄想一炮而紅。

那是不可能的事。

我在娛樂圈，完全沒有見過。

《東方日報》專欄「我手寫我心」．1990年3月21日。

練

拳不離手、曲不離口，不練習不行。

不管你的拳，打得多好，一旦停練，就退步。

有人以為，學識了伎倆，練到得心應手的高峰，以後就可以永遠保持水準。其實，稍疏操練，便會馬上失水準。手不應心，徒呼荷荷。

思想亦然。腦筋動得少，就慢，連思路也會不清。反之，勤練，必進步。

所以，想自己進步，不停練功，時間一夠，即有進境，連最蠢鈍的人，練得多，練得勤，也會開竅。

倪震自知演技幼嫩不堪，問我有何法進步。

我說：「演得多，就會好！」

年過四十的，大概會聽過李香蘭的時代曲。她是把學院派唱法帶進國語時代曲的第一人，一曲《恨不相逢未嫁時》，成為典範。但看她自傳《我的半生》記載，她初從師學藝，老師根本上認為她全無天份，幾乎不肯教授。

但李女士勝在毅力高，勤力過人。終於，就在中國時代曲史上，寫下光輝一頁。

青年人想學好一門技藝，必須勤練。

連天份奇高的，也不練不行。

而假如你肯練，即使天資魯鈍，日久有功，也會有點成績練得出來。

有情才有藝術

技巧非常重要。可是單靠技巧，成不了大事。從事藝術的人，不可不明此理。

最近此地來過幾位藝術工作者。這幾位仁兄仁姊，頗受吹捧。可是，接觸過之後，發現都是有技無情之輩，令人不免失望。

藝術，最重情。

感動人，靠情。

當然，要把情表達得恰當，需要技巧。可是，技巧再好，沒有心靈那份真摯，還是達不到藝術的最高境界。

不過，情感這事，抽象得很。不像技巧，可以有目共睹、有耳共聽，容易找到標準。心靈感應，有時，不容易找得到實質上可以抓得住的界線。一個音演奏出來，快一點，慢一點，輕一些，重一些，分別不那麼明顯，可是往往就因為這一點一滴，就劃分了巧匠與大師的界限，與天人之別。

巧匠炫人耳目，驟看起來，有時也會令人不免讚嘆，可是多接觸巧匠作品，就會發現，原來除了初接觸時引起的那一陣驚喜之外，便無餘味。細加咀嚼之後，便韻味不存。有如嚼香口膠，甜味一失，就只賸那一團膠，不能不馬上棄去。

有情作品，永無此弊。

反覆看、反覆聽，千番不厭。次次接觸，都有新的感動。

這才是偉大的藝術作品，令人回味無窮。這才會不朽，歷時千秋萬載都光芒永在。超越了技巧範疇，直達人的心靈深處。

《明報》專欄「自喜集」，1989 年 4 月 3 日。

133

談技巧

姚蘇蓉即使在最紅的時候，唱長音也常常有音準不穩的毛病。

林振強的洋蔥頭漫畫，技巧十分劣拙，連線也畫得不大夠水準。

但姚蘇蓉的歌，與林振強的洋蔥頭畫，都動人，達到了和聽眾讀者

《明報》專欄「黃霑閒話」，1985 年 3 月 16 日。

五 創作流行音樂：成為真正的匠人

溝通的效果。

我們都追求技巧。寫稿的，追求文字技巧運用得準確、簡潔、有風格。畫畫的，追求色彩技巧，線條技巧，可是在追求的過程，我們往往忽略了件最要緊的事：面對我們作品的人，其實絕大多數，不理會我們的技巧。他們只問，我們作品，會不會令人感動。

一切創作，其實都是想面對創作的人感動。這是心與心的交通。心與心的橋搭上了，目的已達。

技巧只是橋。

當然，橋重要，橋不穩當，要走過就不容易。可是，能走過，就成，太着重研究搭橋方法，而沒有建成橋，一切也只是徒然。

令創作活，要靠心。

歌是心唱的，畫是心畫的，稿子也是心寫出來的。

一封家書，常常只是家常閒話，沒有甚麼技巧。但平鋪直敍的背後，有很多關切。而這關切，自然流露。心，超越了文字，超越了技巧，直達收信親人心竅。

這才是一切創作人應有的目標：真入心竅。這樣，二千年前的穴中壁畫，才會令二十世紀的現代人感動，才會令死的材料，變成活生生的訊息。

所以，技巧訓練重要而不重要。

其實，技巧一到能達意的水準就夠了，太刻意追求技巧，反而會誤導了自己。

心意流露，我們本來人人都會。小女孩說話，有甚麼技巧，但她羞怯怯地過來說一句：「爸爸，你為甚麼這麼久都不回來？」就會令你五內俱焚，泣然欲涕。

所以，偉大的創作，只重真情，不重技巧，我們不可不察。

都是感覺

看藝術，最重感覺。

有時，感覺對，技巧上的小瑕疵，幾乎可以不理。

一切技巧，不過是幫藝術家獻出感覺的工具而已。得了魚，就不必

介意網上有個小破洞。

多年前，此地常來的一位歌后級歌星，一拉長音，音就走，但她的歌聲，非常動人，感覺像崩了堤的大水，洶湧而出，字字入人心肺，令人心中感動。所以連在錄音間，也不挑剔她那一丁點兒的技術缺憾，因為感情太好了，連走音，都覺得好聽，彷彿有了這一點點的走音，才更有感情似的。

歌唱表演如此，其他藝術，也無不如此。都是感覺而已。

藝術是人生至美，人間至善！

人不可能無瑕。

只要感覺對就是好。都是感覺而已。

連人生，也本來不過是一場感覺！

更重要是感覺

《明報》專欄「廣告人告白」·1987年8月2日。

友人來信，看完深受感動。

信寫得平鋪直敘，沒有甚麼文字技巧可言。但平平無奇的文字背後，是朋友的心。

好創作，都是心與心的交通。

因此，最重要的是感覺。

有感覺，有感情，創作才會動人。

動人的創作才會好。

我常常在這裏，討論創作技巧。其實好創作，絕不能純靠技巧。

感覺是自然而然的，沒有便沒有了。好的創作技巧，可以把感覺好好表達出來，卻從來都不能取而代之。

好的創作人，常常信任自己的感覺。

所謂靈感，就是突然而來的一種感覺。

抓着這感覺，要技巧。把這感覺表達出來，引起人共鳴，也要技巧。

技巧因此十分重要。但更重要的，是感覺。沒有感覺，感情的創作，永不會一流。

語不動人死不休

Shock！震驚！

語不驚人死不休！

這是不少人寫廣告標題的方法。

驚人之語，好不好？

我覺得，「驚人」起碼不夠「動人」好。

如果我可以選擇，我寧取動人。

語不「動」人死不休！這才是我們從事文字創作的人，應發的願！

廣告如是！寫文章如是！

寫歌詞如是！寫小說如是。

語語動人，才會好！

動人，不是驚人。驚人無用！

要驚人，很容易。馬戲班小丑一桶水向觀眾突潑過去，觀眾就震驚了！

「挑！」一個字！讀友就有反應了！

但嘩笑式的震驚，不登大雅，作為插科打諢式的配襯，未嘗不可，但當正大主角，恐怕效果不佳！

因此，讓我們不故作驚人，致力動人去！

《明報》專欄「廣告人告白」，1987 年 8 月 1 日。

不過特別敏感

甚麼是天才？

不外是特別敏感的人罷了。

看看聽聽想想天才作品，就會知道。

對人生特別敏感，又對文字感覺敏銳，自然而然的，會成為作家。

沒有貝多芬對美妙聲音的特別敏銳感覺，你不會成為樂聖。這位一頭亂披風怒髮的天才，聾了之後，心中對音樂的敏銳，絕未消失。耳中雖然聽不到，但腦裏的交響樂音依然存在。

亨利摩亞也大概是生下來，就對形狀、線條、佈局敏感。

天賦少的人，想和天才競賽，有沒有可能？

也許有吧。用後天功力，將勤補拙，把敏練好，把銳磨成，或許到最後，我們也可以寫出「君不見黃河之水天上來」的句子。

也許，終其生也不會。因為天才起步得早，我們從後苦苦狂追，也望塵莫及。

不過，即使不能企及，也會比我們當初的起步點，遠了一些。

那也會不枉此生了。

天才因為特別敏感，所以對事物感受比我們深，因此也往往比我們苦。

天賦少而又想不枉此生的，其苦亦然。

所以還是我們這些懶人好，一來無甚天份，二來也不太努力，樂於安心欣賞天才作品，讓天才與努力的他們，娛吾眸子，樂我耳朵，啟我心竅，震我心弦！而同時還作出輕視狀，說：「甚麼是天才？不過是特別敏感的人罷了！」

《明報》專欄「自喜集」，1988 年 6 月 30 日。

時代尖端

好的創作，其實並非真的可以超時代。最多，也不過是得風氣之先而已。所謂站在時代尖端，站在時代前面，也不過是比別人早一點而已。

真的超時代，絕無可能。我們都不過是所處時代的產品。

《東方日報》專欄「我手寫我心」，1990 年 6 月 4 日。

當然，我們這一代裏，有些人特別敏感。因此可以搶先表達出我們早就已在心中孕育着的感覺。

在我們當中的人，有些較為後知後覺的，一時之間還未醒悟，往往因此嘩然大吃一驚。

畢加索的畫作，初出的時候，不少人大罵：「我三歲的小孩，都畫得比他好！」其實，在攝影機發明了之後，具象的畫法，就畫不下去了。

光與影，早就被菲林如實地紀錄下來，不必勞煩畫筆。

只好由具象轉向抽象，用新的方法，捕捉人類世界的神采。

畢加索一早察覺出這種必然，率先領導現代人的繪畫轉向而已。他不是真正的超時代。

他正是這時代的尖端產品，令我們大家一起忽然同時領悟，這時代的繪畫，理應如此。畢加索，其實只是得風氣之先。

這時代的趨向，早就形成了。

藝術家

《東方日報》專欄「滄海一聲笑」，1992年9月4日。

喜歡與藝術家交往。

一來，自己向來附庸風雅，愛世間種種不同的美及品味。而藝術家，一生獻身美與品味的追求，和他們多接觸，親見美麗的、精彩的事物機會，會自然而然地增加。

二來，藝術家好玩。

他們無論甚麼年紀，都童心不失。

而且敏感，浪漫，沒有常規，很多匪夷所思的行為，敢人所不敢，為人所不為，和他們相處，永遠有驚喜。

更重要的，是絕不會悶。

連看他們發脾氣也過癮的，那強度，那張力，等閒不能一見。即使首當其衝的時候，不太好過，過後想起也會哈哈大笑起來。

所以見得最多的人，是藝術家。

這些友人，令我浮生快樂，令我覺得，與他們相交，此生不枉。

今天的我，力學隱居，但藝術家友人有召，一個電話，十五分鐘後，就在他們面前出現。

《東方日報》專欄「滄海一聲笑」，1993年1月11日。

喜歡反叛性強的藝術家。

沒有打破傳統的膽，不會進步，舊不破，新無從立。

所以喜歡貝多芬。

從來沒有人像他那樣子，一來三個鄰近的主和弦，拍住上。

喜歡張大千。

從來沒有人像他那樣用石青往畫裏潑。

喜歡日本人書法中的那點狂。喜歡一切向傳統挑戰的東西。

不反叛，不挑戰傳統，人生就會變成是原地踏步，永遠不會向前。

傳統當然有好的東西，但天天傳統，可不行。

藝術領域裏，絕對非反叛不可，不另闢蹊徑，永遠掙不脫古人的枷鎖，會悶死人的，一悶，群眾就會遠離。

所以，沒有反叛性格的藝術家，成就絕不會大。食古而不化，焉會創出好東西。

《信報》專欄「玩樂」，1991年2月27日。

每個曠世奇才，無一不是飽受批評的。

要舉例，寫一年都寫不完。

由保守的莫扎特，到叛逆的貝多芬，都如此。

莫扎特被他的敵人攻擊得體無完膚。貝多芬生平不知捱過多少批評之苦。Louis Spohr 這位本身不無分量的音樂家，說貝多芬的《第九交響曲》「越來越自大，斷斷續續，令人莫名其妙！」史特拉汶斯基（Igor Stravinsky）在本世紀初，其作品首演所受的屈辱，今天幾乎不可想像。

但在批評者全都死光了，說過的批評半句也無人再管再理會的時候，曠世奇才的作品，還是傳誦不衰。

要在奇才新作面世的時候，能力排眾議，將他們的新嘗試肯定，要眼光，也要膽識，我們這些庸才，全部免不了對天才妒忌。而且，奇才之所以為奇才，就是因為他們不甘於現狀，處處謀求新領域的拓展，不停的在嘗試突破。

我們這些眼光淺窄、水平不高的人，初見奇才奇作，自然大惑不

解。加上妒心作祟，於是謾罵者有之，不服氣的有之，總之口誅筆伐，不一而足。可是，這些無理無據無稽的批評，只會令奇才更加堅持立場，幹自己的事。而才華永遠在最後勝出。

所以寄語這世界上絕無僅有的奇才們，請你們我行我素，不要管這些謾罵，好好幹自己想幹的事，連解釋也不要浪費時間，天才哪裏可以向不夠班的人解釋得清楚？

繼續尋路去

創作的路是寂寞的。這話不少人都時常掛在嘴邊，顯見大家都有此感受。可是，為甚麼創作的路寂寞如斯？

好的創作，必然是創新的東西。既然新，就少往跡可尋。結果都是經自己試驗出來的東西，別人根本從沒有做過。孤身上路，獨自探索，而前路不知，怎不寂寞？

箇中甘苦，難對人說。

作家字字推敲，音樂家聲聲研究，問誰去，只能求諸於己而已。何況有時，欲學也無從學起，前賢作品，未必便可以為自己指出路向，學得太多，也會墮入前人窠臼，根本不合創新突破之道。

創作的根源，有時往往只是心中感覺。這感覺或強或弱，但再強，也不過虛無縹緲。而思想化成文字，化成旋律、圖畫、建築、電影之後，鑑定的標準，其實也只是得失自知，難與人言。

不過，創作而成功，心中的喜悅，卻也是自得其樂，滿足得很。即使別人不知，也會喜不自勝。

因此，雖然寂寞，卻也有人甘之如飴。一拍胸膛，便飄然上路。終其一生，尋尋覓覓，不懼冷冷清清，不覺悽悽慘慘，只是間有慽慽而已。而每次慽慽，也不長久。不一會，就給創新生命的喜悅驅掉趕跑蓋過。

而且，必定終生不悔，管它衣帶漸寬漸緊！

寂寞既是必須，就寂寞好了。還是繼續探索探尋我道。

《明報》專欄「自喜集」‧1988 年 11 月 15 日。

最喜歡和高手促膝談創作之道，能成為箇中高手的，一定在此道有成有得，大家切磋，會互相啟發，大家獲益。

立志要悟出寫好聽旋律之道，買來了貝多芬的九首交響曲總譜，一邊開了卡拉揚（Herbert von Karajan）指揮柏林交響樂團的 CD，逐個小節反覆聽，分析完又分析，悟出這位「樂聖」寫旋律的一點道理來，馬上與同道分享。

同道說：「我不相信方程式！方程式是先創出來，再讓人打破的！」

這也是真話。創新就是不要舊，貝多芬永遠牽着我走，我如何進步？

然後，大家一致同意，創作，經過了一定的技巧訓練之後，就要靠心的感覺。感情充沛，感覺真實，加上純熟技巧，好作品就出來。刻意追求甚麼方程式，反而不好。

有位我們都頗敬佩的人，多年前發明了電影創作方程式，以為悟道，以後就迷信了這方程式，結果成績反而大不如前。

顯見創作，真的不能有任何方程式，有了自己一套慣技，重要的不是重複這套慣技，而是每次都將這慣技突破。

一本通書看到老，就不是創作之道。因為創作，必須求新，走過的路，不必回顧。

《東方日報》專欄「我手寫我心」，1990 年 2 月 20 日。

141

「吾書雖不甚佳，然自出新意，不踐古人，是一快也。」

這是蘇東坡評自己書法的話。

「自出新意，不踐古人」，真是一快！

創作之道，全繫於此。

永遠臨摹，永遠讓人家牽着自己的鼻子走，一點新意也沒有，這不是創作。

這只是抄襲而已。

不是反對臨摹。臨摹對初學者來說，是極佳方法。但臨摹到技法達可以的水平之後，就必要自出新意了。

只拚命重複着前人種種，哪會有味兒？拚命臨王羲之，花一世力，

《明報》專欄「自喜集」，1990 年 2 月 28 日。

依然不是王羲之，只不過是千千萬萬個臨王羲之的人之一而已。

但臨完一段日子之後，能自出新意，也許你會是蘇東坡，也許你會是趙松雪，是米芾，是黃庭堅，是張大千，是鄭板橋，是懷素，是孫過庭！

藝術創作，焉可沒有自己？焉能一天到晚，都走着前人走過的路？不另闢蹊徑，焉有新的鮮的東西出來？

就算闢了自己蹊徑，而創不出甚麼好東西來，也不要緊。

至少，寧放自己屁，不吃古人屎！

別人風格不跟

林樂培兄為我說樂，提出樂聖貝多芬信條：「凡是別人風格，都不跟進。」建議我也追隨。

敬聆教誨。

可是此事不易，因為道理知易行難。

多年前，常親自執導廣告電影，那時《獅子與我》的英國攝影師Ken Talbot 因為避英國的重稅，一年有大半時光在香港工作。

有次我和他談起創新問題，他引述他師傅的一句話：「你在鏡頭上，看見似曾相識的畫面，就不要開機拍。」

這才是真的創新。

任何熟口熟面東西不做，才會新。

但說起來容易得很，要實行，就很難了。尤其是我這個「音樂胡惠乾」，從沒有進過音樂殿堂，未受任何正統訓練，一切只靠從實踐中偷師自悟的半桶水半瓶醋，真要擺脫前賢影響，往往心有餘而力不足。基礎不夠，有時無法可想。

何況，要建立自己與別不同的風格，絕非一朝一夕之事。

學寫旋律，邊學邊寫，也多年了，到最近兩三年，才勉強找來點個人味道。可是真的離「凡別人風格，都不跟進」信條還遠，怨也怨不來。

只好加倍努力。

我曾非常誠懇的求過林兄收我為徒，但林兄卻堅持此事不可行。大師友拒我門外，奈何？

幸而他還肯不時賜我一二絕招，令我尚能不致停滯不前。

《明報》專欄「自喜集」‧1989 年 11 月 27 日。

被世界公認是「音樂最後的浪漫派」，鋼琴大師賀樂維茲 Horowitz 逝世。

他的演奏，現在有 CD，有鐳射影碟保存了下來，他的驚人音色，與無人能及的技巧，不會因斯人不在而銷聲匿跡。

要廣為介紹的，是他的樂語遺言。

「不做錯的人，像冰一樣冷！」他說過：「做錯，是冒險，但不冒險，你就悶！」

對！太多四平八正，不出錯的演奏家了。一百分，但冰冷冷，是完美的機械，卻絕無半點人味在。

賀樂維茲演繹大師傑作，不是照譜搬。他是以音樂合作人身份，加入創作。

於是，紙上音樂就活起來了。強拍可能不如原譜，節奏也可能更戲劇化，但卻真的有了新的生命。

演奏音樂，是再創造，賀樂維茲太明白這裏面的道理了。

其實，創造或再創造，都是冒險，沒有冒險，不成創作，那只是抄襲與臨摹而已。

所以，從事創作的人，不可不緊記賀樂維茲這句名言。

創作不冒險，就悶。

一切創作，都如是。一切藝術，都如此。音樂、繪畫、建築、雕塑、電影、寫作，莫不如是。

創作的人，千萬不能怕出錯。一怕出錯，步步戰戰兢兢，哪會有令人耳目一新，驚心動魄的好東西爆發出來？

讓大家都記住：「不冒險你就悶！」

而創作，絕不可悶！

《新晚報》專欄「我道」，1993 年 12 月 17 日。

嚴格來說，創作人的每個創作，都是實驗。有時成功，有時失敗。

曠世大師們命中率高，而作品壽命長，作者死後，身朽而作品不朽，那是大成功。

最好是不重複。有時，卻也避不了。

連想像力極強的李白，也常常重複自己。作品發表得太多，自然難免此病。

命好的，壞作品被人忘掉，人人只記好的。命差的，好與壞同腐。

創作要講技巧，要講天份，要講努力，同時，也要講一丁點兒運氣。空谷幽蘭的香，有時不免不為世知。

發表渠道，也重要。

顏色線條想像構圖筆觸無一不佳的畫作，放失明人士眼前，當然不會獲得賞識，《紅樓夢》叫文盲看？貝多芬作品叫隔壁失聰陳伯聽？

創作也講運氣，因為實驗成敗，有時，也講運道。

《明報》專欄「自喜集」，1990年6月4日。

新事物出現的時候，必會引起震驚。

甚麼是新？新就是從前未見過，對未見過的事，誰都會有驚愕。

但如果新事真的是因應大夥兒所需而產生，驚愕一過，就會馬上為大家接受。而且擁之護之愛之捧之，唯恐不及。

這是我的經驗。

記得七十年代之初，我們一群廣告人，十分不滿廣告文言化，我們都覺得，那是和生活十分脫節的事，而廣告絕對是非和生活緊密結合不可的，一旦與時代脫節，離開了現實生活，就會全不生效。

於是我們這些新一代的廣告人，就毅然開始廣告語言上的革命，不但不再寫成語，而且大膽用香港人的口語入文。

「認真好嘢」、「由頭到尾都咁好味」、「一生起碼一次」之類的話，終於出來了。

那一陣子，反對之聲多着，一面以為幾句甚麼「心曠神怡」、「齒頰留香」、「登峰造極」才有文采的老派人士，很不習慣我們新的一套，弄出很不少的阻力來。

但現在回頭看看，這一些老派堅持的舊東西，不是全弄進垃圾桶，就是進駐了和合石去了。

所以不要怕新。不但不怕，而且要貪新。

不貪新忘舊，哪會有進步？

聲音實驗

音樂是聲音的藝術，把聲音推到最美，來取得令人感動的效果。

聲音，說是抽象，也不完全抽象。

因為有些從聲音引發到的聯想，頗有共通性，可以令聽眾同時獲得相同經驗。

像聽豎琴，很自然就會想起流水。聽定音鼓，你會在腦中出現雷轟電閃，風暴雨狂。鼓樂喧天，擊鈸擊鑼，大家都覺得喜氣洋溢，一片開心歡笑。

二胡可以拉出天地間愁苦，不但是小澤征爾的感覺，也是我們的感覺。

但二胡同時也可以拉出非常輕鬆的歡樂來。拙作《香港聖誕》裏，就有段黃安源兄拉的聖誕歌，調皮得像個無拘無束的小村姑，在田畦上一步一跳地興高采烈。

我們做音樂人，都在做聲音的實驗，不斷地試音的組合，音色的組合，音韻的組合，找出能感動這代人的聲音效果，找出些前人未聽過的東西，試試為現代美的聲音，下一兩句定義，如此而己。

VI

創作流行音樂：匠人的操作

匠人手冊是大綱，實際創作時還需具體的指引。在此，喇沙袁琦老師推介的口訣「藏、混、化、生、修」大派用場。另外，堅持在平凡中尋找不凡，自我修行，自求我道，不斷提升等想法不單止勵志，更加是實戰經驗的總結。

創作

《東方日報》專欄「黃霑在此」．1982年1月27日。

一般談創作方法的理論，把創作過程，分成五個階段。我把這五階段，各冠一字，曰「藏、混、化、生、修」。

「藏」是搜集資料，「混」是把資料重新排列，然後加以消「化」，於是「生」出新意念，把新意念「修」正，創作至此完成。

但「混」和「化」兩個階段之間，有時歷程很長，有時卻如電光火石，一剎那中，靈光便現，所以有時創作需要苦思，有時卻信手即成。

人腦的操作過程，至今我們都不曾充份瞭解，而大概也因為人人生理不同，所以運用腦子的方法也有異。有些人非苦思絕無所得，但有些嗎，出口成章，連修改也不必，所以絕不能用創作過程做創作水平高下的準則。

即興信徒

《新報》專欄「黃霑傳真」．1996年12月11日。

「即興生活方式，」友人問：「毫無計劃，有沒有危險？」

「有！」從實回答之後，加解釋：「不過，生活有沒有計劃，都有危險，倒也與即興不即興無關。」

生命無常，生活也沒有固定劇本，不會一切照安排好的計劃實行。所以，必然有不能預知的危險存在。

我們一生，有過多少意料之外的事？我看，不太容易數得清楚吧？那麼多！

意外不見得必壞。即使壞，也不一定一失足成千古恨。否極，便會泰來，衰到貼地，以後一定反彈，說不定，更會成為將來扶搖直上的契機。

即興生活，因此，不失為可行方法。

何況，所謂即興，不等於毫無準備。平日努力充實自己，訓練好應變技能，即興反而是極好的處事方法。因為往往可以藉當時靈感，發揮出準備有素的潛能，變成隨心所欲的精彩，有信手拈來，即成妙諦的瀟灑。

聽音樂多年，最喜歡聽的，依然是好樂師們在 jam session 隨意發揮的即興演奏，那種靈思湧現，隨意所之，又不失路向的優美，比任何久經排練的整齊，對我來說，特別吸引。

停止抄襲

《明報》專欄「黃霑閑話」，1985 年 3 月 18 日。

天下文章一大抄，連最有才華的文人，也莫不是文抄公。

王安石有「海棠花下怯黃昏」句，風韻甚佳。可是，其實抄自白居易的「紫藤花下怯黃昏」，只是將「紫藤」變成「海棠」，便硬搬過來，一下子就將前人詩句，據為己有。

李白的「舉杯邀明月，對影成三人」句，千秋傳誦。其實意思是抄陶淵明「揮杯勸孤影」的。這句詩，李白一早就化成「獨酌勸孤影」了，所以，說青蓮居士抄陶潛，絕對沒有冤枉古人。

這樣的例子，俯拾即是。

不過，抄人文章，連文起八代之衰的韓愈，也覺得是值得提倡的。所以才有「師其意不師其辭」的論調，絕未認為「師其意」有甚麼不妥。

抄襲，其實是人類學習所必經的過程。我們學書法，要臨帖。臨，就是抄襲前人的筆法、筆意和字型。沒有抄的基礎，大概學習很難有成。

不過，抄襲到了一定程度，就要停止。否則便永遠讓前人牽着我們的鼻子走，而要超越前人，我們必須自出機杼。

自出機杼，才是創作。否則，只是改頭換面，舊酒新瓶，外貌雖殊，卻不是自己東西。

所以，初入創作行的人，不妨多抄。當然，抄也要點技巧，不能字字照搬。必須這裏換一換，那裏改一改。

到肚中汲取了足夠滋養，就要痛下決心。由今天起，不再抄襲。前人說過的，我不再說。一經我口，必是人所未道。這樣，才會有希望自成一家，與前賢分庭抗禮，並排並列。

我們絕不能以文抄公終己一生。

因為嚴格來說，抄，不是創作。

不抄，才是真創作的開始。

香港電影，現在常常抄外國片橋段。

是該停止的時候了。

停止抄襲，才會有真正的香港電影。

概念保險庫

《明報》專欄「自喜集」‧1988年6月4日。

抽屜裏常常有兩三個活頁本子。

那是我的概念保險庫。

創意來時，往往不問場合時刻，而且十居其九，一閃而過，不馬上抄記下來，很易忘掉。

因此每次腦中有這類突如其來的概念閃出，例必寫起。回家後就轉抄在活頁本子上。到閒時與有需要的時候，就拿出來翻。

這多年來養成的習慣，幫我賺過不少銅鈿鈔票，有幾首頗流行過一時的拙作歌曲，與至今仍出版不輟的《不文集》資料，都是本來錄在本子上的東西。

那張「避孕良方」的概念，就是一次和友人談笑間，匆匆悟出抄下，再發展出來的。

腦中雜念多的人，不妨一試這方法，保證有效。

本子裏有很多東西，在翻閱的時候，會覺得不可用。那不要緊，不可用就千萬不要用，但只要一百條紀錄之中，能有一兩條可用，年中計數，必定有賺。

概念存檔，比儲存發表了的作品，有時還更重要。作品發表了，其實作者就不必再翻看。因為一切已成定局，不必再多浪費時間來滋潤討厭的自戀狂。

但未發表過的概念，不妨翻出來檢查一下，很有好處，一方面概念重翻，可免遺失。另一方面，可以及時修飾琢磨，把不成熟的東西，改得完美點，再看看有沒有拿出來面世的價值。

所以概念保險庫，其實是錢箱。

人腦究竟如何運作？思想是怎麼樣產生的？時至今日，科學所知，仍是皮毛。

對思維方法，很有興趣，這方面的專書，看過一點。自己也常常請教腦力過人的朋友。雖然至今，仍然所知不多，但多年下來，倒也歸納出一二竅門。

竅門之一，是在想事情的時候，要盡量放鬆身心。

貝多芬想音樂的時候，常常林中散步。李白寫詩，時常喝酒。阿基米德（Archimedes），想出物理定律，只因為在浴池中泡。牛頓發現萬有引力原理，是蘋果樹下發獃。每位大天才，總是在最沒有壓力的環境之下，引發靈思。

竅門之二，是思想必須全無拘束。

有些人想事情，想到一個概念，馬上又自己否定。這等於走前一步，又退後一步。

結果多數原地踏步，全無寸進。

正確方法，應該是不管概念好壞，完全不作批評，先記錄下來再說。

這樣才可以令思維無礙，腦子概念，汨汨流出，有如泉水，不住湧溢。

一作批評，腦竅就會塞住。本來有如水塘滿瀉，溢流不絕的，都會因為這裏塞一塞，那裏擋一擋，很快，就腦門閉上，甚麼也想不出來了。

150

放鬆腦門，靈思才會湧出。

不過，一天到晚都放鬆不行。放鬆之前，另有個加壓步驟。

創作是把各元素重新組合，弄出些前所未有的關係來。而在新組合未出現之前，我們先要把舊組合舊關係打破。

先要破舊，才可立新。

要破舊，就要加壓。不加壓力，舊組合破不了，新關係也就建立不起來。

在腦子中破舊，要苦思。把各種元素磨碾壓碎擊破，要用腦力。

這是個辛苦的階段。

我們的腦袋，充滿舊組合舊關係舊習慣，要一時之間，全部打成粉碎，有時很不容易，不但要時間，也要膽識，更要努力，必須苦苦思維。左翻右覆，前搓後捏的來個大拆除大破壞的功夫，要下得足，舊東西才會不餘舊貌。

苦思不得之後，才可以嘗試放鬆腦門。

放鬆也有竅門。

思維要完全放下，有時幾乎似把念頭全部放棄。一切思維，都拋諸腦後，不管不理，尋樂喝酒泡熱水浴，不一而足，然後，新意念就會忽然閃出來，令你有「踏破鐵鞋無覓處，得來全不費功夫」之喜。

靠撞

創作而 by chance，靠胡亂碰撞的機會撞出來的，有時也會好。所以，其實不妨試試。

從事創作，何妨功利主義一些，但求東西好，哪管靈感從何而來，所以靠撞無妨。

不少創作人，從事創作之前，往往將心中舊概念，亂撞一通。這種亂撞的衝擊，有時會產生出新東西出來。

因為人腦操作，究竟如何會創造出新概念出來，至今科學家們還研究不出所以然，但已知的是，腦中「靈感」，往往非常攻其無備，出其不意兼「無厘頭」地出現。

這現象，有點似純「靠撞」。

所以在預備創作之前，來個類似「靠撞」的熱身熱腦運動，常會有些想不到的效果。

美國橫跨嚴肅正統與流行樂兩界的大師樂人貝恩斯坦（Leonard Bernstein），有次接受訪問，說他在作曲之前，喜歡聽前賢作品，更喜歡在琴前隨意隨手亂彈一番。

琴前亂彈，不能否認有「靠撞」成份，但這類靠撞，可令腦袋進入創作狀況。而且會將腦中一貫邏輯習慣，暫時擱置，從而找出新的創作元素配搭來。有些食古不化的創作人，認為創作絕不能靠撞，所以只重苦思。其實，這是不大明瞭實在創作過程之故。

《明報》專欄「自喜集」‧1989 年 4 月 30 日。

苦思，當然有效。

但靠撞，純 by chance，也有效果。而且會把創作工作，輕鬆起來，正是何樂不為之至。

增產年

從事創作卅多年，發現了件事實。

創意不能擱。

一擱，新鮮感就失去。再翻出來的時候，就會左挑右剔，把原本的好感覺全部打得支離破碎。結果，是一堆堆的本來不俗的創意，全送垃圾籮。

這是我失去了很多好創意之後，才學懂的事。

以後，打算一有靈感，不管如何，先把作品弄出來再說，真有瑕疵，可以後來修正時再精雕細琢，但有新鮮感的時候不動手，創意來了就去，等於沒有來過。

活了半個世紀，來日已比去日少，既然天賜有機會投身創作行業，不可再不努力把握機會，寫多些作品出來。反正好壞評價不是自己定的。那是批評家與群眾的事。先寫了出來，好歹我也多了作品！

量多，自然有好質素的東西會偶爾出來，所以，今年先增產，再說其他。

《新晚報》專欄「我道」‧1994 年 1 月 10 日。

不可失常

如果那天寫稿，是對着稿子苦苦構思的，寫好之後，再看一定諸多不滿。

呆滯悶，不一而足，看得自己生眼瘡。

不像自己平時了。平日的文字習慣，哪是這樣的？越看越彆扭加不自在兼不舒服。

反而，一揮而就的，往往愜意多些。

可能還是習慣問題。慣了快，一慢起來，就不舒服。

多年來苦練速度，已經變了賽車手，腳一碰油門就是那種力，萬一

《明報》專欄「自喜集」‧1988 年 6 月 29 日。

被迫拖慢，就氣不順神不屬，恍若兩人，根本不是自己。

不但寫文章如是，寫歌、寫稿、寫廣告，莫不如此。

快速度當然有壞處，思想飛馳，自不免會捲起沙石。

但寧可快寫之後，再慢慢修，也不喜歡慢寫。推敲是必要的，但寫完再講。

而極多時候，快寫的東西，修改時反而省功夫，抹幾抹塵沙，把粗糙地方撿去，也就見得人了。可是拿着筆對着紙，一本正經，又想這樣又想那樣，半小時推敲還不吐一字的作品，卻會越看越不是味道。

也許一揮而就之所以能夠一揮而就，是料子早已腦中候命，一旦腦門開啟，就自然而然的流射出來，如江河直瀉，阻也阻不了。

而枯坐不得半字的原因，是因為腦中空空，空得刮也刮不走半點油來。

加上習慣了衝刺，一旦改為踱步，就失常態。而人一失常態，就大事不好。

全靠修訂功夫

《東方日報》專欄「黃霑在此」，1981 年 2 月 24 日。

初學創作的人，在作品完成的時候，往往有種「生產後」的喜悅。就像經過陣痛，終於把孩子生產下來的母親，心裏難免又安慰，又驕傲。

可是生下來的孩子，未必就是人才。要他成大器，需要苦心教養撫育。

初完成的作品也一樣，要經過苦心修訂，才會趨於完美。

修訂的功夫越下得多，作品越有機會達到高水平。

黃霑愚見，認為業餘與專業創作人材，全在修訂功夫上見分野。前者寫出了作品，便沾沾自喜，主觀的感情，完全掩蓋了客觀的批判。作品有瑕疵，看不出來，有沙石，剔不出去。後者卻修完再訂，所以作品水平好。

推敲

《東方日報》專欄「鏡——一題兩寫」，1988 年 9 月 23 日。

寫歌詞與寫廣告稿，我必然每字推敲。尤其是歌詞，幾乎每一個字衡量。不是深知我創作習慣的，大都不相信黃霑此人，會把原稿改完又改。即連十分要好的朋友，都以為我喜歡急就章。

不過推敲要時間，「僧推月下門」還是「僧敲月下門」?「推」與「敲」之間，往往想一生也想不出兩字之間意境應該如何取捨。因此真要趕工的時候，推敲的修正功夫，就做得少了。

　　李白與杜甫，前者是倚馬可待的高人，「斗酒詩百篇」未必是事實，但兩三篇嗎，李先生自然可以一揮而就。杜先生卻是修正主義，喜歡左改右改。看幾首還不覺，一看全集，就分軒輊。杜先生作品，功夫用得勤；李白全集不無沙石，而且不時重複前意，行貨真的不少。舒伯特與貝多芬，前者以餐巾寫旋律令千秋萬世讚嘆，但貝多芬卻是把自己的旋律，改完又改。有時他的歌看似簡單，《第九交響曲》的主題，用音階初五音，翻來覆去而已。可是他這個翻覆，是千慮萬思之後才決定的。

　　連樂聖詩聖也如此，我們凡人，只好也力趨上流了。所以我還是主張多花時間推敲。想貨品精細，必要慢工磨。

寫流行曲

寫流行曲，說易，實在也易。

都不過是三十二小節的玩意而已。用來用去，不出十至十一個音。用十二個音已經很少了。通常只在一個八度多兩個音的領域裏反覆徘徊。

如果用慣常的 AABA 四段體，不過是十六句旋律左右的事。而 A 一段四句，與 A 二的四句，大同小異，所以說是四段體，其實嚴格來說，不過是兩段。

兩段就完成的創作，這不容易？但其實也不無難處。

創作領域通常是越簡單越難，音少句少，要有新意，很費周章。組合都被前人用過了，要跳出前賢窠臼不太容易。所以，流行曲有新意的，一年沒有幾首。

有人說，流行曲根本不追求新意。此說不成立。

流行曲，是求新中有舊，同中有異，平凡中有不平凡的。沒有新意的旋律絕不會流行。披頭四作品全世界都歡迎，正因為新意之多，令人咋舌。他們的作品，極多反叛了流行曲傳統，但同時非常悅耳動聽，因此多年來傳唱不輟，經歷了不少年代，至今仍然不衰。這就是有新意才流行的明證。

流行曲通常壽命不長，正因為新意不足。如果歌寫得悅耳，又不落往常窠臼，往往可以衝破本來命運，變成常青歌曲。

我認為流行曲要寫得脫穎而出，極難。不過，不難如何能滿足得創作要求？因此，四段體樂音區域中力求新意，一旦成功，比寫出交響樂還要滿足。

《信報》專欄「玩樂」・1991 年 1 月 24 日。

六 創作流行音樂：匠人的操作

《明報》專欄「自喜集」．1988年8月20日。

常說寫流行曲，又要平凡，又要不平凡。

驟看起來，這道理玄之又玄。其實一經說破，簡單不過。

大眾聽歌，都有習慣。旋律的起承轉合，人人都習慣了幾個模式。例如：

佳句必在主音之屬。

這種習慣，粵劇中人有個很生動的名詞，曰：「耳軌」。耳有一定慣常軌道，合則喜，不合則不喜。

所以寫旋律，首要合耳軌。

由巴哈到貝多芬到我們中國人近年最流行旋律《梁祝》協奏曲主題，無不極合大眾耳軌。

流行曲旋律，也道理相同。

合耳軌，就是平凡。

但太合耳軌，變成千篇一律，過度平凡，也不成。

因此平凡之中，要求不平凡，才能令人驚喜。

因此合常規，合正格之外，又要能打破常規，飛越規格，進入前人未至之境。

請你細玩味一下，一切流行歷史不衰的旋律，都與這「平凡中帶不平凡」的道理暗合。

巴哈、貝多芬固然如是。

披頭四、曼仙尼、崑西鍾士，與及我們香港諸行家同業，最佳作品，必然既合正格，又與正格有異。

既合耳軌，又有令人驚喜的地方。

平凡中有不平凡，熟而不熟。

非如此，不會流行。

15

《明報》專欄「自喜集」．1990年6月14日。

粵劇中人，有「耳軌」一說。意思是，如果歌曲對正觀眾習慣了的路，就會受歡迎。「唔啱耳軌」，就是不中聽。這些不對耳軌的歌，永不會流行。

這是粵劇界人士多年積聚下來的經驗，黃霑一向以此為座右，我們寫的是流行曲，寫出來的，自非力求流行不可。因此常常研究，怎麼樣的旋律，才算是「啱耳軌」。

不過，音樂創作，和任何創作一樣，必須有新意在。而一有新意，就未必「啱耳軌」了。

所以「啱」之中，要有「唔啱」。必須「啱」與「唔啱」兩者協調，才會有既具流行潛力，又有新意的東西出來。一方面能滿足聽眾要求，另一方面又滿足自己。

這「舊中有新」「新中有舊」、「啱」與「唔啱」的一套東西，美國不少音樂學者對之研究了多年，最近發表了些調查結果，原來竟與人腦的奧秘有關。

人腦原來對聲音的接受力，早有套已定準則，合這準則的，歡迎。情緒上會感到愉快，不合的，抗拒，不喜歡。

可惜，調查結果，止於此。

不然，可為我輩寫流行曲的人，指示出條開啟寶庫的最易路向，用最簡單方法，找出「耳軌」方位，不必想得腦也爆炸。

<div style="float:left">

創
作
之
道

</div>

人人都會創作。這是我的信念。因為所謂創作，絕不是無中生有，而是將已有的，重新排列出前所未見的新貌，就是這麼簡單。

你將家中傢俬，重新擺設，也是創作。

「不要離開我！」

這句話的意思，流行曲詞不知道寫過多少次。

新意沒有！也不必有！你愛的人，要離開你，你依依不捨，求他不要離開。於是你說：「如果你想離開我，不要在秋天，因為秋天……也不要在冬天，因為冬天……但也不是在春天……總之是不要離開我」，可是因為說的方法新鮮，於是話就有了新貌。

而有了新面目，就是創作。

天下劇情，悲歡離合，不過三十六種。但三十六種劇情互相配搭，就有了新靈感，就有了創作。

所以，創作之道，其實很不難。

但天下人，通常都認為自己不善創作。一旦有了這種態度，還未開始想就已經先把自己的腦門關緊。這樣，做起來的時候，就事倍功無，吃力而絕不討好。想創作得好，要懂得如何開放自己的腦。而開放腦門，容易之極，隨意聯想即成。

說重複

《新晚報》專欄「我道」‧1994年5月4日。

大行家說：「你好像不太重複題材！」

這是過譽，令我汗顏不已。

創作，應該盡力求新。

求新，自然就要避重複。

不過，太陽之下無新事，真要不重複自己，非要出盡九牛二虎之力不可。

有時力有未逮，重複也在所難免。

可是重複不能照搬。重寫舊題材，也要找點新意新貌出來才行。用新觀點來看舊事情，是我常用的方法。題材還是舊的，可是已加進了最新的角度。這樣，看創作的人，才會沒有太多似曾相識的感覺。

有時，沒有新觀點及新角度，那麼加進新感覺，也會令人耳目一新。

甚至，加點新配搭進去，也會有效果。

就像一條六十年代的迷你裙子，在今天再拿出來穿，在裙頭加條新皮帶，或者別上個大扣，裙子就儼然九十年代新款了。

敬祈拿去

《明報》專欄「自喜集」‧1988年6月15日。

影圈競爭劇烈，所以創作概念，很多人嚴守秘密，生怕別人知道了，信手拈來，搶先推出。

其實，天下原創概念，少之又少。

劇情發展，有人統計過，不外三十六種。（法國劇作家 Georges Polti 在本世紀初，引證了一千部戲劇，二百詩歌，證實這在十八世紀末葉意大利劇作家 Carlo Gozzi 的理論，確實無訛。）因此不但時常英雄所見略

同，即使英雄與狗熊，所見亦未必相異。

好像這一陣子，忽然間風塵電影，紛紛出爐，與其說是抄，不如說是巧。

而且題材相同，處理手法，卻一定必異。

莎翁筆下的《羅米歐與茱麗葉》，本來就是民間流傳的故事，但庸手高手處理，分別大得很。何況，人人演莎劇，不同演出，水準的差距，有時也若天淵。

所以不怕別人偷創作概念。

反正，有很多時候，自己的所謂「創作」，本來就是先賢觸發的。我本前人，人本我，沒有問題之至！你先來，我後上，各比功力，倒不一定先行者就必能勝出。

兼且創作道路上的競賽，與其說是打擂台，不如說像田徑跑步，大家向前跑，但卻分組競賽，你有成績，我也有成績，能出賽已是有水準了。何必一定你死我才活，我亡你方生？

所以，不怕別人偷，不怕別人抄。有合用的，敬祈拿去，反正創意肚中多的是，何必斤斤。

不宜太新

創新不宜太新。

超時與過時同病，都是和時代步伐脫節。

一過，一不及，都步履不一致。

而一與時代不一致，就難獲眾人接受。

所以，除非你真的想作先知，否則，不宜跑得太快。

最好，是走先群眾半步。既能作先行者，也不致離群。

一方面，人人耳目一新；可是另一方面，也不會因為距離過遠，令群眾看不見，望不到，欣賞不了！

如果創作的目的，只為把自己的新意念付諸實踐便足夠，視一眾共鳴如無物，那怎麼樣創新都無所謂。能孤芳自賞便於願已足，旁人褒貶，完全置諸不顧，是很自由很愜意的事，過足癮。

但如果你在大眾傳媒工作，沒有群眾支持的創新，就大有危險了。

《東方日報》專欄「滄海一聲笑」，1995年6月11日。

先知的下場，往往是被釘十字架和送進獸穴中餵獅子老虎，倖保一命的，也往往被放逐，心碎而終。所以，創作雖然力求新異，一過了線，就會出毛病。

創作者的矛盾

創作以大眾為對象的作品，時時免不了有很痛苦的矛盾。

創作者當然希望自己進步，走過了一步的時候，就不想再沿舊路走，想另闢新徑，往前探索些前人未到過的境地。

可是群眾的口味，卻往往比創作者慢半步。他們剛剛喜愛上了的舊路，正在那裏到處瀏覽，你卻又想走到別處，他們就不再跟得上。而跟得上也不想跟。像寫流行曲就是。

你厭倦了寫膩了的模式，想改一改，寫些略新的東西，群眾卻聽不進去。結果，迫得你無法不回頭，始終在舊地徘徊，剛跨出的一步，又被迫縮了回去。做成了十分痛苦的矛盾，幾乎會叫人擲筆不幹。

《東方日報》專欄「黃霑在此」，1980 年 4 月 24 日。

定奪在群眾

我一向有個理論，認為帶領大眾口味，只能走先大眾半步。

但這半步究竟有多闊，就很難衡量了。有時你以為只走出半步，其實在大眾的眼光來看，卻已是大步，離他們熟悉了，習慣了的東西甚遠。

這時，你的作品就會不受歡迎。

而寫流行東西，只有一個標準：大家歡迎與否。

不受歡迎，就是不好。作品本身的絕對品質標準，其實是沒有的。一切好與壞，只由作品創作對象衡量。大眾認為好，就是好。作者的意見，完全起不了作用。

因為流行作品一旦完成，就成了大眾公有，好與不好，只有大眾才有資格定奪。

《東方日報》專欄「黃霑在此」，1980 年 4 月 25 日。

永遠不滿意

客問蕭斯塔科維奇：「你最喜歡自己寫的哪首歌？」

這位蘇聯作曲家答：「我如果不喜歡自己的歌，就不會寫出來。但當我聽自己寫的歌，我會清楚地看到歌的缺點。假如我看不到從前歌的缺點，就不會創作後面的歌。而我每寫一首新歌，都力圖不重複前歌缺點。所以我不能說，最喜歡自己的哪一首歌。」

作品不可能完美。畢生力作也有瑕疵。不過旁人可能不知而已。可是，創作人必定追求完美，雖然明知其不可能，卻莫不努力嘗試。

令自己百分百滿意的歌，永遠寫不出來。一生於是努力追求。這是鞭策創作人的永恆動力。

寫歌多年，別人問：「你最喜歡自己哪首歌？」永遠答不上。

自知面世作品，都有小缺點。所以永遠不滿，永遠希望，下一首，可以避去這些缺點，可以接近完美一些。也幸虧如此，所以就不停寫了。

我覺得，一旦寫了首自己非常滿意的歌後，就該封筆。完美高峰已經達到，以後的路，只有下坡。還是飄然引退好了。

其實，就心中，知道得非常清楚，終吾一世，不可能寫出令自己十足十滿意的作品。但追求至善境界，卻是無時無刻沒有的夢。

為追這夢，我付出努力，傾出心血。希望到一生盡頭，重聽自己作品的時候，我會說：「歌都有瑕疵，都不完美。但幸虧如此，我才寫了這麼多。」

《信報》專欄「玩樂」・1991年2月3日。

未寫的歌

又有人問：「你最好的歌，是哪首？」

答案永遠如一：「未寫出來的那首。」

的確如此感覺。

一日寫出了「最好」的歌，以後水準再難超越，我就會封筆不寫。今天還在寫，只因為最好作品，仍未出爐。

《明報》專欄「自喜集」・1990年4月23日。

對自己作品，尤其是歌，要求苛刻。歌成錄罷，最多滿意一個星期，就開始挑剔。唔！這個音有問題，那句切分不夠好……。

只好寄望下一首。

上一首，必有不滿。

也許，這是迫自己進步的方法。一旦滿意自己今天水平，明天的步，就跨不出去了。

也許，事實上，寫成的作品，總找得出缺陷來。自己一關，從來是最難過的。友人一貫寬容，而歌迷欣賞水平，自己常有懷疑。別人看不出的瑕疵，在自己眼中，彰然在目，不容抵賴。所以只能希望下一首更好。

也許，因為平日努力練功，肚子裏的功夫天天積累，自知明天作品，會比今日寫出來的圓融，所以寄望他朝。

絕不怕才盡。

知道如何補給，寫出來的不及灌進去的一半，自不會有乾枯之日。

此刻，又在寫，對着紙筆，心中說：「這首，要好過以前。」

雖然，但……

雖然自知讀書可能比一般中學生讀多一兩本，但自覺還是讀得少。

雖然自知歌詞寫得合格，但自覺不夠好。

雖然自知寫旋律，算得有點天份，但是自覺還未用盡潛能。

半生人，就是徘徊在這「雖然」與「但」的中間，永遠對自己不滿意。

對自己不滿意，就很難快樂。快樂少不免要有些自我滿足的成份才樂得起來。

眼高而手低，奈何。

只好不停催谷。

希望有一天，真的覺得肚子中的書，算得上足夠；歌詞即使不算世界第一，起碼在中國，也列前茅。而旋律可以傳世，死後依然有一兩位知音，在心中記得。

因為雖然明知有求就不易快樂，但卻無法無求。只好追啊追，一直追下去。

無悔於這樣的追求。

《明報》專欄「自喜集」‧1990 年 10 月 13 日。

自求我道，焉會有悔？

雖然無悔，但有痛苦。

苦在自覺一事無成。讀書早破萬本，旋律與歌詞創作，也過千數。可是成績呢？成績呢？

真他媽的沒有！痛苦難受得很！

只好咬緊牙齦繼續努力！黃霑，加油！

蝦毛自白

寫了一首歌，全世界人在讚。你卻忍不住面紅，因為你自己知道作品的水平，達到哪裏。也不要說和貝多芬、莫扎特比，只和法蘭克斯黎（Francis Lai），米素勒關（Michel Legrand），亨利文仙萊（Henry Mancini）比比好了，你就知道自己還是中學生啦，人家早就幾十個銜頭了。

人家說你寫得好過黃自，你不必沾沾自喜。黃自排在世界樂壇上，能數第幾名？唱得好過葉麗儀，也不必開心。你聽聽葉麗儀怎樣描述她自己崇拜的歌星，你就會知道。

在水氹裏稱雄，沒有用。汪洋大海做巨鯨，那才是真行。

而我們，有甚麼資格去深海邀遊？我們，游得再好，也不過是一滴污水裏的蝌蚪而已。憑這些雕蟲小技，就不可一世了？

所以，在下從不滿意自己作品。永遠不會因為是淺水中的蝦毛就以為自己是巨龍。

《東方日報》專欄「黃霑在此」，1983 年 7 月 10 日。

品味

品味，絕對是培養出來的。沒有看過好東西，眼光自然淺窄。眼光淺窄，又何來品味？

品味，與賦性有關，但與財富未必成正比。有錢而沒有品味的人多的是。所以，財富雖然可以幫助提高品味，品味卻不一定因財富而來。

品味更要時間積累。從小就受薰陶的人，比等了半世才忽然有資格力爭上游的，品味自然高出一點。此無他，時間有功所致。

《明報》專欄「自喜集」，1987 年 11 月 8 日。

在下一向無甚品味，卻幸而還有一點自知，所以力爭上游。一有機會，就不放過學習。到了今天，雖然仍不合格，可是比起從前，卻也進步了一點。

有了品味，有時未必盡好。

眼光闊了，對一些水準低的東西，就會不滿足。

而萬一品味高而荷包澀，那就慘不堪言。

眼光高得很，平凡事物，甚麼都不滿意，哪來快樂？

記得初學作曲，在錄音室，聽見第一首歌錄好後重播，心中那份快樂，真是難以形容。整個人在亢奮之中，心跳得快而舒服，血流得速而順暢，全個人過癮得無以尚之。

但時間過去，眼光好了，耳朵靈了。於是，滿意的歌就越來越少。這句喇叭，少了一點勁。那個音，高了一些……諸如此類，盡是挑剔。

所以，有品味，有時更痛苦。

快來幹啥！

一度蓄意訓練自己的效率，寫稿寫歌，都限時完成，全力求快。

今天，不再催谷自己寫作速度。一切視乎自然。能快則快，不能快，就由之慢去。因為作為寫作人，只有作品最重要。品質好，才會令讀友聽眾滿意。寫作得快與慢，完全無關。從前求快，只為練功。

文壇大前輩可以一小時四千字，自己不可以？就秘密練功。天天把手錶脫下，每次寫框框文字，都看着時間。一年奮鬥之後，自己也可以一小時寫滿八張五百格的稿紙了。

但跟着就明白，寫得快但粗糙，等於自殺，副刊文字不錯是寫作擂台，但只比高下，不比快慢，所以，今天的我，工作不疾不徐，用自己最舒服的自然速度。不求快也不怕慢。

香港一向注重高效率，但高效率，有時難免粗製濫造。好東西，要時間孕育雕琢。想有品質，急不來。

《新晚報》專欄「我道」，1994 年 7 月 20 日。

165

精品

也許我們都發表得太多。

精品太少，次貨太多。

也許是我們的發表慾，太充沛，太旺盛；也許是我們的市場定價，太低廉，不足以支持精品創作。

更也許，我們技不過此，精品，根本就創作不出來。

原因不必深究，只須注意事實。本地創作，無論文壇，樂壇，都少精品，這是事實。不容否認。

我是希望多看見點精品的。既寄望於人，也期望於己。

寫出精品來，要時間，精品當然最好是渾然天成，信手拈來，已是妙在其中。但一般情況下，作品還是應該雕琢一下，才有精品出現。每字推敲多一兩秒，也不算是慢工。再講效率，多一些 QC，管制一下出品品質，絕對不會是壞事。

《東方日報》專欄「滄海一聲笑」，1994 年 6 月 10 日。

香港已進入轉型時期，文化會更上一層樓，是時候，拿多些精品出來。不然，守不穩橋頭堡。

減產之樂

《明報》專欄「自喜集」．1988 年 8 月 17 日。

友問：「何以作曲減產？」

答曰：「想寫少一些，寫好一些。」

有幾年，寫得太多。連作曲之樂都剝奪了，變了是永遠不停要趕的工作。現在，寫少些，先自動淘汰一些行貨作品，不肯像從前，做歌詞與旋律工廠，反而漸漸得回些失去了的創作樂趣。

創作，需時間孕育。

從前時間太少了。時間不夠，缺乏了精雕細琢功夫，作品不免粗糙，品質控制，老實說，真的做得不夠。所以，有時重看舊作，自己禁不住面紅。

現在，趕的工作不接。沒有興趣動手的，婉言拒絕。

這樣下來，情況大有改善，令自己臉紅的東西，都進了字紙籮，不讓其獻世。不但訂貨的人滿意了很多，自己心裏也好過。

作品減產，當然影響收入。不過，精工炮製的東西，售價可比市面略高。所以比對下來，不但無損，反而買賣雙方，都開心一些。一來貨必精妍，買方有信心。二來，賣方不必天天趕工，弄得力盡筋疲，而出品控制不如理想。三來，不產次貨，「商譽」反而有所提高。竟然大家都有好處。

而且，有時間孕育作品，從事創作之時，樂趣增加了。推敲本是十分過癮的事，一音之微，一字分別，都可以用點心思，千番考慮，不但自己舒服。在推敲過程中，也往往領悟出從前未悟道理。

人居然就此創作方法大躍進。

演唱會

演唱會的燈光、音響與製作，這幾年進步得一日千里。聽一晚演唱會，真是極視聽之娛。

紅歌星的演唱會，妙在觀眾投入，氣氛真一流，台上台下，打成一片，根本像萬多人一起在開 party。

不過，演唱會的形式，最近卻有千篇一律的趨勢。作為觀眾，坦白說，開始覺得有點悶。

主辦演唱會的人，如果不謀突破，很快，這熱潮就會冷卻。

怎麼樣突破？

音樂劇是一條路！

另一條路是反璞歸真，一個歌星獨挑大樑，以真功夫娛樂歌迷，不必再靠客串嘉賓穿穿插插。

而且時間應該縮短一些。不必像現在，八點開場，十一時半也還在唱。

貴精不在長，二小時左右的精品，很夠了。太長的演唱會，觀眾會覺得累。一累，就不過癮。

就像上茶樓，有蝦餃與大包一齊供我選擇的話，我寧取蝦餃，不吃大包。

香港茶樓，已經不賣大包久矣。演唱會，也不妨精益求精。

把觀眾的胃，塞得飽滯，反而會令人卻步。

《東方日報》專欄「鏡——一題兩寫」，1987年1月10日。

夢想

多年來，都有個夢想，想寫個音樂劇。

題材早想好了，資料也陸陸續續的收集了不少。但是始終沒有動筆。

那是個很具爭論的故事。女主角不是個受歡迎的人物，如何拿捏得準？很費心思。

當然，音樂劇只是娛樂性作品，不是寫歷史。不過，劇作者一下筆，就要有立場。立場和觀眾心中的角度差異太大，就不會討好。

《東方日報》專欄「滄海一聲笑」，1992年11月2日。

所以，又擱筆了。再想。

也許，我對我的夢想，想得太多，行動得太少。

但我覺得，想是必須的。何況，思考不花錢，能把個創意，反覆雕琢，是令作品深度加強的唯一方法。

寧可想得多，寫得少。在今天，我也不肯隨意的拿出不成熟作品來。

從事創作這麼多年，過去輕率的作品太多了，即使夢想，亟願實現，也忍住衝動，再下水磨功夫。

白日夢內容大披露

心中，曾有過這樣的一個構想——

搞個香港式的「胡士托」，露天音樂會。

香港山水靈秀，比不毛之地爛農場 Woodstock 好不知多少。

理想的地點是深水灣。

選個秋天週末，風涼水冷。

中秋亦佳。迎月，賞月，追月，一連三夜，七時半到十時，兩小時半。

觀眾席就在沙灘，大夥兒席地而坐。中間小區，設沙灘椅，做 VIP 位。

表演區，在海上。

三個浮台，用躉船連接，就是舞台。

鐳射 light show。

加煙花，和消防噴水噴煙。

主角是香港音樂，不唱新歌。只挑人人都耳熟能詳的金曲，歡迎大家一起唱。

一定好玩的，這個聲光影色彩繽紛的與眾同樂嘉年華。

入場費普及，每人捐十元入慈善箱，就可以進場一夜。

VIP 席位自然貴。不妨與香港最貴慈善舞會看齊。保證比去 ball，精彩十倍。

這個構想，曾和幾位好友提過，大家笑而不語，不敢反應。

後來，託老同學，向警察總部建議，為香港皇家警察福利基金籌款。

打阿 Sir 和 Madam 主意，很多原因。

一來，我最支持香港警察。社會秩序，靠他們維持。安定繁榮，先決條件是安定。警察勞苦功高，也好讓大家有機會表現一下謝意。

二來，沒有他們支持，這沙灘音樂盛會，一定亂籠；而替自己籌福利費，師兄師姐，自然會多點關注，出多幾分肉緊，秩序就會井然。但警察婉拒建議，原因不詳。

不過，構思就此擱置。

現在，有時發白日夢，還會偶然想起。

另一個構思，也與娛樂眾人有關。

同樣是大茶飯。

那是海上大遊樂場的構想。

舊航空母艦，退役後就當廢鐵賣。

這些海上巨無霸，大得像伊利莎伯大廈地盤。用廢鐵價錢買來改裝，裏面幾個迷你舞台，演音樂劇，甲板上就是摩天輪，過山車等等大人小人都愛玩的新型機動遊戲。餐廳自然少不了。

沿亞洲海岸巡行，每到一地，泊在海傍，就廣招當地全家福來客。

海上旅程，就排練劇目，令這巡迴表演次次新鮮，睇完可以再睇。

居然引得一位投資銀行大員，極感興趣，花了個多星期計數。

數一出來，航空母艦，未起錨就沉了。

原來大船是海上恐龍，食量極大，光是耗油量燃油費，便無法歸本。大出血生意，除報社老闆外，有誰會做？

奇想於是又屍沉海底。

想，不花錢，只花時間。

時間總會有。於是不久，又有構思。

這次再不敢想大茶飯。

規模縮小了很多，只想紅館。

不用幾十萬一場的天王天后天將天兵，用大陸同胞作演員，演特技歌舞劇《西遊記》。

火焰山噴火燒煙花。

水簾洞射水流瀑布。

美人國演胸露腿，孫悟空飛來飛去，豬八戒負責搞笑，牛魔王表演功夫。

「華星」陳柳泉蘇孝良豎起大拇指，說：「呢個 idea，得！你寫，一定掂。」

然後「華星」換血，《西遊記》遊了上西天，哼也未哼，孫猴王歸西成佛。

再來了陳欣健。

「好兄弟！」菲臘哥哥拍心口：「一定同你搞咗佢！但係，我去美國喎，後日！」

於是趕寫分場，供兄赴美途中食睡之際看看可行性。

然後，「華星」GM 變了「新城」GM！

現在，我只好星期六想胡士托，星期天想大話西遊，過完一個白日夢週末，又再過另一個白日夢 weekend！

中樂之海

越接觸得多，越覺一己淺薄。「學而後知不足」這句話，真實不虛。

幾年前全身投入娛樂圈之後，才多了點時間出來，開始真正聽多了一些中國音樂，和看多了些有關中國音樂的書。而一接觸得比較多，就知自己以前所學，太片面了。原來中國音樂之海，又闊又深，嚇死人。

不可否認，中國音樂之中，有很多只有考古的歷史價值，沒有甚麼聽頭。

編鐘音樂，不錯是古意盎然。但說悶，也事實悶得很，不太合現代人的音樂耳朵。

但中國音樂裏面，有很多睿智的結晶。對音樂的態度和觀點，和西方很有不同。即使在數千年後的今天，仍然很有啟發性。

九三年首，想想今年自己心中最渴望看的事，是多花時間，作些把中國音樂現代化的實驗。

實驗成績會怎麼樣，未做之前，當然不會知道。唯一知道的是，我會一頭衝進這浩瀚的海裏，暢泳一番。

《東方日報》專欄「滄海一聲笑」，1993 年 1 月 9 日。

171

新曲趨向

香港流行曲，近年出現了個頗可喜的現象，不少在編樂配器，都用上了中國傳統樂器。這現象反映了香港流行曲作家不約而同的心態，尋根。

我們都在用自己的方法，向中國音樂，找出些喜愛的聲音，加進創作去。

用中國樂器，有幾個好處。

聲音合中國耳朵，一聽就親切。

嗩吶、二胡、琵琶、簫、揚琴等，這些中國樂器的音色，是伴着我們長大的聲音。即使我們沒有怎樣有意的去聽中國音樂，也免不了在日常生活裏不時接觸到。

《東方日報》專欄「滄海一聲笑」，1992 年 10 月 12 日。

和電子樂器與一般流行曲的慣用樂器配合起來用，這是較新的組合。

聽流行曲的耳朵，都喜歡新異。一旦遇上這種彷彿很熟悉，但又實在沒有聽過的聲音，樂迷就趨之若鶩，愛之如狂了。

這是好趨向。

看來，現在這趨勢是方興未艾。將來，還會有更悅耳的聲音出現。

《東方日報》專欄「滄海一聲笑」．1992年3月18日。

都在尋根

香港的流行音樂人，不少都在做把中國音樂現代化的工作。大家走的路不同，方法也各異，但目的相同。我們學的，本來都是西洋音樂。西洋音樂很好，在和聲與樂器的發展上，大勝國貨。可是，中國音樂卻也有不少值得我們保存與發展的東西，只洋而不中，是把祖先遺產，拋置一旁不用。就算真的浪費得起，心中卻總有點不是味兒。

因此，大家都各用自己的方法尋根。我自己在過去幾年，用的方法有幾種：

一是用中國樂器作主奏和節奏基礎，上層和基礎，都是中國東西，但裏面包的，卻是外國音樂和聲。這有點像用鋼筋水泥來蓋中國式的房子，既現代，也有傳統的中國味道。

二是把中國傳統好旋律剪裁，把蕪雜的刪掉，保留精華，令這些祖先遺產，重為現代青年所用。

成效如何，現在難下定論。但我相信，大家只要有心有誠意努力朝這方面走，我們的流行樂，會有獨特的中國色彩。

《明報》專欄「自喜集」．1990年4月6日。

五音音階的試驗

古寺鐘聲，令人感動。

原來此中有奧秘。

日本音樂大師黛敏郎曾經把寺鐘錄音，再分析鐘聲泛音，發覺共有兩組。「噹噹噹」的震蕩去後，第二組泛音出來。

原來不是別的，正是中國古樂早已有之的「宮商角徵羽」五個音。

古書上所謂「餘音繞樑，三日不絕」，大概與此有關。鐘的迴響已

逝，但泛音已在不知不覺之中，飄進了我們腦袋裏。

　　初學音樂的時候，因為太受西洋音樂的迷惑，常常心中有點輕視中國音樂的態度。然後，書看多了點，思考熟慮了一些，才發現我們的音樂，另有道理。

　　年輕時以為國人調音不精確，七個音調少了兩個。後來漸漸發現，五音音階，有自己的華采與韻味，實在簡樸中另有無窮，因此幾千年來，依然沒有被七音音階與十二音音階淘汰。

　　近年，現代音樂中有 minimalism 出現，這流派，或可稱為「少音派」，希望以最少材料，寫出最豐富與深邃的感情。

　　我醉心五音音階奧秘多年，覺得也許只用五音寫作，或者可以達至「少許勝多許」的效果。

　　最近，寫了首《笑傲江湖》的主題曲，就是這方面的實驗。

自我修行

我少進電影院，少看電視，少聽流行曲。可笑的是，演電影，主持電視節目，寫流行曲，是我三項最主要工作。

有友人說：「你這樣不行！」

我不同意，自覺不受別人影響，是最好的創作途徑。我這人，從前極易受別人影響。友人的一句話，往往改變了我自己很多想法。到最近三兩年，決意閉關，只向自己內心挖。不再向外取經。

創作，重要的是自我發掘。受人影響多年，天下九流十家百派，雖未盡知，但敢說已經知道一點。

而人已過半百之年，再學別人功夫，已經太累，也太花不起時間了。

已是自求我道，練出一套自創功夫來的時候。否則，全是別人功夫，不見自己風格。終我一生，充其量也只能是個勤快的抄襲者，只能臨摹，不懂自創法則，到老，會一事無成。所以，謝絕別人影響，只肯自我修行。

《東方日報》專欄「滄海一聲笑」，1994 年 5 月 31 日。

不少歷程

三十年來不斷努力，居然有人欣賞。想起來一方面欣慰，另一方面，也很有感慨。

因為這些年來，也有極累的時候，曾經多次想，不如停止吧！默默耕耘，為了甚麼？

只弄得半生悵惘，一身痠痛⋯⋯。

幸而，沒有停。

稍事休息，吐口烏氣，拍拍胸膛，又再站起來上路，終於，到今天，卅年過去了。

為甚麼當初選擇走這路？

自己也不知答案。

只知道冥冥中，好像注定了我要這樣走。

《明報》專欄「自喜集」，1990 年 11 月 20 日。

也許，起步的時候，只因好玩，說不上有甚麼目標目的。自小就有這方面的興趣，而且不自量力的覺得自己也許有能力，去試試走走些前人未走過的路。

於是，我起步了。

越走，興趣越大。方向漸漸地摸索清楚，步子堅定了，人也因為不停訓練，而有了點技術，可以面對一些挑戰了。就這樣，路就走了開來。

每條路，未經人踏的，都免不了有些崎嶇。但崎嶇只是考驗。考驗自己有沒有走下去的資格。

我跌過無數次，皮開肉裂心傷的苦，不足為外人道。但想不到，就這樣跌下起來跌下起來，居然走了不少歷程……。

創作人練功

《東方日報》專欄「滄海一聲笑」‧1995 年 6 月 13 日。

世上有兩類創作人。一類是外向型，整天嘩哩嘩啦不停，能量高，像個頑皮得不得了的小孩，永不靜止。一類絕對內向，可以一個星期一句話不說，表面上甚麼也看不出來，全無動作表情，但是靜水深流，骨子裏稀奇古怪意念轉個不停。

兩類型的創作人，我都曾合作過。

我自己，性格近第一類。但因為草是隔籬青，所以常常欣羨那些內向人，覺得他們好 cool！老想學。

後來，覺得也不應該過於妄自菲薄，因為看實效，也不見得第一類人就輸給第二類人。最多是各擅勝場，不分軒輊，各有千秋而已。

再後，又想，能不能外向內向，二合一？像個太極圖，黑白分明，卻也黑中有白，白中有黑，應外向時外向，要內向時內向，發與收，兩極收放自如，豈不更佳？

於是，就開始練功夫去。

自然，沒有練得太滿意，不過，對功夫另進一境，大有信心。

自求己道死也眼閉

《新報》專欄「黃霑傳真」‧1997 年 1 月 25 日。

「你常說『自求我道，不問時流』」友人問：「失敗了又怎樣？」

「失敗了便失敗了，也沒有甚麼大不了。」我笑着回答：「誰都不能保證自己必定成功。

事與願違，我道不容於世，我會認命！」

不去自求己道，我覺得很對不住自己。我不喜歡對不起自己。

何況，自求己道不成功，也不保證追時流便成功。

反正都要冒失敗之險，我當然選自己喜歡的路。就算到最後，發現此路不通，至少，我嘗試過與別不同。不是老隨着大夥兒屁股走。

也沒有刻意的標新立異來求大夥兒讚賞，這世上，到頭來，得得失失，只是寸心知。別人的月旦，影響不大。

這方面，我是頑固的，非常硬頸。幾乎有點寧死不屈，少有協調餘地。而且永不後悔，越老越是這樣。

少年時，妥協得太多。今天，再不肯這樣委屈自己。

去日早比來日多，還把僅餘的歲月，浪費在趕潮流上？這樣，死也不可能閉眼。

反而，如果能自求我道，即使到最後還是失敗了，我會安心安詳，帶笑死去，絕不會唔眼閉！

17

何用問時流

《東方日報》專欄「滄海一聲笑」‧1992 年 4 月 6 日。

年前，心中常常想着兩句話：「我自求我道，何用問時流」。有年年底，忽然又想起來了，索性就寫好掛在治事間壁上，自勉之餘也與同事共勉。這話，上句是我的創作，下句取自《龍川詞》。合起來，剛好代表了這三兩年間下的決心。創作路上走了多年，犯了不少錯，碰過不少失敗，好不容易，才領悟了些道理。

這道理是：時流不必問。問不來。

大家練的功夫，路數不同，問亦無用。創作一問時流，就未必是創作了。必須道別人未道，不道的，才會真是自己東西。人云亦云，時流云，我也云，那是甚麼創作。何況，時流不必問，也會知道。人總跳離不了所處環境。而環境，永遠被時流包圍，處身其中，不問也不會不知

時流趨向。既然如此，問來作啥？

努力，全放在自求我道去。

吾道不孤，喜。

吾道孤，也可喜。因為，你找到了不必倚賴他人的真正自己！

拋開心枷

向林樂培請教作曲之道。

他說：「你喜歡怎麼樣寫，便怎麼樣寫！廿世紀音樂，已經盡破前賢規律，只要入耳好聽，就行！」

「一切按你的感覺去就好！」他還說。

這句大師的最高指示，以後黃霑奉為圭臬。因為他的話，令我拋開了壓我數十年的心枷。

此刻只覺自由自在，以後大可如天馬行空，不受羈束。在音樂的領域裏，發足奔騰。

沒有受過正統音樂訓練，唯一上過的課，是中學時口琴隊的練習。然後，跟着吾師口琴家梁日昭先生到處播音錄音，從旁偷師十年。音樂就是這樣學來的。連半桶水的資格都沒有，因此常常有不足的感覺。

「你還是不要學太多規則！照你所愛去吧！」林兄說：「老實說，我自己想出來的，比在音樂院裏跟老師學的還要多。」

謝謝師友開腦竅，解我心結。不是說以後不學，而是我這才明白，音樂是怎麼的一回事，以後學起來，就再沒有錯誤的束縛了。

音樂到底是甚麼？

不過是好聽的動人聲音而已，那用管它甚麼理論？甚麼文法？只要好聽，只要動人，有沒有文法，合不合樂理，全不用管。

以後，聽天風、海浪、松吟、雪嘯、鳥唱、人歌，捕捉天下間動人音響，透過筆下重做，就會寫成我的心中音樂！

《明報》專欄「自喜集」，1989 年 12 月 21 日。

道在自然

生活的最高道理，是自然。

不催不迫不疾不徐，自然而然，順其然而然，是很舒服的事。

這樣，人放鬆，一切感覺，都泰然怡然。

幸運的日子裏，還會多帶點欣然與喜樂。自然，才會自由自在。

自然，是真我流露，赤裸裸的身心，透明得晶瑩四射，精彩紛呈。隨緣隨遇隨喜。

放鬆，輕鬆放輕鬆，因為自然得不用拱衛，不必隱瞞，不屑欺騙，不克緊張。

接受一切，包容一切，歡迎一切。

輕鬆得輕盈，像四月的花，不知不覺地已灑成燦爛。像五月的雨，一陣輕輕漸瀝，已經滋潤了七洋五洲四海三江千湖萬海億川。

怕自己忘了這最高道理，所以床前請摯友書成大字：「順其自然」，每夜睡前都看一回，想幾想才進夢鄉。而醒來，一睜眼就看見，作為我每天生活的最高指示。

《新晚報》專欄「我道」．1993 年 9 月 26 日。

大師與巧匠

大師到了技巧成熟的時候，作品往往流露出最自然的體貌。

這是反璞歸真。直書胸臆，再無阻隔，一切有似渾然天成，正是來去自如的境界。

這境界得來不易，往往終我們一生，也未必到達。

初學創作，必然追求技巧，於是花招迭出。眩人耳目之際，其實正也在自擾心神。左搖右擺的在摸索路向，動作多多而去向不清。

然後，到功力練就，眼明心靜手快，就會化繁為簡，洗淨鉛華，出之若不經意，但卻有自然之極的妙趣。正是不行而至，不動而達。信手拈來就是好。

我們本來生出下來就是自然而然的人，可是社會的煩繁擾攘，令我們不知去向，逐漸，與生俱來的靈氣，被塵沾泥染，大失原貌。變得處處彆扭，諸多造作，迷不知返。

到了這時期，如果還不回頭是岸，就會百劫不復，永遠在自設的陷

《明報》專欄「自喜集」．1991 年 2 月 22 日。

阱裏翻身不得。

　　高人大師，與中上巧匠的分別，就是這個時期決定的了，巧匠們只能停留在這階段進退維谷，而大師卻會在此時再進力洗塵污，達到樸實真摯，再無矯飾的至高無上境界。

　　巧匠功夫，大概也學得差不多了的時候，能否再跳升一級，就要看自己可不可以反璞歸真，能者即成大師，不能，就永遠是匠。

無意於佳乃佳

《明報》專欄「自喜集」‧1990 年 2 月 27 日。

　　蘇東坡這位大書法家，自評書法，說是「無意於佳乃佳」。

　　驟看這句話，好像沒有甚麼道理。

　　無意於佳才會好？甚麼意思？既似倚賴靈感，又像純靠天份。

　　以我這書法門外漢的想法，來體會蘇軾這話，卻覺得他言之成理。而且，極合創作之道。蘇大才子一語中的，說出了藝術的高深竅門。

　　藝術工作，最忌太刻意。

　　一旦過份刻意，就會現出斧鑿痕。所以過份求工，反而不美。

　　本來，藝術工作，是美的追求。

　　所以，藝術家無時無刻，不追向美的高境界，刻意如此，一切努力，都向這標準進發。

　　可是，這刻意的努力，其實只是技術上的訓練，要達到超越技術的境界，就不能過份刻意追求了。

　　刻意求工，只能成匠。

　　技術到達了一定水平，可以得心應手的時候，我們就不能夠太着意了。

　　太着意，就會有匠氣，不達「文章本天成，妙手偶得之」的最高境界。

　　渾然若不經意，又似信手拈來，但卻極堪玩味，耐看得很，而且越把玩，越體會出趣味來。

　　這才是一流一的好。「無意於佳」這話，我輩有志於藝事的，不妨銘記心中。

《東方日報》專欄「滄海一聲笑」‧1992 年 3 月 26 日。

以前寫的音樂，喜歡姿采，欣賞華麗，愛一切眩人耳目的熱鬧東西。忽然，愛好變盡。一切越簡單越好，越樸素越佳。

不知這是不是算返璞歸真？

也許心境忽爾飄到陶淵明「悠然見南山」的境界去了，復返自然，開始懂得品嘗質樸清純的味。旋律中用上的音，幾乎越少越對胃口。

也許是忽然明白了為甚麼貝多芬一首又一首的交響樂，寫到最後會只在 Do Re Me Fa Sol 那五個音裏反覆來去。

連和弦都由繁而簡。出來的效果，居然自然得像信口哼出來的民歌童謠，淺白得另有一番滋味。

從前走過的路不少，走了一個大圈，好像又兜回到起點來了。

不再故作驚人，標新立異，不再刻意做作。

太不自然了，童心盡失。今天，至少在旋律裏，找回了失落過的稚子之心。

哈！哈！過癮哉。

18

細藝現場：寫旋律

流行工藝當中，寫旋律最易，亦最艱難。好的旋律有時從天而降，有時百思不解。寫旋律有簡單的經驗法則，但沒有四海皆通的大條道理。旋律從哪裏來？黃霑最終會說：我不知道，唯有天天寫，寫完改，改完又寫，從中揀金，把金獻世。

《東周刊》專欄「多餘事」，63 期，2004 年 11 月 10 日。

寫好歌秘技公開

青年朋友問：「霑叔，你是怎麼樣學寫歌的？」

靠看書！書叫做 *Teach Yourself Song Writing*，是本袋裝書尺寸的精裝硬皮英文書，封面淺籃色。書已經不在書架上，大概搬家太多，丟掉了。

Teach Yourself 系列，在五十年代末很流行，甚麼科目都有。我自幼就想學寫旋律，苦無導師，那天逛書局，見有此書，恰巧袋有餘錢，就馬上買下。從此，開始了我學寫旋律的生涯，一直學到今天，也快學了半個世紀！

不停練習摸到竅門

書很不錯。其中最實用的一點，教你分析流行榜上你最喜愛的歌，然後吸收寫作方法。

寫流行曲，最重要是歌流行。分析上榜歌，你就貼着潮流走，知道那一陣子，青年男女愛唱哪一類歌。然後，書教你不停寫。寫完又寫，實習是為學的唯一老實途徑。

開始寫的時候，舉步維艱，但不要緊，堅持寫下去，漸漸就會容易起來。而且，會逐漸摸到竅門。

摸竅門靠自己體會。書只能指引大路。但走的方法，還要靠自己一步一步的來。

甚麼叫做好？甚麼叫做順？其實主觀得很。

記得多年前，有次問初學寫旋律的雷頌德：「Mark 哥，怎麼你的旋律，好像不太順暢似的？」

他從來不覺得，他的旋律不順暢。但他接受了我的意見，幾個月後，有晚來電說：「James，我現在明白你說我的旋律『不順暢』是甚麼意思了！放心！以後不會的了！」

結果，不久之後，他的第一首黎明 top hit 出來，紅透半邊天。

奇怪的是，我沒有解釋他的旋律哪裏突兀。他也沒有問。但「不順暢」三個字，觸發了他思考，令他明白自己的毛病，從而及時改進，躍升一境。

歌詞要避免突兀

旋律用的是音符，那是比較抽象的東西。文字歌詞不順暢，就比較容易察覺了。

總之，突兀的句子，不通順的句子，要避免。

而且，永遠不要忘記，歌詞是用來唱的，不是用來說的。

要唱出來悅耳，歌詞才會吸引。

好像李雋青先生的名曲《三年》中段：「左三年，右三年」之後再來一句「橫三年，豎三年」，純從文字來看，不過是很簡單的重句，但這樣把「三年」重複又重複，那種等來等去等不到的感情就出來了。配上姚敏先生的好旋律，這歌於是纏綿往復，令人深受感動，有「一唱三嘆」之妙了。

自學寫歌，只要多練習，其實不難。

當然，其中要有一丁點兒的天份。

如果你連哪句旋律好聽，哪一句不好都分不出來，那你大概不必浪費時間，還是改學別的東西好了。

但你如果覺得你還是想一試，學寫歌現在是好時機。

一來劣歌多，稍有水準的，容易出頭。

二來，好手多數轉了行，連一流詞人潘源良都改行講波，你還不乘虛而入，趁勢閃身上？

美麗的曲線

馮禮慈兄上星期在《樂評》欄談旋律，說「好聽的旋律，不管音樂潮流怎變，始終重要。」真是一語中的。

我是個旋律人。一向認為旋律是音樂最重要部份。自己邊學邊寫，從少年時代開始，一直沒有停過。直至今日，每週還是至少有一兩天，

《壹週刊》專欄「內心世界」．287期．
1995年9月8日。

細藝現場：寫旋律

和旋律在糾纏。所以忍不住也談談旋律。

旋律是甚麼？

是一個個樂音串連起來的曲線。

音有高有低，也有長有短。

英文叫做 melody。是構成音樂的三大元素之一。

（其他二大，是節奏與和聲。）

旋律之於音樂，等於文句之於文章。文句用字串連，旋律用音。

旋律進行，要流暢。

像水在溪中行，雲在天上飄，時快時慢，通行無阻，才算合格。

太突兀的，不好聽。

但光是流暢，也不行。

過份流暢，會太熟。太熟，會悶。必須流暢之中，忽然有些意想不到，出人意表的跳躍，才會令聽樂的人，覺得津津有味。

中國人聽音樂，最重旋律。中國傳統音樂，重齊奏，不重和聲。不同樂器一起演奏同一單音的習慣，令我們的耳朵，愛上了旋律。

（有不少人，覺得老歌勝今曲，就是因為老歌旋律，比現下的流行曲好。）

我自己，覺得旋律才是樂曲的靈魂。一首音樂作品，如果旋律不夠班，任你節奏如何精彩，和聲怎麼巧妙，也不會流行得太久。往往 hit 了一陣，就銷聲匿跡，不再復憶。

旋律不美，不耐聽，等於只有身體，沒有靈魂的女人，一陣就會生厭的。

要旋律寫得好聽，不容易。

寫文章，常用字有三千多。寫旋律，人人都是用十多個音而已。在這十來個音中盤旋，而寫得出又悅耳，又感覺新鮮的旋律，既考功夫，也講天份。

貝多芬、蕭邦、柴可夫斯基，和約翰史特勞斯（Johann Strauss II），是此中高手。旋律一入腦便忘不了。

寫旋律的本事，大部份從天賦而來。學也學不了。

有很多正統音樂院訓練出來的音樂家，一生鑽研音樂技巧，理論和知識都極深厚豐富，可是往往一生寫不出幾句悅耳動聽、一聽難忘的旋

律來。

這便是天賦所限，無法可想。

我半生，到處搜羅教寫旋律的書，可是搜遍全球，都沒有幾本。

僅有的幾本，列出來的方法，簡單之極。

但遺憾的是，這些方法，教不懂人寫得出好旋律來。

這情形，有如寫詩。通曉詩的格律，未必寫得出好詩來。

自己實踐了多年，對旋律有千慮後的一兩點體會。

如果想寫纏綿的旋律，最好用些鄰近的音，不要跳躍得太多。

鄰近的音，來來往往，比較容易表達那癡癡不忍去的情緒。

（中國有「纏綿往復」這句話，一語道出了這旋律寫作方法的奧秘。）

但不停寫，不停想，歸納下來，也就只是這麼簡簡單單的一兩點體會而已。其實真是「卑之無甚高論」，不值識者一笑。

今天的港台流行曲，劣旋律充斥。所以流行曲的壽命，短得很。

通常三數個星期，便壽終正寢，完全煙消雲散了。

寄語寫歌同業，如果想作品壽命長些，不致一面世就夭折，不妨在旋律方面，多下功夫。

雖然，如果你天賦欠缺，下功夫也是枉然，我還是如此希望。

希望流行曲中，多些美麗的音樂曲線，多些靈魂。

不是只得節奏和聲，沒有好旋律的垃圾。

一點寫歌的經驗

屈指一數，不由得吃驚，原來寫旋律，寫了卅年。

從未從師學寫旋律，也不知為甚麼自小就知道自己會寫旋律。有時免不了想，如果「輪迴」此說有據，大概前生是個樂師。

旋律於我，來得自然。寫的時候，只要有筆有紙，音符就會在腦中自己編成樂句；我的工作，只是把腦子裏的樂思抄記卜來而已。

所以，很多作品，寫得甚快。不少頗流行的拙作，都只是十來分鐘的功夫。

有時，更可以一寫多首。首首不同。

最高紀錄，一天寫過九首。

《壹週刊》專欄「浪蕩人生路」‧ 133 期‧ 1992 年 9 月 25 日。

七　細藝現場：寫旋律

雷安娜唱的《舊夢不須記》就是那天的作品。

那天，已寫好了五首，人有點倦，早上八時起來，便手不停揮。平日忙着廣告公司的事務，只能用星期天來還歌債。

腦子都實了，先彈一會琴，鬆弛一下吧。

忽然，彈起《水仙花》這首中國民歌，咦，把第一句最後的兩個重複音刪掉，再把最高音改低一度，是很悅耳的新樂句呢！這樣《舊夢不須記》便出來了。

歌錄好，不少行家都愛，說是動人作品。據說李香琴大姐有次唱，居然一時感觸，流下淚來。

寫流行曲多年，悟出了點竅門。歌要新中有舊，也要舊中有新，全新的，一定突兀，不入聽眾耳軌，不符合顧曲人腦中 pattern，不會流行。必要好像有點熟，卻又是新的，那才會受歡迎。

最重要的是「開口應」，第一句旋律，必要抓得住聽眾，否則就整個作品，屍沉歌海。

今天的香港，每日都有新作品出現。一年有幾千首新歌面世，競爭非常劇烈，作品首句，如果不可以馬上捉住聽歌人的注意，就永遠再無機會。

歌的中段，要有驚喜。太流暢，旋律進行得全沒有半點迂迴，就會平凡過甚，不入眾耳。所以在適當時候，來一下突如其來，聽眾才覺得歌曲不同別響。

追求這驚喜，說易也容易，說難嗎，有時也極費功夫。

葉蒨文唱的《黎明不要來》，中段的第一句「不許紅日」，港台幾位樂壇高手朋友都頗賞識，認為不落前人窠臼。

但那只是因為我在樂句裏頭用了個 blue note。爵士音樂最常用這類音，我少年時天天與之為伍。不過時彥往往失略了，我信手拈來，就此帶來知音的喜悅。

寫了數十年旋律，其中有些改變。近年，很想走「簡約樂派」minimalists 的路子，想用最簡單最少的樂音，表達出最濃樂思，有些反璞歸真的趨勢。

像拙作《笑傲江湖》主題曲《滄海一聲笑》，就簡單得不可能再簡單。全曲只有三句，頭兩句沿着中國人最熟悉最「啱聽」的五音音階下

行，結句則反作上行順走，中間頓了兩頓，就此而已，但卻居然甚受歡迎。因為非常易學易唱，聽上一兩次，旋律就琅琅上口了。在人人狂唱卡拉 OK 的今日，這首簡單旋律，為黃霑帶來了不少好處，不但連連獲獎，而且連獎金都可觀。

寫動聽旋律，要有 melody sense。這種觸覺，究竟來自哪裏？就連寫歌人反覆想了多年，都說不出個所以然來。

音符的相互關係，和一般進行，都有法則可循。但每句都依規格，就會平凡乏味。所以，很多時，要衝破常規。

像披頭四的《昨天》一曲，起句是 Re Do Do，那本來是一般流行曲的結句，但這隊六十年代領導世界流行曲風騷的天才，一改常規，拿來做歌的開頭，這樣，便石破天驚，令人拍腫手掌，而且成為經典名作，永垂不朽。

要學寫旋律，其實不難，我這不學無術的自修生，黑暗中左摸右索，竟然也算是摸出一點竅門來。

因為寫流行曲，常用音不過十二個左右，一首卅二小節左右的 pop song，只不過是在這十來個音符的領域中，跳躍巡迴穿梭而已。寫篇文字，可供挑選的常用字，有三千五左右，但一首歌，十個音也可以。

所以，有志於寫旋律的青年朋友，不妨試試。

也許，你也有天生的旋律觸覺。

也許，你前世也是音樂人，轉世的時候，音樂的記憶還未抹掉。

而不管怎樣，自修方面大膽一些，就可以學成。

近年的歌，好旋律不多，香港此刻，極需要好的旋律作家，說不定，埋頭苦幹幾年，你也會寫出幾首傳誦的作品來。

從作曲到做事

作曲這事，說難甚難；說易，其實也很容易。

寫流行旋律，因為遷就歌手，通常都在十一二個音的音域裏打轉。如果不用半音，那麼，便寫來寫去，也只是十一二個音符而已。資料不多，所以說作曲容易。

但要從這不多的資料裏，構思出前人未及的組合，卻也甚難，因為

《明報》專欄「自喜集」，1988 年 1 月 22 日。

細藝現場：寫旋律

各種各式的組合，卻幾乎讓前人寫過了，要譜出前未之聞的新聲，倒也真是難的。

所以有人說，寫首真正可以經得起時間考驗，百聽不厭，流行多時不衰的長青好歌，難於登天，窮畢生之力，也未必寫得出幾首。

但流行曲天天面世，單香港一地，每年就至少有幾千新作出來，所以，說作曲很易，也可以。

我自己不算多產，寫了多年，作品也不過僅過千首。可是，卻也有一天連寫九曲的個人紀錄。有時，精神集中，狀況奇佳，心情愉快，十多二十分鐘下來，一首 AABA 四段體的歌，便可完成交卷換來換去也。

舒伯特（Franz Schubert）寫《鱒魚》，在餐巾上頃刻即成，其實毫不出奇，這段事，能成為美談，只是外行文士不知寫曲之易，才會有此誤會。倚餐可待？太多人懂得這些雕蟲小技了，何足掛齒哉？

寫，易得很。

寫得好，才難。

世事無不如此，何止於作曲。

做做，易得很。做得好，才真難。

我寫歌，最緊要有靈感！

上禮拜，同你傾寫歌詞，今個星期，講寫歌。

講寫歌，我識寫。

不過，唔多識講。

因為人人寫歌，方法都唔同嘅。

貝多芬鍾意去森林度散步，一個人響森林裏面，行來行去，諗啲音。

大部份人，鍾意響個琴邊，彈吓彈吓，咁嚟搵靈感。

「我自己，唔多駛彈琴嘅。」

攞住支筆，揸張白紙，係咁諗，係咁諗，通常，啲音就會嚟。

先嚟一句、兩句。

哈！幾好聽喎，寫低先。

哈！換一兩個音又點呢？

哈！咁重好！

《東方新地》專欄「黃霑 Talking」，147 期，1994 年 2 月 27 日。

呢度拖長半拍，嗰度快番四分一拍，咁咪幾好。

Good！

咁樣諗吓多句，諗吓多句，就諗到隻歌出嚟。

話難，實在唔難。

不過，好唔好，好難講。

梗係想隻歌好喋！身為創作人，等於係旋律嘅父母，點會話唔想自己首歌人聽人愛嘅啫？

不過，等如生仔生女一樣，最多包生，唔可以包靚嘅！

好醜命生成！唔到自己話事，亦唔到父母話事。

好在，唔合格嘅旋律，可以一手扔落字紙籮。唔同仔女，一生咗就唔可以拋棄，點都要盡番十幾廿年養育愛護嘅責任。就算醜到會叫，都係自己兒女。

歌？好閒！呢隻扔落字紙籮，可以即刻寫過隻。六十分唔可以攞出去？一定要八十分至俾人見？得到極，全部八十分以下嘅旋律，當垃圾咁掃出去咪得囉！

要九十分，或者，九十分以上嘅歌，就難些少。

嗰啲真係要靈感到至有！

我作歌，作咗成千，冇一半係九十分或者九十分以上嘅，多數，係五十分以下。

九十分嘅歌，十隻都未夠呀睇怕。

一年，出唔到一隻真係好 top 好 top 分數，自己又鍾意，人哋又鍾意，個個都唱嘅歌，我自問，幾年只寫到兩三隻咁大把。

要好心血來潮，來潮得好勁，至會有 top 嘅靈感響個腦袋一個音一個音，閃電咁閃出嚟。

啲音究竟響邊度嚟？我自己都唔知道！忽然，佢會行雷閃電響個腦個心度「轟」「轟」聲咁「轟」出嚟。

用音，我自己寫歌寫咗成卅年，有咗自己嘅風格同習慣喋嘞，規矩已經識晒，而且周時反鬼轉晒啲規矩嚊！

技術呢，自問算係幾成熟啦。

認真 top 嘅旋律，自問重未夠多。十零廿首啫，重冇顧嘉煇咁多係九十分嘅。

呢幾年，我寫歌，比較後生嘅時候，認真咗些少。

推敲功夫，落多咗好多，唔多願交行貨出去，唔同舊時，行貨多過正貨。

因為由十幾歲寫歌寫到而家，眼角高咗，對自己要求，亦苛刻好多，亦唔係咁容易自己呃到自己，明明係「pat」屎，唔會讚佢香，多咗些少自知，標準高咗！

寫冇寫少，不過交出嚟嘅少咗。

無謂吖！自己嗰關都未過得嘅嘢，攞出嚟獻世做咩？五十分都未夠嘅幼稚園貨色，我唔可以學班小朋友咁沾沾自喜嘅，而家。

求其幾個音堆埋就算數嘅嘢，今時今日，我做唔出。

寫得好唔過貝多芬嘅，我呢世都，不過，大家亦冇要求我好得過貝多芬，我自己亦冇咁要求過。

我只係要求自己，用自己心中尺度嚟量度，搵多幾首高分作品啫。

而家我寫歌，態度係咁。

希望響瓜老襯之前，有番幾打正旋律，咁我就死都眼閉，覺得不枉此生嘞。

談旋律

流行歌，極重旋律。這是我的看法，也許有人不贊同。

有人說，節奏重要。也有人說，整首歌的 total sound 更重要。

這些論調，失諸片面。因為流行歌，令人記住的，還是旋律，樂友不妨自省，你心中仍然記得的歌，是不是旋律好的。旋律不好的歌，你有哪一首記得牢？旋律是音樂的表層。和聲，不過是賦予音樂深度與廣度的後加層面。音樂可以沒有和聲，但沒有了旋律就不成音樂。流行歌，旋律是首要。沒有好旋律，而能流行的歌，不是沒有，但那是例外，不是正途。

翻開世界音樂史，和聲成為音樂重要部份，時間不長。過往千多年，人類的音樂，沒有和聲，全是旋律。

為甚麼？因為旋律和語言，關係密切。

一句話，反覆吟哦，旋律就出來了。因此，音樂的民族性，聽和聲，很難分辨。但聽旋律，一聽就聽出來，這首是中國歌，那首是蘇格蘭民謠，雖然同用五音音階，但一聽旋律進行的方式，就極易分別。

這是因為旋律與語言關係密切，語言不同，旋律就有分別。

《東方日報》專欄「我手寫我心」，1990 年 1 月 11 日。

191

再談旋律

寫旋律，天份的重要，多於一切。為甚麼如此，我苦苦思索了多年，也不明白。請教了許多音樂素養與學問都高的師友，也問不出個所以然來。有不少正統音樂家，學問好得不得了。可是，窮一生努力，都寫不出一兩首好旋律。真奇怪。

旋律之來，大概由語言而生。

我們說話，有時高音，有時低音，有時一個字拖長，一個字短。這高低起伏，與節奏的轉換，及強弱的變化，其實，就是旋律。

本來，我們可以人人都成作歌人的，說話起伏有致，長短有度，強弱有節，就成旋律了。而說話，除了啞巴之外，人人都會。但為甚麼好

《東方日報》專欄「我手寫我心」，1990 年 1 月 12 日。

旋律那麼少？

想爆了頭，都想不出道理來。所以，只能說，寫旋律靠天份，不是力學學得來的。Melody sense，旋律的感覺，與生俱來，努力只能使之進步，但沒有天生旋律感的，怎麼樣去學，竟也枉然。因為寫旋律，先天重於後天，所以好旋律不多。中國近代，有過多少作曲家？又有多少首好旋律？兩個數一分，大概一個人也分不到一首。

中國人唱來唱去的民歌，有多少？《紅彩妹妹》《跑馬溜溜的山上》《讀書郎》《青春舞曲》……，真是數不到一百。外國亦然。只能嘆句，旋律天才，何其少也！

寫旋律

黃安源，這位每次聽他都大大感動我的二胡大師說：「旋律是天生的。」

自己寫了半輩子旋律，也看盡同行寫旋律，不免同意他這說法。有些畢生鑽研音樂藝術的大師，音樂素養之高，到了出類拔萃境界，可是就是寫不出好聽悅耳的旋律來。

反之，有很多旋律寫得極好的，其實音樂知識，十分膚淺。

大概，把一個個音串起來的能耐，靠感覺多於靠學識。旋律感豐富的，就算音樂知識不太高明，卻也能隨口哼出動聽旋律來。

（噢，讀友有不知甚麼是旋律？一首流行曲，那一句句樂音，就是旋律了！）

民歌之中，旋律好的很多，比學院音樂多不知多少。

一般沒有受過音樂訓練的人，都喜歡聽旋律。而能寫好旋律，與音樂訓練也無甚關係。《天佑女皇》是極佳的旋律，但本來就是民歌，連作者是誰也難考究。

陳鋼與何占豪的《梁祝》協奏曲，是這兩位大作曲家的少年時期作品。

他們的近作，在音樂技術上，肯定的比寫《梁祝》時成熟，但其他作品，始終不如《梁祝》受歡迎。因為旋律寫作，與感覺有關，不因學養。而人的感覺，多數天生。

不知道

別問我旋律怎麼來。

我自己也不知道。

寫旋律的規矩,大概已經很熟。音與音之間的關係,也懂一點點。但懂得這些,與寫出動聽旋律,可說完全沒有直接關係。

動聽旋律,是忽然在腦中閃出來的。

我自己有個奇怪的經驗,好旋律閃出來的時候,多在睡前,往往整夜苦思,沒有結果,人倦累不堪,想睡了,但頭一碰枕,沒有想出來的旋律,就忽然閃出來。於是,人睡意全消,忙不迭爬起來,把不知從何而來的音符記下。

也許,這是苦思之後,潛意識產生出來的。但是否真如此,我不知道。

有時,感情特別激動,也有旋律在腦中浮現,像八九年,一邊看電視,一邊流淚,一邊就在用紙筆,紀錄腦中不停湧出來的音符。

而這些音符究竟是怎麼出來的,我真不知道。

《東方日報》專欄「滄海一聲笑」,1994年5月10日。

旋律誕生

「你的旋律,是怎樣產生的?」訪者問。

「我不知道!」只能如實回答。音符總在需要的時候出現。

有時,還會在不需要的時候出現,例如,洗澡的時候,吃飯的時候,和臨睡的時候。

抽屜裏有個透明的文具夾子,裏面放着幾百張紙頭,都是旋律冒出來之時,趕快用簡譜記下來的紀錄。有時要交歌,而苦思之後,仍然想不到,就會把這透明夾拿出來看看,作為思想的引導。有時,我也會坐在琴前亂彈,藉着這亂彈亂撞的方法,捕捉些由機會組合成的樂句,找到一句好的,就用作曲技法的起承轉合把之發展成歌,種種方法,我都會用來催生旋律。

作品怎麼樣產生,其實不重要。重要的是誕成的歌,水準如何。不

《新晚報》專欄「我道」,1993年11月26日。

過，訪問者總是對創作方法有好奇。而坦白的說，作為創作者，我真是不知道，總之要交歌的時候，有歌出來便是。

寫旋律

讀友何明先生來信，要求在下公開答覆，如何可以學懂寫流行曲旋律。

這真是難倒了我，因為我學音樂，只是半途出家，除了在年幼的時候，偶而向懂作曲的師友請教之外，只是拚命自修，不停的寫。日久有功，就寫成些大家都覺得能接受的旋律了。真的要我把方法逐一分析，我卻也無能為力。

如果何讀友真的想寫旋律，我唯一的建議，是請他不停的寫，不要氣餒，寫得多，水平就會進步。一切創作，其實只是將不同的資料元素，重新排列。寫旋律也一樣，只是將不同的音排列起來。排列得好，就是好的旋律。其實方法是簡單得很，其間絕對沒有甚麼秘訣。

《東方日報》專欄「黃霑在此」．1981 年 2 月 20 日。

冰是甚麼

越寫得多旋律，越佩服顧嘉煇。

佩服他寫得出自己的風格來。

我可以一夜寫六七首旋律，面不改容。但每首歌，只是流暢，性格多數欠奉。煇哥的旋律，寫得慢。唱片公司監製多番催請，也不見作品。可是當作品交得出來的時候，你閉目一聽，就清清楚楚的聽得出他的風格來。

大家用的，都是那幾個音。但他用那幾個音，絕對比黃霑用得好，這是功力問題，想不寫個服字都不行。常問煇哥，為何會這樣？他也說不出個所以然來。這不是他不肯教，而是大家功力，有實際距離。在下是幼稚生，夏蟲不可語冰。

《明報》專欄「隨緣錄」．1983 年 7 月 28 日。

需要新血

《東方日報》專欄「黃家店」，1984 年 2 月 9 日。

　　寫歌絕對不難。寫篇散文，至少要從三四千個中國字裏面去挑出適用的來據為己有。寫歌嗎？用來用去，十二個音而已。

　　從前，寫歌的人，用的和聲，很注重進行順暢。但現在，人類的耳朵習慣，已有改變，很多新異的和聲進行，都可以接受。束縛於是更少了，寫歌更容易。

　　何況流行曲一般常用的十六句四段體，和中國作文章的常用「起承轉結」方法，不謀而合，將十六句四段，在十二個音左右來回往復，一首不錯的歌就此寫成，幾乎毫不費力。

　　所以，我常常勸有興趣的友人試試寫歌，即使他們的樂理不大靈光，也請他們不要怕。

　　寫歌，現在已經算收入不錯的，已經可以養妻活兒，因此更應該試試。而我們香港樂壇，也實在需要新血。

作曲法？

《新晚報》專欄「我道」，1993 年 11 月 27 日。

　　教作曲的書，沒有多少本。其中，真能講出甚麼道理來的，更少。

　　學作曲，最重要的學習方法，是多寫，然後從實踐中，慢慢體會。

　　歌的構成，和寫文章完全一樣。中國人說文章要有「起」「承」「轉」「結」四個部份，歌也一樣。

　　這是唯一的法則與規律。其他，就沒有甚麼法則可循。

　　創作，是要創新。

　　新，就是從未有過的意思。而找從未有過的東西，怎麼能依照舊規則？

　　披頭四經典名作《昨天》，第一句，是流行曲最慣見的結尾，他們大反傳統，放了在開頭，這樣，一首不朽名作就產生了。

　　要寫首《昨天》，你如果按照書上教的方法，永遠寫不出來。

　　就因為作曲沒有甚麼規矩可尋，所以，有時，只好像寫文章，我自求我道，甚麼「文章法則」的書，全部束諸高閣。

廣告歌怎樣好

寫廣告歌，第一重要是易上口。

好聽重要，但容易上口更重要！

易上口，聽眾觀眾，才會投入和唱。

所以，除非要求如此，否則絕不要寫好聽而不好唱的廣告歌。

好唱，容易上口的歌，一播出，機前的人就想加入和唱。這樣，觀眾聽眾，自然而然地就投入了進你的廣告裏。

而你的廣告信息，也自然而然的滲進他們的腦海裏。

好唱的歌，一定不太深奧。

由小孩子到公公婆婆，都會一聽便記得住的旋律最好。

「可口可樂」在七十年代的那首《我想教世界唱歌》是此中表表者，旋律簡單而跌宕有致，一聽此歌，心中就洋溢一片暖洋洋。而節奏輕鬆，爽得很。我相信，這廣告一播出，機前就有人和唱。

可惜這類一流廣告歌，少得很。

《明報》專欄「廣告人告白」．1987 年 7 月 17 日。

19

啱聽

有首歌，人人會唱，簡單而悅耳。

那是 Do Re Me Fa Sol La Ti Do，就是由低音一級一級的升高的旋律，叫音階！

作曲家寫歌，常常在這音階上「偷橋」，抄。由貝多芬到喜多郎，到黃霑，都一樣。

不過一般人，聽不出來。

貝多芬不知有多少旋律，根本就是上行或下行的音階中蛻化出來。像《第九交響曲》的《歡樂頌》，主旋律開首幾句，只是用 Do Re Me Fa Sol 五個音上下遊走而已，翻來覆去，簡單到不可能再簡單。

港人熟知的喜多郎《絲綢之路》旋律，也是從音階反覆往復構成，但悅耳異常，而且纏綿之極。

《東方日報》專欄「我手寫我心」．1989 年 9 月 3 日。

粤劇界有個形容觀眾聽覺喜好所趨的詞兒，叫「耳軌」。香港人更直接，就叫「啱聽」。

音階最是啱聽。所以由音階生化出來的旋律，通常都悅耳。

最近，替徐克寫了《笑傲江湖》的主題曲，不妨向聽眾諸大佬大姐細佬小姐坦白，這首歌，就是用中國最傳統最樸實樸素的五音音階，上下反覆往復寫成。寫完在琴上彈，自覺十分啱聽。

希望將來面世，聽眾也有同樣感覺。

耳軌

《南方都市報》專欄「黃霑樂樂樂」‧2004 年 10 月 21 日。

粤劇人有「耳軌」一詞。如果歌曲的旋律中聽，容易入耳，符合顧曲人平日聽歌習慣，就是「啱耳軌」（適合耳軌）；否則，就是「唔啱耳軌」（不適合）。

他們的說法，和近年外國音樂學者的研究發展，不謀而合。近二三十年，外國大學的精神病學者，發現有些音樂對精神病患者，有寧神作用。於是便想探討其中原因。這些年研究下來，有不少發現。

例如，發現人類聽覺，對音韻的組合，會形成習慣。不同的組合（pattern），會令聽者產生親切、舒服，或不安、煩躁的種種不同效果。

這是合不合「耳軌」的緣故。合「耳軌」──接近聽者平日對音韻組合形成了的習慣，聽者就覺得旋律動聽，悅耳。因為符合自己腦中已有的 pattern。

所以，寫流行曲，旋律要「新中有舊」，也要「舊中有新」！

這是「耳軌」習慣，控制了我們的喜惡。

全部似曾相識，就舊。對舊事物生厭，是人之常情。所以歌的旋律，句句好像從前聽過的不行。太沒有新意了，聽眾不會感受到新的刺激。

太新的旋律，音符組合，完全出人意表，和聽者的耳軌與 pattern 絕不相類，也不行。新得令人無法接受，聽眾就會掉頭不顧。

必須新中有舊，舊中有新。既親切，又有驚喜，這樣，全合「耳軌」，歌就中聽！就流行！

沒有辦法，中國人的耳朵就是喜歡聽五音音階的，一聽就覺得舒服、舒適、舒暢，令我們有太多快感了。

用這沒有 Fa，也不用 Ti 的五個音寫出來的好旋律，特別令中國人覺得親切，而且一聽難忘。

為何會這樣？大概因為我們由華夏祖先開始，便聽「宮、商、角、徵、羽」，聽了一代又一代，懂了。

而也許其中別有奧秘。

多年前，以一曲《涅槃交響曲》成名的日本作曲家黛敏郎，曾應亞洲作曲家聯盟之邀，參加亞洲音樂研討會，在會上發表論文；論文涉及鐘聲的泛音。

原來鐘聲齊響，動人心弦之餘，發出兩組泛音。第二組，竟然是 Sol La Do Re Me 五個音。

中國人常常以「繞樑三日」來形容對聲難忘，好像在空氣中不停迴轉，多天不絕；也許，正是因為這五音樂曲，一聽過，便令腦袋記牢了。

另一可能，就是我們的腦子裏，很早就有五音音階的程序在，所以一聽五音旋律便「合晒合尺」；對了耳軌，於是親切而熟悉，好感油然而生。

不過，無論原因如何，聽五音音階的歌，中國聽眾是對胃口的。

只是，五音歌不容易寫得出新意來，要有創意，不落前人窠臼，也不是太輕而易舉。

這幾年來，流行歌不乏五音音階作品，但真令人一聽難忘的，卻沒有幾首。

雷同旋律

劉福雲讀友來信，說有位歌星從前一首歌，和 Joan Baez 的某作品十分相類，問我如何會這樣。

這位歌星，人品性格，都十分好，是娛樂圈中鳳毛麟角的真正可愛人物，我相信他不會是有意搬曲過紙，把別人東西，據為己有的，旋律偶然相同，可能只是巧合。寫旋律，用來用去十二個音符。而且流行曲和聲進行，一般來說比較簡單，曲式又比較刻板，所以時常有雷同的現象出現。而這些現象，多數是無心的。像林子祥《分分鐘需要你》中有兩句，就和某歐西舊曲完全一樣，但恐怕並非有心抄襲吧。

《明報》專欄「隨緣錄」・1982 年 2 月 18 日。

創作

讀友何自榮先生來函，要我舉例以明創作如何將不同元素組合形成新貌，恭敬不如從命。

從前外國沒有自來水筆，只有削尖了一端的羽毛和墨水。發明家在筆筒內放了個小泵，加了條簡單的掀桿與操作長塊，做成了墨水筆。這便是把不同的創作元素，組合在一起，令其關係改變，形成了新貌，創造了新的用途。寫東西，也是把字與字的關係，重新編排來表達出新的意思，新的情感。

創作樂曲旋律，用的全是那幾個音，只是音與音的關係重新編排而已。排得與別不同，而聽起來又悅耳，就是好的音樂創作。拙作《舊夢不須記》首句，是把中國民謠《水仙花》第一句縮短了最末的兩音，再把高音 Do，改低半度成 Ti，於是就做成了一句相當動聽的起句，在《晚風》之前，成為拙作中最流行的中國味道流行歌。

《東方日報》專欄「黃家店」・1984 年 11 月 25 日。

《東方日報》專欄「滄海一聲笑」．1992年5月1日。

我的歌，常常用舊資料剪裁。

像《滄海一聲笑》，歌的三句，裏面的幾個音，幾乎全是五音音階整個下行與上行的排列，中間只略加變化而已。

《舊夢不須記》頭句，是中國民歌《水仙花》改的。

《男兒當自強》根本是把流行中國的《將軍令》縮龍成寸，三百多小節盡刪枝葉，編成今貌。

不過，每次抄襲前賢精品，必坦白。

這有如學書法，這是米南宮，那是孫過庭。這個字佈局學曹全，那一個，學趙松雪，不妨一一道來，也不必引以為恥。

流行曲用音，大都不出十一二度，一首三分來鐘的歌，就是在這十一或十二個音中翻來覆去。有時，倒也免不了有臨摹痕跡。

但沿襲前賢作品，絕不可隱瞞。一旦有心隱瞞，就變成賊。變成搶別人成果的強盜，人格馬上出問題。

纏綿往復

我常常認為，音樂的妙處，很多時候，文字無法形容。

不過，有時卻有例外。

像古人形容樂句「纏綿往復」，就是一例。

甚麼音樂是「纏綿」的？那些在幾個接近的音符上蕩來蕩去的樂句就是。因為音符一接近，在聽覺上，就會予人以親切親近的感覺。所以樂句用的音符，如果只在幾個鄰近音符上來來去去，「纏綿往復」的味道就會從聲音裏沁溢出來。

另一個例子就是用「如泣如訴」來形容管弦之聲。吹奏得好的管樂和弦樂，真像人在低訴，在飲泣，令人茫然腸斷，黯然神往。

《明報》專欄「隨緣錄」，1983 年 12 月 21 日。

201

用音符表達纏綿

要表達纏綿情意，音樂如何寫？

音樂本來非常抽象。音樂不過是聲波振盪，是沒有甚麼意思的。要音樂纏綿，真不知如何弄才有效果。

不過，我國古人懂音樂的不少。他們一早就把這道理為後輩的我們說了出來。「纏綿往復」四個字就把寫纏綿音樂的竅門全都道破。原來想旋律有纏綿的味道，音符必須「往復」。

甚麼是「往復」？就是在接近的音符之間來來去去，來了又去，去了又來。

位置接近的音符，給我們親近、親切和親密的感覺。想寫纏綿的樂句，最好採用鄰近位置的音符，但絕對不能跳躍太多，最好一步一步走。

走上一兩步，就要退回來。

來來往往，翻來覆去，走開了，又回頭。回了頭，又走開！

像對難分難捨的戀人。先靠得近，抱得緊；然後分開，走一步，回顧。一回顧就依依不捨；馬上又走回來牽着手，把對方拉近，然後抱在一起。

《南方都市報》專欄「黃霑樂樂樂」，2003 年 9 月 25 日。

但走還是要走！抱了一會，就輕輕地把對方放開，轉身離去。然後走不過一步，又回頭回顧……。

這樣拖拖拉拉、糾纏不清地運用音符，纏綿的感覺，就會從樂句滲出。

難怪我國有「禮儀之邦」的說法！老祖宗裏邊，實在有知樂的人。

古樂書的啟發

《文匯報》專欄「黃霑閒話」，1996年11月12日。

我們常說：這首歌很纏綿。

音樂本是抽象的，一個音連着一個音，本身似乎沒有甚麼意義。但為甚麼一種音的串聯，會引起纏綿的感覺；而用另外的方法把樂音串起，感覺便不一樣？

這問題，想了幾十年，略有愚者之見。

我曾不斷把一些聽起來非常纏綿的旋律，逐句仔細分析，發現樂句用的音，如果都是靠得近的，纏綿的感覺，就容易溢出。

好像法國流行曲大師法蘭士黎（Francis Lai）的傑作《男與女》，音是逐級升的。一小級一小級的上行，然後欲行又止，上一級，又倒退一級。好像要分別的情人，依依不捨，走了，又回顧，揮手回眸，不一而足。

這樣的旋律進行，纏綿感覺就貫注全曲。

所謂「纏綿往復」，就是說樂音小步來回，摟摟抱抱不肯分，像戀人在緊擁着，互相撒對方的嬌似的。

明白了這本來簡單不過的道理，寫情歌，就易得纏綿了。

中國古樂書裏，另外有一句話，啟發了我不少。

這句話是「大樂必易」。

「易」就是「容易」。

貝多芬《第九交響樂》的《歡樂頌》，基本上是 Do Re Me Fa Sol 五個音寫成的，非常容易上口，聽過一兩遍就幾乎馬上記牢了。恰巧應了「大樂必易」的道理。

記得我為徐克兄配《笑傲江湖》電影音樂的時候，那首《笑傲江湖》曲，寫了六七個不同旋律，大家都不滿意。但想來想去，都想不出更好的來。

然後，翻書翻出了這句四字真言，靈感就來了！寫首最容易的！

樂句最動聽的是音階，照着樂音的自然排列，旋律必然順暢，因為那是自然而然的升降，人人一聽就熟。

而中國人耳朵聽慣的，是「宮、商、角、徵、羽」Do Re Me Sol La

這五個音，於是我由羽音開始，下行。這裏面，完全不跳半級，順序而前，信步而下。

這樣一寫，寫了兩句，程式不變。

然後，從曲中最低音開始上行，也不作越級跳，只偶然的往復一下。

這樣寫了三句半，樂曲已一揮而就，可以交卷了。

這首歌，在台灣，流行得不得了。為我這作曲人賺了不少台幣。

都是中國樂人理論帶來的啟發。所以，中國樂書，大有道理，不可不看。

大樂必易

中國音樂古籍說：「大樂必易。」其中道理，非常有啟發性。

易，就是容易。容易上口，容易入耳，容易入心，才是偉大的音樂。

貝多芬的《第九交響樂》，最為人熟悉的《歡樂頌》，基本上只是五個音 Do Re Me Fa Sol 而已。第三句旋律，才下行跳出一個低八度的 Sol，其他幾句，就在五個音翻來覆去而已。

韓德爾的 *Joy To The World*，開首的一句，氣勢磅礡，好聽得很，其實簡單到不能再簡單，就是七音音階，由高音 Do 開始，一路的 Do Ti La Sol Fa Me Re Do 順行下去，根本半個音也沒有跳，不過是在節奏上，稍下手腳而已。

這兩個旋律，不知流行了多少年，可說是人人傳唱。但其實容易之至。

可見「大樂必易」，的確有理。

初學寫旋律的，往往以為艱深跳躍的，才是好句，其實錯得很。

要寫容易上口的樂句，絕不容易。有時往往翻來覆去，都不敢決定。因為太容易了，好像沒有盡過甚麼努力似的。

但寫得多，就知道，原來容易是自然的同義詞。樂句自然而然地流出，好像毫不費力，聰明人，才會一聽就上口入耳入心，才會流傳得久遠，才會有成為偉大作品的希望。

易，是返璞歸真，復得返自然，出之若不經意，但卻直指人心，令人感動不已。

趕工寫歌的時候

梁寶耳的「新樂經」裏有篇《何以作曲不能趕工完成》，說作曲家寫完一首好作品之後，往往有一段時期印象極深，於是要另寫新歌的時候，往往無法擺脫前曲影響。

這是很實在的創作經驗。相信不少作曲人，都有過同樣感受。

我自己便常常受到同樣的困擾。

要避免後曲像前曲，也無萬應萬靈善法。

不過，卻也不一定完全無法可想。

創作完成，人腦經過了非常專注與投入的劇烈運動，腦海自然會留下印象。要用最快時間，洗清腦中痕跡，最佳方法是馬上讓腦子接受另一種強力衝擊。

例如，將寫成前曲送出後，立刻便狂聽前賢大師佳作。一首流行曲寫就，即開唱機，狂播貝多芬交響樂。聽上一兩小時之後，腦中剛才還盤旋不去的樂音，就會讓樂聖的傑作洗刷乾淨。於是再要趕工寫另外一首歌，就不會受前曲牽着鼻子走。

另一方法，是刻意和腦中印象對抗。索性把完成了的譜放在面前，有心反其道而行。前曲用主和弦作起句？寫新歌的時候，便偏偏不碰主和弦。前曲第一二音弱拍開始，新曲便故意用強拍開頭。這樣面對面鬥爭十來分鐘，也往往收效。後曲至少在結構上，會與前曲大異其趣。

不過，這是十分辛苦的功夫。但一旦以作曲為專業，只好如此。

所以，我有時很羨慕梁寶耳兄，他有為捕捉心路歷程而寫歌的優悠，我們沒有！

《明報》專欄「自喜集」，1988 年 7 月 4 日。

寫、改、揀

現代音樂大師華格納（Richard Wagner），據說每天創作旋律，有時一天之內，寫二十首。

但他發表的作品，用上的旋律，沒有多少。那麼寫了的旋律，到了

《東方日報》專欄「黃霑在此」，1981 年 2 月 21 日。

哪裏去？

　　到了字紙簏！

　　他是自己最嚴厲的批評家。心中定下了個很高的水平，天天創作下來的作品，認為不好的，馬上丟掉，再寫。務求寫到合心合意，有公諸於世的價值，才肯發表。華格納是曠世奇才，作品功力，令人目眩。連他這樣得天獨厚的人，也這樣的努力不倦，我們這些天資平庸的，大概也只好用這方法來學創作了。天天寫，寫完改，改完又改，到最後，沙中揀金，把金獻世。

細藝現場：
填詞

比起寫旋律，填詞是相
對摸得到的工藝。粵語
流行曲習慣先曲後詞，詞
人在預設的框架底下掏出
感覺，以詞入樂，避免倒
字，盡量押韻，詞意即使
未能深入也要堅持淺出。
黃霑自己知道，這些事
情，其實知易行難。

不信人間盡耳聾

《壹週刊》專欄「浪蕩人生路」‧136期‧1992年10月16日。

十九歲開始執筆填詞,直到今天,居然沒有停過。

有一陣子,意興頗闌珊,腦海中曾多次閃過封筆的念頭。

聽眾太年輕,沒有甚麼分別好壞的能力,通或不通,全不知道,令我有些心灰。

但想了一陣子就想通了,封筆是投降,是不接受挑戰。這不合我性格,何況,向水準低的東西投降?這是啥道理?

寫!堅持寫下去。

不信人間盡耳聾!有水準的作品,即使丟了進不通不通的汪洋大海,也自然會浮現,自然「蒲頭」的!知音不易找,但卻絕非找不到。

也幸虧這樣堅持着。有了這樣的堅持,今天的我,才多了幾首不會臉紅的作品。

寫歌詞,在我心中,只是小道。

一首歌,有多少字?一般 AABA 的標準流行曲四段體,不過是十六句左右而已。填滿百來個字,就一場文字遊戲完成。

論字數和酬勞比例,大大化算。

何況,寫了這麼多年,技巧方面,已經算掌握得頗為圓熟。有時,一看樂譜,就知甚麼字可以按着譜填進去而不倒音,所以,近年來,我填歌詞,真的要趕工,半小時之內就可交卷,寫成初稿了。

寫流行歌詞,對象是年輕人,所以首要是淺,絕對不能深。

當然,能「深入淺出」最佳,不然,「淺入淺出」也不礙事。深奧文字,一律要避;否則,永無流行機會。

歌詞是要來聽的,不是寫來看的,所以,一切以聽得明白,唱得清楚做標準。韓愈《南山詩》那類專用深字僻字的寫法,萬萬不能用。

我自己一貫的寫法,是一韻到底。能叶韻就叶韻。

一來,叶韻可以作聽眾記憶之助。

二來,叶韻歌詞,有聲韻的美,悅耳好聽,音韻鏗鏘,配合起樂音,聽得人舒服。

三來，還也符合中國人合樂文字傳統。

我平日，不算是個遵守傳統規矩的人，但卻樂於接受前人經過幾千年嘗試，從無數錯失中得回來的好經驗，在寫歌詞技巧上，我認為叶韻是前賢智慧結晶，所以一直依循，而且永遠堅守，絕不放鬆。

世上自然有技巧不夠，卻又故意把劣拙功夫說成是反叛思想的人，但這些「博懵」之徒的藉口，不值得一論。

我可以容忍轉韻，但卻主張轉韻的時候，必要轉得自然，硬轉急扭，反不如一韻到底那麼容易掌握，如非高手，等閒不應造次。

內容要抓得住青年聽眾的共鳴，但，一定要有新的面貌。

主流題材，是愛情。

其他的，都是主流之外的分流而已。

但愛情題材，寫了數十年，初戀，暗戀，熱戀，狂戀，甚麼戀法，都讓走在前面的人寫過了，再寫，就要寫出新面目，才會令今天的青年歌迷賞識。

你必須把初遇，眷戀，回憶，思念，分離這種種重複過億萬次的愛情場面，賦予現代氣息，才能令現代人一聽就心弦響應。

陳言死語，能不用，就不要用。

必須能和今天生活合拍的歌詞，才有生命。「街燈已殘月暗昏」一類十九世紀東西，最好不要在筆底出現。

用詞也應該合乎今天語言習慣，上輩的粵劇「開戲師爺」，常常因為遷就韻腳，把常用詞顛倒，「搖曳」變「曳搖」，「悲傷」變了「傷悲」等等陋習，都是文字功力未逮才會有的毛病，黃霑寧死不學。

詞意的情感，要其中有脈絡可尋，無論表面上怎麼轉折回旋，都要骨子裏通暢無阻，一脈相承。忽而東，忽而西，不是活，是亂。

寫詞，不必懂音樂，今天不少人奉為不可企及的曲詞天才唐滌生先生，根本不能算是十分懂音樂的人。

但寫詞的人，要耳朵好。否則，就會把字填成倒音。一倒音，顧曲人就聽不明白，「新鮮美國運到」，會變成「神仙媚國暈倒」，那就鬧大笑話了。

香港需要好歌詞。這些年，港產流行曲的影響，幾乎無遠弗屆，有中國人的地方，就有港產流行曲，而不通的歌詞，此際充斥市面。

這些歌詞，令人聽得耳膜發炎。

想不令歌迷耳聾，就呼籲有志於此的青年，加入寫詞行列。

只要作品有水準，必受賞識。

人間，聾子到底不是處處皆在的。

來吧！青年人！我等着你的好作品。

共鳴尺

《新晚報》專欄「我道」．1994 年 7 月 8 日。

有次，和許冠傑錄音。休息時，他忽然問：「你可有想過，你最流行的歌，為甚麼流行？」

這問題從未想過，一時間楞住，答不出話。

然後，在腦中檢視拙作較受歡迎的作品，忽然腦袋靈光閃現答案。

「流行的，比較多我自己的真情實感。」我對許兄說。

以後，反覆印證多年，發現這個一時靈感啟發的答案，說出了事實。

很奇怪，作品有真情流露，情感全透過文字、聲音，直達受者心房。情濃，就會引起讀友與樂友共鳴。

稍多矯飾，無論創作技巧如何，都逃不了不為人注意的厄運。

讀友聽友，其實心中有把共鳴尺，在度創作人情感真假。

這尺也許大家不知其如何存在，但其存在，卻是事實。共鳴尺這一關不合格，作品就嗚呼哀哉。

也說說寂寞

《明報》專欄「自喜集」．1988 年 2 月 27 日。

週刊上讀到倪匡的一篇談寂寞文字。說少年愁易遣，年紀漸增，就孤寂難驅，只能發楞。

記憶中，寂寞是與生俱來的感覺，自孩提年代起，便已覺得寂寞難耐，對我來說，倒與年齡無關。

少年時，寄宿校中五年，天天都有寂寞的感覺。幸而宿生同學不少，有友作伴，閒愁易散一些。拙作中，我這內心世界其實也不時洩露了一些。羅文唱的《當我寂寞》，鍾鎮濤唱完再重唱的《今天我滿懷寂寞》，都是很有真情的作品。「千山我獨行，不必相送」看似瀟灑，其實卻有無窮孤寂在其中。「披散頭髮獨自行」這句我自認為「自況之詞」的句子，也是隱隱有一片冷寞存在裏面。

不過，寂寞是現代人心中，很普遍的情感。也不足大驚小怪。

從前的中國農人，一個人天天在田中耕作，很多時候，四野無人，

他們卻可以獨而不孤。雞犬不聞，也仍會十分怡然。不像我們現代人，在最熙來攘往的人堆之中，都會忽然一片寂寞感，由心中冷起。

但這種無計相迴避的感覺，也不無好處。

這些感覺，起碼會襯起那些不易得的快樂來，令快樂的感受，更舒服。

沒有了寂寞，我們不會如此珍惜快樂，不會如此憧憬快樂。

所以，當我寂寞，就由我寂寞好了！

代郵談創作

你說得對！真是我的知音，自況是難免的。

搞創作的人，通常不是求諸外，就是求諸內。

向內心尋求真實感覺，一向是我喜歡走的道路。

往往，心中最真和感受最深的，會從筆下流沁出來。

「披散頭髮獨自行，得失唯我事」，的確是心聲。

「千山我獨行」，「獨闖高峰遠灘」都曾是理想，到今天，仍時時感覺重現。

「莫記此中得失，不記恨愛相纏，只記共你當年，曾經相識過」，今天看來像是預言，真奇妙。

八十年代寫的東西，怎麼可以預示九十年代心境？連自己也不知道。

不知道天邊有你這麼一位知音在！

謝謝你的遠洋來信。

沒有得你准許，發表了我的覆函。實在忙，只好借這欄篇幅，越洋寄柬。

《東方日報》專欄「滄海一聲笑」，1994 年 8 月 13 日。

作品

作家自己喜愛的作品，大多數只因為作品中有「我」在。

作品中有「我」，就必真情流露。

只有真情，才能動人感人。

流行曲作品，至今寫了過千，算得是自己喜愛的，不算多。

這幾首寥寥之選，卻有「我」在。

《明報》專欄「自喜集」，1988 年 2 月 10 日。

「面對世界一切，那怕會如何，全心去承受結果！」

「披散頭髮獨自行，得失唯我事」。

舊作如此。

新作也如此。

《黎明不要來》這首《倩女幽魂》電影插曲，實在是自己愛夜的心聲，積存心中久久，藉着音符與文字，一下子湧了出來。

「路裏風霜，風霜撲面乾！」

「我自求我道！」

都是很多心聲，很多「我」在的句子。

想和他攜手同心，奔向未來日子的感覺太強烈了，忍不住化成了《英雄本色弍》的主題曲歌詞。

也許，這「我」，就是作家的個人風格。是作家自我的充份體現。

可惜，真情流露的機會，不多。自己十分喜愛的作品，於是寥寥可數。

只好寄望明天，明天，希望我還有真情流露，充份體現自我的機會。希望明天，我有多些動人的作品。

竟亦留痕

不經不覺，寫歌詞寫了二十年。

記得第一首歌詞，是我的恩師口琴名家梁日昭先生要我寫的。大概因為梁老師看見我喜歡舞文弄墨，就給我機會試試，想不到一試之下，竟就試了二十年光景。頗想整理一下二十年來的作品，選些自己比較喜歡的，印本歌集，分贈友好，留個寫作生涯的紀念，所以這一陣，有空便翻出舊作來挑選。然後發現，每首歌的背後，竟都有過千故事。就像舊日記，一頁頁記載着半生中種種不同的緣，種種的遇合離散，有些感情，變得完全陌生；另一些，卻餘溫仍在……。想不到，半生的歷程，每個站，都讓自己的歌，留下了表記，少年，青年，中年，絲絲哀樂，就這樣的在無意之間留下了痕跡。

《東方日報》專欄「黃霑在此」，1981 年 12 月 1 日。

《東方日報》專欄「黃家店」，1984 年 9 月 13 日。

林振強的歌詞，好在哪裏？

好在真情實感。

林振強是個非常現代的香港人。他中國書讀得不多，但中文卻極流暢，單是語文運用方面，便全無老氣，而極富現代感。

這方面，丟棄不了中國古書包袱的，就自嘆不如。

他這人雖然木訥。但心內的感情，卻是又豐富又複雜。

平日人們看見的林振強，只是冰火山上的小尖，表面以下的東西，不但深、大，而且還似火般燙熱。

《笛子姑娘》為甚麼感人？

因為這首歌是寫給他妹妹雁妮的。雁妮那時患了癌症，不久於人世。林振強向公司討了一個月假，親身去服侍她。我們未必人人知道這歌的背景，但聽《笛子姑娘》，鮮有不受感動。林振強作品，就好在這裏。

《東方日報》專欄「我媽的霉」，1985 年 8 月 31 日。

林敏怡與林振強的《空凳》感人，於是不少人誤以為這「雙林」拍檔，是有感而發，由於失了父愛才寫成此曲，其實兩位林老先生都健在，生勾勾，就算老虎都吞得落幾隻咁滯。

香港詞人，多產的幾位，每年至少有幾十首歌面世，這幾十首作品，每首都真是寫自己遭遇，會有多少可寫？

別人不知，我自己倒十首有九，是「為賦新詞強說愁」。

歌詞纏綿悱惻，扯心扯肺？不一定是黃霑自己的經歷！這與小說家寫小說一樣，出於虛構；但虛構得像真，因此感人肺腑而已。

有些人認為，非要有真實經驗，寫不出真情實感來。

我看，這只是個人創作習慣，不能一概而論。多年前，有位台灣二打六明星，拍一部講台灣舞女生涯的電影，於是下海當舞女。這事在我看來，荒天下之大謬。因為如果要當過舞女，才能演舞女，那麼演《望鄉》老妓的田中絹代，豈非要在山打根操迎送生涯半生，才可以演得那麼絲絲入扣？

奇怪的是，誤認雙林檔有感而發的人，不是一般人士，而多為執筆

界。按理，執筆界以文字創作為生，理應對創作此事，比普通人有認識，不知因何竟有此「大吉利是」誤會？

　　或者，雙林的《空凳》，的確刻劃入微，感人甚深；所以即使其為虛構之作，也令人覺得有真情實感在，不知林振強，只是以幻想模擬實況出之，完全沒有實際經驗作根據。

　　反而，像黃霑，曾經有過喪父之痛，親自經歷過眼巴巴看着至愛慈父的生命，從自己指縫中一點一滴漏去之人，想寫出這種感情，卻也十數年來寫不出半個字。

作詞人的條件

石人老師說，幸而他不靠寫歌詞吃飯。

原來他忽有雅興，也來試試填粵語歌詞。一試之下，發覺這玩意兒雖是雕蟲末技，可也不太容易，於是就有上面的那句話見報。

填粵語歌詞，說真難，其實也不是。但說易，卻也真不怎麼容易。

技巧上的先決條件，是要耳朵好，懂不懂音樂，還是次要。時下能靠寫詞混碗飯吃的幾位詞友，嚴格來說，也沒有幾位很懂音樂。可是這些詞友，都有過很好水準的作品面世。可見懂不懂音樂，無大關係。但耳朵好，卻是必須。否則，就常常有「拗口」「倒字」的技術毛病出現。

像把故友周藍萍《綠島小夜曲》改編成粵語歌的最近流行作品，開首的兩句，便已經倒了幾個字。而有這種技術毛病出現，只有一因：作詞的人，耳朵不好，根本拗曲了樂音，摧殘了旋律進行也不自知。音聽不準，自然就會選錯了不能與不應配合的字。

至於歌詞詞意不通，胡亂拼湊，思路跳躍得完全無跡可尋，那是新秀詞人表達能力不逮，功夫不夠的緣故，與填詞難易，以愚見認為，倒沒有甚麼大關係。

歌詞一首，有多少個字？

這幾十個字也串不通，那絕對是文字功力差勁而已。

石人老師，文字功力自然好極。但他也填不完一闋；這卻與表達力無關，壞只壞在他耳朵辨樂音，不夠仔細。

《明報》專欄「自喜集」，1988年7月14日。

嚴格有助創作

有人說：粵語詞難填得好，因為聲韻的規格太嚴。粵音有九聲，平上去入分高低，共得八聲之外，還加上個中入聲，因此難有好作品。

說這話的人是嘴巴放屁。

中國韻文，格律最嚴的應推唐詩。平仄分明之外，還加上甚麼「一三五不論，二四六分明」的調調兒。守律詩，八句之中，有四句要

《東方日報》專欄「黃霑在此」，1980年1月29日。

對仗工整，而且字數有定和有限，數十字中，起承轉法必須有齊，所以非言簡意賅不可。但中國韻文之中，最多光芒文采的，竟然還是唐詩。這就證明，規格嚴謹，只會激發創作力。因此粵語曲詞難寫，不等於寫不出好作品，寫不出好作品，只因我輩寫歌詞的人，功力未逮，水皮而已！

唱讀俱佳

石琪兄這幾日在談歌詞，說唱讀俱佳的詩詞，現在少見。

言下之意，石琪兄似乎要求歌詞唱讀俱佳。這個要求，在下認為沒有道理。歌詞必須合樂而生。脫離了音樂的詞，就不是歌詞。要看起來，文字優美，其實不算是很難的事。天馬行空的寫幾句，完全不受規範，懂得搖筆桿的人，誰不優為之？

但要按譜填詞，填妥之後，唱出來悅耳，又能一聽就明白，比寫幾句離譜而立的「脫調詞」，難多了，何況，寫歌詞要求的是唱出來的效果，不是要求看的效果，根本作用不同，不能以「唱讀俱佳」為評歌詞標準。

《明報》專欄「隨緣錄」，1982年1月13日。

合樂文字

柳永的詞，通俗，所以當時凡有井水之處，就有人會唱他創作的歌曲。

他的歌詞用字，以愚見以為，一定切合當時口語，否則不可能如斯普及。蘇胖子東坡學士的詞作，格調氣魄，都比柳永高，但他先生寫的詞，不能唱。柳永的歌，大概是當時的流行曲。蘇東坡的，只是供小圈子圍讀的東西，民間不唱。因為蘇先生的創作，只是純文字，而非合樂的文字。可惜詞樂失傳，只賸下了文字，後人評詞，就只以文字為標準，合樂與否，要論也不能論。結果做成了文人評詞的錯誤習慣，連石琪兄評流行曲，也不免如此。

《明報》專欄「隨緣錄」，1982年1月14日。

詞曲同刊

我很反對現下不少雜誌的作法，刊登流行歌，只刊詞而不刊曲。一來不尊重作曲者，二來把歌曲的原貌，完全摧毀了。

全港似乎只有《金電視》刊登流行曲是一定譜詞同列的。這是主編黃夏和伍則信幾位的德政，和出版人沈冼妙華女士自己音樂素養高的緣故吧。

《金電視》的做法，實在值得推廣。報刊編輯們如果有心介紹流行歌曲，要取得曲譜，絕非難事。我相信作曲人或唱片公司都會十分樂意，為報刊提供歌曲簡譜，而簡譜也實在簡單得很，讀者都應該能讀得懂，既於讀者有助，也對報刊本身有益。

《明報》專欄「隨緣錄」，1982 年 1 月 18 日。

必須知譜

貫雲石是大曲家，他的《塞鴻秋》那句：「今日個病懨懨剛寫下兩個相思字」，情辭皆妙，可是實在不是好曲詞。

因為襯字太多。

關漢卿的曲，成就更大。他的「我是個蒸不爛煮不熟搥不扁炒不爆響噹噹的一粒銅豌豆」，現在讀起來，仍是趣味盎然。

但這句也不是好曲詞。

因為正文只應有七字，其他的「襯字」，一襯襯了十六個。

雖說北曲可加襯字，但如此襯法，一定是喧賓奪主。所以讀曲一定要知譜，曲詞與曲譜分開，就失所本了。

《明報》專欄「隨緣錄」，1982 年 1 月 30 日。

古人歌詞

今人的歌詞，不通的很多。古人的，也有不少。

《琵琶記》是很好的曲，但第二折引子裏面有句「風雲太平日」，就是不通的歌詞。「風雲」是說人叱吒風雲，用來形容「太平日」很不適當。

第三折裏面《祝英台近》有句曰：「春事已無有」，也不好。「有」字是硬加進去，拼夠曲中五個字的空位。按譜填詞，實在不易。否則寫得出《琵琶記》的名家，斷不會寫不出通順的文句來。用「風雲」來形容「太平日」顯然是為了遷就旋律，「無有」二字架床疊屋，也正為此。

《明報》專欄「隨緣錄」，1982 年 2 月 1 日。

論先詞後曲

韋瀚章先生，是大詞家。詞作早已受各方人士肯定。

我對韋先生十分尊崇敬仰，非常佩服。

可是對他力倡的先詞後曲方法，不敢同意。而且覺得韋大師對填詞一道，見解頗有偏差。

中國韻文傳統，自宋開始，便有「填詞」的方法。而填詞，是先有曲譜，後有歌詞。

為甚麼要這樣？

原因很多。好旋律少，是其中之一。中國字太具音樂性，也是原因。

中國字有平上去入四聲。廣東方言，更有九聲。這聲韻，限制了旋律中樂音的發展。音樂受制於文字。

要衝破這種限制，很不容易。作曲家依詞譜曲，一是用一字多音的方法，來追求旋律的跌宕有致，一是勉強地在正音詞另加裝飾音。如果想一字一音，效果往往欠佳。

我拿大師的尊號作例吧。韋瀚章三字以粵語唱，最自然的是配 Do La Me 三個音，或 Do Ti Me。

如果用 Do Sol Me，「瀚」字就倒音，因為變成「寒」而再不是「瀚」了。

先詞後曲，絕對限制了作曲家的創作，是很有缺點的創作方法，不宜推廣。

《明報》專欄「自喜集」，1990 年 5 月 16 日。

219

絕無不敬

我是韋瀚章大師的後輩，可以說自小便欽崇韋先生的詞作。

《山在虛無縹緲間》《旗正飄飄》等等，都是好歌。

可是，他一生力主先詞後曲，卻有點認識不清，只屬個人偏好，不算是的論，與趙元任先生的主張同病。

本來，先詞後曲，先曲後詞都可以，二者可以並存。

但因為中國字音的音樂性強，所以先詞後曲，反而會阻礙了作曲家

《明報》專欄「自喜集」，1990 年 5 月 18 日。

的旋律路向。因此兩者衡量之下，先詞後曲，勉強可以偶一為之，反而按譜填詞，才是更可行之道。

而且，音可用的，連半音算在內，可用的不過是十來廿個，但中國可以用來寫歌詞的字，千倍此數。以多遷就少，就有選擇，而多選擇，創意才能新。

寫了三篇論韋先生歌詞與詞法的文章，不是有心想和大前輩抬槓，而是實在覺得，韋先生詞論，頗有不足。

如果我們到今天還捧着這類似是而非的寫詞方法，不予修正批評，對後來者學詞，很有誤導的危險。因此才斗膽提出來討論。

所謂「吾愛吾師，但更愛真理」，不是我這小輩存心不敬，而是覺得韋師高人雅量，必定會原諒我這絕非不恭的越級討論。

歌辭傳統

先譜後詞，是中國合樂文字的傳統。

這傳統之來，一定是因為實際上的需要。而這需要，我相信是與中國文字的聲韻有關。字有不同的「聲」，即是說本身便有音樂性。文字本身有音樂性，就一定限制了旋律的發展，令音樂創作大受限制。為了打破這限制，只好先創作樂譜，再由寫詞的按譜而填上歌詞。中國字多，一個詞彙不諧音律，可以用別一個意思相近的來替代。而且中國文字，概念上比較籠統，同義詞之間的分別，往往很少。所以先譜後詞，是可行之道。於是，這傳統就確立了下來。可惜，現在可見與這推想有關的資料可說是完全沒有。

無視需要

趙元任是我國近代功力最深的語言學家，對中國聲韻，極有研究。但是儘管如此，他在先詞後譜的音樂創作上，也不見得成功。他的《教我如何不想他》，「教我」兩字，就配錯了音，所以聽起來，字就倒成「腳窩」。這證明了先詞後譜是行不通的路。但先譜後詞，也很考功力。寫詞人如果對音把握得不準確，填了字上去，也會倒。而合樂文字，是

要來聽的，不是要來看的，所以因為適應聽覺需要，就往往明知故犯，犧牲了很多書寫文字本來不應犯的法規。現在批評歌詞的人，多是從看的一方面着手，完全無視音樂上的需要，多少令人有些不服氣。

兒童歌

當歌唱比賽評判，遇上兒童合唱團的負責人，問：「你有沒有興趣寫兒童歌曲？」

有！興趣濃得很，早有預謀，在擺脫必須的謀生工作之後，就多寫些專為小団団而作的歌曲。

這些年來，兒童歌也偶一為之。不過，寫得少，幾年都沒有一首。

要今天的兒童唱流行情歌，總不是味道，流行曲詞的世界，不是兒童的世界，唱流行曲，小孩子不會有共鳴。兒童歌，今日最流行的一首大概是《我是一個大蘋果》吧？這首歌，幼稚園家家都教兒童唱。但這歌倒字倒得一塌糊塗，聽在耳中，好像是「鵝試一個歹蘋過」，根本不知所云？是完全不懂粵語發音的人寫出來的劣作。

我有首舊作《世界真細小》，也有倒字。而且意思太深，歌詞也太長，看來還不是太好的兒歌。

希望將來，能有些好兒歌面世。

《新晚報》專欄「我道」，1994 年 3 月 19 日。

221

神仙美國嚜

馬彬先生《古事新說》的《唱與不唱》一文中，有談到古詩詞的唱，說：「許多看來是好詩，一旦唱出，可能會全無好處了。」

這話黃霑十分贊成。詩，詞，曲都是合樂的文字，紙上看來水準很好的，可能唱起來，倒字連篇，這樣，就算文字再好，也大打折扣。因為本來專供唱出來的文字，我們不能夠硬把之和音樂分割出來看。

以前，有隻美國香煙做廣告，煙商聘人寫了首廣告歌。這首歌詞的末句是「新鮮美國嚜」。在紙上看，這句話絕無不妥。

可是就因為不合音律，和歌的旋律一配合起來，變成了「神仙美國嚜」，變成了大笑話！

《東方日報》專欄「黃霑在此」，1980 年 4 月 7 日。

《東方日報》專欄「黃霑在此」．1980 年 3 月 2 日。

中國的新國歌，歌詞倒字很多！

這首歌，其實是舊譜新詞。用的仍是聶耳的《義勇軍進行曲》原譜；除了一兩個音以外，改動不大。歌詞倒是全新的。「起來，不願做奴隸的人民」變成了「前進！各民族英雄的人民」！正是「集體填詞」的傑作。

可惜這填詞的「集體」，不通音律，所以只有八十四個字的一首歌詞，竟然一倒，倒了二十多個以上。

當然，中共要注意的，是歌詞的內容與意識，必須配合「當前國策」，但配合國策的後果，全歌詞一唱起來，唱出了很多別字，與原字意義，差別大得很，不但聽不懂，而且鬧笑話。

《明報》專欄「自喜集」．1988 年 10 月 26 日。

石貝等幾位不約而同談起中國國歌，而且還異口同聲地認為海峽兩岸的國歌都有問題，與時代頗脫節。

其實《義勇軍進行曲》與《國民黨黨歌》，不單與時代脫節，連技術都大有問題。兩首歌都犯上了嚴重的「倒字」毛病。

先說海峽右岸的「三民主義，吾黨所宗」吧！這兩句話，讀友不妨試試用國語唸唸，唸的時候，強調一下高低音。然後，再配上原曲旋律唱唱。Sol Sol Do Do 配「三民主義」Sol Sol Me Me 配「吾黨所宗」，就知道這首歌，從一開始便來倒字。如果未知歌詞單憑聽覺，是怎麼樣也不會聽得出所以然的。

再說左岸吧：「起來！不願做奴隸的人們」，第一個字，沒有倒，「來」字嗎，已經有了一點點。「人們」的「們」字，也倒了。

比較上，左岸的歌好一些，但在歌詞合樂技術上來說，實在得分不會高。

但最差的是，「文革」時代的新國歌歌詞，這首歌詞，號稱「集體創作」，倒音之多，令人慘不忍睹。最差勁的是 Sol Sol Sol 三音配「共產黨」，一唱就變「恭餐噹」，簡直不知所云。

不過，看旋律，兩首歌都不差。《國民黨黨歌》唱來蠻有氣派。《義勇軍進行曲》很激昂，雖不一定比不上《馬賽曲》，但聽起來還是很悅耳，而且基本上多用五音音階，中國味濃。

元朝有位「工樂府、善音律」的周德清，寫了一本《中原音韻》，影響至今。

這位十分懂得中國文字合樂技術的大師，是率先提出「字暢語俊，韻促音調」為合樂文字標準的人。

他極力主張「韻共守自然之音」，最反對歌詞「歌其字，音非其字者」。說這是「扭折嗓子」。對這類「倒字」作品，認為「深可哂哉、深可憐哉」。

《中原音韻》書中周氏舉出《陽春白雪集》的一闋《德勝令》其中一句「沉煙裊繡簾」為例。

這句話，在紙上看不錯。沉煙在繡簾間裊裊上升，美得很。

可是一唱起來，變成了「沉宴裊羞簾」，「煙」和「繡」兩字，都倒了字音，聽起來就不知所謂了。

從《中原音韻》周德清開始提出之後，以後的中國樂人與知音之士，反覆強調這問題，不知多少次了。想不到一直到今天，依然還要黃霑大力呼籲行家：不要倒字！

也許，黃霑再多談這問題，也於事無補。倒者自倒，說者自說。自元朝以來，一直如此。

但作為一個心中有合理標準的中國詞人，坦白說，我極希望中國的歌詞，無論在意境上，在技術上，都夠水準。不會連讓觀眾聽明白這基本要求，也不及格。

批評國歌，原意在此，此中不涉及不敬的問題。

《明報》專欄「自喜集」‧1988年11月廿日。

寫了不少歌詞，十九歲開始寫到今天，數十年於茲，可是至今沒有一首完全記得。友儕全部知道我這毛病。

自問記憶力不差。不過腦子記憶庫，不太聽自己意識指揮。

要記的，偏偏記不起來，有些事卻一清二楚，不遺細節，真奇怪。

寫歌詞，對我來說，是容易事。即使在思想最不集中的日子，精神游離，思路不清，幾小時下來，一定可以寫得出七十來分，比合格多一

《文匯報》專欄「黃霑閒話」‧1996年10月8日。

點點分數的東西來交卷。

不過十來二十句而已。

何況，工多藝熟，多年功夫，已把自己訓練成熟手技工。

現在寫流行曲，所謂「寫」，其實是「填」，按音逐字嵌進旋律去。

這種技巧，有古風，與宋人方法，完全一樣。

說起來，香港的廣東話流行曲，倒是沒有違背中國入樂文字傳統，一向與傳統一脈相承，是個挺好的方法。

「開來」與否先不論，「繼往」功夫倒是做足。

這方法另有好處，就是字字唱起來都清楚，入耳就能分辨，很少有「倒字」的毛病。是合規格而不違反音律的好技巧。

海峽兩岸詞作，用填詞的方法少。多數先詞後曲，因此時常不合音律。

連精研中國語音的大師趙元任，都常常有這樣的瑕疵。

趙大師名作，甚至連語音高低都分不清楚，令我們這些後學，聽完大師傑作，忍不住搖頭。

像他譜劉半農博士的《教我如何不想他》，就很多語音上的毛病。「教我」兩字，先高後低，趙大師的旋律，卻先低後高。於是唱出來就聽不清楚。

「教我如何不想他」，聽起來，好像「腳窩如何不想他」！

真教人啼笑皆非。

大師還是這樣，其他等而下之的，可笑之處更多。

我自己早年詞作，也常有「倒字」毛病。工多藝熟以後，毛病較少，贏得了識貨行家一致讚譽，有「黃霑詞作必定啱音」的評價。

不過，啱音的也好，不啱音的也罷，總是寫就即忘。

有時，趁熱鬧的朋友「慫恿」我自寫自唱，我無論如何努力想把歌詞記牢，都不行。

今年，首次參加國慶晚會，只好把拙作抄在道具摺扇上，邊唱邊偷看混過去。

結果，被後台大哥指着笑問：「《江山如此多 Fun》，究竟是不是你寫的？」

服務人民

寫流行曲，第一要求是能普及，那是真正「為人民服務」的創作。

當然，能夠深入淺出最好，但如果這境界不能企及，要在「深入」與「淺出」兩者之間作出抉擇，我個人是寧取淺出，也不求深入。因為流行曲詞是讓聽眾用耳朵去接觸的，不是給觀眾以眼睛去覽閱的。淺白如話，才能聽得明白，才能直達於心，做到引起共鳴的效果。韓愈《南山詩》那類非艱深詞彙不用的文字創作，是只供一小撮人欣賞的東西，絕不服務群眾。而流行曲，絕對以群眾為寫作對象，服務人民耳朵，所以不能以作家的眼做標準。

《明報》專欄「隨緣錄」，1982 年 1 月 15 日。

也許有負

本來力求深入淺出，可惜，常常事與願違，結果只得淺入淺出。

功力不逮，沒有辦法。

淺入淺出也有好處，至少普羅大眾看得懂，不會抗拒。

大概這是多年廣告生涯教懂我的信條；必求顯淺，永不自絕於群眾。寧願放棄深度，也不願與大夥兒隔離。

一早選定了大眾傳媒，全面投身，誓不鑽象牙塔，堅決不肯受困。

好朋友曾不止一次表示惋惜，認為我不求上進，對此也未嘗答辯。深非不想，雅非不及，奈何沒有興趣。性格如此，勉強不來。

高與深，也接觸過不少時日，只覺不是味兒。太不實用，也太多矯飾矯情。所以寧願求淺，箇中況味，冷暖自知，既不必為旁人道，也不必強人明白。自求我道，心有所安，就行了。

當然，能深入淺出是好的。不過，二者相比，淺出更重要。接觸群眾，這是首選門路。先引了進來再說其他，總比嚇得人過門不入好。

開了風氣，就好。為師，不是我的責任。門內高閣，另有高人在。我只是在門外搖旗吶喊招徠的守門人，就像馬戲班前破開喉嚨引觀眾入內的龍套，能把人引進門牆，已是成就。

《明報》專欄「自喜集」，1989 年 8 月 29 日。

也許，朋友對我，期望過高，要求我淺出之餘，也能深入。看來，此生有負朋友錯愛……。

寫得淺白

《壹週刊》專欄「內心世界」‧302 期‧1995 年 12 月 22 日。

痛恨艱深的作品。

少年時讀書，曾被這些東西，弄得吃盡苦頭。怎麼看，都看不明白。

長大了，才知道，這類東西，有很多，不過是故弄玄虛，是作者在扮嘢。

後來一開始寫作，心中就永遠有「淺白」兩字在。而且，一直以這兩字，作為追求的目標。

寫作的目的，也許很多。我自己，最大目的，在為求與讀友溝通。心中有話，不吐不快，總希望說了出來。

力求淺白，是想溝通容易。說出來的話，不兜圈子，不把簡簡單單的事，弄得複雜不堪。這樣，起碼表達了我渴望溝通的誠意。

文章寫了，讀友看不懂，溝通完全泡湯，成績與零沒有分別。

我不想成績吃零蛋。

何況，在大眾傳媒裏現身，淺白些，有的是好處。至少，明白你的，會多幾位。

中國文字創作，向來有兩大弊端。

一是太多典故。

不用典故，幾乎寫不完文章。

連講究文字精練簡約的詩詞，也多數有用典的毛病。結果是不明典故就看不懂，多少美麗的意境，就此便糟蹋了。

第二個毛病，是中國讀書人，常常有搞小圈子的心態，總想把文字弄成唯我獨用的符號，所以好古尚雅，不肯和大家分享。

用典和離群，令本來就不容易弄清楚的中文，更不容易弄清楚。

所以，作品艱澀的作家，其實是文字的罪人。他們以為功在文化，但所得效果，卻恰好相反。

今天的世界，已經進入影音時代。

和色彩繽紛，聲情並茂的視聽創作比，文字作品，開始越來越不夠吸引。文章作者，如果還不努力把話說得明明白白，只會促使文字，走向滅亡。

要知道文字不過是用來紀錄的符號。有更好的紀錄方法出現的時候，文字符號，就會變成一堆堆不能為後人辨解的圖案，意義全失。一切文字作品，都再引發不了共鳴，只能放在博物館中，供人憑弔。

不想中國文字湮沒，用中國文字寫作的同文，大家都應該在今天好好想想「力求淺白」這四個字。

下筆的時候，多用點心思，把要說的話，弄得淺白一點。

千萬不能自絕於群眾。

群眾，求之不得呢。

大家本來就不太喜歡看書的了。在學校的時候，為勢所迫，才不得不勉強周旋。一到可以再不必以看文字為責任的時候，還不拔腳就跑？

作家再不能自封自閉在遠離大家的小圈子裏了。

也許，有些同文以為，淺白便是膚淺。

這也不錯。淺白有時，的確會流於膚淺。

但艱深難懂的文字，卻比膚淺更差。

高不可攀，摸邊兒也摸不到，就不去摸了，連接觸的機會都沒有，還溝甚麼通？

而不溝通，文章寫來幹嗎？

今天，有朋友說我的文字，寫得淺白，我會非常高興。

因為這等於說，我的文章，人人都看得懂。

看得懂，至少不會零蛋。

《壹週刊》創刊之初，提出過一句「不扮高深」的話。

這話，一向深得我心。

寫這篇文字的時候，正好是《壹週刊》出第三百期的日子，忽然有點感想。忍不住自我剖白，向讀友展示一下，我寫作的淺白內心世界。

同時，也希望和同文共勉。

不押韻歌詞

不少青年的歌詞作者，填詞的時候，不大用韻。這種寫詞方法，我很不贊成。

雖然，歌詞不是必要用韻。如果真的可以寫得像篇好的無韻詩一樣，整篇流出，有自然的聲韻之美，就不妨棄韻不用。但看看現在的無韻歌詞，倒找不到一篇有這種水準。反而，一般無韻歌，只令人覺得，那是作者捨難取易，不肯下苦功思考煉字叶韻而已。這種方法，自然不應提倡。

中國文字最富聲韻之美。把自己文字的大優點棄而不顧，若不是自己疏懶，就是取法乎下。

寫歌詞的時候，我們要記得，歌詞不是要來看的，是要來唱的。歌詞是合樂文字，音樂美在聲調，合樂文字，必須要配合音樂的聲調美，再加上本身的聲韻美，才會悅耳動聽。

歌詞不是短散文。所以，依在下愚見，還是押韻的好。何況，有了韻，記起來也容易一些。

《東方日報》專欄「杯酒不曾消」．1985 年 12 月 22 日。

開口應

寫流行歌詞，第一句很重要。

詞家黎彼得兄說，那叫做「開口應」！一開口，就應。正中心弦鵠的，聽眾馬上讓你吸引住。

第一句，我自己很重視。因為這是全曲第一印象。開口而不應，大件事！這首歌的流行程度，絕不會好到哪裏。

歌迷記歌，通常真記牢了的，也只是第一句。香港一年，總有二三千首歌出來。歌迷一年面對二三千首歌，還希望他句句入腦？所以，首句必然要石破天驚。否則，就會同大部份港產新歌一樣，一出世便夭折死亡，無人理會。

但要開口應，不容易。

至今寫了有過千首歌詞，流行的，百數大概也不夠。十分一生存率，不算高。

不過，古人作品，也同樣如此，李杜文章，光芒萬代，有多少首活

《新晚報》專欄「我道」．1994 年 7 月 4 日。

在人心中？一數也不過十來首而已。不開口應的，寫了幾乎等於不寫。

主題曲

《明報》專欄「自喜集」，1988 年 8 月 12 日。

寫電影與電視主題曲，一寫多年，一向對自己的作品，有個要求。

我希望作品一方面能和戲緊密配合；另一方面，卻又希望這首作品，可以有自己的獨立生命，即使與戲分離，也依然可以活下去。

因此，往往抓着戲中一點，就大事發揮，而絕少涉及整個戲的劇情。

不是叫「主題曲」嗎？捉着一個主題寫，就夠！

多年來就如此寫，由羅文唱的《家變》起，到前些時張國榮唱的《倩女幽魂》，都是如此。

當然，這不是說，主題曲必須這樣寫。

也有不少作品，太似劇情說明書的。而這類作品，老實說，也間有佳作。

不過，這不是我喜歡走的路。我自己在寫主題曲的時候，劇情的描繪，幾乎跡近於無。

我認為，能從劇情中跳出來，再回顧俯視，抽出其中最合心中有感的一點一滴，肆意發揮，往往豐富了戲的內涵。而且，歌曲本身，另有生命力，與戲互為因果，相輔相成，又可以脫出其外，另成一境。也許，劇終人散之後，還可以從中體會出一些劇情未及的餘韻來。

而且，這種寫法，對創作人來說，領域更寬，自由更大。因為已經躍出劇情規限，海闊天空，對抒發創作人自己的情懷，方便得多。

日前與友論曲，談了很久。

今天想起，意有未盡，謹在此提出我對主題曲創作的看法，向讀友們討教。

廣東音唱白話文

《新報》專欄「黃霑傳真」，1996 年 12 月 8 日。

香港粵語流行曲，唱的是廣東音。其實歌詞全是白話文。語法、用字都是，完全不接近我們日常口語，根本是廣東音的普通話。

「佢」字，必用「他」，就是證明。

「沒」字也常用在廣東話用「冇」的地方。

這都是白話文方法，與廣東口語規則，全不一樣。

我自己，常常認為香港流行曲歌詞，不妨和生活靠得更接近些。所以，這些年來，也做過些廣東話的歌詞實驗。但每次，聽眾都抗拒，實驗結果，沒有一次成功。

半白話文半廣東話的折衷，如「點解手牽手」一類句子，聽眾還接受。真的句句口語，觀眾聽眾，就當是只宜插科打諢的諧曲，認為不登大雅之堂。

也許大家早就習慣了合樂文字的中國傳統，要略文謅謅才夠班。「平白如話」可以，但口語入歌詞？偶一點綴，還勉強接受。全口語化，就要手擰頭。

聽眾覺得，唱歌不是說話。因此對歌詞，要求斯文典雅，即使和生活略脫節，也不要緊。

我自己，倒希望大家的歌詞，能多點口語。和生活緊扣，作品才多生命力。可惜，人微言輕，只好從眾。

以手寫口？

歌詞是寫來唱，寫來聽的。本來，我手寫我口最好。一聽馬上明白，入耳即入心，全無阻隔，豈不極妙？

可是，完全口語化的歌詞，聽眾固然不太接受，連作者自己，往往也覺得好像有點不對。寫國語歌詞，還好點。寫粵語，太口語化，就時覺不可耐了。

這些年來，做過不少實驗，都不成功。有些，更是大大失敗。

也許，中國文字和外國文字不一樣。用中文寫歌詞，太口語化真的不行。傳統韻文，即使所謂「不避俚俗」的作品，也只是間中加上俚語和俗語，來增加生動面貌而已。真的全用口語，就會連作者自己都覺不堪。以手寫口，還是不行。

《蘋果日報》專欄「我道」·1996年1月9日。

笠翁曲論

每次讀李笠翁的《閒情偶寄》，都有心中話，讓他說盡了的感覺。

笠翁是中國有曲以來，最好的理論家。他實在深明按曲填詞之道，是個大會家，所以說出來的話，實際得很，和一般單從文字出發，不懂音樂的所謂「曲論家」，實在勝出不知有多少。

笠翁是明末清初人，但筆下所說的「曲病」，今人仍不時會犯上。因此在下常常推薦他的書與現役詞人，更不時對行家說：「要填詞進步，請讀笠翁著作。」《閒情偶寄》，坊間垂手可得。既收了在中國戲劇出版社的《中國古典戲曲論著集成》，也自有單行本。有志於填曲的人，不可不讀。

《明報》專欄「隨緣錄」，1983 年 5 月 17 日。

有助創作

李笠翁《閒情偶寄》的曲論，不但是很好的填詞理論，也是很好的創作理論。他是個敢於批評傳統的大家。曾有「聖人千慮，必有一失。聖人之事，猶有不可盡法者，況其他乎」的話，來批判元人曲作，謂「元人所長者，止居其一」，半點也不客氣。他寫曲詞，力主顯淺，說「有今人費解，或初閱不見其佳；深思而後得其意之所在者，便非絕妙好詞」，真是的論。但他也不是主張淺入淺出，淡然如水的作詞法，故有「一味顯淺而不知分別，則將日流粗俗」的說法。「深入淺出」，其實是創作正路，也不單是寫歌才要如此，所以從事創作的人多讀李笠翁書，也有幫助。

《明報》專欄「隨緣錄」，1983 年 5 月 18 日。

韻書

寫現代流行曲詞，舊韻書是不適用的。因為現代人的口語，經過了時代的轉變，和古語已有不同，一般詩韻詞韻，說通叶的，很多時候絕不通叶。

因此，寫現代流行曲詞，要用現代韻書。

現代韻書，用的是語言學的科學方法分韻部，格律謹嚴。而且，分析的對象，是現代語，不是古語。

《明報周刊》專欄「裝飾音」，367 期，1975 年 11 月 23 日。

我見的現代韻書不多，但好的倒有兩部。

一部是項遠村的《曲韻易通》。找國語韻部，非此書莫屬。

而粵語的，除黃錫凌的《粵音韻彙》之外，再無好的了。

粵音韻彙

《粵音韻彙》是本好書。

由第一次認識這本書，到現在，數十年來，不知翻過多少次。

公事包中，永遠有一本。隨時隨地查閱。

書中的《廣州標準音之研究》一篇文字，更不知看了多少遍。

這篇論廣州標準音的文章，實在是研究粵音不可不讀的文字，其中論粵語九聲變化的一節，是這方面的權威，後來學者，鮮能出其右。

今天，研究粵音，都不免要論及「超平調」，這便是《粵音韻彙》作者黃錫凌首發其端的。

這本書，大概替出版的中華書局賺來不少錢，因為重排多次。我自己便有三個編排不同的版本。

黃錫凌是嶺南大學畢業生，畢業後似乎在「嶺大」任教了段時期，後來到了香港，《粵音韻彙》之外，好像不大有甚麼其他的著作，生平資料也少見傳媒。但他這本書，實在嘉惠後學，我自己，便真的獲益匪淺。

《東方日報》專欄「滄海一聲笑」，1995年2月8日。

23

IX

細藝現場：
編曲

旋律是天生麗質，編曲是後天裝扮。眾多成功的流行音樂例子告訴大家，兩者缺一不可。黃霑本人只寫旋律，不懂和聲配器，多年來編樂工作借助專人協力，對編曲的貢獻，有第一身的感受。

《東方新地》專欄「黃霑Talking」‧177期‧1994年9月25日。

編曲係點話你知！

「咩叫做『編曲』？」嗰日，有位朋友問我。

朋友唔係娛樂圈人，難怪佢唔明我哋音樂行嘅術語。

「編曲」，又叫做「編樂」，又叫做「配器」。等我逐個名詞嚟講一講。

呢幾個詞，係翻譯嚟，「編曲」同「編樂」，係 arrangement。「配器」就係 orchestration。

一首流行曲，理論上分為三個部份。

一係旋律 melody。即係首歌嗰啲 Do Re Me Fa Sol!

一係歌詞，就係配合旋律嗰啲字嘞，英文叫做 words，又叫做 lyrics。

寫好旋律，填上歌詞，唱得啦？

未嚹。

啲音樂點，要編排過嘅嚹。

個鼓點打？個低音大提琴響邊個音彈？彈咩音？小提琴響邊度托起個旋律？鋼琴入啲咩位？喇叭又幾時現身？嘩，一連串問題解決咗之後，先至可以樂隊演奏。

咁將啲樂器分配好，編排妥當，就叫做「編曲」或者「編樂」嘞。

好似廣東音樂咁齊奏，大家都係彈嗰個音，咁就唔駛編曲嘅。就咁人人攞住張旋律照玩就得。

不過，齊奏嘅廣東音樂，同依家流行曲唔同。依家流行曲，係有和聲嘅。旋律係呢個音，個 bass 就玩個低好多嘅音襯住，個結他又幾條弦線一齊彈，用個和弦 chord 嚟伴住。咁就必須「編樂」。

「編樂」好似依家啲明星嘅形象設計一樣。呢個人，係咁樣嘅，點樣同佢打扮呢？着啲咩衫呢？「編樂」嘅工作，同形象設計好似。

「編樂」嘅人，會同個旋律化妝，加深個旋律嘅層次。佢用嘅化妝品，係不同嘅樂音，同不同嘅樂器。

有時，寫旋律嘅，兼埋「編樂」，好似顧嘉煇嗰啲全面嘅作曲人就係嘞。

另外，有啲寫旋律嘅人，唔識編樂嘅。好似我咁，於是就要另外搵

人去做呢份工作嘞。

嚴格嚟講，我哋呢啲唔識寫編樂總譜嘅人，唔係 composer，只係 songwriter，或者 melody maker 唧。

不過作曲呢個「曲」字，有時亦可以解作旋律，所以無人劃分得咁細，要分開「作曲」同「作旋律」。而且大家叫慣咯，就由得佢啦。

我哋啲唔多懂音樂和聲嘅，寫咗旋律，嗰啲和聲就由編樂人決定。

咁一首歌，用唔同嘅和聲配，有時，好可能味道唔同。

譬如煮雞，豉椒炒球抑或用冬菇炆，食起上嚟，係唔同味嘅。

又有時，編曲分幾個人做亦有。好似《梁祝》套戲，四兜友仔聯手分工。就有人先用電子樂器做咗個底，然後再由第二個人加小提琴，加中樂，加人聲，加呢加路。效果亦會唔錯嘅。

同流行曲編樂嘅人，功勞好大。等於梅艷芳初出道唔識打扮，劉培基同佢設計形象，個人當堂出嚟唔同晒一樣。

流行曲的編樂

寫流行曲，編樂十分重要，但香港的流行樂壇，卻往往把編樂忽視了。編樂人的地位，到現在為止，還不怎麼高。除了幾個真的有點認識的行家重視之外，大部份人，還只是把編樂放在次要地位。

編樂人的酬勞也不好，比起寫旋律，有時只得三分之一。

有百分七十貢獻的人，得三分一酬勞，不公平之極。當然，這不公平的現象，有歷史因素存在。流行曲在香港，在過去的一段日子，只重視旋律。歌調兒動聽，聽眾喜愛，作品流行。於是作旋律的人酬勞升級。但其實吸引聽眾的，是歌的整體。

而在這整體裏，旋律的地位，比在綠葉叢中的牡丹要低。

《東方日報》專欄「黃霑在此」，1980 年 8 月 20 日。

235

裝扮天生麗質

旋律如果是天生麗質，編樂就是打扮。

有時旋律簡單，編樂的時候，不妨以最現代的和弦，把之打扮得明艷照人的現代美女，令人一經接觸，就深受吸引。

或曰：一般沒有受過音樂訓練的觀眾，哪裏聽得出你的和弦現不現代？

《明報》專欄「廣告人告白」，1987 年 7 月 20 日。

這論調不對。

沒有受過音樂訓練，可能不知道怎樣去分析和弦結構，但現代和弦之所以是現代和弦，就因為這些和弦，一演奏起來，就有現代味道。聽眾不知其所以然，沒有關係，只要他們聽起來，感覺有時代感就可以了。

旋律好，編樂不好，有如天生麗質而不善打扮，艷色難透。而且，很多時候，變成土美人，土味太多，摩登不足。

用個土美人來介紹現代產品，格調就很難配合。

所以寫廣告歌，旋律要簡單，編樂的時候，絕不可也太簡單。否則，就不耐聽。

寫歌與編樂

流行曲的寫歌人，往往寫好了旋律之後，就另交專人編曲配器。

這種分工的方法，有些論者，時有詬病。其實，無甚必要。只不過行家習慣不同，因為習慣相異便攻訐，免不了有淺見之嫌。

寫歌要有豐富的旋律感，這感覺，頗倚重天賦，幾乎是學不來的。多年來，討論旋律創作方法的書，少得可憐，原因大概與旋律進行法度，只可意會，難以言傳有關。

配器編樂，卻比較可學，受過幾年音樂院訓練的，大致上對一般技巧，都可以運用自如。

流行曲寫歌人，受過嚴格音樂訓練的不多，因此以別人之長，補自己不足。只要寫歌人與編樂人，大家合作無間，產生出來的作品，成績會佳。

我不懂編樂，勉強一試，難聽之極，因此常在編樂上，假手於人，但多年來，這方式沒有為我帶來任何不便。分工合作，半點不妥也沒有。

細藝現場：
談唱

萬物中，以人聲最美。
但人聲有限制，要好好
發揮，就要積極訓練。唱
歌要練聲、練耳、練氣、
練各種技巧，最重要的是
練心。聲音再美，要是缺
少了個性，很快就遇到極
限。怎樣練心？唯有用心
去練。

美麗的人聲

《壹週刊》專欄「內心世界」‧293 期‧1995 年 10 月 20 日。

萬物中，能發出聲音的，以人和雀鳥的聲音最美。

人聲與鳥聲比，人聲更勝。

一來，人聲善傳情，變化多端，比起鳥聲的重複和單調，人聲更富表達能力。

二來，音域闊。

一般人唱起歌來，通常有十個全音。受過訓練的歌唱家，或者得天獨厚的天才，更可以有三個八度的音域。

（像 Whitney Houston，像杜麗莎，就是。）

三來，人聲還可以唱字。

四來，人聲可以加以訓練得美上加美。只要肯練聲，年齡根本不是問題。七八十歲，依然能唱。

〔像法蘭仙納杜拉（Frank Sinatra），像祥哥新馬師曾。〕

人聲，和樂器比，又如何？

中國人顯然認為，人聲勝樂器。所以，一早就有，「絲不如竹，竹不如肉」的說法。

（這是說，拉弦樂器，不及吹管樂器。而吹管樂器，又不如人聲。）

人聲，美在純自然。

不經樂器，直接發聲。

可以說，人身就是樂器。聲帶肌肉，由胸腹肺與橫膈膜控制的空氣鼓動，震出聲音。而頭、胸、腹，同時作共鳴箱用。稍加訓練，聲帶就可以隨心所欲，發出悅耳動聽的美麗聲音來。

貝多芬的最後交響樂《第九交響曲》，用人聲。這位曠世音樂大天才，認為人聲是真、善、美代表，世上再無別聲，可以媲美。

不過。貝多芬年代的人聲，發得仍然不太自然。太多訓練，太多修飾，過份人工，變得有點造作。聽過歌劇，就知道我的意思。

這是環境使然。也是沒有辦法中的辦法。

人聲，雖然美，音量卻不夠。

在沒有擴音科技的年代，人要音量蓋過樂器，只好用這種方式唱。否則，銅管一響，人聲就全被蓋過了。

中國戲曲如京劇粵劇，唱腔尖拔，也是同一原因。

流行曲唱法，比較起來，自然得多。因為流行曲興起，與擴音機的發明，差不多同期。科技代為解決了人體發聲音量不足問題。

歌劇與流行曲唱法，今日，還是各有擁躉。不過，論數量，此消彼長的趨勢已成。再往下去，流行曲自然發聲的歌唱方法，必然會成主流。

對擁護歌劇唱法的人來說，這趨勢十分不幸。不過，卻也真箇無可奈何。

自然與不太自然比，前者自會勝出。

何況，流行曲絕早便運用科技；有精密科學為後盾，這場仗，敗不了。

我是非常喜愛人聲的音樂人，一向喜歡用人聲。寫電影配樂的時候，最愛以人聲合唱，以補樂器的不足。

對歌劇美聲唱法，卻向來有保留。

不是不欣賞，而是不完全贊成。

人聲本身已美，自然而然的發聲，已經好聽得不得了。

既然擴音科技已經補了不足，以後人聲歌唱，實在可以完全自然。

像說話一樣。

不必句句氣出丹田。

這樣，人的歌聲，聽起來會更親切。

像在耳邊喁喁。

不必拚命把唇扭曲來咬字。

自然才是最美。

二十世紀是聽覺科技大躍進的年代，CD 的出現，DAT 的誕生，和數碼錄音的面世，令人類聽覺享受，躍至前所未有的境界。

有這些科技輔助，人聲會更趨自然，唱起歌來，會更容易。而且，更美。

239

Augustine 小朋友：

謝謝你的信。

你的問題，很有趣。學唱歌的捷徑？那是有心考我了。

本來想對你說：唱歌沒有捷徑。但回心一想，所謂「捷徑」，不過是走得比較快的路。這還是有的。

尤其，如果你是想唱流行曲的話。

流行曲歌手，大多是自學成功的。他們很少正式從師，也多數沒有學過嚴格的聲樂訓練。

他們的老師，是唱片。

你也可以用同樣的手法，多買好唱片來聽。

我建議，你買 Whitney Houston 的唱片，作入門老師。Whitney 天賦高，音域廣。（音域就是 range，意思是由最低音到最高的幅度。一般人，音域大概只能唱十至十二個全音。Whitney 可以唱二十四個全音，音域非常闊。）你可以先聽她歌的第一段。通常來說，她的首段歌，演繹得比較平實，容易學，末段的歌，她往往進入技巧最高峰，初學歌唱的人，技巧未到她的水平，最好暫時不要學。

唱歌除了練聲，另一要練的是耳朵。

耳朵練得好，音準聽得清楚，唱起來，走音的機會比較少。

練耳朵的方法，是多聽。音準，其實只是記憶。腦子裏面記牢了聲音的振盪頻率，耳朵就可以分辨出音的高低。

另外要練的，是心。

歌唱是甚麼？就是用聲音，去表達心中的感情而已。歌，是心與心的溝通。如果歌唱得感情恰如其分，聽你唱歌的朋友就會引起共鳴，被你的歌聲迷住。

感情表達得好，有時，連走音也不成為障礙呢。

六十年代，台灣有位很受歡迎的「淚盈歌后」姚蘇蓉，她有時拉長音，會稍稍音準不穩。但因為她的感情表達好，觀眾都受感動，連些微的走音，也不覺得是瑕疵了。

至於發聲的方法，最正統的，當然是靠橫膈膜發音。那即是把肚子裏的氣，鼓動喉頭聲帶，把聲音遠遠傳送出去。

24

不過，唱流行歌，因為有咪高峰，不用橫膈膜發聲，單靠喉嚨，也未嘗不可以。

　　真正速成的方法，是沒有的，今日歌壇紅星，位位都唱了多年，才有現在的成績。梅艷芳一參加新秀比賽就走紅，那是因為她五歲便開始唱歌，到她參加「新秀賽」的時候，她實在已經唱了十多年歌了。

　　學任何東西，都要時日，一步登天的例子，坦白說，是完全沒有的。所以，千萬要努力，天天唱，天天聽，日子一定有功。

　　你還有疑問的話，請再來信，我會盡我能力回答你的問題，祝你越唱越好。

　　　　　　　　　　你的大朋友
　　　　　　　　　　黃霑
　　　　　　　　　　九二、六、十二

練心

歌，是靠心來唱，不是靠喉嚨。

喉嚨當然要練，天賦再好，也要加後天鍛煉才能運用自如，作出進一步的發揮。

但練嗓練喉練肺練橫膈膜等等，倒還不如練心重要。

唱歌，要唱得好，最重要是練心。歌曲，根本就是心靈與心靈，通過唱功來溝通。

因此每句歌詞，每字歌詞的感覺，如果都還未充份掌握，永不可以恰如其分的引發聽者共鳴。這樣的歌，唱了出來，字圓腔正，音色美極，也只能入耳，並不能入心。

好聽是好聽了，奈何不動人。

唱歌，不能只要求聽得入耳。有藝無情的作品，再好也是二流。

感人肺腑，動人心魄的，才是真唱得好。

其實，一切藝術，莫不如是。入目入耳而不入心，只重技巧，不夠感情的，絕不是一流好。

無論是唱歌，是演戲，是繪畫，是建築，都不外是通過不同媒體，與人心溝通接觸。所以感情最重要。

情發乎心，因此練技之餘，必須連心一起也訓練。

有時，心練得好，即使技巧略有出岔，也不要緊。歌唱得人人感動，走了音也能原諒。世界知名大師，演奏會上演繹前賢傑作，奏錯音的事常有。但只要感情好，能令樂迷如醉如癡，錯音的事就不必理會。

所以練技之餘，有志於藝的人，切記練心。

《明報》專欄「自喜集」，1988年6月3日。

2.

練心

唱歌，與其他一切表演藝術相同，不外是心與心的交通而已。

歌者通過聲音，把心中感情抒發，表達得好的，就直趨聽眾心竅，令聽者心往，隨歌聲而動，深受感染。

《明報》專欄「自喜集」，1990年7月1日。

感情表達能力高的，往往超越技術。

技術上即使偶爾出現問題，也不礙事，因為濃濃的情，早已直達心房。

所以唱歌，練聲固然重要。更重要的是練心。

如何體會曲中情，如何把曲中情緒，層次分明地表達，對歌者來說，應是首要。技巧到了某一水平，就不必再論，胸腹共鳴，腦共鳴，一概可以不論不管。得魚忘筌，目標是魚。如何把魚捕入網中，如何令聽者感動，才是歌者要注意的事。

但心如何練？

這倒真不易。不過，也不是無法可循。

一、是開心眼。

把心房打開，將生活的悲歡離合，儲起備用，肯愛肯恨，把一切心的障礙消除。

二、是多用心。

不停地想。

把人生感情層次，多作分析，多感受，將人生一邊融入生活，也一邊相離。然後，到功力與時日足夠，就有之於心，形諸於口，每句歌，都會動人。

答客問歌唱

後起之秀問：「怎樣才會把歌唱得好！」答：「多練。」

練耳、練聲、練氣、練心，練得心口合一，運用得隨心所欲，自然就會好。

初學唱歌，最易見毛病是走音。

走音是因為耳不好，聽不到音高音準，於是音的振盪頻率不對，與伴奏樂器不叶。要不走音，先要練耳。耳聽得準，再練聲。

聲本是天生，嗓音好不好，媽媽的關係多於自己本人。不過，聲帶的操縱，可以訓練，發音共鳴，也可以鍛煉。

氣鼓動聲帶，才能發出聲音來，氣的控制，因此也要練，要有即有，要無即無，不加努力，難以隨心所欲。

不過，要歌唱得好，最重要的，還是練心。

《東方日報》專欄「我手寫我心」，1989 年 10 月 16 日。

唱歌，其實只是用聲音高低，演繹感情。

心不懂如何用聲表達感覺，聲好耳準氣足，也是有藝無情，達不到感動人的效果。所以練心，才是最重要。

我常說，歌是用心唱的，不是用口，就是這道理。

因為技巧到了一定水準，歌曲高下，便全視感情的分別。心練得好，感情透過聲音，挑動聽者心弦，這才是真好。

客說：「耳、聲、氣、心都不好，又怎樣？」

我答：「不要唱歌，光說話算了！」

談唱

一本雜誌，重刊張君秋《我的藝術道路》，其中有段論唱的文字，很值得唱歌的人參考。這位京劇名旦說：「要發乎內心，巧妙運氣，使行腔的高低輕重，抑揚頓挫都貫之以情，感情是有節制地儲存⋯⋯所謂有節制，無非指力量的內在，運氣的巧妙。」

表演唱歌，其實是想用聲音去打動聽眾的心。所以，必須「貫之以情」。

而這感情，不能無節制，必須依照樂曲的需要，恰如其分的舒送出來。

要恰如其分，就要控制。

全曲無一字無一音不在控制之中，而控制得有如自然而然，感情波濤起伏隨樂音字義流出，才會唱得好。

每個音，每個字，都細心推敲，千錘百鍊，自會動人。

而只有動人的歌，會受觀眾歡迎。

















《東方日報》專欄「杯酒不曾消」，1985年11月8日。

音準

音唱得準，是腦記得牢。

腦中記住了音的振盪，時刻不忘，唱出歌來，就不會走音。

想腦子有音準記憶，耳朵先要聽得準確。而耳朵，絕對可以訓練出來。

有些人，有絕對音準 absolute pitch。友人中不少有這種能耐，要他們隨口哼個音出來，振盪絕對準確，唱中間 C，不會變作 B。

這是他們的腦子對音準的記憶特靈，一記牢，就忘不掉。

我們普通人，沒有這類特別靈敏的腦袋，也有「相對音準」（relative pitch）的能耐。

相對音準是聽來一個音，就可以唱出這音附近的其他音來。

這種「舉一反三」的技能，容易訓練。

最易的方法，是對着調音調得準確的鋼琴，唱音階，「獨攬梅花掃臘雪」的 Do Re Me Fa Sol 一番，反覆唱，很快就會掌握到音階上不同音的音步。

音階唱準，再來越級跳，先來三度跳，Do Me，Re Fa，Me Sol 地躍上躍下，然後五度跳，四度跳，七度跳，下點苦功，就會充份把握了。

音唱得準，就會和伴奏音樂和鳴，歌聲入耳舒服，不會刺耳，不會產生不諧協的噪音來。

《明報》專欄「自喜集」，1990 年 8 月 29 日。

秘訣

歌想唱得好，有甚麼秘訣？有！天天唱。

戲想演得好，有甚麼秘訣？有！天天演。

天天做，基礎打好，就會熟能生巧！

打基礎，絕對是笨功夫。但笨功夫笨得多，巧就生出來，變得一點不笨了。

上幾月到北京，看見位結他手，功夫絕對在所見港人之上。問他如何練得那麼好，他說：

《東方日報》專欄「滄海一聲笑」，1993 年 11 月 30 日。

「我一起床就練，天天練十二小時！」

崑曲界有位已故的高人俞振飛，據人說是「前無古人，後鮮來者」。他練功方法簡單。每天在桌上放一百個銅錢，唱完一次，移一個銅錢，移完了，才停止。天天就這樣的唱，功夫就練成。

唱歌演戲，都靠點天份。不過有天份而沒有笨功夫，始終一事無成。天份會隨自己入棺材去。

所以，秘訣是有的，但十分簡單，那就是：下笨功夫。

練

拳不離手、曲不離口，不練習不行。

不管你的拳，打的多好，一旦停練，就退步。

有人以為，學識了伎倆，練到得心應手的高峰，以後就可以永遠保持水準。其實，稍疏操練，便會馬上失水準。手不應心，徒呼荷荷。

思想亦然。腦筋動得少，就慢，連思路也會不清。反之，勤練，必進步。

所以，想自己進步，不停練功，時間一夠，即有進境，連最蠢鈍的人，練得多，練得勤，也會開竅。

倪震自知演技幼嫩不堪，問我有何法進步。

我說：「演得多，就會好！」

年過四十的，大概會聽過李香蘭的時代曲。她是把學院派唱法帶進國語時代曲的第一人，一曲《恨不相逢未嫁時》，成為典範。但看她自傳《我的半生》記載，她初從師學藝，老師根本上認為她全無天份，幾乎不肯教授。

但李女士勝在毅力高，勤力過人。終於，就在中國時代曲史上，寫下光輝一頁。

青年人想學好一門技藝，必須勤練。

連天份奇高的，也不練不行。

而假如你肯練，即使天資魯鈍，日久有功，也會有點成績練得出來。

《東方日報》專欄「我手寫我心」，1990 年 4 月 3 日。

《信報》專欄「玩樂」‧1991 年 2 月 4 日。

《紅線女自傳》有段女姐自述她練聲的方法。這中國戲班傳統練聲法，土極了，卻十分實用：

「用皮帶勒緊腹部，用一個漱口盅捂着自己嘴巴，盡量把聲音喊出來。腹部由於被腰帶勒緊了，在放聲由低至高，再由高至低地喊出合乙土上尺工反六五音階的時候，慢慢使自己覺到氣出於腹部，把聲音送到漱口盅底。開始因為漱口盅捂着嘴巴，自己的聽覺上感到聲音不夠大，自然就要用力發聲。而這種發聲的力量出自丹田，聲音比較集中。

「經常這樣練……，逐漸使我感到聲音響亮了，也結實了一些。

「這種練聲的方法似乎是很『土』，但我是一直認為它對我學唱發聲有很大裨益。因為開始沒有老師教，不懂得發聲，更不懂用氣，經過較長期地用帶緊束腹部，用空罐捂着嘴巴而發聲，讓自己知道力量是從哪裏發出，逐漸摸索到聲音的集中點在漱口盅底。有時聲音幾乎要破罐而出，練得自己也感到興奮。」

女姐的聲如何，粵劇知音早有定評。當然，她天賦極高，先天嗓音圓潤而嬌嗲，高而不尖，低而不沉。但唱功是後天練的，用的就是這土得不能再土的方法。

其實，方法只要管用，理它土不土。可是，今日青年，不知會有誰肯下這種苦功？

先天即使予人好嗓，不練也是徒然。女腔紅極一時，至今無人能及，一方面，故因她先天好，但後天用功，更是主因——雖然她這練聲方法，土得很。

247

歌壇怪現象

《東方日報》專欄「杯酒不曾消」‧1986年9月11日。

香港流行曲界，最近有個很奇怪的現象，有幾位後起歌星聲線，都很相近。不說名字，只聽聲音，連行家那些受過訓練的耳朵，也往往難於辨別是誰。這些歌星的嗓音甚佳。

但弊在難於分別，甲唱和乙唱，聽出來幾乎完全一樣。這就有問題了。

羅文、林子祥、譚詠麟、鍾鎮濤、張學友、呂方諸位，一聽就知是誰。

徐小鳳、甄妮、葉麗儀、陳潔靈、汪明荃、梅艷芳、葉德嫻等；亦是各有各風格和嗓音，歌迷絕不會無法分辨。

但有幾位在這兩三年才冒出名堂的後起之秀，就嗓音相近，唱法相近，極易混淆。聽電台播出歌曲，如果沒有唱片騎師預先說明，往往誤鹿為馬。嗓音相近，還可說得自天賦，後天難改，但唱法是可以改的。連唱法也一樣，真叫人不明所以。

誤盡人家子弟

《新報》專欄「黃霑傳真」‧1997年1月28日。

粵劇中人，喜歡學「腔」，追隨名家宗師的發聲方法和處理旋律的方式，亦步亦趨。所以女的不是「女腔」就是「芳腔」「仙腔」，男的就是「新馬腔」「薛腔」「凡腔」，好像不學名伶唱法，就不成大器似的。

講究師承，不是不好。

可是一味搬字過紙，永遠不能成家成派。

學「女腔」「芳腔」「仙腔」的，學幾十年，始終沒有一位，成就超越紅線女芳艷芬或白雪仙。學新馬、薛覺先、何非凡的也一樣。沒有一位青出於藍的粵劇中人，比師傅唱得更好。

唱腔的形成，其實是歌者找到了個最適合自己聲線的方法去演繹旋律，令一己長處盡量發揮，短處不現人前。

最明顯的例子，是馬師曾腔。他聲線先天天賦不佳，後天保養大概也不怎麼好。為了藏拙，於是早年就創出了個一味以「啊」字頓音唱完旋律的「乞兒喉」來適應自己。

這本是聰明方法，搶耳而風格獨特。

但聲線比他好的，居然也學他，就是蠢得很。

我最反對學粵曲的人學腔，但多數粵曲老師們，蠻頑不靈，一味專門授腔，誤盡人家子弟。

《東方日報》專欄「滄海一聲笑」．1995 年 3 月 27 日。

進步

「本港歌星，對曲譜過份忠實。按拍而唱，嚴守規格，絕不加上自己對旋律的感應。所以即使感情充沛，唱得精純，也免不了令人覺得太整齊、太嚴格、太方正，甚至使人覺得唱來太匠氣。過於忠實，歌曲反而失了華采，而感人也因此打了折扣！」

這是廿多年前，報上寫過的一段話，那時，還是國語時代曲的天下，所以文字的題目，叫做《時代曲的新唱法》。

今天，不少流行曲歌手，唱起歌來，已經「絕對不是依足原譜寫明的拍子，而是在適當的地方，或縮短、或延長、或切分。所以曲中哀怨感情，乃得飄然溢出。」像關淑怡重新演繹拙作《忘記他》，就是加進了爵士音樂常用的即興方法，令我這首舊作品，有了新生命。

非常喜歡淑怡的演繹。

今日的青年歌手，終於在由死守規格，進步到可以揮灑地自由這種演繹旋律了。這事可喜可賀，忍不住為關淑怡這群青年歌手鼓掌。

不妨借鏡

西洋歌劇的唱法，其實不很自然，要求胸腹共鳴，要求腦音，都是故意用技術把人類發聲技能，推上極限。

當然，能達到極限的境界，會很受欣賞。但在普及方面，卻不見得有好處。

所以流行曲興起，歌劇衰微，未始無因。

流行曲的唱法，比較歌劇是自然得多了。其中也不是不講究技巧，但技巧的要求，沒有那麼嚴格，幾乎人人能唱。於是就能普及，群眾基礎，比歌劇大得多，也穩固得多。

《明報》專欄「隨緣錄」．1981 年 12 月 25 日。

嚴肅音樂界，其實不妨向這方面借借鏡，吸收一下，改進一下，絕對沒有壞處。

修正錯誤看法

從前，覺得當歌星而不會看樂譜，是個缺點。現在不再那麼想了。

事實證明，我的看法錯誤。

香港音樂教育，不算普及，可是，會看樂譜的青年，還是不少。其中，會唱歌的，不多。不會看譜而歌唱得好的歌星，倒有很多。他們的歌藝，絕對優秀。而耳朵之好，比很多受過正統音樂訓練的朋友，不遑多讓。他們雖不會看譜，但一首完全未聽過的新歌，為他們彈兩三次，就馬上記住，拍子、節奏切分，全不遺漏。不會看譜，絕未成為演唱障礙。唱歌，不一定要受過正統訓練才會好，有很多人，天賦佳嗓，甚麼訓練也沒有，歌就自然而然的動聽。而且正統音樂的發聲訓練，在沒有擴音器的時代，是唯一令音量可以蓋過大樂隊的方法。（這方法，與中國戲曲的吊嗓方法，不謀而合）但有了擴音機器，自然發聲就成了。何況，捉得老鼠的，就是好貓，歌星能否看譜，也不妨如是觀。

《東方日報》專欄「杯酒不曾消」．1986 年 9 月 30 日。

讀譜

青年時代的我，很歧視不懂讀譜的歌手。

今天，不再如斯淺薄。

事實糾正了我。

不論中外古今，都有失明樂師，他們技藝超凡入聖，可是，從來不懂譜。

黑人歌手，尤其是駱盧歌星，從不看譜，不看的原因，是他們不懂。

能說他們的音樂不好？

百分百視素能力，而音樂不佳，也是枉然。

蘭施威爾遜（Nancy Wilson），愛娜菲士哲路（Ella Fitzgerald）等全世界公認一流的歌手，不懂譜，林子祥不懂譜，葉蒨文不懂譜，但以此地水準來說，唱功屬頂級。

《新晚報》專欄「我道」．1994 年 3 月 6 日。

Stevie Wonder 的音樂，少有不佩服的，但他是瞎子，一生人從來未曾看見過樂譜。

樂譜，不過是音的紀錄方法之一。有些人，天賦好，新旋律，新和聲，聽一兩次，就全記住了。我們有資格歧視這些不讀譜的天才？

細藝現場：
錄音室

錄音室是黃霑的主場。出
道時，錄唱片用的咪高峰
像沙煲一般大；全盛時，
四十八軌分段錄音讓樂師
從不碰面也可齊合奏。
多年來，錄音室的牆上，
印下了無數音符，見證了
幾代音樂人忘情揮發的好
日子。

錄音工作點滴

進音樂行之後，常以錄音室為家，無論錄音室在哪個國度，一進去，就有回到家中的感覺，非常舒適。

錄音室，這麼多年來，一直在變。

從前錄唱片，只有一個咪高峰，大得像沙煲，音量弱的樂器，在前排，強的像喇叭、定音鼓，永遠在後面。歌星和樂隊一起，有其中一位出錯，便要從頭來過。

聲音直接灌進蠟模裏。

這蠟模，就是唱片的母帶 master tapes，不能剪接，不能修改。

完全不像今天。

今天，十六聲軌，廿四聲軌，卅六、四十八，樂師往往從不碰頭，黃安源今天在第二軌拉二胡，閻學敏昨天已在第十五、十六軌錄好了中國鼓，明天，戴樂民會再用兩條 track，加點電子音響。

幾乎每個音，都可以剪接。

機器，大大幫助了樂人解決技術問題。

而且，連聲音「替身」，都會出現。

我便試過為一位名歌星，用偷龍轉鳳的聲音「乾坤大挪移」功夫，解決了一個難度甚高的技術性問題。

聽唱片，絕對比聽真人好聽，因為錄音室的後天加工，補足了人的缺點。

音色特別美，迴蕩特別悅耳。

現代音樂人的工作間，是電腦世界。一隻 CD rom，插了進去，全世界最美妙的小提琴聲，銅鼓聲，豎琴聲，與各種各類聞所未聞的敲擊樂聲，盡情盡意地供你驅使，為你作演繹樂思樂想的服務。

所以今天，更愛以錄音室為家了。

想錄音錄得好，我有個獨得之秘。且在今天，把這愚者一得，和《壹週刊》讀友分享。這秘訣是盡量令他們輕鬆。

音樂是心與心的交通。要弄出動人音樂，心先要放鬆，才能把聽眾

《壹週刊》專欄「浪蕩人生路」，144 期，1992 年 12 月 11 日。

253

的心弦挑弄。

當監製，必須懂得如何令樂師和歌星放輕鬆。

這方面，我無所不用其極。

美言之外，有時還出美酒。

對着一切都比較拘謹的曾慶瑜，我便半哄半灌的用 XO 干邑，令這位小姐的心情放開一些，想像放肆一點。

對一見咪高峰就緊張的成龍，我不停和他說笑，免得這錄音室活寶怕得要死！

不過，對着有些平日放鬆得不得了的，有時也要反其道而行。散漫慣了的，精神永恆在浮游，就要當頭棒喝，把他們的心猿暫時鎖起。

有些朋友，一出錯，就入了腦，每次到相同地方，犯同樣的錯。

要改正他們是極考功夫的。有時，出盡九牛二虎之力，也幫不了忙。

有次，有位唱得很不錯的大哥，不知怎的，有一小節的旋律，老是唱錯。唱了八個鐘頭，都改不好。

只好自唱個 demo 示範，請他回家洗耳恭聽一週之後，再進錄音間。

香港寸金尺土，樓底也矮，所以嚴格來說，除了一二例外，大部份的錄音室，隔音設備都不合規格。

因此，飛機聲要避。樓上樓下的裝修聲也要避。晚上，不能打鼓，否則鄰居會 complain 報警。

但即使環境不盡如人意，出品卻也真的無遠弗屆。有華人的地方，就有香港錄音室的出品。

這方面，我們港人，大可引以為傲。

中國流行曲出品，我們香港音樂，引領風騷。

我是個在錄音室長大的人，從十五歲開始，一直沒有離開過。

從齊奏、合奏，到分軌錄，我看着香港流行音樂成長，經歷了數代的樂人樂師和歌手，深以能在他們的行列中有個小位，而覺得光榮。

那夜，我在「娛樂」配電影，看着黃安源彈「大擂」，很有感觸。

「大擂」是新樂器，可以模擬人聲，左手只用一個指頭在弦上滑，全世界，只有十多個人會彈。

是香港把這奇異的聲音錄了下來。

也許聽歌的人，不會注意。

他不知道這樂器，而且，聽也不曾聽過。

但也許，他會記住那美妙的音色。那聲音，令他的心，有種特別的感覺。

這聲音，正是香港錄音室記錄下來的。

本來就是家

《明報》專欄「自喜集」．1990年6月7日。

每次到錄音室，都像回到家裏，無論錄音室在甚麼地方，香港、英國、紐西蘭……。

我是在錄音室長大的，十二三歲，就開始進錄音室了。從此就沒有離開過。從前錄音室是髒的，總是在車房，與片廠隔壁。除了電台裏的，設備都不好。所謂隔音，都是騙己騙人，貨車過要停，飛機過要停。有家在地窖的更糟，因為在泵房隔壁，泵一開，就要停，有時要等半個小時。

不過不要緊，等候的時間，都有錢收。年紀雖然不大，待遇卻是平等。專業樂師的標準，只論技術，不問年齡。三小時最少，每小時十七元正。連坐着談天，也照收如儀。然後，過了幾年，收獨奏樂師費，比一般 sideman 多五塊錢。

再後，不任樂師。收的是指揮費，比樂師酬勞，多兩倍。

到後來，指揮都不當了，索性禮聘更勝任的友人，自己升為監製。

有次，還在美國紐約教黑人唱「黑味」的歌，黑鬼見我這黃面孔說他唱歌味道不夠「黑」，很不服氣。

「你唱給我聽聽怎麼黑法！」他一臉不愉。

好！就唱吧！反正教人唱歌，絕非首次。

錄完音，黑鬼不作聲，白牙齒都咧開了。開心得很，因為歌的效果，他滿意。

很多朋友，都是錄音室裏交起來的。

我，真是錄音室長大的。錄音間，本來就是我的家。

出道早

《明報》專欄「自喜集」．1990年8月7日。

出道早，有好處。經驗原是一點一滴積累的，需要時間。因此出道得早，經驗就累積得多。

像錄音，我經歷過一個大咪高峰，錄整隊樂隊的時代。那時，只有

mono 單聲道，樂隊有一個人出錯，就要從頭來。

這些經驗，培養出錄音時專注的習慣，也培養出自己看譜準確的能耐，到今天，可以整首歌分句錄，錄不好可以逐句 punch in 修補的時代，這些舊習和技巧，依然派得上用場。

令我在錄音室工作的時候，效率比同行稍高。因而控制時間，控制成本，都十分準確。

而且，出道早，可以親近前輩高人。李厚襄、姚敏、王福齡、周藍萍、梁樂音這些中國流行音樂大師的工作方法與個人特點，自己全見過，從中偷師，獲益良多。比在黑暗中摸索，省了許多冤枉歧路。

專業音樂生涯，我是十五歲便開始。到今天，年未到五十，已有卅多年的工作經驗。甚麼難題，都可以迎刃而解。而人仍未老，體力、經驗和眼光，都還可以配合時代要求。對新科技的接受，依然不讓青年。

這些，都是出道早的好處。

所以，奉勸青年，不妨趁早就向自己有興趣的事追求，而且，越早越好。

當學徒

當學徒，由最低層做起，是很好的學習方法。一來可以訓練自己捱得苦；二來，基礎打得穩固，在上面一級一級的加上去，就容易很多。

十一二歲開始，我跟梁日昭老師跑錄音間。那時的職責，是一腳踢打雜。有機會就站在梁老師旁邊，為他吹奏，他獨奏的時候，就坐着看他吹。

他那裝了幾十隻口琴的大袋，是我和他一位大師兄好友輪流挽的。

不要以為挽口琴學不到東西。挽了十年多口琴袋，我才有機會走遍全港大小錄音室，看音樂大師實際工作的情形。

至今我最有把握的工作是在錄音間，一個兒人生路不熟的跑到紐約錄音，沒有半個人是見過的，一樣絕不出岔子。這便是當過學徒的好處。

學師學得足，甚麼技術上的困難，都難不倒你！

《東方日報》專欄「杯酒不曾消」，1986 年 7 月 12 日。

錄音室之憶

「嘭!嘭嘭!轟隆!轟隆轟隆!卜卜卜卜!」

全場停工!

等水泵停。

這是五十年代與六十年代的 EMI 錄音室。銅鑼灣恩平道的大廈地窖,電動水泵一開,歌星、指揮、錄音師,就要全部豎長耳朵一齊等。

上邊寫字樓有人搬東西,也要停。

別的錄音間,也好不了多少。

在九龍城的,在鑽石山的,要等飛過的飛機遠去。

在青山道的,要讓警車警笛靜下來。

咪高峰,大得像個沙煲。

全部 mono!而且單聲軌。歌星、樂師一起,mixing 混音邊錄邊做。

中間不能剪輯,一出錯就要重來。不像今天,幾乎可以逐個音補。彈得不好嗎這音符,換個好的上去!這一句唱得不太精彩,重唱這句就可以!

錄音再憶

五六十年代,歌星都和作曲家預先練好歌,再進錄音間的。

前輩大歌星,一般來說,視唱能力都很好。新歌剛出爐,一看,就字正腔圓。厲害的一級紅星,像靜婷,拿起新譜,馬上可以連感情都唱出來了。

不過,唱片聲音品質,和今天的 CD 比,差很遠。而編曲也未必合九十年代耳軌。偶爾過一下懷舊癮,聽聽可以,真的要欣賞,不合時人胃口。

科技發展,和當時比,今勝昔。

今天,錄音有電腦幫忙,又有種種混音科技協助,唱片的音樂與聲響品質,才真的是現代享受。

電腦音響軟件,天天新款。想找個好的鼓聲,有百多種給你細心挑選。Flute 聲,連送氣也可以用機器製造出來,完全真嘅一樣。

連合唱人聲,也有 sample 可用。

阿叔

音樂生涯，在下出道早。

十四五歲，便拿了口琴，跟着老師梁日昭先生到處跑，錄音、播音，與做電影配樂。所以，在樂壇，和我合作過的人，真是老中青三結合。杜麗莎的祖父結他大師，我們經常合作。特樂樂隊（D'Topnotes）姬麗絲汀（Christine Samson）的爸爸簫王洛平（Lobing Samson），和我每週一次在商業電台錄「一曲難忘」。

前 EMI 音樂總監 Romy Diaz 還是年青小伙子的時候，我就用他作結他手。

露雲娜七歲，我就請她唱發達汽水廣告歌。

關正傑剛進「港大」，就為我唱「一生起碼一次，到世界度假」的航空公司廣告。

鄭少秋還是在堅成片廠做棚長的時候，就替我唱合唱。

所以別人叫我「霑叔」，全部受落，當正自己係阿叔，唔怕面懵。

《東方日報》專欄「黃家店」，1984 年 10 月 22 日。

梁寶耳的旋律

《信報》「新樂經」作者師友梁寶耳兄，究竟寫過多少首旋律，我不知道。那時，我們只知道他起碼每星期有一首新歌寫出來。

商業電台開台不久，錄音室是荔枝角美孚油庫旁空地上的平房，我們每月兩次週六，在那裏錄「一曲難忘」節目。節目主持就是梁寶耳。每次，他必帶兩首新歌來，讓黑簫大王洛平（Lobing Samson）領導的樂隊演奏。

旋律是好的，非常悅耳。

都未有歌詞。

一年下來，就是五十二首新歌。而每週一播的「一曲難忘」節目，做了不少日子，梁寶耳的旋律起碼有百多首積了下來。

特別精彩的，我至今還記得。

像「一曲難忘」的主題音樂《夢江南》，真是數十年記憶猶新。那是首五音音階寫成的小調式流行曲，全歌九句，只得十二小節。句法與結構都和一般流行曲有異，但起承轉合，渾然天成，好聽得很。是我聽

《信報》專欄「玩樂」，1990 年 12 月 9 日。

流行曲多年，少遇上的五音階一流傑作。

另外，有首他寫給未進電影圈前的杜娟小姐的《一片浮萍》，也是一聽就忘不了的好歌。這首歌用分解和弦作伴奏，很有藝術歌曲味道，旋律飄逸清純，非常美麗。還有首倫巴節奏的《別時容易見時難》，纏綿悱惻，異常浪漫，我推許其為五音音階旋律創作典範。

可是寶耳兄從不賣自己的作品。旋律寫好了，就留在身邊陪自己，令天生麗質的好歌，始終識者奇少。

也憶姚敏

《明報》專欄「隨緣錄」，1982 年 5 月 16 日。

　　鳳三兄提起時代曲大師姚敏，文字勾起了我不少回憶，少年時的那些快樂，一下子又回來了。

　　姚先生寫旋律，快得驚人，天賦之高，令人咋舌。那時是我初在音樂圈子混的時候，有事無事，都喜歡在錄音間探頭探腦，常常見他一啤在手，半哼半吹口哨的在寫歌。

　　也為他當過音樂員，拿着口琴在那百代公司的地窖錄音室裏演奏他的旋律；又為他配樂的電影唱過合唱，看着他那動作很小的指揮手勢，心中暗自羨慕。可惜和他交往的機緣，就止於此。想起來很有遺憾，他死後百代有遺作未填詞，有人叫我試，但顯然自己水準不夠，填成後並沒有出版。

舊日子

《東方日報》專欄「黃家店」，1984 年 9 月 19 日。

　　劉韻、靜婷、華娃、鮑蓓莉在咪高峰前合唱《柳毅傳書》插曲，一下子，舊日子回到眼前。

　　那時黃梅調開始流行，邵氏和電懋兩大電影壁壘都在競拍歌唱片，《梁山伯祝英台》《花木蘭》《寶蓮燈》《萬世流芳》《七仙女》，一部一部的接着上。

　　凌波由廈門片小娟變成了東南亞最紅的粵語片任劍輝。

　　邵電兩家公司的錄音室，每天弦歌響亮，一百人的大樂隊，四十人的大合唱。

　　我們每天在普慶戲院門口，等車子送進邵氏影城，唱大合唱。

　　三十塊錢一首歌，一天可以唱五首，一個星期的零用和拍拖費，就此進入袋中。

　　日子是很好的，一天八九小時，在音樂聲中，一下子就過去了。望着靜婷，唱歌姿勢一如舊日，悠然神往。

盛載回憶的杯

噢!《花木蘭》!那套令金漢凌波結為模範夫婦的黃梅調電影,現在有了鐳射唱片。

唱片一放,人墮進回憶裏去。

錄音室的一切,重現眼前。

那時節,大牌歌星全部都兼唱合唱,他們前排,我們後排,四十人合唱團,卅多人的大樂隊。每個錄音天早上十時,普慶戲院門口集合,然後幾輛大旅遊車,把樂手與歌星,載進清水灣……。

音樂真是奇妙。

師友梁寶耳這位樂評大師,從前常對我說:「音樂是回憶的杯。」真沒有說錯,舊時的聲影,都讓樂句和歌詞引出來了。

此際,黃梅調的歌聲,把少年時都送回身邊。不必照片。

樂音在空氣中浮,畫面就在空氣中出現。MTV 在腦中以特藝七彩衝擊着心。

偶爾聽聽舊時樂聲,很舒服。懷舊唱片,有其存在的價值。

生命裏有些時刻,本來都別我們而去,但有歌在,回憶就盛載住了。

只要傾出音符,讓歌再出現,那些舊事,就流瀉出來,令人不由得就醉了。

江宏

看李大導「戲言戲語」,才知江宏大哥去世了。

江宏,是當年絕無僅有的男歌手,他嗓子雄渾而圓,入耳舒服得很,那時,我對他的歌喉,羨慕得不得了。

而且,他視唱能力極強。

一首從來沒有看過的新歌,他練兩遍,就可以上「咪」了。

為電影作幕後獨唱,壓力是很大的。

獨唱者站在米高峰前面,面對數十人大樂隊,和四十個混聲大合聲的人為你唱和聲。你不快快錄好,前面的樂師,後面的合唱團,就會有怨言了。

而江宏,總是一兩次就唱出水準來。

黃梅調電影時代，一星期總會在錄音間見他一兩次。次次看見他這一唱就行的能耐，佩服得不得了。

　　但他還有正職，在外資航空公司當經理，唱歌不過是他業餘嗜好。

　　業餘而具一流專業水準，江宏大哥這樣的身手，至今無人能及。

群像

黃霑在創作前線寫下大量施工備忘錄，當中最突出的部份寫人。

他筆下的音樂群體，橫跨香港流行舞台四十年，先後出場的有啟蒙大師、同輩工匠、後起新秀、勤寫旋律但懶於發表的巨匠、不懂中文但精通中樂的師傅、喜歡唱歌但害怕在人面前唱歌的天皇巨星、尾龍骨裂劇痛但堅持未到完美不肯停工的天后——各有來歷，栩栩如生，色彩斑斕，成了一張一張本地流行音樂圖鑒上必不可少的人物肖像。

前線備忘錄：
天皇天后

26

香港流行音樂前台的閃耀
人物，在錄音室工作，是
何光景？咪高峰前，各位
天皇天后性格鮮明，對食
物和音樂有自家的喜好。
他們當中有偶像派，有實
力派，有充滿實力的偶像
派。有人開咪前氣定神
閒，好整以暇，有人準備
充足，一take收貨。共通
的，是那份「永遠做到最
好」的執着。

隔音牆內

此際我在想，那些牆、吸了我們多少音樂，多少笑聲，多少精神進裏邊……。

那些會吸聲音振盪的牆，棕棕黑黑的。我們過去幾年，有大段時間在那四面牆下工作。廣告歌、電影配樂、唱片。人倦就在牆邊的沙發躺一躺，大倦就索性睡一覺。

那是聲音還過得去的錄音間，現在停止營業了，要拆樓改建高級豪華住宅，讓中資買了下來。

多少個眾人偶像在那裏和我們合作過？多少個藝術家在裏面和我們一起創造美麗音響？噢，那些牆，但願你們倒下的時候，還記得我們那過去歲月中的振盪。

黃安源二胡的幽幽，顧惠曼琵琶的清越，還有林祥園雄渾的歌聲，紅線女嬌柔的嗓子。

牆大概忘不了葉蒨文墮馬跌傷了屁股，側着身來唱《刀馬旦》插曲的情形。

也許牆不記得，記得當天情形的，只是我們自己，那群在隔音牆下工作過的人。

不過，不要緊，牆把我們忘掉，還有錄好了的音樂在。這些音樂，是我們的證物，我們的辛勞工作，全存了於斯。

即使牆倒下，我們在牆上貼過的照片都消失，仍然有這些歌在。

到了將來，到我們自己都飛灰煙滅了的時候，也許，仍然有一兩個知音，會記得我們的歌。

而我們，大概到死的一天，還會不時想起，隔音牆內的日子……。

《明報》專欄「自喜集」，1989 年 5 月 18 日。

267

香港大歌星，未必位位同佢哋響錄音室一齊工作過。不過，都十居其九咯！

佢哋嘅工作方式，位位唔同，講起上嚟都算非常好玩。

錄得快而準嘅，有好多。

羅文係大哥，冧巴溫。入錄音室，永遠準備得胸有成竹嘅。歌老早就預先響屋企練好晒，對住個咪嗰陣，執好啲感情，撚正吓啲細節，咁好快就掂晒。

佢錄音嘅時侯，唔鍾意有人坐響佢前面。一有，就周身唔聚財。

張國榮錄音亦係快手。

我同佢錄過好多次，都係 take 三 take 四，咁就可以收工嘅嘞。

Leslie 錄音，好輕鬆嘅，談笑用兵得好緊要，一啲都唔緊張。

佢唔係唔認真。

佢好認真嘅。

不過佢認真得嚟，完全唔緊張。

我好贊成佢呢種方法。做藝術，投入得嚟要放鬆，咁至可以控制得好嘅。

唱歌尤其係要咁。個人緊張聲帶會拉得繃繃緊，咁就唔會好聽駛，唔可以控制自如。

聲帶唔係控制得想點就點，唱歌又點會好聽呢？

張國榮唱片好聽，同佢識響錄音室放鬆自己好有關係。

天王巨星

不過，講輕鬆，許冠傑 Sam 哥，就另外一款。

佢入錄音室嗰種好整以暇，我咁大個仔，係見過一個。

搵多個都冇嘞。

七點入錄音室，佢唔會即刻就埋咪嘅。

先打吓牙骹，傾吓閒偈！

然後，叫嘢食。

到食完，又抖一抖。咁就試吓音。

完全唔當時間係時間嘅。

佢因為係天王巨星，唱片公司旗下錄音室時間，完全唔駛理，任佢用。

如果係分分鐘計住數嘅唱片公司仔，咁就好大劑咯。

另一個視錄音室時間作等閒嘅天王巨星，係 Jackie 成龍呢位大哥大。

我成日笑佢，話佢有錄音室恐懼症。佢嚟到錄音室，好鍾意磨來磨去。

叫嘢食唔在講，重好鍾意打電話。

「我同老霑響度錄音！」唔知佢同邊個報告嘞！

佢冇理由要報到喫？但係佢一到錄音室就必然咁。

佢其實驚埋位，一味用各式各樣各款嘅理由嚟逃避。

到走唔甩先至埋個咪度。

「好難唱！」佢一早話定先。

同佢錄歌，我次次都笑，因為佢直頭好似細路一樣。

「錯咗歌詞呀大哥！」

「哈！我就係睇吓你班友有冇用心聽住！」佢會話：「好！算你哋啦！」俾佢吹脹。

豐富想像力

同葉蒨文錄音，又另外一個款。

佢唔識睇中文字，要用英文注音呢樣嘢，人人都知。

有樣嘢冇乜人知嘅，係佢一早預咗隻歌要唱幾耐。

通常，一首歌，由入錄音室到唱完，佢大約預一個半鐘頭。

如果早咗唱完，佢會周身唔好意思咁嘅！成日以為自己偷咗雞咁！

「Are you sure？」

「Sure！」我答。

「都係再嚟多次啦！」佢周時會話。

到差唔多唱夠個半鐘，先 OK 嘅，都算妙人。

阿 Lam 亦有好多時要注音嘅，不過佢呢幾年好勤力補習中文，好多字已經識睇。

阿 Lam 好有幻想力。我同佢錄《男兒當自強》，乜音樂都未錄，得個鋼琴，孤弦寡索。

「你當佢有好多鼓，有好多中樂，嗩吶、二胡、琵琶、箏、簫、揚

269

琴，同小提琴啦！」

「哦！」

我服咗佢！《男兒當自強》佢唱好佢嗰瓣，即刻第日飛美國。但係佢把聲，唱得好有氣魄，好似唱嗰陣，有大樂隊傍住咁。冇人估得到，原來錄音嗰陣，寡令令到盡，係得個琴求其叮住。

再聽羅文歌

《東周刊》專欄「霑叔睇名人」· 7 期 · 2003 年 10 月 15 日。

一眨眼，原來已經一年。到這個週末，羅文就離開了整整一年。

「他沒有離開我們！」我反覆說着這話，說得誠摯滿心。其實，在騙朋友，也騙自己。

他是離開了。

世界沒有他，不一樣。

歌藝超凡

和他不常見面，但總有些大家都會出席的場合，見了面，就很親切，問候幾句，已經開心。大家生活習慣不同，玩伴也不一樣。但在有些層面，和他親如兄弟，絕對明白對方的想法；而且大家也互存敬意，知道彼此的執着，彼此的底線。

也許我們不是知己。但卻是對方的知音，羅文唱歌的水平，和舞台上表演的家數，自問知道得清楚，別人唱不好的歌，找他，一定唱得人人心服口服。

每次和他錄音，經驗都愉快。

他永遠有備而來。歌早就練得爛熟，幾乎試兩三次就人人滿意，而你有特別要求，亦必定滿足，因為天生佳嗓加好技術，甚麼難弄的點子，多試兩次就手到拿來，每次都不令我們失望。

第一次合作，是《家變》。這首輝哥的旋律，很要求點技巧，才可以拿捏得準。中段的重句，拍子急而字多，要唱得舒徐才會入耳舒服。所以起初有點不放心，碰巧又有推不掉的飯局，於是匆匆吃完，就跑。

大夥兒聽見是羅文錄音，馬上甜品咖啡全部取消，寧願以他歌聲作dessert，全部跟着我往錄音間去。

27

面壁錄音

羅文錄音，有個怪習慣：不准別人站在他面前！

他可以在音樂會演唱會面對滿堂觀眾，耍盡渾身解數，但在錄音間唱歌，他要面前不見人影，寧可面壁。

問他：「為甚麼？」

「見到你個樣，」他乘機罵我：「點唱得出感情？」

後來我明白了，這是會唱歌懂唱歌而深明唱片道理的人想出來的好方法。

那時是 Walkman 最流行的日子，人手一機，帶着耳筒來聽歌。

用這種方法來聽的歌，要怎樣唱，效果才會好？

要把歌唱成像情人在耳邊哼唱！

羅文在錄音的時候，前面不能有人。因為他在幻想自己為最愛的情人哼唱！

這情人，在現實也許並不存在。不過，如果有人在他眼前，那情人就在羅文幻想中失蹤了。所以羅文錄音，一定要目中無人。

我們一群人，全坐在他背後。他關了燈，一個人面壁獨唱！

「缺後月重圓，缺後月重圓……」舒服極了！

我一聽，由心底笑了出來，因為實在興奮！

一點問題都沒有！先前所有的不放心，全屬多餘。

然後，他唱到尾句：「擁抱着——」真嗓還未停歇，潛氣內轉，一滑，滑高了八個音位，跟着用假嗓 falsetto 唱出結句「永恆」兩字。

嘩！簡直是天籟！

紅燈一關，眾人熱烈鼓掌！

「OK吖嗎？」羅文明知故問，引來更多讚美。

我自此一役，就變成了他的知音，每首為他寫的歌，都特別用心。本來極討厭改歌詞的我，如果他提出要改，我就乖乖就範，不做一聲修改，改到他滿意為止。

而他，每次做音樂劇也一定找我寫歌詞。大家水準，大家明白，不必多說。

271

極端完美主義

羅文喜歡地球繞着他轉。所以如果你見他走過來，和他招呼遲了一秒，他小則嘟嘴，大則斥罵。我一知他有這樣的脾性，就常常逗他。看準他左一個右一個女紅星拖着入場的時候，必定故意先叫旁邊的阿姐，令他例牌地生幾秒鐘氣。後來，他看穿了我的伎倆，結果變成了大家的見面禮，碰見就戲謔一番，必互罵一輪才肯作別。

但有兩次真惹他生氣了。

那是我喝醉了，在他演唱的時候，上台搗亂，而且賴着不肯下台。

現在想起，仍有「餘愧」。

因為實在不應該。

他是極度注重自己演唱細節的藝人，是個極端的完美主義者，要求舞姿每個轉身，都無懈可擊；歌聲每個音字，都響遏行雲！

本來十分明白、了解而且敬佩他這種專業精神的我，一喝醉就胡來，把他演唱的程序攪亂了，令他氣得幾乎要把我活生生就在台上捏死！

Roman！對不起，sorry！請你原諒。此刻我非常想念你！

世界原來沒有羅文，就不一樣。

世紀之交，一群合作慣了的天王巨星做輝黃演唱會，香港做完，到新加坡和吉隆坡巡迴。

羅文簽了馬來西亞的「雲頂」，只能唱新加坡，不能參加吉隆坡演出。

全班人馬，缺了個羅文，演唱會就不一樣了，少了一個人而已！但因為這人是羅文，你就覺得，圓月缺了一角，很不一樣。

香江名句走樣

雖然，羅文有很多很多 DVD、VCD、LD、唱片、錄音帶，我們一開機，就會見他笑口如舊，歌聲似昔。但我們知道，他已經離開，不再在我們中間了。

一切，彷彿昨日；而昨日不再回來。

他唱活了「不朽香江名句」，可是，人已不在。連香江名句，也走了樣，不復從前舊貌。

香港樂壇亦已經再不一樣。

再不會有人，可以一個鋼琴伴着，唱《明日天涯》唱得如此動人，令全個紅館聽眾，心弦顫抖，隨着樂音低迴，不能自已。

「無奈生命如此短促！」

依達的歌詞，竟然一語成讖。

那夜，幾個人在掛念這位大家的朋友。

「我好掛住佢！」劉培基說。

也許，這個週末，你會有空。如果你也掛念羅文，請放張 CD，再細聽一下他的好歌。

這樣，羅文會高興的。再沒有別的事，會比人人喜歡他的歌，更令他高興了！

<div style="display:flex">

歌者非歌　實力派葉麗儀

「浪奔，浪流！」《上海灘》這首歌，和主唱的歌者葉麗儀，在時間的滔滔浪濤裏，已經渾成一體，難分彼我。

Frances 登台，不唱這首歌，觀眾不肯放她走。

葉麗儀接受香港《經濟日報》訪問，說：「感謝輝哥霑叔。」

其實要感謝她才是。

沒有了她的精彩演繹，這首歌未必紅得起來。

這是心中的真實感覺，因為自評作品，這首詞，水準馬虎。而輝哥最佳旋律，數前十首，也很難數到《上海灘》！

全因葉麗儀把歌唱活了！歌者非歌！The singer！Not the song！這句音樂界名言，再次有好例證。

廣告歌天后

葉麗儀是天生注定吃這行飯的。自小就節奏感奇佳，在幼稚園當敲擊領導。小同學打不準的節奏，她一學就會。

中學在「聖嘉勒」，進了合唱團，卻怎麼也沒有唱獨唱的機會。因為女聲合唱作品，多數只有女高音負責獨唱部份。她是女中音，自然沒

</div>

《東周刊》專欄「霑叔睇名人」，16 期，2003 年 12 月 17 日。

有機會。

可是，香港是沒有懷才不遇的，「無綫」一個「聲寶之夜」，她成了「爆燈」歌手。

當夜評判是輝哥、香港流行曲界大功臣許冠傑，和此地學院聲樂界最活躍代表人物費明儀。三位權威一致選她為冠軍。

兩個星期之後，顧嘉輝打電話問她有沒有興趣唱廣告歌。這樣，她踏進了樂壇，傳媒處處有她歌聲。因為那陣子，顧家輝或黃霑的廣告歌，幾乎全由她一手包辦。

唱廣告歌，我們喜歡用群眾不太熟悉的歌星。這樣一來不必考慮廣告商品和歌星形象是否脗合。二來，不出名而唱得好的歌星，取價也比較合理。葉麗儀除了完全符合這些條件之外，更另有兩項別位歌手所無的優點。

今天我們一聽歌聲，就認得出葉麗儀來。其實，她的嗓門變化可以很大。只要她放軟聲音，就馬上沒有了平日那種響亮和硬朗，變得溫柔悽婉，既像鄧麗君，也像蔡琴。

這獨門能耐，令她唱完一首廣告歌又一首。觀眾根本不知道，這些不同風格的歌聲，全部同出一源。

拒當全職歌手

此外，她還得了地利。

她那時已經畢了業，進了滙豐銀行當秘書，在中區上班。輝哥和我，在七十年代初用得最頻的錄音室是在半山堅尼地道的「娛樂」。葉麗儀就趁午飯時間，計程車來，唱完一首三十秒的歌，吃個三文治，再飛車下山，時間恰恰足夠。

那陣子，不少夜總會打她主意，甘詞厚幣爭着要聘她做駐場歌星。但她在滙豐的工作穩定，又已結婚生子，很不想「拋頭露面」，所以邀約全部拒絕。

但天生注定要吃這行飯的，始終會吃起這行飯。廣告鐵三角的作品，漸為行家知道，很多音樂人都找葉麗儀唱廣告歌了。包括寫「國泰航空公司」的澳洲同業 Noel Quinlan。

一曲 *Discovery* 令 Frances 加入了「國泰」，成為他們的親善大使。

「我是穿着香港旅遊協會制服，到處飛，硬銷香港，軟銷『國泰』的。」她告訴我。

英國遇伯樂

這樣做了一年，飛了不知多少地方。終於有一次，在英國碰到了她的伯樂，Richard Armitage。

這位先生，是英國權威經理人。當時紅透半邊天的電視節目主持人 David Frost 就在他旗下。

「你肯簽我，」Armitage 許下承諾：「我保證你在六個星期內，就有國際唱片公司簽你做旗下歌星。」

Frances 考慮了三個月，終於決定冒險一試。結果一到英倫，EMI 總公司馬上簽了她，一直在旗下做了十七年，出了八十張唱片。

所以葉麗儀名曲奇多，先一陣子，她客串我和香港中樂團合作的「獅子山下演唱會」，一曲 *Cats* 主題曲 *Memory*，就精彩萬分，絕對聽出耳油。

聖誕過後，二十九號開始，她會和香港管弦樂團在文化中心舉行五場音樂會。

這是她第二次和「港樂」合作，第一次是回歸後的一九九八年，今次換了新指揮，由年輕指揮家蔡浩文執棒，葉麗儀這位好歌者的首本好歌，會盡獻出來。

司儀輔警樣樣皆能

認識她多年，有時我想，假如這位好歌者不吃唱歌飯，不當歌星，她絕對可以當節目主持人。不邀請她主持電子傳媒節目，是此地行家門走眼。

如果你不善忘，應該記得回歸前夕，英國殖民地政府降旗典禮，司儀葉麗儀的表現。

我多年前和她合作過一次，她說話既有深度，又能即興抓現場，大

方得體，而饒有幽默感，分寸拿捏，準確得很，表現之好，比起她的歌唱造詣，不遑多讓，要是她肯當司儀，必定也是爆燈人馬。

如果她不進娛樂圈，也許可以繼續當輔警。她由女輔警師妹做起，一直升到「兩柴」，然後越級跳升督察。如果不是因為她要去英國當歌星，她不會脫離警隊。而當年位居全港五位女輔警督察之一的她，也說不定可以扶搖直上，成為一姐了。

「我雖然開槍射靶，技術不佳，」麗儀說，「但應付緊急事件，很熟練的。」

我絕對相信她。

認識她這麼多年，知道這位小姐不但是實力派歌手，還是實力派女人！

面對生命挑戰，她英姿颯颯，堅定不移。在人生的浪潮澎湃裏，她傲然而立，像中流柱石，從未低頭，一切困難，全被她克服。所以《上海灘》她唱紅，因為只有她，唱得出「浪奔浪流」的勁道。

改變斯人獨憔悴命運　張國榮趁最紅時退休

「嘩！」我一見 Leslie 滿頭長髮，面上留鬚的樣子，就衝口而出：「你好似耶穌！」

太像聖經插圖裏的神祇了！

張國榮真是漂亮極的俊男，難怪倪匡和李碧華，都異口同聲，稱讚他「眉目如畫」。

而俊臉之外，還有演技。

演技之外，更有唱功。

聲、色、藝，全集一身。

得天獨厚到這地步，也真是人間異數。

欠缺運道俏臉淚盈睫

不過，即使是張國榮，也曾捱過一段很艱苦的日子。

據說，在那鬱鬱不得志的時候，他在街坊會堂參加歌星大集會，拋了頂心愛的帽子下台，也給觀眾拾了，擲回台上。

《東周刊》專欄「開心地活」，62 期，1993 年 12 月 29 日。

而當眾傷心落淚的情形，我親眼看過一次。

那夜，是歌壇盛事。

他出席了。

坐在前排的人，一個又一個的，魚貫上台領獎。

只有 Leslie，沒有獎！

斯人獨憔悴。真要命！

張國榮有體育精神。他覺得歌壇盛典，自己應該支持。

於是就盛裝而來。

想不到，其他知道沒有獎拿的，全不出現。

頒獎典禮完畢，大夥兒拉了他到「海城」看羅文。

樂聲一響，忽然，Leslie 再也忍不住。淚，不斷滾下俏臉上。

我們都不知道，該怎樣安慰他，大家雖然都對他有信心，可是，那時的他，真的欠了點運道。

幸而，終於守得雲開！

入耳舒服似陳年干邑

上天把從前沒有給他的一切，都加倍的奉上。

戲、歌、演唱會的約，全部像泛濫的春江水，嘩啦一聲，都湧到面前來。

他應得的聲譽和地位，應得的報酬，一下子全到身邊。

我們都鬆一口氣，高興地為他鼓掌。

紅了的張國榮，沒有變！

他依然坦率純真，而且好玩。

同時，看透了歌唱圈。

所以，在最紅最紅的時候，他宣佈退出歌壇，不再競爭。

「唱番啦！」最近，趁一起拍東方院線賀歲片《大富之家》的時候，和他在現場聊天，我忍不住對他說：「我哋好 miss 你唱歌㗎！」

「唔唱！」他想也不想就答：「留給別人唱算了！」

真的懷念他的歌聲。至今，港台歌手，沒有人有他那種特別的韻味。

他的低音雄渾，共鳴太好了，圓圓厚厚的，入耳之舒服，有似陳年

干邑，醇醇地流入咽喉，暖洋洋而帶幾分挑逗，百分之百「冧」！

年年聖誕與友人共聚

《奔向未來日子》那首《英雄本色》主題曲，真的是絕唱。那種含蓄的滄桑，除張國榮之外，誰人還能如此恰到好處地演繹？

和他錄音，永遠愉快。

他歌練好才來，take 一，已經很好。Take 二，已想收貨！然後，take 三，完美！快而準！不像有些歌星，教到嘔血盈升，也唱不出你的要求。

張國榮喜歡開派對，年年聖誕前夕，都挑最好的酒店，最好的食物，和他的友人共聚。

「你從不來！」那次他罵我。

他不知道，黃霑近來，謝絕去 P。

「今年一定要來！」他說。

「對不起！我廿三夜就離港；除夕才回來，早就約好了，不能改期。」

但和張國榮一起喝酒玩樂，過癮。

聽他在你面前唱歌，人近在咫尺，已經是無上享受。

今年聖誕，他在派對裏，一定又會大唱。

可惜已經約好外地的人。聖誕機位又緊，不然，今年真想破破例，去他做主人的 P！

單聽他唱首《為妳鍾情》，就值得為他，破掉一切的例。

許冠傑粵語歌 No.1

《東周刊》專欄「霑叔睇名人」，37 期，2004 年 5 月 12 日。

香港大詞人盧國沾兄，在一九八〇年辦過一本《歌星與歌》雜誌。在第一期的創刊號，他就說：「如果將來有人要為粵語流行曲寫歷史，請記得把許冠傑寫上英雄榜首！」

而我自己，說許冠傑是「香港粵語流行曲大功臣」的話，比沾兄可能說得還要早。記得一九七〇年代中旬，在《新報》寫小欄「即興集」的時候，已經衷心奉送鞋膏，為歌神 Sam 大力擦鞋了。

盧國沾與我，都算是寫詞的資深行家，居然不約而同、異口同聲的褒揚許冠傑，顯見 Sam 兄在大家心中地位，實在是超越群倫，卓然矗立，令我們打破了「文人相輕」、「同行如敵國」的常規，毫無保留的奉他為榜上首席高人。

頂尖好歌數十首

雖然，音樂到今天，都沒有統一的美學立場。甚麼才算是好音樂，沒有人講得出絕對的標準來。不過，話雖如此，至少在流行音樂中，有些好音樂的條件，是大家都會同意承認，而不能否定的。

這些條件是：歌曲的旋律，一要悅耳，二要易記，三要易唱。有此三者，流行音樂的歌曲，才算得是合格，是好。

一聽就不喜歡；而無論聽了多少次，都記不起來；唱起來，唱到牙齦反轉，牙骹痠軟都唱不出來的，當然不可能是好歌好旋律。

流行歌曲，短得很，不過三數分鐘一首，幾十小節的旋律而已。但別小覷這幾十小節的短東西，要寫得結構緊密，首尾呼應，起承轉合，都饒有法度，令聽眾一接觸，就生出愉快喜悅感覺的，有流行曲那麼多年，倒沒有多少首歌，可以產生這樣的效果。

但經歷過七十年代的香港人，聽過許冠傑唱片的，無論是誰，總可以隨口的哼出一兩句他當年紅極一時的旋律來。

如果要挑七十年代的頂尖好歌，我看阿 Sam 作品，起碼會佔數十首。這是非常了不起的成績，比起古今中外名家，都足以驕人。

歌詞說盡港人心態

但歌好，還要歌詞配合。

這方面，許冠傑的功夫，的確獨步香港，少人可及。

對歌詞研究極深的朱耀偉博士，在他的巨著《香港流行歌詞研究》裏面，說許冠傑「化腐朽為神奇」！這是的論。

且看看《鬼馬雙星》這四句：「人生如賭博，贏輸冇時定；贏咗得餐笑，輸光唔使喊。」短短二十個字，已經把香港人最普遍的心態，全

部如實地說盡。香港人積極樂觀，但卻又很有點無奈的拚搏精神，就讓我們冠傑哥哥的寥寥數語，言簡意賅而活潑生動地概括了。

何況，這首歌詞，字字口語，平易近人之極。

周德清《中原音韻》說作詞：「造語必俊，用字必熟。太文則迂，不文則俗。文而不文，俗而不俗。」拿這些作詞旨要來看許兄歌詞，但覺他的作品，純用白描，俗諺俚語，全不避忌，教人聽來，只覺其趣，不嫌其俗，真是元曲關漢卿以來第一人，令人折服得無話可說。

灌錄歌曲好整以暇

能和他合作過一首《滄海一聲笑》，我與有榮焉。

這一次合作，令我感受良多，兼且覺得受益不淺。

那次我們在寶麗金唱片的 Dragon Studio 錄音。錄音時間，訂在晚上七時。

這是一般人的晚飯時間。

起初，我有些不大明白。但一想，他唱歌技巧高，更很可能一早就練熟了來。咪前一站，take 1，take 2，最多 take 3，大概就可以收工，一起吃飯去。所以，時間訂得絕無不合。

誰知他一來就問：「James，想吃甚麼？」

原來他喜歡在錄音間吃晚飯。這錄音間地處油尖區，食肆櫛比鱗次，想吃甚麼，一個電話，全部就到。

我們這些音樂小監製，平日錄音，分分鐘計算着錄音間每小時若干百港元，所以一進去，就拚了命和時間競賽，希望以最快時間，最低錄音間租金完成工作，以防超支，要掏腰包倒貼。

誰知超級大明星歌神級人馬如許兄，根本寶麗金的錄音間是任他用的。他喜歡用多久，完全 no problem！

所以這次和 Sam 兄合作，我大開眼界。第一次好整以暇，喝湯吃菜，慢條斯理，吃完之後，還閒聊若干刻鐘，到大家都開始覺得應該開始工作了，才施施然的試唱！

我自己，本來知道做創作工作，身心放鬆是第一竅門，可是真的和 Sam 兄合作過了之後，我才明白，原來可以放鬆到這個地步！

以後我再錄音，雖然還是沒有在錄音室試吃晚飯，但我開始明白，為省幾百塊錢錄音費而急趕工作，其實得不償失！所以也開始比從前放鬆多了。

不惜工本陣容鼎盛

這次許兄復出，我一知道消息，就對幾位圈中朋友說：「我敢寫包單，十場票一定在最短時間售清。」

果然，在一開始公開售票的當天，每個票站都出現人龍。那天五時未到，票就一如所料，全讓歌迷搶走！

那天，Sam 哥哥一早巡視票站，十分開心，馬上買來冷飲，慰勞太陽下苦苦輪隊購票的歌迷。

這次他的演唱會，不惜工本。光看客串陣容，已經不得了。全港的玉女，都收歸台上了。而且還父子兵上陣。更一早預定過時，甘心情願付罰款。

歌曲一共四十六首，許兄傑作不朽金曲，盡在其中。歌迷一定過足癮了。

現在，我們等。

等六月到臨。

等歌神重臨紅館！為我們帶來美好的回憶，和美麗愉悅的好歌！

到時，我們會發狂的大聲歡呼，大力鼓掌！

和「溫拿」合作的日子

《壹週刊》專欄「彷彿是昨天」．63 期，1991 年 5 月 24 日。

被人稱「叔」，「溫拿」五虎是始作俑者。

那時，我卅三歲。剛拍完當導演的處男作《天堂》，居然票房紀錄，位列全年第九，賺了一點錢，想乘勝追擊，想拍部音樂劇。

音樂劇，自然要找會唱歌的人演。

我看中了「溫拿」五位青年，認為他們是可造之材。他們那時，在麗的電視有個節目，頗受年輕觀眾歡迎。

但幾位朋友，持相反意見。

十一　前線備忘錄：天皇天后

有位資深前輩，特別約我出來告誡，他認為這五個小伙子，難成大器。

另外有位電台紅人，也說：「不行的，他們！」

我一意孤行。全部反對意見，視作耳邊風。和自己電影公司的兩位股東商量過後，就和「溫拿」的經理人梁披圖簽下了電影約。

「溫拿」五人，鍾阿B鎮濤和譚阿倫詠麟，兩個都是俊男，自然是男主角料子。

陳友的臉，很有卡通味，加上一副眼鏡，就是不折不扣的四眼笑匠了。

而彭健新戇直忠厚，阿強勝在普通，與一般青年，全無分別，正是觀眾典型。五個人組合起來，perfect！各有個性而相輔相成，應該紅得起來。

我相信自己的眼光，自認看新人看得準，絕少走眼。而且音樂劇少人碰，拍得成，應該一新耳目。

他們片酬也低，五萬元再加點分紅，就可以了。比起當年紅星，他們只是一半價錢。

但訓練新人，要心血。

他們雖然已是樂隊，但水準不高。只能在灣仔的小夜總會表演。所以和他們錄音的時候，辛苦得很。音準，咬字，都常常出問題。

阿倫的字音，當年是現代派，「我」、「牛」、「五」這些音，沒有一次咬得正的。

陳友的鼓技，勁是勁，但技術實在普通。

「你打八小節 solo 讓我聽聽！」記得第一次和他們練習，我對陳友說。

陳友睜大眼看着我，不作一聲。

他根本不知道鼓手也可以獨奏的。

於是，一首歌唱兩三天，錄數百次，是常事。

但和他們相處，十分愉快。

他們那時，情同手足。一個人錄獨唱，其他四個就在旁等。同甘共苦，互相激勵，五條心有如一條，令人感動。

一休息，鬼主意就出來了。而且，永遠出不完。

錄音間有個老爺可樂機。汽水一樽一樽吊在冰水中。上面有兩條鐵，鎖着汽水瓶，入足了硬幣，就可抽一瓶出來。是非常笨的設計，和今日的自動機截然不同。

一夜，阿B打開汽水機，硬幣不夠。腦筋一轉，鬼主意就來了。

汽水瓶抽不出來？有方法，只要弄來個開瓶器，把瓶蓋打開，插支飲管進去，再把頭俯下來啜，一瓶可樂，就可以喝清光。完全不必碰那鎖在鐵條中間的汽水瓶。

就是這樣，整個冰箱的可樂，一夜之間，全部只賸空瓶子。

「溫拿」喝汽水，胃口像鯨魚吸水，吃漢堡包，更是超乎常人想像之外。

一夜，我不知走甚麼運。他們喊肚餓的時候，居然大動慈悲，說要請宵夜。而又沒有零錢，只有大鈔。

五百元就此報銷，一毛錢沒有剩。

那時是一九七四年，漢堡包大概五元一個。五百大元，全買光。

「你們幹嗎的？」我有點光火，覺得他們浪費，想罵人：「怎麼吃得了？」

「保證一個不留！」他們說。

然後我看見了半生人從未看過的場面。近百個漢堡包，在一小時不到，就讓五個人吃得連麵包屑都不留一點。

但吃歸吃，玩歸玩，工作起來的時候，態度是很認真的。

阿B的 *L. O. V. E-Love*，唱了至少五百次。

在冬天最冷的時候，我們拍陳友初會余安安的戲，陳友冷得面青唇白，但半聲不哼。

健仔學太監說「喳！」，學來學去學不像，就一天到晚，躲在一旁練。

結果《大家樂》拍成，全年賣座季軍。十四首插曲，七首上榜，有兩首還是 top hit。

「溫拿」也五個人之中，有四個成名。連健仔也當過幾部戲的男主角。

一眨眼，十多年過去。今天我的大兒子已經差不多他們當年年紀了。「霑叔」兩字，娛樂界人人掛在嘴邊，變成了我的代號。

我看着當年舊照，悠然神往。那份滿足感，筆墨難描。

到底當年，沒有走眼，看「溫拿」，的確是看準了。

《蘋果日報》專欄「我道」‧1995 年 8 月 24 日。

享受林子祥

林子祥，是連好歌星們都一致佩服的好歌星。歌藝好，同行公認。

錄《男兒當自強》的時候，我們只錄了個鋼琴彈的簡單指示軌。其他甚麼都沒有，連鼓也欠奉。

「阿 Lam，請你當佢有大樂隊，又中樂，又西樂，又 timpani，又南獅鼓，又嗩吶，又 violin，好 full 咁。」

他趕着回美，翌日就飛。

《男兒當自強》改自傳統中國器樂，本來是用來讓樂器演奏的，不是用來唱的。音域闊，最高音非常難控制。林子祥三兩下工夫已經國粵語版一口氣弄妥。

他是好歌星。聽他的歌，是享受。

《壹週刊》專欄「彷彿是昨天」‧65 期‧1991 年 6 月 7 日。

葉蒨文永遠 Give her best

「莎莉，已經非常好了！我們收工吧！我收貨！」我說。

「No！James！」葉蒨文說：「我可以 do better。」

於是又咬着牙，冒着汗再重唱。

她的尾龍骨裂了。拍《刀馬旦》尾場墮馬，痛得她死去活來，坐也不能坐。但戲趕着上演，午夜場的期早確定了下來，而主題曲還未錄，所以也不能等她傷癒。

她邊唱邊冒冷汗的捱了個多小時，成績已令我滿意得很。

但葉小姐自己，還未滿意，寧願不收工。非到連她也覺得不可能唱得更好之前，不肯停止工作。

這樣的工作態度，太好了！此地芸芸歌星之中，很難再多找出幾個這樣的人。

今年，她連獲幾項大獎，實至名歸！沒有半點僥倖。

近年來，她是和我合作得最多的女歌手。我愛她的歌藝，也愛她的工作態度，所以一有重要些的歌，自自然然第一個就想起葉小姐。

莎莉的音樂天賦，與生俱來。

她對旋律的記憶力，出奇的好。她不會看樂譜，五線譜不識，簡譜也不懂，但一首她完全沒有聽過的新歌，只要把旋律彈兩三次，就可以

完全一音不差的背準。

所以，不懂譜，對她來說，絕未阻礙過她發揮音樂才華。

本來，這也不出奇。流行音樂界頂尖歌星，不會看譜的，不止她一個。美國黑人女歌后 Ella Fitzgerald，馳譽全球，也是從不識讀譜的。但奇在莎莉葉既不看譜，也不懂看歌詞，仍然可以把歌曲唱得出神入化。

蒨文自幼舉家移民加國；移民後就再沒唸過中文，她的中國話，識聽識講，但不識看。

但只要她用自創的「葉氏翻譯法」，用英文逐個字注了音，再加她姑娘的特有彎箭嘴，歌詞的每字含意，就完全讓她唱盡出來了。

我收藏了幾張她自翻的歌詞，每次拿出來看，都覺得妙極。

這位妙女郎，性子直得很，我常常說她腦袋與櫻唇之間，沒有半寸距離，腦子一想到，嘴巴就直說。

她不喜歡你，會當面對你說清楚。

這種性格，在娛樂圈中，絕無僅有。

「我本來很生黃霑的氣！」那年《晚風》提名競選電影金像獎最佳插曲，她一上場就講：「他在我剛拍完晚班戲，大清早就來我酒店，把我吵醒，到他家去試唱《晚風》，氣死我了！但現在，我不氣了！我喜歡這首歌！」

和盤托出心中感受，一點作狀都沒有。我很欣賞她這種個性，和她交朋友，你永遠知道你在她心中的斤兩。

對同行，她不但毫無妒意，而且常常惺惺相惜。

鞏俐第一次來港，大夥兒到卡拉 OK。莎莉是《秦俑》主題曲的主唱歌星，自然參加。她和鞏俐，一見如故，兩位小姐，親熱非常。

而到鞏俐開口唱歌，她一聽，就說：「她唱得很好！主題曲，她可以自己唱！」

後來，還力說自己的所屬公司 WEA，趕快把鞏俐簽了下來，捧做歌星，這種是好就說好的率真，可愛得很。

莎莉戲也演得好，《上海之夜》和《刀馬旦》裏的演技，令人懷念。那些傻大姐表情，真是一絕！想起我就要笑。

有一陣子，她不想演戲，我們一群朋友，都暗呼可惜。幸而，張艾嘉夠牙力，終於說服了她重出江湖，大概不久之後，又可以再在闊幕上

重見她那可愛的俏臉了。

我有個構想了多年的電影故事，很想請她主演。和她說故事，她喜歡得不得了。可惜，我搞電影，搞了三年多都搞不成功，此事只好擱在一旁，暫時不想。

不過，還是念念不忘和她合作。

她對自己，要求高，又肯努力。這樣的人是合作的最好對象。

近年，我和她合作的歌，幾乎每首的成績，都令我覺得喜出望外，就是因為葉小姐，實在是合作的好對象，無論困難有多少，她一定咬緊牙齦，把最好的掏出來，永遠 give her best！

梅艷芳值得寵

「藝術沒有滿分的！」輝哥說。於是只給四十九，在五項表演給分項目中的一項，硬扣一分。

我給五十。

當了比賽評判多年，絕少給參賽者滿分。這次例外，只因為台上這位新人，不但令人眼前一亮，而且歌藝台風，真的一流，所以本來平日十分尊重亦師亦友的顧嘉輝，也硬要和他抬槓。他不給滿分？我自己給。

這位新人，是梅艷芳。

她第一次進錄音間，為「華星」灌第一首歌，我和輝哥都緊張；大家一早就出現，預備細心培養這位突然冒出來的樂壇新蕾。

梅艷芳卻氣定神閒，很快就把《心債》唱得我們都滿意收貨。

她到日本參加東京音樂節，我們聯袂越洋捧場。大家心裏都知道，梅小姐是香港歌壇最有潛質的歌星，前途無可限量。所以對她寵愛有加，呵護唯恐不力。Anita 初出道的時候，報界對她的態度，其實很有存疑。不少全無實據的煲水傳聞，頗令這位小妹妹困擾。

不過，這是藝人成熟過程必須經過的考驗。經不起這些測試的，會倒地不起，從此銷聲匿跡。但捱得住風浪的，就會因此而茁壯。

阿梅不愧是潛質優厚的藝人，失實傳聞，不但沒有把她推倒，反而令她更受注意。終於，到今天，她成為香港娛樂圈傳奇，創下了由零到不盡的奇跡，冒升之快之穩，破盡紀錄。不但歌壇裏成為大姐大，連在

影壇，她也是大家姐。片酬之高，大超餘女，教比她早出道與比她漂亮的女明星，恨得暗地裏咬啐智慧牙！

不化裝的梅艷芳不算漂亮，但她會打扮，又肯聽好友劉培基的形象忠告，兼且歌藝與演技又都是真材實料的硬裏子，所以單憑實力，已經讓她把對手拚下來。

何況論台風，誰都不及。

梅艷芳其實沒有受過甚麼正規舞蹈訓練，但一舉手一投足，都極有法度，悅目之至，真是天賦絕高的表演天才。

有一陣子，我對她的歌，批評得苛刻。

她那時太注重舞台表演，錄音的時候匆忙得很，效果出來教人心痛。不過，她到底是有自知而且努力上進的藝人，很快，又把歌藝倒退的現象挽回。今天她的歌聲，重現華彩，那夜利舞臺的表現，禁不住為她衷心鼓掌。

但她令我最激賞的一次演唱，卻是多年前。

那夜，北海卡拉 OK 道左相逢，碰巧老闆葉志銘兄在座，一夥兒坐進董事房，還拉來了琴師伴奏。阿梅關了燈，唱王福齡先生的不朽傑作《不了情》。

我從來沒有聽過《不了情》有如此深情的演繹。陶秦筆下詩意的纏綿，讓阿梅一唱三嘆的把曲中的惆悵低迴，發揮得淋漓盡致，幾乎令我忍不住淚。

唱歌能令我如此感動的，幾十年來，就只有梅小姐一人而已。

她的戲也演得好，屢次提名，多次獲獎，證明了她這方面的能耐。

這能耐，我發覺得早。

她出道不久，我就有緣和她在余允抗執導的《歌舞昇平》演對手戲。

她那時演戲的經驗很少，但表情尺寸掌握得很準確，而且內心戲濃。記得每次和她對手後，回家都向枕邊人盛讚阿梅演法，幾乎令當時受傷，誤會我對這位小妹妹另有圖謀。

能歌擅舞，加上演技越來越揮灑，梅艷芳的藝術生命，應該很長。

而且，她實在是個很有愛心的藝人，熱情熱血，熱得燙手。演藝界大夥兒行動演出，她身先士卒，很少計較。

她也是「義氣仔女」。

最近，有位朋友想請她幫忙襄助，玉成自己的生平意願，事前和我商量。

事先，我不看好。因為梅小姐今天已是炙手可熱紅星，被大公司重重圍住，友人出道不久，至今不太見實力，要請紅星做事，成功率比五五之數還少。

「阿梅會答應的！」友人說：「我和她從小就認識了。」

「那你不妨試試！」我答，心中仍然不大相信。

翌日，友人有電話來。

「阿梅答應了！」

多年友誼，是阿梅答應的原因。

而娛樂圈，本來只是利字當頭的，但阿梅竟然重義！

難怪人人寵她。她，的確值得寵。

《東方新地》專欄「黃霑Talking」，156期，1994年5月1日。

廣州錄音適逢其會 騰格爾唱楚霸王

想上大陸錄音，想咗好耐。

一來未有機會，二來，聽得八卦古仔多，有些少怕。

呢次同冼杞然配佢大哥執導嘅史詩式傑作《西楚霸王》，俾咗我一個試上大陸錄音嘅好機會。

太平洋影音有個非常好嘅大錄音棚。大到成個 hall，天花又高，隔音設備非常正，好過香港啲錄音間好多。

機器全部名牌精品。

錄音師係後生人，幾熟行。

因為翻版響大陸，打亂晒正版碟同唱片嘅市場，所以依家音樂製作，人人縮皮，好少人用大樂隊，多數係求其其一個 synthesizer 電子組合琴，一兜友仔一腳踢搞掂晒，所以太平洋影音個大棚，唔怕太難度期。

不過，死！撞正「春交會」。酒店收三倍錢重要托晒人至攞到。

而且，無火車飛！無船飛！無飛機飛！

好彩朋友多，個個見義勇為，拔飛相助！

先錄廣州合唱團。

再錄塌加箏加笙加洋琴加琵琶、三弦、京胡、二胡、中胡、嗩吶等等等等中國樂器。

然後，錄西樂、小提琴、中提琴、車路、卑時，成個廣州管弦樂團嘅「真雞」好手集中晒。

戴樂民 Romy Diaz 同我輪流指揮，通宵作業。

指到我呢個好耐都無運動嘅音樂佬，手都軟晒；

好彩響先烈路嗰間廿四小時營業嘅執信風味邨煲土伏苓燉龜。幾「補」，幫番下拖，唔係就大件事。

返到香港，做「花弗」主持，又撲番上去，再錄多晚。

呢晚，錄騰格爾唱楚霸王。

佢專程北京飛廣州，同我會合。

「南方」班機，照例誤點，遲咗個半鐘，騰格爾先出現。

不過，佢一出現，就成天光晒。

騰格爾 take six，唱咗六次就搞掂！無得頂咁好！

我開心到拍晒手，中、英、國、粵出齊。

「真他媽的好！」

「無 X 得頂！」

「Damn fXXking good！」

重專登叫騰格爾教咗一句蒙古話來叫好嚇！

所以返落嚟嗰陣，好 happy！

即刻打電話俾冼杞然，報喜兼領功！

引到佢響電話嘻哈大笑，分享到我嘅滿意同滿足。

令我輕鬆的美人，
林青霞！

《東方新地》專欄「黃霑講女人」，68 期，
1992 年 8 月 23 日。

十二　前線備忘錄：天皇天后

黃霑！我從來沒有見過你那麼緊張！林青霞說。

真的從來沒有試過那麼緊張！

完全沒有理由！

但事實上，我雖然又開心又興奮，卻怯場怯得不得了！

真像個初次出道的小男生。

進錄音間，多少年了？

根本可以說，「我是在錄音間長大的！」

十五歲就開始拿着口琴，在錄音間裏作獨奏，拿專業酬勞。

自命不凡

英國、美國、新加坡、新西蘭，我都錄過音。有次，居然還在紐約，批評職業男歌手的演繹，不夠「黑味」。而在親身示範之後，令那黑仁兄又氣又好笑，不停地搖頭，說：「天殺的！今天我讓黃面孔教我唱黑歌來了！」

在錄音室，我一向膽大包天！天皇老子進來，一樣要唯黃霑之命是聽，怎麼會緊張起來？

但我實在緊張。

時間未到，一早在家就拿着要錄的歌，反覆地看，想完又想，手心冒汗，坐立不安。

首次結緣

和林青霞合唱，也不必如此吧？

青霞是我好朋友。打從她拍第一部電影《窗外》，就認識她了。最近幾年，更常常見面，和她合唱一首歌，要緊張得這樣子？

只好力央身旁的人，買來啤酒壓驚。

一罐又一罐啤酒灌了下肚，人才開始鎮定了點。

歌是青霞新戲，《暗戀桃花源》原聲帶唱片的插曲，叫《放輕鬆放輕鬆》。我半年前，就寫好的歌。

《暗戀桃花源》是台北表演工作坊留美戲劇大師賴聲川兄的名劇。去年，他們來港演出，我們看了，驚為天人，那天看完戲，大夥兒興致勃勃地消夜，談戲談不停。

「其實可以加首歌⋯⋯」我對賴導演說：「就叫《放輕鬆放輕鬆》吧，會很過癮的！」

這歌題，是戲裏的一句對白，我們印象深刻得很。

「那你就來寫吧！」賴聲川說。

結果真是寫好了。

想不到，幾經轉折，現在變成我和青霞合唱。

希望和林大美人合作弄些東西出來，是多年心願。一直等，忽然，緣份來了。

無端緊張

這緣份，令我無緣無故的緊張了起來。

賴聲川把一切看在眼裏，靈思湧現。

「我們在中間過門的時候，加段對白！」他說。

一看對白，我又緊張了！那是寫我！

對白是這樣的——

林：你放不放輕鬆啊？

黃：我——放——輕……哎喲！我一站在你旁邊就緊張得不得了，你叫我怎麼辦嘛！

林：那讓我來教你！

不過，緊張也得唱！只好唱了！

渾然忘我

站在一身素白，閒閒地加件 Missoni 的外套，再若不經意地搭着條雪紡圍巾的林大美人旁邊，對着咪高峰，舌頭會打結的。

但大美人知道如何令我放輕鬆。

她不管我！

只顧自己唱，腰輕輕擺擺頭微微搖。

然後，斜斜地飄來一個眼神示意，該我開口了。

唱了三個多鐘頭。

終於，讓我的人，溶進歌裏去。

到底是在錄音間長大的人。到最後，即使香澤微聞，心旌搖蕩，錄完一次又一次之後，人就進音樂去了。

青霞唱「我的歌」，已經不是第一次。上次《東方不敗》主題曲《只

記今朝笑》，唱片賣了十多萬張。

她的歌聲，另有一格，清純得很，入耳很舒服，像個天真未鑿的十七歲少女。

「這首歌很好！」唱完，賴聲川對唱片監製華人事件工作室的李安修說：「一定能 hit 起來！」

Hit 不 hit！要看聽眾。

我自己，倒真放輕鬆了。終於和大美人結上了合作緣，而且成績是好的，單是這樣，對我來說，已經夠樂了。

歌星成龍

「賣了四十多萬張了！到最近。」

成龍一進錄音室，就忙不迭說。

他的國語唱片成功，對他來說，是最令他興奮的事。他最喜歡唱歌了。

但喜歡歸喜歡。一直以來，他自己，都不敢對自己的歌唱肯定。這次，台灣歌迷，用實際行動支持，為他送了顆定心丸。

天地良心，成龍的天賦嗓子是很不差的。但從前，不大懂得運用。但他實在喜歡唱，整天都幾乎歌不離口，日子有功，他終於開了竅。

但他依然沒有信心。

尤其是對自己的廣東話咬字。

「我不行的！真是不行！」幾乎變了口頭禪。

他有膽子在自己的電影裏作亡命嘗試。八、九層高的樓頂，他飛身躍下。一條鋼線吊着，他就吊在直升機外面，高速飛行。（到《超級警察》上映，你就知道他這鏡頭有多麼驚險了。）

但進錄音間，他一站在咪高峰前就害怕，妙得很。

「大哥，你不要這樣，自己嚇自己好不好？」我忍不住對他說。

人是奇怪動物。你有信心，作事往往迎刃而解。但一旦信心不足，就很多毛病。所以，最要緊的，是培養肯定態度。有了 positive attitude，再加努力，事情易辦得多。

成龍對唱歌，不知為甚麼，永遠信心不足。

「你可以的！真的行！」我常對他說。也不是騙他。

《壹週刊》專欄「浪蕩人生路」‧120 期‧1992 年 6 月 26 日。

「我先吃個麵包！」他說。

麵包吃完，喝水。

然後如廁。

像個不想上學的小孩，諸多藉口。

不過，到逃不掉的時刻，他很肯下苦功。一次又一次，一晚唱不好，再來一晚。

「唱歌，真大鑊！比拍電影，辛苦多了。」

也許因為一進錄音間，他就變了小弟弟，不再是大哥。我們反而是大哥。

第一次和他錄音，他和我工作了兩小時，就說：「X的！你和李宗盛一樣！」

李宗盛是台灣兩大唱片公司之一的音樂主腦。（《夢醒時分》就是他的傑作。這首歌，單賣卡拉OK版權，就賣了一百萬港元，可見其受歡迎程度。）要求嚴格，不像成龍以前的監製。

「唱得不好。」我只好和成龍攤牌：「你以為人家會罵誰？」

成龍喜歡唱雄壯的歌，他認為這樣，比較近他的性格。但最近，港台流行的都是「冧歌」，越抒情，越受歡迎。

「不行的！真的不行！」又是那句。

李宗盛只好說：「你抒情歌唱得好，才是唱歌考試畢業。」

這倒是實話。節奏雄壯的歌，比較容易混過去。但拍子慢的情歌，感情要細膩。粗枝大葉的演繹，很容易聽出毛病來。

「你用想像力，試試幻想你最『冧』的女人，對着她唱吧！」我只好出絕招。

293

「那就更不行了！根本沒有最『冧』女人！」又一個藉口。

這藉口我不信。

因為他一進錄音室，就打電話：「你過不過來？要不要來聽聽。」

成龍報到？不「冧」，哪有此事。

（噢！那女人是誰？猜猜吧！是不是林鳳嬌？）

但有藉口，也逃不掉，一樣要面對咪高峰，和李宗盛這位要求非常嚴格的大監製。

唱了一句，字錯了。

「怎麼搞的？」我們說：「邊唱邊填詞？」

「我是要看看你們有沒有睡着。看看你們有沒有 concentrate!」

唱錯又不承認！

「哈！哈！哈！這藉口好不好？」

他知道我們看穿了，又承認了。

有次，我在趕另外的錄音，熬了兩夜通宵，一回家便大昏迷。衣服還沒有脫，就倒在床上一睡不起。他那夜在錄《超級警察》主題曲的廣東版，有個字，唱來唱去都不準，急 call 我這寫廣東詞的人。但我根本聽不到電話。

他無法，就找張學友，又找鍾定一，找了一夜。

幸虧學友和一哥那夜都找不到人，否則，那夜一定沒得好睡。

第二天，我睡醒了。

「大哥，你一定今晚要出現！不然我會死的！」成龍不停的說。

但聽前一夜的成績，很好，只有一個字，咬得不很準而已。

「很好嘛！」

「不行！真的不行！」又是那句話。

歌星成龍，和影星成龍，真的像兩個人。

雖然，他的歌，真的不錯！真的不錯！

從黎明走音談起

黎明是個很有前途的歌星，絕對是可造之材。

這話不是今天說的。

「華星」的「新秀賽」，我差不多每年必是座上客。那年賽後，我邀請了黎明來我家坐。

對我來說，這有些「越軌」，超越我一貫習慣的常規。我雖是好客的人，但家中天地，不大喜歡不熟的人亂闖。把個十來歲小子請來家中，視其為友，只因為我認為這青年，有成大器的潛質。

那夜黎明是否有點手足無措，已不復憶，只記得他好像還丟了鑰匙，差點回不了家。

以後，一直遠遠地看這小伙子，不動聲色。華星娛樂那時候簽的新

《壹週刊》專欄「浪蕩人生路」，98 期，1992 年 1 月 24 日。

人不少，但訓練的人手不夠，所以黎明只像埋了在地上的種子，沒有發芽，更說不上成長茁壯。

到他與「華星」約滿，改簽「寶麗金」，這位青年歌手的潛質，才顯露了出來。今年，「港台」「十大金曲」，居然連以全年暢銷定得獎資格的唱片協會大獎，也手到拿來。

那夜看許冠文讚他，我高興得很。

看見有潛力的新人，終有所成，實在值得開心。

然後，聽見許冠文提黎明「走音事件」，心中浮起了些感覺，這感覺有如骨骾在喉，不得不吐。

黎明在「忘我大匯演」的確走了音，而且走得很厲害。但全世界提出苛評，卻不必。

因為，這世界，不走音的歌星，幾乎是不存在的。

且讓我先來引述一段權威話。

「人耳辨別音高的能力，並不是十分精密。幾十年前，西洋音響樂家中有人做過試驗。他邀請多位提琴好手，輪流到他的實驗室中去，為他們發出一個 A 音，讓他們據以定準提琴上的 A 弦，然後一一考察其定弦的準確度。結果，發現沒有一人能定得全準確。差誤最小者相差二十二分之一個半音。又發現同一位提琴家在樂隊環境中所定的弦，比之其在實驗室中所定的弦，差誤約增加一倍。」

這段話，是中國音樂史大師，以精研管律享盛譽於世的楊蔭瀏先生一九八二年在《音樂研究》雜誌上發表的。

連受過極嚴格訓練的提琴好手，也差二十二分之一以上，其他耳朵未經訓練的人，就會差距更大了。

走音的原因，其實與聲帶與發聲方法的關係極少。歌唱出來走音，只因為耳朵不好，辨別音準的能力，不夠精確而已。

而人類耳朵，究竟不是機器，要辨別出準確高音，根本誰也無此能耐。不要說只出道不過幾年的黎明會走音，連音樂系畢業的一流歌唱家，也會因不在狀態，或偶然失慎而犯上走音的毛病。

所以，其實我們都沒有資格去批評別人走音。

而且，音太準，根本不好聽。

電子樂器因為用精密電子技術發聲，音準幾乎是絕對的準確。但聽

得多，就會覺得太刻板，太機械化，太冷。

為甚麼會這樣？

就是因為音太準，沒有了人味。

這等於說，不走音，不行。

我這說法，絕非標新立異。

美國電風琴之王，是 Hammond。三十年代面世的時候，銷路不前。發明人百思不得其解，後來到處查詢，才發現毛病出在「發音太準」上面，結果，這所芝加哥琴廠，收回所有樂器，加進差誤，才大受歡迎。

此事千真萬確。

連樂器都有此必須，歌星走音，就更不必苛責了。因為，不是罪無可恕的滔天罪行！

黎明那次「忘我大匯演」走音，其實情，也大有可原。

他第一次出台，沒有走音。

然後，劉寶詠琴女士打電話來，捐出五千萬，點他唱，《對不起，我愛你》！大會馬上十萬火急，把已經離了場的黎明追回來。

他氣還未喘定，工作人員就把他推到台上去。

且試設身處地想想，如果當日換了是自己，你會不會因為又興奮又驚喜，而一時失手，聽不準樂隊的引子，一唱便走音？

走音不是光彩的事。黎明為這次的偏差，不知受了多少苦。

最近，我聽到江湖傳聞，說黎已經發了誓，不再走音。

我們，也應停止再一棍又一棍的打在這極有潛質的新人頭上了吧！

前線備忘錄：作曲人

旋律從天而降，還是百思不解？顧嘉煇作曲快，還是羅大佑作曲慢？黎小田的旋律動聽，還是倫永亮的鋼琴動人？雷頌德一出，誰與爭鋒？本來身處幕後的作曲人，跑上前台，成了家傳戶曉的公眾臉孔，流行音符的感染力無遠弗屆。

節錄自「幸而煇嫂不是我女人」，《壹週刊》專欄「彷彿是昨天」，62 期，1991 年 5 月 17 日。

幸而煇嫂不是我女人（節錄）

顧嘉煇和我是甚麼時候開始合作的？早已記不起來。我只記得他第一次指揮大樂隊，為邵氏黃梅調電影《血手印》配樂，我是四十人合唱團的成員之一。

那時，我只有二十一歲。認識煇哥，更早。他在舊六國飯店裏的仙掌夜總會當琴手的時候，我們就開始認識。

煇哥進音樂界，是姐姐顧媚帶進行的。他人聰明，又好學不倦，出道不久，就已經成為樂隊領班。當時，香港樂壇，是菲律賓樂師的天下。一流夜總會，絕少用華人當領班的樂隊。唯一可以和菲籍名家分庭抗禮的，只有煇哥。我們都視他為華人之光，對他的才華，敬佩得很。

煇哥當領班，當了幾年，機會來了。美國極負時譽的 Berklee School Of Music 和美國的音樂雜誌 *Downbeat*，那年合辦獎學金，校長來東南亞，選拔亞洲的有水準樂師，赴美深造，一見煇哥，就選中，令煇哥成為港人赴美鑽研流行音樂的第一人。

煇哥的音樂成就如何，不必我說，人人皆知。有水喉水的地方，就有人唱這位顧大師的歌。

節錄自「我愛顧嘉煇」，《東周刊》專欄「雲叔睇名人」，3 期，2003 年 9 月 17 日。

我愛顧嘉煇（節錄）

心意相通好兄弟

大半生中，和不少此地的大才人合作過。從來沒有一位創作夥伴，能像和煇哥合作那麼愉快。

和他，各不遷就，也不相讓。但半句生對方氣的話都從未說過；居然出來的作品，好像心意相通似的。往往一看他傳真過來的曲譜，就明白他的意願，幾乎問也不必問。而有意見的時候，大家直話直說，沒有虛偽，也不婉轉，卻不知怎地，對方都接納；令我不由得不相信，和煇哥的緣份，是畢生難求的好緣。

雖然，在合作得最多的時期，我們一年也見不了一次面。一切合作，都靠電話進行，連樂譜都是在電話裏唱出來抄下。

因此，很珍惜相聚的機會。一見面就大家都說個不停，像對失散了多年的親兄弟！我們談得最多的，還是音樂和創作。對這兩個題目，大家都有說不出的深情和熱愛，所以永遠都有新點子新構思新創意提出來討論。輝哥的音樂知識和學養都很高，又多奇想，每次和他談一個晚上，我都要消化幾天。細細地回味着他的話，我往往從中覓得畢生受用的創作座右。

他知我心

舞文弄墨，寫歌作樂的人，很多時都有「天涯何處覓知音」的感覺。即使作品出來，非常走運，可以幸蒙眾賞；但掌聲裏面，創作人往往偷偷希望，他最自認得意的地方，能有知音為他點出來。而等了許久，依舊沒有人可以一語道破，心中就會忽然又泛出「但傷知音稀」的寂寞感了。

有次，有人問輝哥，他的新旋律找誰填詞。輝哥說：「搵黃霑啦！呢類歌，最啱佢！佢寫詞，正路！」

「正路」兩字，向來是我寫歌詞的指標和底線，一直嚴守，永不踰越；但卻從未為外人道。想不到逃不過輝哥法眼。記得那次來人複述他對我寫詞的評語，我心中一暖，幾乎流下淚來。

現在執筆寫他，我心底一片暖和。

我想起哥兒倆一起的種種愉悅，數十年的光影聲波，忽然湧在一處，不禁悠然會心，忍不住獨個兒笑了起來。

靠朋友

黎小田出外

《香港周刊》專欄「過癮人過癮事」，458 期，1988 年 11 月 10 日。

十三 前線備忘錄：作曲人

黎小田，係同我一齊玩音樂大嘅。N 年前就識佢。但係我從來唔知道，佢原來初初學音樂，有段咁過癮嘅古，最近因為佢搞個音樂會，要我同佢客串幾晚司儀，大家傾節目嗰陣講起先知。

小田細個，好 cute！（佢而家亦其實好 cute，呢個肥仔，時時令我

有想搣佢面珠薑嘅衝動。不過大家大人大姐，仲搣面珠？會反面嘅，所以我就唯有抑制住自己嘅衝動，自己搣大髀算嘞。）所以一早就俾人睇中，做咗童星。各位早上無聊，扭開電視，亦會耐唔中睇到啲晨早殘片裏便有佢呢個小肥仔，滿面童真咁做戲嘅鏡頭。

呢位小肥仔，鍾意音樂。

本來，人人都鍾意音樂，呢樣嘢冇乜稀奇。不過我哋鍾意音樂，冇佢鍾意音樂咁方便。佢令尊（即係佢老豆咁解。慌而家時下小朋友唔知令尊係乜，特說明。）黎草田先生，係大音樂家嚟。大音樂家個仔鍾意音樂，容易兼唔稀奇到極啦！屋企有鋼琴，老豆肯俾錢交學琴費呢樣嘢，真係羨慕死人咯。我自己細個嘅時候，有鬼學琴嘅機會呀？學琴？口琴啦嚊仔！咁小田好細個，就開始學琴。學鋼琴。（英文就係 piano，豐子愷譯做琵雅娜。）

一學，小田就大嗌：嘞！音樂乜咁嘅呢喂？

要 Do Re Me Fa Sol La Ti Do，然後又 Do Ti La Sol Fa Me Re Do 咁一日彈幾千次㗎？

大件事咯咁就。

佢完全冇心機學琴。

佢想學嘅琴，原來係第二種琴。

六弦琴！即係結他之謂也。（英文就係 guitar。豐子愷都係咁譯法。）

小田令祖母，（即係亞嫲之謂，慌我的小讀者唔知！特又註明。黃霑讀友層面闊，有時要就住吓班幼年讀者嘅。）錫小田錫到不——得——了！見個小肥孫唔鍾意彈琴，就偷偷俾錢同佢買結他！個孫鍾意，學乜琴都好啦！結他咪結他囉！

草田先生，（即係小田尊大人）一見：這還了得？學結他，而不學鋼琴？

打！

一打開花。

小田之屁股，與小田之結他，同時開花。

小田又試「獨覽梅花掃臘雪」響鋼琴度練幾日。然後再偷偷又叫阿嫲買結他。

草田先生因此創下了全香港打爛結他最多的紀錄。

第八次，小田與草田先生兩代黎氏樂人，開始面對面鬥爭。小肥仔堅決不肯再練琴，再學琴。父子對壘。

父親投降。

亦冇法子唔投降，小肥仔自己出去找門路，同朋友夾 band，唔通你日日鎖佢喺屋咩！

所以而家小田處世，咁多朋友，唔多唔少係受到吓呢次草田小田兩田講手嘅影響。佢真正明白到，一出家門，必要靠朋友嘅意義。

草田 uncle 冇小田收！以後就轉移目標，將一副心血，擺晒落個乖乖女度，鼓勵黎海寧去學舞。

而小田出外靠朋友，勝在朋友可靠，咁佢好快，就做咗 band leader。開始學寫譜同寫歌嘞。

香港第一屆流行音樂創作比賽，係佢第一次作曲。嗰年，顧嘉煇第一，佢第三。（第二嘅，各位估吓係邊個呀！冇貼士俾。）隻歌係大公仔關菊英唱嘅。

咁以後，就一直作曲。

小田所作嘅歌，旋律唔少係非常好嘅。「港大」黃麗松前校長，最鍾意演奏小田嘅傑作，周不時公開用小提琴彈佢嘅名曲娛賓兼自娛。

我同佢，由佢做「麗的」時代就開始合作寫嘢，佢亦周時幫我。有次，我響外地趕嘢，隻「好嘢自然受歡迎」廣告歌，抽唔到身番嚟錄男聲，請佢幫手，佢幾個電話，班晒班香港大歌星嚟同我搞掂。

所以呢次小田開音樂會，真係陣容鼎盛，佢班老友死黨，全部出晒，而且肯定個個會落力，令小田音樂會擁躉，值回票價有餘。

我本來唔多肯再同人客串，「亞視」想我同佢哋玩兩晚「亞太歌唱」司儀都唔制，不過小田同我，由未出毛識到依家，佢搞個咁陣容鼎盛嘅勁嘢，點可以唔幫手呀！即刻自動獻身，做綠葉襯佢呢朵肥牡丹啦！

想起小田今日成就，發覺細個時識落班朋友，而家都做得唔錯。而且周時你幫我，我幫你，都幾過癮。

咁諗落，佢呢套出外靠朋友嘅人生哲學，亦好喎。

不過諗諗吓，發覺佢呢個音樂會，爭一個朋友響名單冇出現。

呢個係好應該出現嘅，嗰陣「家燕與小田」係一個相當好睇，又幾多觀眾嘅皇牌節目嚟。

唔知家燕會唔會做埋小田嘅神秘嘉賓呢？

不過而家薛家燕收山唔出現熒幕，又冇登台好耐，佢肯唔肯再出現觀眾之前？

呢個問題，哼，幾難諗，call 小肥仔問，個台話：機主出外。

個肥仔又去咗搵朋友！

倫永亮

家中最受歡迎的訪客之一，肯定是倫永亮。

他人有趣好玩，是「歡迎指數」得分高的原因。另一重要原因，是倫永亮最喜歡自彈自唱。他到訪，肯定是夜有好表演。

永亮年紀輕，加上孩子臉，看上去，幾乎像剛畢業的青年。但這位青年，是流行曲字典。他不可能聽過的老歌，不論中外，全在他肚中。

「你竟然知道這首？」我們都問：「你不可能知道！這歌流行的時候，你未出生！」

但他真的知道，整首歌連譜連字，都背出來。

原來他外國留學學音樂的時候，兼職作琴師，所以流行曲無論新舊，全記牢。

他的鋼琴彈得很好。他是斯文一派，琴在他撫弄出來的聲，像少女的笑，一串串銀鈴。我想，不但我們歡迎他，連家中的鋼琴，也歡迎他。

家中有座不錯的三角琴。那是在下夢寐以求的東西。渴望買座好琴多年，幾年前，才有機會達成願望。

可惜，自己的琴技，差！差！差！

所以家中鋼琴，天天受主人虐待，只有倫永亮來的時候，鋼琴才高興。

永亮最近要和香港管弦樂團合作開「勁彈勁唱管弦夜」的音樂會。還有林憶蓮呢。香港樂團指揮，自是葉詠詩小姐。我想觀眾會很滿意。倫永亮的表演，從來沒有使我們失望過。

《壹週刊》專欄「彷彿是昨天」‧58期‧1991年4月19日。

「我要令你成為『超級巨星』！」羅大佑如是說。

這倒也新鮮。

在娛樂圈雖然年月不少，但直至幾年前，還一直是玩票心態。因此，從來沒有想過自己會不會成為「超級巨星」。

大佑見我有點不大置信，知道非有行動不可了。

他的行動，是一張鉅額支票遞過來。

一看金額，我呆了。

「喂，大哥！」我說：「我不想你賠本！」

「我不會賠的！」大佑說：「賠錢生意，我不會幹。」

就是這樣，我在台灣，變成了歌星，在去年五月，出版了半生人第一張個人大碟《笑傲江湖》，賣了三十萬張。

而且不知怎的，創下了上市兩天，便賣出了雙白金（一白金等於五萬）的紀錄。

一切不可置信。

不當醫生，改做作曲人，在台灣，是傳奇故事。行醫是台灣青年夢寐以求的職業。待嫁小姐，如果嫁得醫生，嫁妝都得豐厚些。現在居然有醫科畢業生，放棄了醫師生涯，投入「香雞篤豆豉」行業，是很不易入信的。

所以，一認識了羅大佑，就對他另眼相看。

何況，他寫旋律的功夫，我極端佩服，這方面的努力，我半生人下過不少，深知一首好旋律背後那嘔心瀝血的苦辛。行家造詣如何，我一看作品就心中有數。

《童年》這首作品拿來讓我填廣東詞的時候，我已經知道羅大佑這人，將來一定可以在中國流行音樂裏，寫出輝煌一頁的。

那是清新流麗，盡掃國語時代曲過去頹風的好歌。在台灣，正在掀起了「校園民歌」的熱潮，代表了青年一代的心聲。

我填詞，填得戰戰兢兢，唯恐有失。

好作品，在我手上糟蹋了，不行！

歌本來是想張艾嘉唱的，但艾嘉的廣東話咬字水準不夠。結果，這首歌，變成了蔡國權的 hit。而羅大佑的名字，也開始在此地音樂界，

留下印象。

大佑的作品，一次又一次的襲港。《明天會更好》、《愛人同志》、《之乎者也》都令我們鼓掌。他的創意不絕，每次都為我們帶來驚喜。

沒有辦法，不由得不愛這朋友。

這人的天份，與後天的苦功，都令我由衷敬服。

他的生活方式，與我截然不同，他是可以百分之九十時間獨處的人，完全足不出戶，只埋首想他的音樂。一首歌，單是構思，就會花上幾年。精雕細琢的水磨功夫，加上他那源源不盡的天賦，令他的作品，品質永遠高高在上，耐聽之極。

與他論樂談人生，是無上的享受。

我在過去幾年，發現了些寫旋律的簡易方法。有天，忍不住和他討論這些獨得之秘。

「我不相信創作有程式！」他說：「所有規則，都應打破！」

這句話，令我腦中嗡然作響，有若突遭電殛，對我創作生涯，有非常重要的影響，真是良師益友。

《皇后大道東》是他進軍香港的第一炮，這一炮的成績，大家有目共睹，不必我吹噓。他對中國流行音樂發展，有誠意，有抱負，也有計劃。

音樂工廠是他計劃的一部份。

看他天天在報上登的小廣告，招攬音樂青年加入行列，就知道他想大幹一番。

我熱切希望，他的抱負，能夠大獲成功。

流行音樂在東方，本來是舶來品。但輸入了這麼多年，現在是要擺脫外來影響，建立我們自己獨特風格的時候了。

大佑，是朝着這方面努力的先鋒。

我甘願追隨驥尾，作為他的戰友。

今天寫羅大佑，有千頭萬緒，不知如何說起的感覺。他，可寫的地方，太多了。

坐在稿紙前面，我悠然地想着認識他的經過，一樁樁一件件往事，此際都聚心頭。

「我們這幾年，都在用不同的方法，不同程度的努力，想為中國流行音樂，做出點成績來。」

我們互相鼓勵，同時互相競爭。

這種戰友的感情，真不知如何下筆描畫。

我只寄望，在將來的某一年，我們大家回首昨天，談起舊事的時候，大家都有不枉此生的感受。

不管我們自己，到底有沒有成為超級巨星！

《東周刊》專欄「露叔睇名人」，23 期，2004 年 2 月 4 日。

雷頌德誰與爭鋒

香港電台的二〇〇三年度十大金曲，他拿了六個獎，包括最佳作曲人大獎。

二〇〇三新城勁爆頒獎禮，他一口氣連下七城。

TVB 十大勁歌金曲又再拿七個獎。

商業電台的叱咤樂壇流行榜更厲害，一個人拿九個獎。包括作曲大獎、編曲大獎和監製大獎。

然後，更上一層樓，四台聯頒的傳媒作曲大獎，也讓他手到拿來。

論得獎之多，風頭之勁，真是誰與爭鋒。二〇〇四年伊始，雷頌德已經創下了史無前例的紀錄！雖然這項紀錄，以後未必無人能破，但要超越，也實在難得很。

看着雷頌德連連得獎，非常開心，幾乎比自己獲獎還要高興。

學生時期開始創作

Mark 哥雷頌德和今日大多數的年輕人不同。他既有天份，也異常努力，工作勤奮得很。為工作，他從不放鬆，常常不休不眠，力追完美，所以這一陣子見獎拿獎，絕非僥倖。

雷頌德在九十年代初期，和我合作了兩年多，一老一少，聯手配樂，過程愉快而效果良佳，算得上有點成績。

他是音樂感極敏銳的青年，自小就喜歡彈結他。從香港到英國唸大學的時候，開始玩電子合成器，常常寫了歌就自己編樂。暑假回港便拿來給我聽，記得那時已經知道這個極愛音樂的少年人，將來必非池中物，所以總是把聽他作品後的意見，老老實實地告訴他。

有時，還會提議些修改的方法，供他參考。

他倒也經常採納我的意見；令我覺得這位小伙子，孺子可教。

匆匆幾年過去，他終於唸完書回港。

「James!」Mark 哥對我說：「我現在可以做音樂人了。」

雷頌德本來是想到英國唸音樂的，但雷伯伯怎麼也不准，他駁父親不過，只好挑了科工程去讀。

「現在書唸完，對爸爸有了交代！」他說：「只要我找到工作，養得活自己，大概他不會再管束我了吧？」

原來他在回港前，已經滿肚密圈，要和在英國的朋友莫文蔚和江志仁組樂隊。

不過，樂隊沒有組成，因為莫文蔚讓唱片公司看中，簽了做獨唱歌星，三人賸兩，密圈破掉。

電影配樂嶄露頭角

「喂！真的想做音樂人？」我對他說：「不如和我合作。我們一起配電影音樂，我把我這方面的知識和經驗，完全告訴你，和我一起做兩年，保證在兩年之後，你就可以獨當一面。」

和他一起動手做，才知道他真聰明。上手之快，完全出乎我意料之外，絕對話頭醒尾，舉一反三。而且，大大補了我很多方面的不足。

很多人都以為，雷頌德是我徒弟。其實 Mark 哥只是我的合作夥伴，我們互向對方學習，互補長短。唯一比他稍為優勝的，是經驗比他稍多一些。

老實說，Mark 哥如果沒有了我，也一定可以自己獨個兒闖出路來。和我合作，無可否認，會令他入行的阻力少了些。不過，在沒有懷才不遇的香港社會裏，雷頌德三字廣為人知，應是時間問題而已。

我們已經幾年沒有合作了。對電影配樂，我很有點意興闌珊。

香港在九十年代電影極興旺的時候，配樂人都要在最短時候，把影片配好。即使最有能力把配樂做好的人，也沒有時間精雕細琢，所以在配完徐克大兄的《梁祝》以後，我對雷頌德說：「Mark 哥！以後看你，阿叔不玩了！」

市場不景更為努力

Mark 哥自此，獨闖江湖。

當然，他也不是一帆風順的，在公平競爭的社會裏，你跑在前面，後面自有拚了命想超越你的人。

但雷頌德是有實力的。一發勁，又再遠遠的拋離競爭者了。

音樂市場今非昔比，令他痛心。

一九九六年，香港唱片年銷十九億港元。到二〇〇三年，大概只得三億左右。

「好像樂壇和香港一起退步似的。」阿 Mark 說：「當然，大氣候有影響。但我們不能老是用翻版，用 download 做藉口的。」

他認為，香港的現役作曲人，都要努力，多寫些真能吸引人非買唱片不可的好作品出來。

「我自己過去，也有懶惰過！」Mark 哥沒有為自己文過飾非：「但今後，我會很努力的！因為再不努力，不行！」

他說得不錯，再不努力，香港樂壇只有死路一條。別說不能回復過去的光輝日子，就算要生存下去，也會大有問題。

協助老友功夫細膩

今天的唱片公司，都在把庫存的 back catalogue 重新包裝，平價出售。但庫藏不是永遠挖不乾的，樂壇要再現新生機，還是要好水準的新作品。

雷頌德最近為黎明、王菲的《大城小事》做配樂，聽說做得很用心，功夫極細膩細緻。他和黎明，一向是很合拍的合作夥伴，當年 Leon 多首大 hit 的名曲，都出自頌德手筆。今天黎明初當老闆，雷頌德自然會因為助老友一臂而特別加把勁的。

而 Mark 哥配樂的戲，自《碧血劍》之後，我就沒有看過。也許這次會專誠進戲院一看雷頌德最近的成績如何。

Mark 哥勝在年輕，放在前面的是磨煉自己天賦才華的大好機會。而且他努力，絕不輕易鬆懈下來。所以，見獎拿獎或許只是個開始，好東西，還會像走馬燈，源源不絕地在我們面前現出來。

想着想着，不禁開心拈鬚而笑。

前線備忘錄：填詞人

香港流行音樂的填詞人幾乎全屬兼職，但不礙佳作接連出現。香港詞人，出身多元，性格鮮明。在黃霑筆下，鄭國江的幸福、黎彼得的爽快、林振強的空凳、林夕的睡眼，白紙黑字，隨歌緊記。

幸福的填詞人

《壹週刊》專欄「浪蕩人生路」‧159 期‧1993 年 3 月 26 日。

　　同輩填詞人，和我交誼最多的，是鄭國江兄，今年港台的金針獎得主。

　　這是另類交往。

　　我對國江其實所知甚少。

　　他多少歲，不知道。

　　他在哪裏任教，也不知道。

　　我們認識，全因流行曲詞而起。

　　有次，我在麗的電視看到關正傑唱歌，只覺歌詞甚好，而詞風特別。馬上打聽填詞人是何方神聖。

　　居然打聽不出來。

　　後來，娛樂唱片公司電梯中相遇，問起，才知道，千方百計找的人，正是眼前的鄭國江。

　　原來他填詞，已經填了不少日子。

　　一下子，大家就惺惺相惜，變成了朋友，時相過從。

　　過從最密的日子，是林子祥《分分鐘需要你》風行的時候，他是我家常客。

　　我們常常切磋填詞之道，大家交換心得。全沒有保留，坦誠提出意見。

　　大家都是固執的人，在文字運用上，各有己見，也各不相讓，可是從不爭吵。

　　他的作品，我熟悉。

　　我的作品，他也熟悉。

　　見之不足，寫信。

　　他是我認識的香港詞人中，最具赤子之心的人，詞中童心洋溢，有一股別人所無的童真。一看就知，一聽就知，是國江作品。

　　因為沒有他那顆心的人，寫不出來。所以即使有時，身份躲在筆名後面，也必被我看穿。

　　他產量之豐，驚人。

有幾年，他年產數百。

我填詞卅餘年，作品大概只有他一半。

連續多年，他都拿「香港作曲家及作詞家」的最高播放率獎。現在還不時聽到在傳媒上播出的作品，每年還有三百多首。

這是了不起的成就。

要知流行曲的平均壽命，不過三四個星期，能流行一個月，已是不得了。

香港有一陣子，一年有三百張唱片面世。一張唱片，十首歌，那是三千首。等如說，每天有十首新歌左右等着出頭。所以此消彼長，甚麼歌，都一閃而過。

更多的，是一出世便夭折的。

只有鄭國江作品，生命力特強。

光看這光榮紀錄，就知國江厲害。

當然，他的正職，工作時間比我們短些。他是小學教師，只教半天課，餘下來的時間，正好用來填詞。於是他天天寫，能人所不能。

他的靈感，取之不竭，用之不盡，量與質，都叫人咋舌。

近年，他的產量減了。

這是因為，我這位老弟，興趣多了起來。

一陣子，他去做陶瓷雕塑。一陣子，他去學書法，刻印章，忙得不可開交。

令我羨慕得緊。

我有志學書，已非一日。但總是讓身邊瑣事，盤據了一切時間，連拿起毛筆，在過時報紙上練劃線的機會都少。但他，學完一門，又學一門。

他和太太的愛情，也令我羨慕。

他們沒有孩子，但每天都像在戀愛。

有時一起外出，我走在他倆後頭，看着他們夫妻倆拖着手像對初戀情人，我就欣羨他們的福氣。

雖然明知欣羨不來，也還是羨慕的。

我找了半生，都找不到這樣的知心伴侶。

所以我常說，國江是幸福的詞人！

他的詞，永遠沒有滄桑，只有幸福。

國江的生活，深而靜，不起波濤。平實中情趣盎然，一花一木，他都看出妙諦。

我花了不知多少功夫，才臻斯境，但他，一早便常處這童真不失的境地。

也許，國江從來沒有長大過，是個得天獨厚的 Peter Pan 小飛俠，永遠保持童心，活在我們看起來像童話一般的世界裏。

所以，他的兒童歌曲，特別出色。

他本身就是個永不長大的兒童，所以寫兒歌，誰也寫不出國江的無邪！

和他交往，真的不必問歲。

人家叫我作「老頑童」。我看，國江，倒真是大孩子，長春不老。連聲音，都像個 preteen 少年。

黎彼得歌詞

黎彼得是香港最受論者低估的寫詞人。諸家的批評文字，只着重月旦鄭國江、盧國沾、林振強，和在下幾人，很少提及黎彼得。

但黎彼得的粵語歌詞，其實最能代表香港。

他用的字，都是香港群眾天天掛在口邊的話，如果要選真正能夠反映香港人生活的歌，我看只有黎彼得的詞作可以入選，筆下不作矯飾，真是以我手寫我口，忠實而直接。黎兄作品，是如假包換的「城市民歌」，全部白描港人生活，訴說市民心聲。

他叶韻的技巧，我最佩服，他專用險韻，而又用得天衣無縫，功力實在高超。

或許有人說黎彼得的作品俗，但俗有庸俗與通俗之分，黎兄詞作，只是接近群眾的通俗，並無不堪的庸俗，何況，粵語流行曲是寫給群眾聽的，雅來幹嗎？

《東方日報》專欄「黃家店」，1984 年 6 月 14 日。

《壹週刊》專欄「浪蕩人生路」‧121期‧1992年7月3日。

香港創作人中，林振強是我非常欣賞，異常佩服的一位。他的創作，無論是廣告、歌詞、專欄和漫畫作品，我都特別留意。高手出招，本來不留意不行。

但不妨坦白，香港高人之中，要我特別留意，看盡他奇招的，他是僅有的一人。

林振強的功夫，自成一格，幾乎令人不知來路。而一出手，就招數凌厲，叫人瞠目。然後，忍不住鼓掌。

他是絕對「自求我道」另闢蹊徑的人，連練功的方法，也與別不同。

他用中文創作，但極少看中文書，更絕鮮碰古文。他是汲取英文語法來寫中文的人。但行文居然比很多狂啃中文書的高手，更少歐化語法。真不由得你不佩服。

他觀念非常現代。

這可能與他的生活和背景有關。他是美國留學生，雙學位之人。又是個電腦專才。未加入創作行業之前，根本就是電腦部門主管。

通常來說，搞電腦的專門人才，不會在創作方面如斯靈活，但林振強這位奇人，正是例外。

他平日不但沉默寡言，而且經常口黑面黑，板着面孔面壁，一天不作一聲，已是慣例。但他的創作，幽默感奇高，是個「悶騷」，騷在骨子裏，旁人從他面上，絕難看出他那嬉笑的頑童心態來。

廣告行創作高手，我自問見過不少。他是唯一絕不妥協的人。客戶要他改稿詞，他搖頭。再迫，他回公司，對老闆說：「這個客戶的廣告，我不寫了！」而老闆竟然不敢請他另謀高就！

廣告行本是妥協行業，一天妥協七千次。他居然能一次都不妥協，真是奇跡。

能創出這種奇跡，只因為他是奇才中奇才。

「慈祥鵬，過聖誕，問我要啲乜嘢玩？我說：俾個 passport 我！」這種妙絕的歌詞，黃霑自愧不如！想爆腦也寫不出。

看他《壹週刊》的稿，奇招迭出，真是嘆為觀止。

他永遠不會把招數用老，對一拳擊出之後的效果，拿捏得非常準確。IQ之高，估計之精，深不能測。

平日的他，深居簡出，是分數極高的住家男人。得夫如此，林大嫂素君三生修到。

他很勤奮，交稿從不脫限期。工作安排得井井有條。交得出來的東西，不必操心。過得他自己那關，水準是肯定的好。

我唯一覺得他功力稍欠的，是他的漫畫線條。但最近看他的洋蔥頭，居然連線條也進步了不少。

我已經很久沒有看見林振強了。《壹週刊》周年宴。匆匆一面，沒有好好的談。

不過我和他，既有緣，也無緣。

他算是我發掘出來的創作人才。可是，林振強這類人，像龍。一定要自由自在，獨自天際翱翔的。在黃與林廣告，他只工作了年多，就飛走了，再不肯回頭。

我常希望自己寫的較佳旋律，可以讓他填詞，但多次都無緣合作。《香港聖誕》是僅有例外。但《慈祥鵬》是西洋舊曲，不是我寫的歌，雖然歌者是我，也不免至今都略有遺憾。因為自覺黃霑曲林振強詞的組合，也許會有些好東西面世的。

想起認識林振強的經過，印象很深刻。

我在廣告行的時候，天天有必做的作業：看廣告。

鱷魚恤從前的廣告，水準平平。但忽然有年的節日，有個創意奇佳的報紙廣告刊出。

這廣告，插圖不好，線條很差。

但意念一流，稿詞也很好。

四處打聽，都不知是甚麼人寫的。

然後，無意中知道，他在美國大學畢業之後，回來的第一份工，是在鱷魚恤工作，還寫過廣告。一問之下，才知原來那令我觸目的半頁東西，出自他手筆。

而他想入廣告行，原來是很早就有的心願。所以一到時機配合，就把他從外資銀行電腦部，挖了進廣告行。

今天的他，已經不大寫廣告了。

說來奇怪，香港廣告界，失去了林振強之後，令人拍案叫絕的廣告，就少了很多。現下的東西，製作一流，創意一般，很難叫我驚喜。

不像從前，一年起碼幾次，令我看完報刊，或看罷電視，就忍不住拿起電話，打給他說：「Richard，嗰個 XX 廣告，有得頂！正到無倫！」

林夕性感睡眼媲美林憶蓮

《東周刊》專欄「開心地活」‧97 期‧1994 年 8 月 31 日。

「黃老霑！我想介紹個朋友你識！」倪震多年前，有天忽然和我說：「呢個朋友，你會鍾意。」

倪震口中的人，就是林夕。

沒有見過更符合「文質彬彬」這四個字的人了，也沒有見過更有書卷味的現代青年人。

林夕，真是個斯文得不可以再斯文的人。

技巧之高樂壇僅見

連聲音都清清柔柔的，像個維也納兒童合唱團的領唱少年。

他是近年和我談填詞談音樂談得最多的行家。一有機會時，便如切如磋。

林夕最擅長情歌，是寫情高手。

用疊字，技巧之高，樂壇中僅見。我自問甘拜下風。

和林夕，口味很相近，而風格絕不相同。大同中，又有大異，也是奇妙。

有一陣子，大家都喜歡到灣仔的真之味吃石頭魚。大家也喜歡喝茶，所以時常見面。

林夕的家，精緻骨子得很，是單身貴族男士家居典範。

我們常常上去擺龍門陣。

有次，倪震在我家傾通宵，不覺已天亮，一望鐘，早上六點，不約而同，想找林夕早餐去。

可憐的林老夕，我們事後才知道，通宵趕完歌詞，剛剛上床半小時不到，正睡去不久，而門鈴便叮噹大響不停，只好睡眼惺忪矇鬆朦朧矇查懵懂，半睡半醒地來應門。

門外倪黃二人，一早約定，門一開，就對着他傻笑，不作一聲。

門，開了。

連生氣都生得斯文

門縫中，我們看見沒有戴近視眼鏡的林夕，睡眼比林憶蓮還性感一些地向我們一望。

他望完一眼，就把門大力關上。

他以為在發噩夢！

不是發噩夢，怎麼會天剛亮就有兩隻魔鬼站在自己家門口，對着自己張口而笑？

每次想起林夕開門望出來的那個表情，都笑爆肚。

他能容忍倪黃兩嚿鬼多年，與他的量度有關。

他個子小，但氣量大。不過，他做人有原則，所以有時，我們的行為，很惹他生氣。

氣，他是氣的！但氣過了，就不記心上，是很包容的一位好好先生。但好好先生，還是有時要生氣的。

不過林夕連生氣，都生得斯文！

真的「文質彬彬」，沒話說。

林夕本名梁偉民（他是我認識的第 N 位梁偉民），他大概覺得做國家棟樑，偉大的人民，太沉重了。於是就把喜歡的「梦」（即「夢」字），一分為二，變成林夕，用來做筆名。

他是語文雙槍將，畢業後就在「港大」當了三年導師，教翻譯。

這位仁弟，耳朵對語言和聲韻很敏感，是個懂音樂的詞人。

此地罕見才俊品種

至於對愛情敏感，那个用我說，唱過林夕歌詞的，都知道。

林夕很勤力，極忠於工作。寫起詞來，字字句句推敲，有種不容易見到的專業 QC！而且做起行政，事事跟得足，是個勤奮得無以復加的商管人。

他和羅大佑，配合得極合拍，寫下好作品無數。而音樂工廠，也管

理得瓣瓣掂，藝術創作和行政管理二難並列於一身，真是個此地罕見的才俊品種。

林老夕最近有點累，很想休息幾個月。

我最贊成人家放假。放假是現代大城市人必須的充電減壓換氣行為。

有假能放便需放！

「九月底吧！放幾個月假，抖抖！抖抖！」那天林夕說。我馬上贊成附和鼓勵。

倪震早已跑掉，放假去了。林府早上嘩鬼出現的噩夢不再。黃霑獨行的時候，良心比較多一點。何況雙鬼拍門才真夠恐怖！單鬼，可以一聲喝退。

「喂！不如找倪 B 去！」我如此提議。

「咦！可以諗諗嘛！」林夕讓我惹起興趣來。

到時，不知遠方哪一位友人，會有三鬼拍門的噩夢？

前線備忘錄：
幕後音樂人

沒有菲律賓音樂人，就沒有我們認識的港式流行音樂。巴利恩尼沙的喇叭、洛平的黑簫、奧金寶的鋼琴、歌詩寶和戴樂民的編樂，全部是黃霑流行音樂備忘錄不可缺少的章節。

菲律賓樂人對香港音樂貢獻大

《南方都市報》專欄「黃霑樂樂」，2004 年 5 月 13 日。

令香港流行音樂在我國文化領域普及，其中佔一席位的功臣很多。

裏面有一群出過力的人，他們不是我們的同胞，而是菲律賓樂人。

菲律賓音樂人來我國成為推動音樂文化的一員，為時甚早。在二十世紀三十年代，他們就已經十分活躍於上海。這些菲裔音樂家，既演奏古典音樂，也玩流行音樂。

據韓國鐄教授的考證，當年上海的工部局交響樂團，其中有一半成員，正是菲律賓樂師。

而在夜總會演奏的，也有極多的菲律賓樂隊。吳鶯音當年獻唱的仙樂斯舞廳，伴奏的樂隊就是由有「簫王」稱號的菲籍音樂家洛平（Lobing Samson）領導的大樂隊。

到上海的時代曲作曲家、詞人和歌星後來移居香港，這個由菲籍樂師參與演奏的傳統，就傳承下來。

而且除了演奏之外，菲籍樂師們還參加了編樂工作。

創作「港式時代曲」的作曲家，如姚敏、李厚襄、王福齡等，寫旋律的功夫了得，但編樂方面實在不如菲籍樂人。因此，大家都實行作曲與編樂分工。

分工的效果甚佳，等於將各有所長的專家結合在一起，於是「港式時代曲」的水準，達至東南亞最高水平。

這群編樂名家，如歌詩寶（Vic Cristobal）、雷德活（Ray del Val）及上世紀六十年代中香港的奧金寶（Eugenio "Nonoy" O'Campo），對提高香港流行音樂的配器及演奏水平，很有功勞。

再後期的，如鮑比達（Chris Babida）和戴樂民（Romy Diaz）的參與更積極了。老實說，黃霑的旋律如非戴樂民兄悉心參與配器、編樂，能否一曲風行，實在大成疑問！

香港最甜的喇叭

《南華晚報》專欄「黃霑閒話」，1973 年 5 月 23 日。

報上看到百利恩尼沙（Berry Yaneza）的消息，說他又重領樂隊，再在北角的夜總會演奏了。

百利是我十分佩服的菲律賓樂師。他的小喇叭，音色之甜美，香港無人能出其右。

小喇叭是絕不容易控制的樂器。要其音色甜美，真是說易行難，所以我很欣賞音色好的喇叭手。

這一陣子流行的音樂，配樂的方式，着重強調小喇叭的勁道，所以很多時候，只是一群喇叭手，出力狂吹，很少有機會聽到一支小喇叭，在用圓渾的音色，如怨如慕，如泣如訴的在獨奏。因此更令我對百利恩尼沙的響慕，加添幾分。

百利恩尼沙除了音色絕佳，和看譜極快之外，即興演奏，更是時有神來樂句。所以很多時，本港作曲家錄音，一定指定要百利演奏小喇叭。碰上他那天沒有空，寧願改錄音日期來遷就。

先一陣子，他領導過麗的電視大樂隊數年，大概因為做得久，有點厭倦，而且在電視台演奏，與在夜總會和賓客打成一片的演奏，氣氛上極有分別，所以約滿便不再續。讀友如果喜歡聽小喇叭，我介紹你到「新都城」去聽他！

簫聲醉人

《明報》專欄「隨緣錄」，1983 年 12 月 22 日。

特樂樂隊（D'Topnotes）離港多年，再在尖沙咀演奏。不見這群小友久矣，一夕工餘碰巧有空，即往捧場。

一到現場，赫然見到「特樂之父」菲籍黑簫大王洛平（Lobing Samson）。

和洛平一起玩音樂，玩了廿多年。黃霑出道早，年方十五，便跟着梁日昭老師到處錄音去。而合作得最多的正是洛平兄。他本早已移民加國，今年趁聖誕兒女全在，方才回港一行。

黃霑力邀洛平上台客串。果然一曲動全場，洛平兄功力不但不減當年，而且簫聲更醇和如舊酒。

於是在下當夜雖然酒未沾唇，人卻醉了。

簫王

司明兄筆下提到菲律賓樂隊領班洛平（Lobing Samson），才知道原來洛平對國語時代曲，有過在當時算得上是極創新的好貢獻。

洛平是雙簧管聖手。雙簧管俗稱「黑簫」，所以洛平順帶被稱作「簫王」。他的演奏風格，接近美國的賓尼古曼（Benny Goodman）。去年聖誕曾回港，夜裏無事，就帶了樂器去探兒女的特樂樂隊（D'Topnotes）班，即興上台露一手。我幾次作座上客都依然如醉如癡，的是寶刀未老。而他的音色之佳，至今無人能及。洛平是樂壇前輩，我這後輩，和他合作過十多年，至今敬仰未減。與他同輩的，有歸道山，有技術追不上時代需求，想起頗多不堪回首的感慨。但他卻越老技巧越精純，令我非常佩服。最近，替徐克寫《上海之夜》音樂，那是三四十年代風格東西，錄音時洛平已回加拿大，聲帶上沒有了他，令人若有所失。

大師助我

黃霑略懂編曲，不過編得不好。所以沒有編曲，起碼已十年以上。寫了旋律，有例必交編曲大師代編，自己略附意見便算。這幾年來，為我編曲，編得最多的是菲籍大師奧金普（Eugenio Nonoy O'Campo）兄。其次便是顧兄嘉輝。未識奧金普之前，替我編樂的是 Vic Cristobal，就是現在樂壇中人稱 Uncle 的大師。

多年前，曾有志想學好編曲。奧金普兄也答應了收我為徒。可是有天突然領悟，此事學來無用，因為即使自己甘願花十年功力，到頭來，也絕對趕不上大師們的功力。徒然枉費心血，不如與大師們合作，我寫旋律，請他們來編。

無法不服

「港台榮譽獎」給了奧金普，我事前不知。一聽宣佈，人興奮得馬上站起來鼓掌。奧金普，我們都叫他 Nonoy，那是他的小名。他本名是 Eugenio O'Campo，一提起這名字，香港流行樂壇，無人不肅然起敬。

Nonoy 和顧嘉輝一樣，都是著名的好好先生，我和他合作了近二十

年，從未聽過他罵過別人一句話。

他編樂，快得驚人，我有次請他趕首三十秒鐘的十七人樂隊廣告歌總譜，在旁看着他拿起鉛筆，五線譜上飛快地點，十五分鐘不到，就起貨。而這十五分鐘工作，精彩絕倫，真是叫人佩服得五體投地。

睡着彈琴

你不會相信有人可以一邊打瞌睡，一邊彈琴的吧。未看見過奧金普（Eugenio Nonoy O'Campo）這一手絕藝之前，我也不相信。

多年前有一夜，也是些甚麼頒獎典禮，我和顧嘉輝每人拿了幾個獎。大家心想，常常幫我們編曲的奧金普，也應該分享一下我們的快樂，於是就一起去凱悅酒店的千千吧看他。

一進門，菲籍女歌手在唱歌，奧金普在彈琴，我們和他招手。他沒有看見，走到他面前，他也不見。跟着我們看見了奇景——他正在一邊彈琴一邊打瞌睡，且睡得香甜。輝哥和我一見，不覺失聲而呼。他被驚醒，眼未睜開，右手就先來一句 fill in！

《明報》專欄「隨緣錄」‧1984 年 2 月 25 日。

Romy 戴樂民

「萬寶路」今年的賀歲廣告，看過的無不讚好。

「畫面與音樂，無一不佳。」林燕妮說。

畫面是導演 Louis Ng 兄的功勞。音樂是 Romy Diaz 戴樂民的。Romy 是完美主義者，對錄音的苛求，是我數十年音樂生涯中僅見。

近年來，和我合作得最多的，是他。因為他的工作態度，最得我心。他的一絲不苟，令作品的品質，永遠保持高水準。

Romy 是音樂世家。爸爸是樂隊領班，兄弟都是自少便玩流行音樂的。文華酒店從前船長吧生意鼎盛，是我最喜歡的去處，只因為有 Diaz 兄弟三人樂隊。

Romy 的天份，十分少見。他幾乎一切樂器都是自學的。結他是首本，flute 與色士風都很有水準。鋼琴也一流，真是多面手。但他彈得最好的是 synthesizer。這電子組合琴，雖然音色變化萬千，可是很缺乏人

《信報》專欄「玩樂」‧1991 年 2 月 26 日。

味，冷冰冰的。但這機械化之極的鍵盤，一到 Romy 的手，便馴服了。他用左手的圓鈕，配合腳踏掣，就把整個冷冰冰的機器，變得 human，這能耐，全港無人能及。

編樂品味，Romy 甚高，是位「骨子」得很的高手。而他勝其他非華人樂師的地方，是他對中樂很有認識。「萬寶路」金鼓齊鳴，你也許想不到是位加籍菲律賓大師寫出來的吧！

《倩女幽魂》中王祖賢彈琴的旋律，中國古意盎然，也是他的傑作！

且記舊夢

拙作《舊夢不須記》上了流行曲榜首多週，在下自然欣慶，但欣悅之餘，不免慚愧。

因為此曲是信手拈來作品，寫成文稿，再不復憶。一日計程車上收音機初聽，始再記起，想不到如斯受歡迎，可說是意外。

不過雷安娜小姐的歌聲甜美，把歌演繹得好是事實。

這首歌是中國小調式旋律，但編曲者是「寶麗金」合約編樂人菲籍樂師，用箏用二胡，竟然得心應手得很，可算十分難得。這曲流行，編樂功勞不少。

而至今，在下仍然未識歌者雷安娜與編樂人。現代人合作，不見面而事成，奇緣也。

《明報》專欄［隨緣錄］‧1981 年 11 月 2 日。

鳴謝

贊助機構
衞奕信勳爵文物信託
香港大學社會學系

個人
徐香玲　吳穎兒　曾仲堅　楊倩倩
周偉信　朱偉昇　李舒韻　陳彩玉
王敏聰　王穎聰　張適恆　蘇芷瑩

文章出處
明報　南華晚報　東方日報　新報
信報　新晚報　文匯報　蘋果日報
南方都市報

明報周刊　香港周刊　壹週刊
東方新地　東周刊　Yes Magazine

黃霑 與
港式
流行

1977-2004

黃霑 著

吳俊雄 編
黃霑書房 製作

保育
黃霑 ②

CONSERVING JAMES WONG .2
JAMES WONG AND HONG KONG POP

責任編輯
　寧礎鋒
書籍設計
　姚國豪

出版
三聯書店（香港）有限公司
香港北角英皇道 499 號北角工業大廈 20 樓
Joint Publishing (H.K.) Co., Ltd.
20/F., North Point Industrial Building,
499 King's Road, North Point, Hong Kong
香港發行
香港聯合書刊物流有限公司
香港新界荃灣德士古道 220-248 號 16 樓
印刷
美雅印刷製本有限公司
香港九龍觀塘榮業街 6 號 4 樓 A 室

版次
　2021 年 6 月香港第一版第一次印刷
　2023 年 11 月香港第一版第三次印刷
規格
　16 開（185mm x 245mm）328 面
國際書號
　ISBN 978-962-04-4695-5

三聯書店
http://jointpublishing.com

JPBooks.Plus
http://jp-books.plus